개정2판

문학과 예술의 사회사

일러두기

1. 주: 별도 표시 없는 본문의 주는 모두 옮긴이의 것이다. 원주는 책 끝에 붙였다.
2. 외래어 표기: 외국의 인명과 지명 등은 현지 발음에 가깝게 표기하는 것을 원칙으로 했다.
 단, 일부는 관용을 존중해 국립국어원의 표기를 따랐다.

문학과
예술의
사회사

3

로꼬꼬
고전주의
낭만주의

아르놀트 하우저 지음
염무웅·반성완 옮김

창비

새로운 개정판에 부쳐

1974년부터 1981년에 걸쳐 한국어판이 간행된 아르놀트 하우저(1892~ 1978)의 『문학과 예술의 사회사』는 1999년에 개정번역본을 냈다. 그때는 책의 이런저런 꾸밈새를 바꾸는 작업뿐 아니라 임홍배(林洪培) 교수의 도움을 받아 번역에도 상당한 손질을 했다. 그러나 이번에는 실무진에 의한 교열 이상의 본문 수정작업은 하지 않았다. 주로 도판 수를 대폭 늘리고 흑백 도판을 컬러로 대체하며 본문의 서체와 행간을 조정하는 등 독자들이 한층 즐겨 읽을 판본을 마련한다는 출판사 측의 방침에 따랐다. '개정 번역판'이라기보다 '새로운 개정판'인 연유이다.

출판사의 이런 결정은 여전히 많은 독자들이 이 번역서를 찾고 있기 때문일 터인데, '영화의 시대'라는 제목으로 책의 마지막 장을 거의 50년 전에 번역 소개했고 이후 단행본의 번역과 출간에 줄곧 관여해온 나로서는 고맙고 흐뭇한 일이 아닐 수 없다. 그러고 보니 이 책에 관해 글을 쓰는 것도 이번이 세번째다. '현대편'이라는 이름으로 지금의 4권이 처음 단

행본으로 나왔을 때 해설을 달았고, 개정번역본을 내면서는 해설을 빼는 대신 따로 서문을 썼다. 이번 서문에서 앞서 했던 말들을 되풀이할 필요는 없을 것이다. 번역과정을 비교적 소상히 전한 1999년판 서문은 이 책에 다시 실릴 예정이고, 1974년의 해설 중 비평적 평가에 해당하는 대목은 나의 개인 평론집(『민족문학과 세계문학 1/인간해방의 논리를 찾아서』 개정합본, 창비 2011)에 수록되었기 때문이다. 다만 이 책이 오늘의 한국 독서계에서 아직도 읽히는 데 대한 두어가지 소회를 밝혀볼까 한다.

『문학과 예술의 사회사』가 처음 나오면서부터 큰 반향을 일으킨 데는 당시 우리 출판문화의 척박함도 한몫했다. 예술사에 관한 수준있는 저서가 절대적으로 부족한 데다 사회현실을 보는 역사적 유물론의 관점 자체가 억압의 대상이었다. 이런 상황에서 구석기시대의 동굴벽화로부터 20세기의 영화예술에 이르는 온갖 장르를 일관된 '사회사'로 서술한 예술의 통사(通史)는 교양과 지적 해방에 대한 한 세대의 욕구를 충족시켜주는 바 있었다. 그런데 정작 그러한 특성은 원저가 출간되기 시작한 1950년대 초의 서양의 지적 풍토에서도 흔하지 않은 미덕이었음을 덧붙이고 싶다. 속류 맑시즘의 기계적 적용이 아닌 예술비평을 이처럼 방대한 규모와 해박한 지식 그리고 자신만만한 필치로 전개한 사례는 그후로도 많지 않았기에, 하우저의 이 저서는—20세기 종반 한국에서와 같은 폭발적 인기를 누린 적은 없었지만—오늘도 여전히 이 분야의 고전적 저술 가운데 하나로 꼽히는 것으로 안다. 저자의 개별적인 해석과 평가에 대한 이견이 처음부터 제기된 것은 당연한 일이지만, '예술사면 됐지 어째서 예술의 사회사냐'는 시비 또한 지속된다고 할 때, 예술도 하나의 사회현상이고 사회학적 분석의 대상으로 삼아 마땅하다는 저자의 발상은 지금도 여전히 필요한 도전임을 짐작할 수 있다.

한국어 번역본이 많은 독자를 얻은 이유 중에는 '문학과 예술의 사회사'라는 한국어판 제목이 오역까지는 아니더라도 문학의 비중을 약간 과장하는 효과를 낸 점도 있었지 싶다. 적어도 초판 당시에는 문학 독자가 여타 예술 분야 독자들보다 훨씬 많았고, 문학이 예술 논의의 중심에 있었기 때문이다. 공역자 세사람이 모두 문학도이기도 했다. 그런데 원저가 (저자의 협력 아래 작성된) 영역본으로 먼저 나왔을 때의 제목은 *The Social History of Art*, 곧 단순히 '예술의 사회사'였고, 이후 나온 독일어본의 제목 *Die Sozialgeschichte der Kunst und Literatur*에는 '문학'이 포함되었지만 여전히 '예술'이 앞에 놓였으니 한국어로는 '예술과 문학의 사회사'라고 옮기는 것이 정확했을 것이다.

이런 말을 덧붙이는 것은 일종의 후일담으로서의 잔재미도 있지만, 기대하던 만큼의 문학 논의가 포함되지 않았다고 느끼는 독자에 대해 해명이 필요할지도 모르기 때문이다. 하지만 정작 놀라운 것은, 서양의 학계에서는 주로 영화와 조형예술의 연구자이며 본격적인 문학사가(내지 문학의 사회사가)는 아닌 것으로 알려진 저자가 문학과 여타 예술을 자신의 일관된 관점에서 파악하면서 조형예술 논의에 버금가는 풍부한 문학 논의를 선보인다는 점이다. 나 자신 문학도로서 저자의 평가에 동의하기 힘든 대목도 없지 않지만, 문학 또한 엄연한 하나의 사회현상으로서 일단 사회학적 이해를 시도할 필요가 있다는 저자의 소신에 동조하면서 그의 실제 분석들이 사회학적 틀의 기계적 적용이 아니라 작품에 대한 저자 나름의 감수성과 비평감각에 의존하고 있음을 부인하기 어렵다. 전체적인 서술과 개별적인 작품 해석에 얼마나 공감할지는 물론 독자 한 사람 한 사람의 몫이다.

끝으로, 새로운 개정판을 마련해준 창비사에 감사하고 박대우(朴大雨)

팀장을 비롯한 실무진과 정편집실의 노고를 치하한다. 그리고 길고 힘들며 처음에는 막막하기도 하던 번역작업에 함께해준 염무웅(廉武雄), 반성완(潘星完) 두분 공역자에게 이 자리를 빌려 감사와 우정의 뜻을 전하고 싶다.

2016년 2월

백낙청 삼가 씀

개정번역판을 내면서

아르놀트 하우저와 이 시대의 한국 독자 사이에는 남다른 인연이 있는 것 같다. 좋은 책을 써서 외국에까지 읽히는 것이야 당연하다면 당연하지만 하우저의『문학과 예술의 사회사』가 한국에서 읽혀온 경위는 그야말로 특별한 바 있다. 1951년 영역본 *The Social History of Art* (Knof; Routledge & Kegan Paul)으로 처음 나오고 53년에 독일어 원본 *Sozialgeschichte der Kunst und Literatur* (C. H. Beck) 초판이 간행된 책이 1966년에 그 마지막 장의 번역을 통해 한국어로 읽히기 시작한 것이 그다지 신속한 소개랄 수는 없지만, 당시 사정으로는 결코 느린 편도 아니었다. 그런데 이때 소개가 이루어진 지면이 마침 그 얼마 전에 창간된 계간『창작과비평』제4호였고, 그후 이 책의 번역작업은 창비 사업과 여러모로 연결되면서 역자들의 삶은 물론 한국인의 독서생활에 예상치 않았던 영향을 미치게 되었다.

나 개인이『문학과 예술의 사회사』를 처음 읽게 된 계기는 지금 기억에 분명치 않다. 유학시절에 그 존재를 알고는 있었지만 정작 읽은 것은『창

작과비평』창간(1966) 한두해 전이 아니었던가 싶고, 이어서 잡지의 원고를 대는 일에 몰리면서 이 책의 가장 짧고 가장 최근 시대를 다룬 장을 번역 게재할 생각이 떠올랐던 것이다. 원래는 독문학을 전공하는 어느 분께 부탁하여 제3호에 실을 예정이었는데 뜻대로 안되어 드디어는 나 자신이 영문판과 독문판을 번갈아 들여다보면서 「영화의 시대」편 원고를 급조해낸 기억이 난다. 이에 대한 반응이 좋아서 19세기 부분을 연재할 계획을 세우게 되었고, 이번에는 다른 독문학도를 찾다가 염무웅 교수(당시는 물론 교편생활을 시작하기 전이었는데)께 부탁을 했다. 일을 시작하고 보니 염교수 역시 혼자 감당하기에 버거운 일이었다. 결국 그와 내가 돌아가며 제7장(이 책 4권 제1장) 「자연주의와 인상주의」를 8회에 걸쳐 연재하게 되었다. 초고는 각기 만들었으나 그때 이미 서로가 도와주는 일종의 공역작업이었고, 이 작업은 나아가 두 사람이 『창작과비평』편집자로 손잡는 데도 일조하였다.

이렇게 잡지에 연재를 해둔 것이 근거가 되어 1974년 도서출판 창작과비평사가 출범하면서 그 번역을 새로 손질한 『문학과 예술의 사회사 — 현대편』이 '창비신서' 첫권의 자리를 차지하게 되었다. 지금 생각하면 '신서 1번' 자리를 번역서에 돌린 것이 좀 과도한 예우였다 싶기도 하지만, 아무튼 잡지에 처음 소개될 때부터 하우저가 한국 독서계에 일으킨 반향은 대단했다.

그 이유는 아마 여러가지였을 것이다. 첫째는 그때만 해도 우리말 읽을 거리가 워낙 귀하던 시절이라 19세기 이래의 서양 문학과 문화를 제대로 개관한 책이 없었고, 둘째로는 역시 이 책이 범상한 개설서가 아니라 해박한 지식, 높은 안목에다 일관된 관점을 지닌 역작임에 틀림없었다는 점을 꼽아야 할 것이다. 게다가 한가지 덧붙일 점은, 당시의 상황에서 하우

저의 사회사적 관점이 온갖 말밥에 오르고 흰눈질은 당할지언정 필화를 일으키지는 않을 아슬아슬한 경계선에 있었다는 사실이다. 그리하여 이 책은 하우저의 부다페스트 시절 선배이며 그보다 훨씬 더 급진적인 정치 행로를 걸었고 사상적인 깊이로도 일일지장(一日之長)이 있었다 할 루카치 (G. Lukács)를 비롯하여, 당시 금기대상이던 여러 사상가·비평가·예술사가 들을 은연중에 대변하는 역할까지 떠맡았던 것이다. 아무튼 '현대편'에 이어 '고대·중세편'(1976) '근세편 상'(1980) '근세편 하'(1981)가 차례로 간 행되었고 한 세대 독자들의 교양을 제공한 셈이다.

상황이 크게 바뀐 오늘 하우저가 다른 저자의 몫까지 대행하던 기능은 거의 사라졌다. 오히려 루카치를 비롯한 여러 사람의 저서와 함께 읽으면 서 하우저 고유의 관점이 무엇이고 그 장단점이 무엇인지를 좀더 냉정하 게 따지는 일이 가능하고 또 필요해졌다. 반면에 구석기시대의 동굴벽화 에서 20세기 초의 영화예술에 이르는 서양문화를 해박한 사회사적 지식 을 동원하여 독특한 시각으로 총정리한 책으로서의 값어치는 지금도 엄 연하지 않을까 싶다. 게다가 많이 나아졌다고는 해도 우리말로 읽히는 양 서의 수가 여전히 한정된 실정이라, 본서가 독자들의 관심을 계속 끄는 것은 당연한 일일 것이다.

출판사 측에서 개정판을 내기로 한 결정도 이러한 독자의 관심에 부응 한 일이겠다. 역자들로서는 번역과정에 어지간히 힘을 들인다고 들였는 데도 시간이 갈수록 잘못된 대목이 눈에 뜨이고 더러 질정을 주시는 분 도 있던 참이라, 개정의 기회는 무엇보다도 반가운 것이었다. 하지만 모 두가 어느덧 다른 일에 휩쓸린 인생을 살게 된지라 연부역강(年富力强)한 동학의 도움을 빌리지 않을 수 없었으며, 그리하여 임홍배 교수에게 어려 운 부탁을 하게 되었다. 원문 교열을 비롯한 실질적인 개역작업 전반은

임교수의 노고에 힘입은 것임을 밝혀두어야겠다.

이번 기회에 각 권의 부제도 원본의 내용에 맞게 바로잡았다. '고대·중세'는 그렇다 치더라도 '근세'나 '현대'는 원저에 없는 구분법이며, 19세기를 다룬 제7장을 '1830년의 세대' '제2제정기의 문화' '영국과 러시아의 사회소설' '인상주의' 등으로 가른 것도 편의적인 조치였다. 그리고 현대편 끝머리에 실렸던 해설도 개정본에서는 빼기로 했다. 원래의 해설은 한국어판으로 저서의 앞부분이 출간 안 된 상태에서 원저의 전모를 요약하는 기능도 겸했던 것인데, 그런 설명은 이제 불필요하게 되었다. 또한 하우저의 다른 저서도 더러 국역본이 나오면서 저자에 대해 훨씬 상세한 소개도 이루어진 바 있으며, 해설에서 나 개인의 비평적 견해에 해당하는 대목은 졸저 『민족문학과 세계문학 I』(창작과비평사 1978)에 수록된 바 있으므로 이 또한 관심있는 독자가 따로 찾아보면 되리라 본 것이다.

개정판에도 물론 오류와 미비점은 남았을 것이다. 이에 대해서는 여러분이 수시로 꾸짖고 바로잡아주시기를 기대할 수밖에 없다. 그래도 이번 개정작업을 통해 그동안 수많은 독자들의 사랑에 조금이라도 보답하게 되었음을 기쁘게 여기며, 또 한 세대의 독자들에게 예전의 목마름을 급히 달랠 때보다 훨씬 차분하고 든든한 교양을 제공할 수 있기 바란다.

1999년 2월
백낙청 삼가 씀

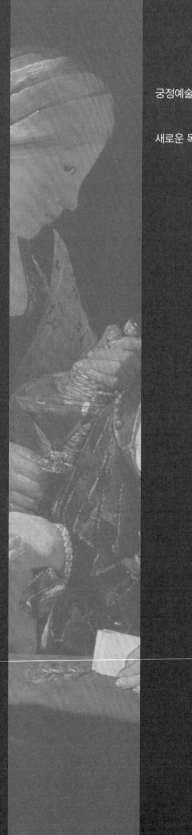

궁정예술의 해체

새로운 독자와 관객

로꼬꼬와
새로운
예술의 태동

01_궁정예술의 해체

르네상스 말기 이래 거의 중단 없이 지속되어온 궁정예술의 발전이 18세기에 와서 정체상태에 이르고 그것이 전체적으로는 오늘날 우리 자신의 예술관도 여전히 지배하고 있는 부르주아 주관주의로 대체된 사실은 잘 알려져 있다. 그러나 이 새로운 경향의 몇몇 특징들은 이미 로꼬꼬에서도 나타났으며, 18세기 전반기에 벌써 궁정적 전통과의 결별이 실질적으로 일어났다는 사실은 그다지 알려져 있지 않다. 우리는 비록 그뢰즈(J. B. Greuze, 1725~1805)와 샤르댕(J. B. S. Chardin, 1699~1779)에 와서야 비로소 부르주아적 세계에 제대로 들어서게 되기는 하지만, 부셰(F. Boucher, 1703~70)와 라르질리에르(Nicolas de Largillière, 1656~1746)만 해도 벌써 여기에 매우 근접해 있는 것이다. 기념비적인 것, 장엄하고 권위적인 것, 격정적인 것을 지향하는 특징은 이미 로꼬꼬 초기에 사라지고, 우아하고 친근한 것을 지향하는 경향이 자리를 잡는다. 이 새로운 예술은 처음부터 스케일

이 크고 확고부동한 객관적인 선(線)보다 색채와 음영을 더 중시하며, 그 표현에서는 언제나 감성과 감정의 울림이 들리는 듯하다. 따라서 '18세기'는 여러가지 점에서 아직 바로끄적 화려함과 과장됨을 계승하고 심지어 그 완성을 이룩하고 있으면서도, 17세기가 '웅장·화려 취미'(grand goût)를 끝까지 자명하고 당연하다고 보았던 태도는 이미 낯선 것이 된다. 그리하여 이 시대의 작품들은 사회 최상류층을 다루는 경우에도 웅대하고 영웅적인 기풍을 결여하고 있는 것이다. 그러나 물론 우리가 여기서 다루는 것은 여전히 시대적으로 멀리 떨어진 품격 높고 본질적으로 귀족적인 예술, 즉 쾌적하고 인습적인 것이 내면적이고 자연발생적인 것보다 더 결정적인 기준이 되는 예술이며, 변함없고 널리 통용되어 무수히 반복된 하나의 틀에 따라 제작되는 예술인바, 대체로 극히 외형적이기는 하지만 아무튼 탁월하게 노련한 그 형상화 기술보다 이 예술의 특징을 더 잘 보여주는 것은 없을 것이다. 바로끄에서 유래한 이런 장식적이고 인습적인 로꼬꼬의 요소들은 점차 해체되고 부르주아적 예술 취미의 특징들이 하나씩 이를 대신하게 된다.

바로끄와 로꼬꼬의 전통에 대한 공격은 서로 다른 두 방향에서 이루어지는데, 두 경우 모두 궁정 취미와 대립되는 동일한 예술이념에 입각해 있다. 장 자끄 루쏘(Jean Jacques Rousseau, 1712~78)와 쌔뮤얼 리처드슨(Samuel Richardson, 1689~1761), 그뢰즈와 호가스(William Hogarth, 1697~1764)로 대표되는 주정주의와 자연주의가 그 하나의 방향이고, 레싱(G. E. Lessing, 1729~81)과 빙켈만(J. J. Winckelmann, 1717~68. 독일의 고고학자, 미술사가), 멩스(A. R. Mengs, 1728~79)와 다비드(J. L. David, 1748~1825)의 합리주의와 고전주의가 다른 하나의 방향이다. 양자 모두 궁정적 화려 취향에 반대하여 청교도적 생활태도의 단순함과 진지함이라는 이상을 내세운다. 영국에서는 궁정예술에

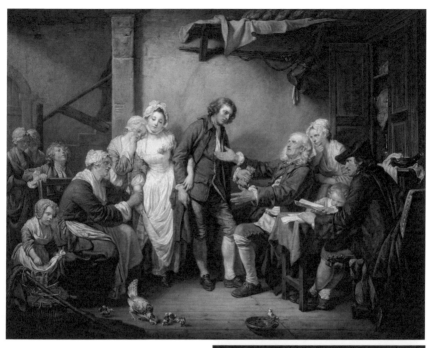

그뢰즈의 주정주의와 자연주의, 멩스의
합리주의와 고전주의는 이 세기에 바로끄
와 로꼬꼬 전통을 해체하는 두 방향이다.
장 밥띠스뜨 그뢰즈 「마을의 신부」(위),
1761년; 안똔 라파엘 멩스 「빙켈만 초상」
(아래), 1777년경.

서 부르주아 예술로의 전환이 프랑스 자체에서보다 좀더 일찍 일어나고 더 철저히 이루어지는데, 프랑스에서 바로끄·로꼬꼬 전통은 겉으로 드러나지 않은 상태로나마 생명이 연장되어 낭만주의 운동에서도 아직 그 잔재를 느낄 수 있다. 그러나 18세기 말이 되면 결국 유럽의 유일한 대표적 예술은 오직 부르주아적인 것이다. 시민계급 내부에는 물론 진보적인 경향도 있고 보수적인 경향도 있지만, 귀족적 생활이상을 표현하고 궁정적 목적에 봉사하는 예술로서 살아 있는 예술은 이제 존재하지 않게 된다. 예술과 문화의 역사를 통틀어 한 사회계층에서 다른 사회계층으로의 주도권 이행이 이처럼 완벽하게 이루어진 예는 거의 없을 것인데, 이때 귀족계급은 시민계급에 완전히 밀려나며, 장식 대신 표현을 추구하는 예술취향의 변화가 더없이 명백하게 드러난다.

시민계급이 예술 취향의 대표자로 등장한 것은 물론 이번이 처음은 아니다. 이미 15,16세기에 유럽 도처에서 명백히 시민적 특색을 지닌 예술이 주도적 흐름으로 자리 잡고 있었다. 르네상스 후기 및 매너리즘과 바로끄 시대에 와서야 비로소 그것이 밀려나고 궁정양식의 작품들이 대신 자리를 차지한 것이다. 그러나 시민계급이 경제·사회·정치의 각 분야에서 다시 실권을 장악하는 18세기에는 그때까지 광범위하게 통용되던 궁정적·의식(儀式)적인 예술이 다시 와해되고 부르주아 취미가 이제는 절대적인 지배권을 갖는다. 단지 네덜란드에서만은 이미 17세기에 자못 성숙한 시민예술이 있었으며, 그것도 기사도적·낭만적 요소와 신비적·종교적 요소들로 점철된 르네상스보다 훨씬 더 급진적이고 더 철저하게 시민적인 예술이었다. 그러나 이 네덜란드의 시민예술은 당시 유럽에서 거의 완전히 고립된 현상으로 남아 있었으며, 근대 시민예술이 건설되는 18세기와는 직접 연결되지 못했다. 따라서 양자 사이의 발전의 연속성은 전혀

거론될 수 없는데, 네덜란드의 회화 자체는 17세기를 경과하는 동안 시민적 성격을 많이 상실했던 것이다. 프랑스에서나 영국에서나 다 같이 근대 시민계급의 예술은 자국 내의 여러 사회적 변화를 진정한 원천으로 하여 형성되었고, 궁정적 예술관의 극복도 오직 이런 변화들을 기초로 이루어질 수 있었으며, 시공간적으로 멀리 떨어진 외국의 예술에서보다 동시대의 철학·문학운동에서 더 강한 자극을 받을 수밖에 없었다.

│ '위대한 세기'의 종말

프랑스혁명에서 그 정치적 절정에 이르고 낭만주의에서 그 예술적 목적지에 이르는 시민예술의 발전은 필리쁘 섭정시대(Philippe Régence, 1715년 루이 14세가 죽고 증손자인 5살의 어린 루이 15세가 즉위하자 루이 14세의 조카인 오를레앙 공 필리쁘가 정국을 장악하여 1723년까지 섭정한 기간)에 절대권위의 원리로서의 왕권이 붕괴하고, 예술과 문화의 중심으로서의 궁정이 와해되며, 절대주의의 권력 추구와 권력에 대한 자의식이 직접적으로 표현되는 예술양식으로서의 바로끄 고전주의가 해체되면서 시작한다. 이러한 과정을 위한 바탕은 이미 루이 14세(Louis XIV, 재위 1643~1715) 시대에 마련된다. 끊임없는 전쟁으로 나라의 재정이 뒤흔들려 국고는 바닥나고 국민들은 궁핍에 시달리는데, 그도 그럴 것이 매질을 하고 감옥에 처넣는다고 해서 세금이 걷히는 것도 아니고 전쟁을 벌이고 점령한다고 해서 경제주권을 확보할 수 있는 것도 아니기 때문이다. 태양왕(루이 14세의 별칭)이 살아 있을 당시에도 전제정치의 결과에 대한 비판적인 발언들을 들을 수 있었다. 페늘롱(F. Fénelon, 1651~1715. 프랑스의 신학자, 역사가. 루이 14세를 풍자해 실각했다)만 해도 벌써 이런 점에서는 전연 거리낌이 없지만 벨(P. Bayle), 말브랑슈(N. Malebranche), 퐁뜨넬(B. de Fontenelle)쯤 되면(세 사람 모두 17세기 말~18세기 초의 철학자·사상가. 이

후 근대 유럽의 정신적 기반이 된 합리주의·계몽주의를 바탕으로 활동했다) 이미 18세기의 역사를 가득 채우는 저 '유럽정신의 위기'라는 것이 1680년부터 본격화했다는 주장이 정당하다고 할 만한 상태가 된다.[1] 이러한 움직임과 동시에 고전주의 비판 또한 기반을 얻어 궁정예술의 해체를 촉진한다. 바로끄 고전주의의 창조적인 시대는 1685년경에 종말에 이르러 르브룅(C. Le Brun)은 영향력을 잃으며 라신(J. B. Racine), 몰리에르(Molière), 부알로(N. Boileau), 보쉬에(J. Bossuet) 같은 당대의 위대한 문필가들도 그들의 마지막 발언 혹은 마지막으로 중요한 발언을 하고 난 뒤이다.[2] '신구(新舊)논쟁'(1687~94년경 고대예술을 지지하는 라신, 라퐁텐 등과 퐁뜨넬 등의 근대파 사이에 벌어진 논쟁)과 더불어 이미 전통과 진보, 고대와 근대 그리고 합리주의와 주정주의 사이의 싸움이 시작되는데, 그것은 디드로(D. Diderot)와 루쏘의 전기(前期) 낭만주의(Vorromantik, pre-romanticism, 18세기말~19세기 초에 일어난, 본격적인 낭만주의 운동 이전의 선구적 움직임을 가리킨다)에 이르러서야 결말이 나게 된다.

섭정시대

루이 14세 만년에는 국가와 궁정이 맹뜨농 부인(Mme de Maintenon, 1635~1719. 루이 14세의 두번째 왕비)의 지배 아래 놓여 있었다. 베르사유 궁의 침울할 만큼 장중하고 고집스럽도록 경건한 분위기 속에서 이제 귀족들은 안락한 느낌을 받지 못했다. 왕이 죽었을 때는 모두들 안도의 한숨을 내쉬었으며, 특히 오를레앙 공 필리쁘의 섭정을 통해 전제주의에서 벗어나기를 기대한 사람들은 더욱 그랬다. 필리쁘는 진작부터 백부(루이 14세)의 통치조직이 시대에 뒤졌다고 생각하여[3] 섭정의 자리에 오르자 모든 면에서 옛 방식에 반하는 정책을 취하기 시작했다. 정치적·사회적으로는 귀족계급의 부흥을 위해 노력했고, 경제적으로는 예컨대 로(J. Law,

1671~1729. 필리쁘의 재정고문. 스코틀랜드 출신으로 주식회사와 은행을 설립하여 한때 프랑스 경제를 장악했으나 화폐 남발과 투기로 실패하자 이딸리아로 도망했다)의 그것과 같은 개인기업을 비호했다. 그는 상류층의 생활방식에 새로운 스타일을 도입하고 쾌락주의와 자유방종을 유행시켰다. 사회가 전반적으로 동요를 일으켰으며 옛 규범들 중 어떤 것도 그에 저항할 수 없었다. 그들 중 일부는 후에 다시 조직되지만, 그러나 옛 체제는 결정적으로 붕괴하고 말았다. 필리쁘의 첫 행정조치는 선왕이 그의 서출들을 승인하도록 규정했던 유언을 폐기한 것이다. 이로써 왕실의 권위는 떨어지기 시작했으며 절대군주제의 존속에도 불구하고 과거의 위대성은 결코 되찾을 수 없었다. 국가권력은 점점 더 횡포를 부렸으나 권력의 자신감은 점점 더 희박해져갔다. 그것은 리슐리외(A. J. de Richelieu)가 루이 16세 앞에서 행한, 흔히 인용되는 말에서 그 특징이 가장 잘 나타나는 하나의 발전과정이었다. "루이 14세 시대에는 아무도 감히 입을 열 엄두조차 못 냈는데, 루이 15세 시대에는 수군수군했습니다. 그러나 이제는 아무나 거리낌 없이 큰 소리로 떠들고 있습니다." 그 시대의 실질적인 세력관계를 법령과 포고로 판단하려 한다면 또끄빌(A. de Tocqueville, 1805~59. 프랑스의 역사가, 정치가)이 지적한 대로 우스꽝스런 오류를 범하는 결과가 될 것이다. 가령 신앙과 공공질서를 문란케 하는 문서를 제작, 배포하는 행위에 대해 사형에 처한다는 것과 같은 처벌규정은 공문구에 그쳤다. 최악의 경우라 해도 범법자는 국외로 추방되는 정도인데, 그나마 흔히는 그런 사람을 체포할 의무가 있는 담당자와 내통해 보호를 받는 실정이었다. 루이 14세 시대에는 정신활동의 전영역이 왕의 비호하에 있었다. 그의 곁이 아니고는 달리 보호처가 있을 수 없었으며 더구나 그에 반대하는 보호처란 도저히 있을 수 없었다. 그런데 이제 문화의 새로운 보호자, 새로운 후원자, 새로운 중심이 등장한 것이

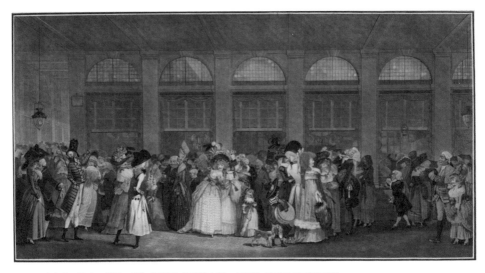

필리베르 루이 드뷔꾸르 「빨레루아얄 회랑의 산책」, 1787년. 루브르 궁 맞은편에
자리한 빨레루아얄의 아름다운 정원을 둘러싼 회랑에는 상점, 식당, 까페, 서점
등이 처마를 잇대고 늘어서 있었고 밤 2시까지 몰려든 사람들로 흥청거렸다

다. 미술의 대부분과 문학 전체가 궁정이나 왕과 관계없이 발전하게 된다.

오를레앙 공 필리쁘는 관저를 베르사유에서 빠리로 옮겼는데, 이것은
사실상 궁정의 해체를 뜻한다. 그는 일체의 제한과 허례허식 및 강제를
혐오했고, 오직 아주 가까운 친구들 모임에서만 편한 느낌을 가졌다. 어
린 왕은 뛰일리 궁(Palais des Tuileries)에서 살고, 섭정 필리쁘는 빨레루아얄
(Palais Royal)에서 살며, 귀족들은 그들 각자의 궁성에 흩어져 극장과 무도
회와 도회지 쌀롱의 생활을 즐겼다. 섭정과 빨레루아얄은 그 자체가 베르
사유의 '웅장·화려 취미'에 대비되는 빠리의 취미를, 즉 자유롭고 유동적
인 도시 스타일을 대변한다. 이제 '도시'에서의 생활은 더이상 '궁정'의
그것에 종속된 위치로 제한되지 않았으며, 도리어 궁정을 대신해 그 문
화적 기능들을 떠맡았다. 필리쁘의 어머니 엘리자베뜨 샤를로뜨(Elisabeth

Charlotte) 부인의 "이제 프랑스에는 궁정이 존재하지 않는구나!"라는 우울한 절규는 전적으로 사실에 부합하게 되었다. 그리고 이러한 상황은 결코 일시적인 에피소드가 아니며, 옛 의미의 궁정은 사실상 영원히 사라졌다. 루이 15세(재위 1715~74)는 취미가 섭정 필리쁘와 비슷하여 그 역시 측근들로 이루어진 작은 모임을 좋아했고, 루이 16세는 무엇보다 자기 가족들이 모인 데서 지내기를 좋아했다. 두 왕들은 예식을 멀리하고 예의범절을 따분하고 성가신 것으로 여겼는데, 이 예식과 예법들은 여전히 어느정도 존속하기는 했지만 엄숙하고 장엄한 분위기를 많이 잃어버렸다. 루이 15세의 궁정은 명백히 친밀함의 분위기가 지배하고 있었으며, 일주일에 엿새 동안 열리는 모임은 어딘가 사적인 파티의 성격을 띠었다.[4] 섭정 기간 동안에 궁정행사 같은 것이 벌어진 유일한 장소는 쏘(Sceaux)에 있는 멘 공작부인(duchesse de Maine)의 성으로, 그곳은 현란하고 사치스럽고 기발한 축제의 무대가 되었으며 동시에 새로운 예술의 중심이자 진정한 뮤즈의 궁전이 되었다. 그러나 공작부인이 벌이는 행사들도 그 자체가 궁정생활의 최종적 붕괴의 싹을 내포하고 있었다. 즉 그 행사들은 옛 의미의 궁정에서 궁정의 정신적 상속자인 18세기 쌀롱으로의 이행과정을 이루는 것이다. 이리하여 한때 궁정이 예술과 문학의 중심으로 발전하는 데 바탕이 되었던 사적인 모임들이 이제는 다시 궁정을 해체하게 된다.

귀족과 부르주아지

필리쁘의 계획 중에서 루이 14세에게 억눌려 있던 귀족계급의 옛 정치적 권리와 공적 기능들을 회복시키려는 시도는 가장 중요한 부분에 속했다. 그는 전통적인 봉건귀족 출신 인사들로 이른바 '꽁세유'(Conseil, 국정자문회의)를 구성하여 시민계급 출신 장관들을 대체할 작정이었다. 그러나

이 실험은 겨우 3년 만에 포기할 수밖에 없었는데, 귀족들이 국정을 이끌어갈 감각을 잃어버린 데다 도무지 나랏일에 흥미를 갖지 않았기 때문이다. 그들은 회의 같은 데에는 잘 나타나지도 않았으며, 그리하여 좋든 싫든 결국 루이 14세의 통치체제로 돌아갈 수밖에 없었다. 따라서 섭정시대는 겉으로 보기에는 사회적 경계가 굳어지고 신분계급이 점점 고립되는 데서 드러나듯이 새로운 귀족주의화 과정의 시작을 뜻하지만, 그러나 내면적으로는 시민계급의 부단한 승리와 귀족의 지속적인 몰락을 대변했던 것이다. 또끄빌이 이미 주목했던 바이지만, 18세기 사회발전의 고유한 특징은 여러 상이한 신분과 계급을 가르는 경계선이 아무리 강조되더라도 결국 문화적 평준화 과정은 멈춰질 수 없었고 사람들이 외면적으로는 서로 상대방과 구별되려고 안달하면서도 내면적으로는 점점 더 닮아가고 있었다는 사실이며,[5] 그리하여 마침내 오직 두개의 커다란 집단, 즉 일반 민중과 그 민중 위에 서 있는 사람들의 집단만 존재하게 되었다는 사실이다. 두번째 집단에 속한 사람들은 똑같은 생활습관, 똑같은 취미를 가졌으며 똑같은 언어로 말했다. 귀족과 상층 부르주아지는 단 하나의 문화계층으로 융해되었고, 그리하여 이전에 문화를 담당했던 사람들은 주는 자(창작자)이면서 동시에 받는 자(향수자)가 되었다. 대귀족은 유력한 재계 인사와 관료 들이 모이는 집에는 드문드문, 그나마 마지못한 듯한 태도로 출입했지만, 돈 많은 부르주아지와 교양있는 부르주아 부인들의 쌀롱에는 들끓다시피 몰려들었다. 조프랭 부인(Mme Geoffrin)은 왕족과 백작의 자제, 시계 제조업자와 소상인의 자제 등 당대의 지적·사회적 엘리트들을 자기 집 쌀롱에 끌어모았으며, 러시아 여제(女帝, 러시아 계몽주의 전제군주 예까쩨리나 2세Ekaterina II를 말한다)와 그림(F. M. Grimm, 1723~1807. 프랑스에서 활약한 독일 평론가)과 서신을 주고받고, 폴란드 왕(폴란드의 마지막 군주 스

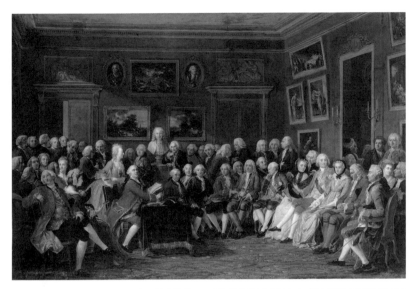

가브리엘 르모니에 「1755년 조프랭 부인의 쌀롱」, 1812년. 당대의 명사들이 조프랭 부인의 쌀롱에 모여 명배우 르깽이 낭독하는 볼떼르의 비극 「중국의 고아」를 듣는 장면을 그린 상상도. 앞줄 오른쪽 끝에서 세번째가 조프랭 부인, 그밖에 루쏘, 뷔퐁, 달랑베르, 디드로, 몽떼스끼외 등의 모습이 보이고 가운데 볼떼르의 흉상이 놓여 있다.

따니스와프 2세Stanisław II)과 친교를 맺고 퐁뜨넬과 사귀며, 프리드리히 대왕 (Friedrich II, 재위 1740~86)의 초대를 거절하는가 하면, 평민인 달랑베르(J. L. R. d'Alembert, 계몽철학자)에게 눈에 띄게 친절을 베풀었다. 귀족계급이 시민적 사고방식과 도덕 개념을 받아들이고 사회 최상류층과 부르주아 지식인이 뒤섞이는 것은 사회의 계급질서가 과거 어느 때보다 더 엄격하게 느껴지게 된 바로 그 시점에 시작된 일이다.[6] 아마도 이 두 현상 사이에는 어떤 인과관계가 있을 것이다.

17세기의 귀족은 여러가지 봉건적 특권들 중에서 토지소유권과 조세 면제권만은 아직 보유하고 있었지만, 사법과 행정 기능은 왕이 임명한 관

리에게 양도할 수밖에 없었다. 지대(地代) 역시 1660년 이래 화폐가치가 계속 떨어지면서 실효성을 많이 상실했다. 귀족은 점증하는 곤경 때문에 토지를 팔지 않을 수 없었고, 그리하여 궁핍과 몰락의 길을 걸었다. 물론 이것은 지주귀족 중에서도 주로 중간층과 하층의 경우이고, 문벌귀족과 궁정귀족은 여전히 매우 부유했으며 18세기에는 다시 세력을 회복했다. 궁정귀족의 '4,000가족'들이 궁정의 관직, 고위성직, 군대의 장교직, 총독 자리 및 왕실 연금을 독차지하고 있었다. 총예산의 거의 4분의 1이 그들에게로 돌아갔다. 봉건귀족에 대한 왕실의 옛 원한도 사그라져서 루이 15세와 16세 시대에는 다시 장관을 대부분 귀족층에서, 그것도 세습귀족 중에서 선발했다.[7] 그럼에도 불구하고 세습귀족은 여전히 반왕조적인 생각을 품었고 반항적이었으며, 위험이 닥쳤을 때는 왕정에 커다란 화근이 되었다. 중앙집권화가 진행되면서 세습귀족과 시민계급 사이의 좋은 관계는 대단히 손상을 입었는데도 세습귀족은 시민계급과 왕실에 반대하는 공동전선을 형성했다. 과거에 이 두 계급은 흔히 자기들이 같은 위험에 처해 있다고 느꼈을 뿐 아니라 해결해야 할 공동의 행정적인 문제들도 종종 있어서, 이것이 자연히 그들을 서로 결속하게 만들었다. 그러나 귀족이 시민계급이야말로 자기의 가장 위험한 경쟁자임을 깨닫게 되면서부터 이들의 관계는 악화되었다. 이때부터 국왕은 늘 그들 사이에 끼어들어 중재하면서 투정하는 귀족을 달랠 수밖에 없었다. 왜냐하면 왕은 겉으로는 두 집단을 지배하고 있는 것 같아도 실은 그들에게 계속 양보하며 때로는 이편에, 때로는 저편에 호의를 보여주지 않으면 안되었기 때문이다.[8] 귀족에 대한 이러한 유화정책의 한가지 증거는 예컨대 군대에서 평민이 장교로 임명받는 것이 루이 14세 때보다 루이 15세 때 훨씬 더 어려워진 사실에서도 엿볼 수 있다. 1781년의 칙령 이후에는 시민계급 출

신은 군대에서 전면적으로 축출되었다. 고위성직의 경우도 사정은 마찬 가지여서 17세기에는 지도자급 성직자 가운데 가령 보쉬에나 플레시에 (E. Fléchier)처럼 귀족 아닌 사람도 얼마간 있었으나 18세기에는 그런 경우 가 거의 없었다. 이리하여 귀족과 부르주아지 사이의 경쟁관계는 한편으 로 점점 더 첨예해졌지만 다른 한편으로는 지적으로 더욱 승화된 경쟁의 형태를 취하여, 매력과 반발, 모방과 기피, 존경과 원망이 이리저리 뒤얽 힌 정신적 관계의 복잡한 그물을 형성하게 되었다. 시민계급이 물질적으 로 대등하고 실제적인 면에서 우월한 데에 자극받아 귀족계급은 혈통이 다르고 내력이 상이함을 강조했다. 그러나 두 계급의 외면적인 상황이 날 이 갈수록 비슷해짐에 따라 귀족에 대한 부르주아지의 적대심은 더욱 격 렬해졌다. 사회적 상승의 길이 막혀 있는 동안에는 부르주아지도 더 높은 신분계층과 자기를 비교할 생각이 별로 들지 않았으나, 그런 상승의 가능 성이 주어지자 그들은 사회적 불평등의 존재를 실질적으로 의식하게 되 었고 그리하여 귀족계급의 특권을 견딜 수 없는 것으로 여기기 시작했다. 요컨대 귀족은 현실적인 힘을 잃을수록 그들에게 아직 남아 있는 특권에 더욱 집요하게 매달리고 또 이 특권을 더욱 과시적으로 드러내 보였으며, 반면에 시민계급은 물질적 재화를 더 많이 얻을수록 자기들이 당하는 사 회적 차별대우를 더욱 창피하게 생각하고 그래서 더욱 격렬하게 정치적 평등을 위해서 싸웠던 것이다.

| 시민계급의 새로운 부

르네상스 시대의 시민계급의 부(富)는 16세기의 국가적 대파산으로 인 해 분산되고, 이는 제후와 국가가 스스로 큰 사업을 벌이던 절대주의와 중상주의의 전성기에도 여전히 회복되지 못하였다.[9] 중상주의적 세계정

책을 폐기하고 자유방임주의(laissez-faire)를 채택한 18세기에 와서야 시민계급은 자신들의 개인주의적 경제원리에 입각해 다시 힘을 얻게 되는데, 귀족이 사업에 손대지 않는 데에 힘입어 상인과 실업가 들이 이미 상당한 이득을 취할 줄 알았음에도 불구하고 부르주아 대자본이 성립된 것은 섭정시대 및 그에 뒤이은 기간의 일이었다. 이러한 체제는 실로 '제3신분의 요람'이었다. 그다음 루이 16세 시대에 와서 앙시앵레짐(ancien régime, 프랑스혁명 이전의 구체제)의 부르주아지는 그 정신적·물질적 발전의 절정에 이르렀다.[10] 군대, 교회 및 궁정의 고위직을 제외하고 상업, 공업, 은행, 징세 청부업(ferme générale, 당시 세금 징수를 주로 대상인들에게 청부로 주었는데, 이로 인해 서민들은 더 큰 고통을 겪었다), 자유직, 문학, 언론 등 요컨대 사회의 모든 요직이 그들 부르주아지의 차지가 되었다. 상업활동이 전례 없는 규모로 발전하고, 기업이 성장했으며, 은행이 늘어나고, 막대한 돈이 사업가와 투기업자의 수중에서 흘러다녔다. 물질적 수요가 증가하고 확대되어, 은행가와 징세 청부인 같은 사람들만이 사회적으로 상승하고 귀족과 생활양식을 경쟁하게 된 것이 아니라 중류층 부르주아지도 호경기의 혜택을 입고 문화생활에 점점 더 많이 참여하게 되었다. 그러므로 혁명이 일어난 나라는 결코 경제적으로 피폐해 있던 나라가 아니라, 오히려 부유한 시민계급을 가진 채 정부만 파산한 국가였던 것이다.

볼떼르적 문화이상

부르주아지는 점점 더 모든 문화수단을 장악해갔다. 그들은 책을 썼을 뿐 아니라 읽기도 했고, 그림을 그렸을 뿐 아니라 그것을 사들이기도 했다. 지난 세기에 그들은 아직 예술과 독서의 향수계층 가운데 비교적 작은 부분에 불과했으나 이제는 그야말로 교양계급의 대표이자 문화의 진

정한 담당자가 된 것이다. 볼떼르(Voltaire, 1694~1778)의 독자 대부분이 이미 이 계급에 속했으며, 루쏘에 이르면 이들의 거의 전부가 그의 독자가 된다. 18세기 최대의 미술품 수집가인 크로자(P. Crozat)는 상인 가정 출신이고, 프라고나르(J. H. Fragonard)의 후원자 베르주레(P. J. O. Bergeret)는 그보다 더 보잘것없는 집안 출신이며, 라쁠라스(P. S. M. de Laplace)는 가난한 농부의 아들이고, 달랑베르는 누구의 자식인지도 알지 못한다. 볼떼르의 책을 읽는 똑같은 부르주아 독자가 또한 라틴 시인과 17세기 프랑스 고전작가들을 읽는데, 그들은 무엇을 읽지 않을까를 정하는 데에서도 무엇을 읽을까를 정할 때와 마찬가지로 단호한 입장을 취한다. 그들은 그리스 작가들에게 더이상 큰 흥미를 느끼지 못하며 그래서 이제 그리스 작품들은 차츰 서가에서 자취를 감추게 된다. 그들은 중세를 경멸하고 에스빠냐와는 상당히 소원해졌으며 이딸리아와의 관계도 아직 제대로 발전하지 못했는데, 이딸리아와의 이러한 관계는 지난 두 세기 동안 궁정사회와 이딸리아 르네상스 사이에 그랬던 것 같은 마음에서 우러난 우호적 관계로는 결코 발전하지 못했다. '귀족'(gentilhomme)이 16세기의 정신적 대표자이고 '신사'(honnête homme)가 17세기의 그것이라면 18세기의 정신적 대표자는 '교양인', 즉 볼떼르의 독자이다.[11] 프랑스 시민이 모범으로 받드는 볼떼르를 모르고서는 프랑스 시민계급을 이해할 수 없다고 주장한 사람도 있었지만,[12] 그러나 또한 볼떼르가 영주 같은 태도를 취하고 왕들을 친구로 삼고 막대한 재산을 지녔음에도 불구하고 비단 혈통뿐만 아니라 그 신조에서도 얼마나 깊이 시민계급에 뿌리박고 있는가를 보지 않는다면 그를 제대로 이해할 수 없을 것이다. 그의 냉철한 고전주의, 거대한 형이상학적 문제들을 해결하려는 노력의 포기, 심지어 그런 문제들을 논하는 모든 사람에 대한 불신, 날카롭고 공격적이면서도 매우 세련된 정신, 일체

의 신비주의를 배격하는 반(反)교회적인 종교심, 반(反)낭만주의, 모든 불투명하고 불확실하며 설명할 수 없는 것에 대한 반감, 자신감, 오성의 힘으로 모든 것을 파악하고 해명하며 모든 것을 결정할 수 있다는 확신, 영리한 회의주의, 가까운 것과 쉽사리 얻을 수 있는 것에 만족할 줄 아는 분별 있는 태도, '일상생활의 요구'에 대한 이해, "그러나 우리의 정원을 가꾸어야 한다"(mais il faut cultiver notre jardin, 볼떼르의 소설 『깡디드』Candide의 결말부에 나오는 말) 같은 말에 나타난 그의 신조 — 이 모든 것은 시민계급의 그것이며, 비록 그것이 시민계급의 특징을 남김없이 드러내는 것은 아니라 하더라도, 그리고 루쏘가 선언하는 주관주의와 감상주의가 똑같이 중요한 시민정신의 다른 일면이라 하더라도, 그것은 철저히 시민적인 것이다. 시민계급 내부는 처음부터 서로 반목하는 두개의 큰 진영으로 갈라져 있었다. 볼떼르가 한창 독자를 얻고 있을 때, 나중에 루쏘의 지지자가 된 사람들은 아직 정규 독자층을 형성하지는 못했으나 사회적으로 명확히 한정지을 수 있는 층이 되어 있었으며, 다만 후에 루쏘에게서 자기들의 대변자를 발견했을 뿐인 것이다.

18세기 프랑스의 시민계급은 결코 15세기나 16세기의 이딸리아 시민계급보다도 더 통일적이지 못했다. 이번에는 당시 길드의 지배권을 둘러싼 투쟁에 상응할 만한 싸움은 없었다 하더라도, 시민계급의 여러 상이한 층들 사이의 경제적 이해는 당시와 똑같이 날카롭게 대립하고 있었다. 흔히들 '제3신분'의 해방투쟁과 혁명을 두고서 하나의 동질적인 운동이라고 일컬어왔지만 그러나 실제로 시민계급의 단일성은 위로는 귀족, 아래로는 농민 및 도시 프롤레타리아트와 공동전선을 펴는 데 한정되어 있었으며, 이 경계선 내에서는 여전히 특권이 있는 층과 없는 층이 엄연히 갈라져 있었던 것이다. 18세기에는 시민계급의 특권이란 것은 언급된 적도

없고 사람들은 그에 대해서는 알지도 못한다는 듯한 태도를 취했지만, 특권층은 그들이 누리는 혜택의 기회를 더 낮은 계층까지 확대하려는 어떠한 개혁에도 저항했다.[13] 부르주아지는 정치적 민주주의 이외의 아무것도 원하지 않았으며, 혁명이 경제적 평등의 문제를 진지하게 다루기 시작하자마자 곧 자기들의 전우를 저버렸다. 당시의 사회는 모순과 긴장으로 가득 차 있었다. 이 사회에서 왕권은 어쩔 수 없이 때로는 귀족의 이익을, 때로는 부르주아지의 이익을 대변하다가 마침내는 양자 모두를 자기의 반대자로 삼게 되며, 귀족계급은 왕권과 시민계급에 다 같이 적개심을 품고 자기들의 몰락을 초래한 사상에 스스로 동화되며, 마지막으로 부르주아지는 더 낮은 계층(농민, 도시빈민 등)의 도움에 힘입어 혁명을 승리로 이끌지만 곧 자기 동맹자를 버리고 과거의 적 편에 서게 된다. 이러한 요소들이 제각기 동등한 비중을 가지고 국민의 정신생활을 지배하는 동안에는, 즉 이 세기 중엽을 지날 무렵까지는 문학과 예술은 과도기 양상을 띠어 거의 서로 화합할 수 없는 대립적인 경향들로 충만하며, 전통과 자유, 규칙성과 자발성, 장식과 표현 사이를 오락가락한다. 자유주의와 주정주의가 우세해지는 18세기 후반에 와서도 길은 더욱 날카롭게 갈라질 뿐인데, 그러나 그 여러 상이한 경향들은 여전히 병존하고 있었다. 물론 그 경향들은 이런 복합적인 과정 속에서 기능의 변화를 겪었으며, 특히 궁정적·귀족적 양식이었던 고전주의는 진보적 시민계급의 이념을 담는 그릇이 되었다.

섭정시대의 예술이상

섭정시대는 비상하게 활기찬 정신활동의 기간으로서, 앞시대에 비판을 가할 뿐 아니라 그 자체가 고도로 창조적이며, 또한 18세기 전체에 걸

처 다루어질 문제들을 제기한다. 전반적인 풍기 문란, 점차적인 종교심의 결여, 한층 무절제하고 사적인 생활의 영위 같은 현상들과 병행하여 예술에서 '장대하고' 권위적인 양식의 해체가 일어난다. 당시의 공식적인 정치이론이 절대왕권에 대해서 그렇게 한 것과 비슷하게 고전적인 예술이상을 초시대적으로 타당한 원칙으로, 말하자면 신이 만든 원칙으로 설명하고자 했던 아카데믹한 교조(敎條)에 대한 비판과 더불어 그러한 해체과정이 시작된다. 이전의 어떤 아까데미 원장도 동의하지 않았을 앙뚜안 꾸아뻴(Antoine Coypel)의 말, 즉 그림도 인간만사와 마찬가지로 유행에 따라 변해간다는 말처럼 바야흐로 열리는 새 시대의 자유주의와 상대주의를 더 잘 설명해주는 것은 없다.[14] 이 말 속에 표현된 예술관의 변화는 실제 작품 창작에도 두루 적용되어, 예술은 이제 더욱 인간적이고 더욱 친밀하며 더욱 차분한 것이 되었다. 그것은 더이상 반신(半神)과 초인 들을 위한 것이 아니라 평범한 인간들, 약하고 감각적이며 즐거움을 찾는 인간들을 위한 것이 되었다. 그것은 위대함과 권력이 아닌 인생의 미와 우아함을 표현하며, 외경심을 불러일으켜 압도하는 대신 매력과 쾌감을 주려 한다. 루이 14세 통치 말기에는 궁정 자체에 예술가의 새로운 패트런으로 이루어진 써클들이 형성되는데, 실상 이 새로운 패트런들은 당시에 벌써 재정상 곤란에 부딪힌 데다 맹뜨농 부인의 손에 쥐여 있던 국왕보다도 대체로 더 관대하고 예술에 대한 이해심이 많았다. 왕의 조카 오를레앙 공, 황태자의 아들 부르고뉴(Bourgogne) 공이 이 써클의 중심인물이다. 후일의 섭정(오를레앙 공)은 루이 14세가 애호하는 예술경향에 이미 등을 돌리고 자기의 예술가들에게 좀더 경쾌함과 유창함을, 궁정의 관습보다 더 감각적이고 더 섬세한 표현형식을 요구했다. 때로는 동일한 예술가가 왕과 오를레앙 공 양쪽을 위해 일하면서 일을 맡긴 사람에 따라 판이한 스타일을

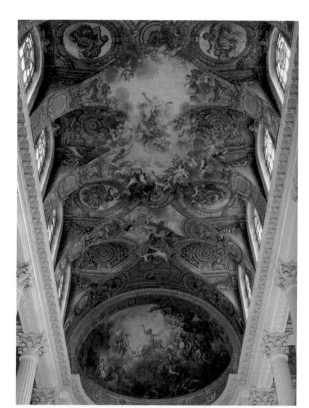

앙뚜안 꾸아뻴은 새로운 패트
런들이 요구하는 감각적이고
섬세한 예술과 궁정양식, 고전
주의를 모두 섭렵했다. 베르사
유 궁 왕실 예배당 천장화 「전
능하신 하느님」(위), 1709년;
「라무르 후작부인의 초상」(아
래), 1732~35년경; 「금석학
아까데미 기념주화」(가운데),
1706년.

이제 초상화는 대중적인 장르가 되어 여유있는 사람이면 누구나 자기 초상을 그리게 했다. 니꼴라 라르질리에르 「장교 에르뀔레의 초상」, 1727년.

택했는데, 가령 꾸아뻴은 베르사유 궁의 예배당을 정확한 궁정양식으로 장식하는가 하면 요염한 실내복을 입은 빨레루아얄의 귀부인을 그리기도 하고 또 금석학 아까데미(Académie des Inscriptions)를 위해서는 고전주의풍의 메달을 설계했다.[15] 섭정시대 동안에 '그랑 마니에르'(grande manière, 위대한 양식)와 웅대하고 공식적인 장르들은 쇠퇴했다. 루이 14세 시절에 이미 단지 왕의 일족들 초상을 그리기 위한 구실일 뿐이게 된 종교적인 예배화와 무엇보다 왕조의 선전수단으로 그려진 거창한 역사화들은 아무도 돌보지 않게 되었다. 영웅적인 장면 대신에 전원의 목가적인 풍경이 자리잡았으며, 지금까지 주로 공개적으로 전시하기 위해 만들어지던 초상화도 대부분 사적인 목적을 위한 평범하고 대중적인 장르가 되어 이제 여유있는 사람이면 누구나 자기 초상을 그리게 했다. 1699년의 쌀롱에 50점의 초상이 전시된 반면 1704년의 쌀롱에는 200점이나 전시되었다.[16] 라

르질리에르는 그의 선배들처럼 궁정귀족을 그리기보다 시민계급 사람들을 더 즐겨 그렸다. 그는 베르사유가 아닌 빠리에 거주했는데, 여기에서도 '궁정'에 대한 '도시'의 승리가 나타난다.[17]

| 바또

진보적인 예술감상자층의 애호에 힘입어 바또(J. A. Watteau, 1684~1721)의 화사한 풍속화가 종교적·역사적 의식화(儀式畫)를 대신해 등장하는데, 르브룅으로부터 '페뜨 갈랑뜨'(fêtes galantes, '우아한 축제'란 뜻으로 드레스와 가면을 쓰고 벌이는 가든파티를 묘사한 바또의 작품세계와 스타일 전체를 가리킨다)의 거장으로의 이러한 이행이야말로 세기 전환기의 취미 변화를 가장 명확하게 보여준다. 진보적 생각을 가진 귀족층과 예술에 관심을 가진 상층 부르주아지로 이루어진 새로운 감상자층의 형성, 지금까지 공인되어오던 예술적 권위에 대한 의문시, 좁은 테두리에 제한되어 있던 낡은 주제의 파기, 이 모든 것이 19세기 이전의 프랑스에서 가장 위대한 화가인 바또의 등장을 가능케 하는 데에 기여했다. 루이 14세 시대가 당시의 국비로 하는 주문에 더해 보조금과 연금을 들여서도, 또 그 아까데미와 로마 아까데미와 왕실 매뉴팩처(이 책 2권 323~25면 참조)를 가지고서도 만들어내지 못했던 천재를, 파산지경의 경박하고 어리석은 섭정시대는 경건함도 없고 풍기도 문란한 가운데 탄생시킨 것이다. 플랑드르에서 태어난 루벤스(P. P. Rubens)의 전통을 이어받은 바또는 어떻든 고딕시대 이후 최초로 철저히 '프랑스적인' 그림의 대가이다. 그가 등장하기까지 두 세기 동안 프랑스 예술은 외국의 영향 아래 있었으니, 르네상스도 매너리즘도 바로끄도 모두 이딸리아와 네덜란드의 수입품이었다. 그것도 그럴 것이 프랑스에서는 모든 궁정생활이 우선 외국의 모범에 따라 이루어졌기 때문에 궁중 의식과 왕권

의 선전 역시 외국, 특히 이딸리아의 예술형식으로 표현되었던 것이다. 그뒤 이 형식들은 왕권 및 궁정의 이념과 긴밀하게 유착되어 그 자체가 하나의 기성 제도로 뿌리를 내렸고, 궁정이 예술생활의 중심적 자리를 내놓으면서 비로소 힘을 잃었다.

바또는 자신이 국외자로서만 들여다볼 수밖에 없었던 사회의 생활을 그렸다. 그는 자신의 독자적 생활목표와 명백히 외면적으로밖에 관련을 맺고 있지 않은 생활이상을 표현했고, 자신의 주관적 자유이념과는 단지 비유적으로 유사할 뿐인 자유의 유토피아를 형상화했다. 그러나 이런 환상적 광경들을 그는 자기가 직접 체험한 요소들을 바탕으로, 즉 뤽상부르 공원의 나무라든가 그가 매일같이 볼 수 있고 실제로 보았던 연극의 장면들, 또 비록 황홀하게 분장한 모습이긴 하지만 그가 직접 겪은 당대의 인물유형들에서 따온 스케치를 바탕으로 창조했다. 바또 예술의 심오함은 세계에 대한 서로 모순되는 이중적 관계에서, 즉 생존의 희망과 그와 병존하는 불가능을 표현하는 데서, 형언키 어려운 상실과 도달할 길 없는 목표라는 늘 따라다니는 느낌에서, 그리고 고향은 영원히 잃어버렸고 진정한 행복은 유토피아적인 먼 곳에 있다는 인식에서 유래한다. 관능적 희열과 아름다움, 현실에 대한 향락적 몰입과 지상의 재물에 대한 기쁨에도 불구하고 ─ 이것은 그의 예술의 직접적인 제재를 이루는데 ─ 그가 그리는 것은 우울함으로 가득 차 있다. 그의 모든 그림에는 욕망의 남김없는 실현 가능성이 사라져버린 한 사회의 비극이 숨어 있다. 그러나 여기에 표현되어 있는 것은 결코 루쏘적인 감정, 말하자면 인간의 자연상태에 대한 동경이 아니라 반대로 완성된 문화와 평온하고 안전한 삶의 기쁨에 대한 갈망인 것이다. 연인들이 쌍쌍이 무리지어 잔치를 벌이는 광경을 그린 '페뜨 갈랑뜨'에서 바또는 세상에 대한 낙관과 비관, 현재에 대한 환희

바또는 자신이 직접 겪은 인물, 직접 체험한 것들을 바탕으로 환상적 광경들을 창조했다. 장 앙뚜안 바또 「삐에로 질」, 1718~19년경.

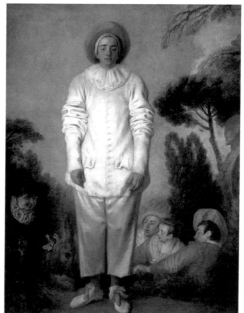

연인들의 축제를 묘사한 페뜨 갈랑뜨에서 바또는 세상에 대한 낙관과 비관, 환희와 고통이 뒤얽힌 새로운 생활감정의 표현을 발견한다. 장 앙뚜안 바또 「끼떼라 섬 순례」, 1717년.

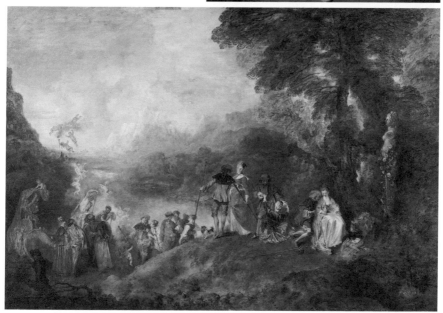

와 고통이 뒤섞인 자신의 새로운 생활감정을 표현하기에 적합한 형식을 발견한다. 음악과 춤과 노래에 싸여 테오크리토스(Theokritos, 기원전 3세기 전반에 활동한 그리스 시인. 전원문학의 시조로 알려져 있다)의 남녀 목동들 같은 근심걱정 없는 인생을 살고 있는 젊은이들의 즐거움을 묘사하는, 언제나 '전원의 축제'(fête champêtre, 바또의 대표작 제목이기도 하다)인 이 '페뜨 갈랑뜨'의 지배적 요소는 목가적인 것이다. 그것은 전원의 평화와 상류 귀족사회로부터의 도피와 사랑의 행복 속에서의 자기망각을 표현하고 있다. 그러나 예술가의 머릿속에 어른거리는 것은 목가적이고 관조적이며 무욕(無慾)한 생활의 이상이 아니라 자연과 문명, 미와 정신성, 감성과 지성의 간격 없는 일체화라는 아르카디아적(arcadian, 아르카디아는 그리스 펠로폰네소스 반도의 한 지역으로 르네상스 이래 예술에서 대자연의 풍요가 가득한 평화롭고 목가적인 이상향으로 그려진다) 이상이다. 물론 이러한 이상 역시 결코 새로운 것이 아니고 황금시대(그리스 신화에서 말하는 문명 발달의 절정기. 신들이 창조한 황금의 종족이 최고의 문화와 평화를 누린 시기)의 전설과 전원 취미를 결합시켰던 로마제국 시대 시인들의 공식을 변용한 것일 뿐이다. 다만 로마적 표현방식에 비해 새로운 점은 전원세계가 이제는 사교계의 의상을 걸치고 있으며 남녀 목동들이 시대의 유행에 따른 차림새를 하고 있다는 것, 그리고 전원의 정경이 연인들의 대화와 자연이라는 틀과 궁정적·도시적 생활로부터 멀리 떨어진 곳에 국한되어 있다는 것이다. 그러나 이것조차도 과연 새로운 것인가? 전원적인 것이란 애당초 하나의 허구요 유희적인 변장이며, 천진함과 단순성이라는 목가적 상태에 추파만 던지다 마는 교태가 아니었던가? 전원문학이 존재한 이래, 다시 말해서 고도로 발전된 도시와 궁정의 생활이 성립한 이래 일찍이 누가 정말로 목동과 농부의 단순하고 질박한 생활을 원했다고 생각할 수 있을까? 그렇지 않다. 문학에서 목자 생활은 언제나 하나의

이상상(理想像)으로서, 이 이상상에는 고급 사교계로부터의 도피와 그 사교계의 관습에 대한 경멸 같은 부정적 특징들이 결정적 요소를 이루어왔다. 그것은 문명의 혜택을 그대로 누리면서 그 질곡으로부터의 해방도 약속해주는 상태에 자기가 있다고 상상하는 일종의 놀이였다. 분 바르고 향수 뿌린 귀부인들을 마치 상큼하고 건강하고 청순한 시골 처녀처럼 생각하고자 함으로써, 그리고 자연의 매력에 의해 인공의 매력을 높임으로써 사람들은 그런 귀부인들에 대한 매력과 욕망을 더욱 고조시켰다. 이러한 허구는 처음부터 모든 복잡하고 세련된 문화 속에서 이 허구가 자유와 행복의 상징이 되도록 한다는 전제를 내포하고 있었던 것이다.

| 전원문학

전원문학의 문학적 전통은 아닌 게 아니라 헬레니즘에서 시작된 이래 2000년 이상에 걸친 연면한 역사를 지니고 있다. 도시적·궁정적 문화가 쇠퇴했던 중세 초기를 예외로 한다면 어느 세기에나 이런 문학작품들이 있었다. 기사소설의 제재들을 제외하면 목가적인 소재만큼 그렇게 오랫동안 서양문학이 다루어왔고 또 합리주의의 공격에 그처럼 끈덕지게 버텨온 소재는 아마 없을 것이다. 전원문학이 이렇게 오랫동안 거의 중단 없이 군림해왔다는 사실은 문자로 기록된 문학의 역사에서 실러(J. C. Friedrich von Schiller, 1759~1805)적 의미의 '감상'문학이 '소박'문학보다 비교할 수 없이 더 큰 역할을 하고 있다는 것을 보여준다(실러는 유명한 미학논문 「소박문학과 감상문학에 대하여」Über naive und sentimentalische Dichtung에서 문학의 범주를 크게 둘로 나누어 자연과 정신의 분열이 없이 조화를 이룬 인간의 문학을 소박문학으로, 그렇지 못한 근대인의 문학을 감상문학으로 규정했다). 테오크리토스의 전원시부터가 이미 자연과의 진정한 결합이나 민중생활과의 직접적인 관계에서 태어난 것

이 아니라 자연을 의식적으로 느끼고 민중을 낭만적으로 파악한 데서, 즉 멀고 낯설고 이국적인 것들에 대한 동경에서 비롯하는 감정에서 태어난 것이다. 농부와 목자 들은 주위의 자연에 대해서나 매일의 일에 대해서나 열광하지 않는다. 그리고 소박한 민중의 생활에 대한 흥미는 익히 알다시피 사회적으로나 공간적으로 농민과 근접한 곳에서는 찾을 수 없는 현상이다. 그러한 흥미는 민중 자신 속에서가 아니라 더 높은 계층에서, 시골에서가 아니라 도시와 궁정에서, 번화한 생활 가운데서, 과도하게 문명을 누리면서 권태감에 시달리는 사회 가운데서 나타나는 것이다. 테오크리토스가 그의 『전원시』(*Idylls*, 테오크리토스의 작품으로 알려진 현전하는 31편의 단시短詩. 그중 앞의 10편이 전원의 풍물을 묘사하고 목자의 생활을 이상화한 이른바 목가시이다)를 쓸 당시에도 목자와 전원 풍경이라는 주제는 분명히 새로운 것이 아니었다. 그것은 이미 원시 목축민들의 시에도 나타났을 것인데, 다만 거기에는 감상과 자기만족의 요소가 전혀 없었을 것이 분명하며, 또한 목축생활의 외적 조건을 풍속화적으로 그리려는 의도도 아마 없었을 것이다. 목가적인 장면은 테오크리토스 이전의 광대극(미무스mimus, 이 책 1권 157~59면 참조)에서도 ── 비록 『전원시』의 서정시적 특색이 없긴 하지만 ── 이미 어느정도 찾아볼 수 있었다. 사티로스극(사티로스Satyros는 반인반수로 술의 신 디오니소스를 섬기는 숲의 신. 고대 그리스에서는 비극 공연 다음에 사티로스 분장을 한 배우들의 합창과 함께 즉흥적인 소극笑劇을 벌였다)에서는 그것이 당연한 것으로 되어 있고 시골 풍경은 비극에서도 종종 나타났다.[18] 그러나 목가적인 장면과 시골 생활의 그림만으로는 전원문학을 산출하기에 충분하지 못하고, 이를 위해서는 무엇보다 도시와 시골의 잠재적 대립 및 문명에 대한 불안과 불쾌의 감정이 전제되어야 한다.

베르길리우스의 전원문학

그런데 테오크리토스만 해도 아직 전원생활의 단순한 묘사에 만족했으나 그의 최초의 독립적 후계자인 베르길리우스(Vergilius, 기원전 70~19. 로마의 시인)에 오면 이미 사실적 묘사에 대한 흥미는 사라진다. 그와 더불어 전원시는 우화 형식을 취하게 되는데, 이것은 이 장르의 역사에서 가장 중요한 전환점을 이룬다.[19] 전원생활의 시적 관념은 이미 초기부터 세상의 번잡함으로부터의 도피를 뜻했을 뿐이고 목자로서 살고 싶다는 욕망은 전혀 액면 그대로 받아들일 수 없는 것이긴 했지만, 전원생활에 대한 동경만이 아니라 전원적인 상황 설정 자체가 하나의 허구가 되어 이 허구를 통해 시인과 그 친구들이 목동으로 변장하고 ─ 그래도 사정을 아는 사람은 누가 누군지 금방 알아볼 수 있지만 ─ 일상생활로부터 시적 거리감을 가질 수 있게 됨으로써, 이 목가적 모티프의 비현실성은 이제 그만큼 더 강화된다. 테오크리토스에 의해 이미 준비된 이 새로운 형식의 매력은 대단히 커서 베르길리우스의 『목가』(牧歌, le Bucoliche)는 이 시인의 작품 중에서 가장 커다란 성공을 누렸을 뿐 아니라, 세계문학에서도 그만큼 지속적이고 깊은 영향을 끼쳐온 작품은 아마 없을 것이다. 단떼(A. Dante)와 뻬뜨라르까(F. Petrarca), 조반니 보까치오(Giovanni Boccaccio)와 야꼬뽀 싼나짜로(Jacopo Sannazzaro), 따소(T. Tasso)와 과리니(G. Guarini), 마로(C. Marot)와 롱사르(P. de Ronsard), 몬떼마요르(Jorge de Montemayor)와 오노레 뒤르페(Honoré d'Urfé), 스펜서(E. Spenser)와 씨드니(Sir Philip Sidney), 심지어 밀턴(J. Milton)과 셸리(P. B. Shelley, 1792~1822)조차도 전원시 작품들에서는 직간접으로 이 『목가』의 영향을 받고 있다. 테오크리토스는 다만 궁정에서의 성공을 위한 끊임없는 싸움과 대도시에서의 눈코 뜰 새 없이 몰아치는 생활에 불안감을 느꼈던 정도로 보이지만, 베르길리우스는 이미 자신의 현

베르길리우스의 『목가』는 세계문학에도 큰 영향을 끼쳐 여러 세대의 전원문학을 낳았다. 5세기에 만들어진 베르길리우스 저작 필사본 『베르길리우스 로마누스』 가운데 『목가』.

재로부터 도망쳐야 할 더 많은 이유를 가지고 있었다. 100여년을 끌어온 내란은 좀체 끝날 줄 몰랐고, 가장 유혈적인 전쟁의 시대에 자신의 청춘을 보내야 했으며, 그가 목가시를 쓰고 있을 무렵만 해도 아우구스투스(Augustus) 시대의 평화는 현실이라기보다 하나의 희망에 불과했다(기원전 27년 아우구스투스가 제위에 오름으로써 오랜 내전이 종식되었는데 그것은 베르길리우스가 죽기 8년 전이다).[20] 그의 경우 목가적 세계로의 도피는 애국적 과거를 황금시대로 묘사하고 현재의 정치적 사건에서 다른 데로 주의를 돌리려는 목적을 지닌, 아우구스투스가 일으킨 반동적 운동에 정확히 대응하는 것이었다.[21] 베르길리우스의 새로운 전원시 개념은 근본적으로 평화를 갈망하던 그 자신의 꿈이 유화정책을 위한 정치선전과 결합한 것일 따름이다.

중세의 전원문학은 베르길리우스의 우화문학과 직접 연결된다. 사실 고대세계가 몰락하고 중세의 궁정·도시문화가 성립되기까지 수세기 동안 전원문학으로서 남아 있는 것은 아주 적을 뿐인데, 그나마 현존하는

것은 진짜 창조가 아닌 단순한 학습의 산물이며 고대 시인, 특히 베르길리우스의 모작이다. 단떼의 목가시도 그러한 학습에 의한 모방이며, 최초의 근대적인 전원문학 작가라 할 보까치오에게서도 아직 과거의 전원우화시의 흔적을 찾아볼 수 있다. 이 장르의 발전에 새로운 전환을 마련한 목가소설의 부상과 동시에 이딸리아 르네상스의 단편소설에도 목가적 주제가 등장하는데, 다만 이 경우에는 목가시·전원소설·전원극에서 이 주제와 결합되는 낭만적 특징들이 결여되어 있다.[22] 그러나 단편소설이 전형적인 시민계급의 문학이고 따라서 자연주의 경향을 갖는 데 비해 전원문학은 궁정적·귀족적 장르이고 낭만주의로 기울어지기 쉽다는 점을 상기해보면, 이런 현상은 쉽게 이해될 수 있다. 이 낭만적 경향은 로렌쪼 메디치(Lorenzo Medici), 싼나짜로, 까스띨리오네(B. Castiglione), 아리오스또(L. Ariosto), 따소, 과리니, 마리노(G. Marino) 등의 전원시에 두루 지배적이며, 또한 피렌쩨, 나뽈리, 우르비노, 페라라, 볼로냐 등 어느 곳이든 간에 이딸리아 르네상스 궁정들의 문학적 유행은 하나의 똑같은 모형을 따랐음을 증명해준다. 이 경우 전원시는 어디에서나 궁정생활의 반영이며, 궁정예법의 모범으로서 독자에게 봉사한다. 이제 아무도 문학 속의 전원생활을 문자 그대로 받아들이지 않는다. 목가적 복장의 상투성이 명백해지고 지나치게 문명화된 생활에 대한 부정이라는 이 장르 본래의 의미가 퇴색함에 따라, 궁정의 여러 형식들은 그것이 인위적이고 정교하기 때문이 아니라 속박을 주기 때문에 배척될 뿐이다. 이 전원시가 그 섬세함과 우화성, 먼 것과 가까운 것, 알기 쉽고 실생활에 가까운 것과 신기한 것의 혼합이라는 점에서, 매너리즘의 가장 인기있는 장르의 하나가 되고 또 궁정예절과 매너리즘의 본고장인 에스빠냐에서 특별히 사랑받으며 육성된 것은 이해할 만한 일이다. 이곳에서도 처음에는 궁정적 생활양식과

더불어 전유럽으로 퍼져나간 이딸리아 전원문학의 모범을 따랐지만, 그러나 곧 이 나라 특유의 개성이 발휘되어 기사소설의 요소와 전원시적 요소가 결합된다. 이 에스빠냐의 낭만적·목가적 혼합형식은 이딸리아의 전원소설과 앞으로 이 장르의 발전을 주도하게 될 프랑스 전원소설을 잇는 다리가 된다.

| 새로운 전원문학

프랑스 전원문학의 시초는 중세로 거슬러올라가는데, 13세기에 궁정적·기사적 서정시에 의존하는, 여러 이질적 요소가 뒤섞인 복합적인 형태로 처음 나타났다. 고대의 목가시와 전원시가 이미 얼마간 그렇듯이 프랑스의 '전원시'(pastourelle)에서도 전원이라는 상황은 지나치게 경직되고 인습화된 연애문학의 여러 형식에서 벗어나려는 소망의 상상적 표현이다.[23] 기사가 양 치는 아가씨에게 사랑을 고백할 때 그는 성실이라든가 정조라든가 남의 이목을 감안한다든가 하는 궁정적 사랑의 계율에서 면제된 듯한 느낌을 가진다. 그리하여 그의 욕망은 전혀 문제시되지 않으며, 그것이 아무리 충동적일지라도 고답적인 궁정적 연애의 억지 순결에 비하면 진짜 청순하다는 인상을 준다. 그러나 기사가 양 치는 아가씨의 호감을 사려는 장면은 철저히 상투적이며, 거기에는 테오크리토스에게 있었던 자연의 소리는 흔적도 찾을 수 없다. 두 사람의 주인공과 가끔 여기에 가세해 질투하는 목동을 제외하면 무대의 소품으로는 고작 두세마리 양이 나올 뿐이며, 들과 숲의 분위기, 곡식을 거두고 포도를 따는 기분, 우유와 꿀의 향내 같은 것은 조금도 느낄 수 없다.[24] 고대 시인들의 작품을 산발적으로 인용하면서 이 프랑스 '전원시' 속에도 고대 목가시의 요소들이 아마 일부 스며들었겠지만, 그러나 프랑스 문학에 대한 고대 전원

『아스트레』는 봉건귀족과 군인을 교양있는 사교계 인사로 교육시키는 학교로 불렸다. 『아스트레』의 한 장면 쎌라동의 편지를 훔치는 레오니드, 1632년 태피스트리.

문학의 직접적 영향은 이딸리아 르네상스와 부르고뉴 궁정문화가 보급되기 이전에는 확인할 수 없다. 그리고 이 영향이 심화되는 것도 이딸리아와 에스빠냐의 목가소설이 널리 유행하고 매너리즘이 승리를 거두면서 비로소 나타난 현상이다.[25] 따소의 『아민따』(*Aminta*), 과리니의 『충직한 목동』(*Pastor fido*), 몬떼마요르의 『디아나』(*Diana*, 양 치는 소녀와 목동의 사랑을 섬세한 심리분석과 함께 아름답게 묘사한 전원시)는 프랑스 문인들, 특히 뒤르페의 모범이 되는데, 뒤르페는 이딸리아인과 에스빠냐인들의 예에 따라서 그의 『아스트레』(*Astrée*, 양치기 처녀 아스트레의 사랑 이야기를 그린 5부작 장편 목가소설. 작자 생전에 3부까지 발표되었는데 출판 당시부터 큰 인기를 얻었다)가 무엇보다도 국제 사교예법의 교과서이자 교양있는 몸가짐의 표본이 되기를 원했다. 사실 이 작품은 앙리 4세(Henri IV, 재위 1589~1610) 시대의 거칠고 상스러운 봉건귀족

과 군인들을 교양있는 프랑스 사교계 인사로 교육시킨 학교로 간주된다. 이 작품은 최초의 쌀롱을 출현시키고 17세기의 허식적인 문화를 낳은 것과 동일한 운동의 산물이다.[26] 『아스트레』는 확실히 르네상스의 전원시와 함께 시작된 발전의 절정을 이루는 작품이다. 양 치는 남녀로 변장한 멋진 신사숙녀들이 재치있는 대화를 나누고 까다로운 애정문제에 대해 토론하는 것을 보면서 이제 아무도 더이상 소박한 민중을 연상하지 않는다. 허구는 현실과 일체의 연관을 잃고 순수한 사교적 놀이가 되었다. 전원생활은 독자로 하여금 일상현실과 매일의 자기 존재로부터 한순간 벗어나게 해주는 하나의 가면무도회 이외의 아무것도 아닌 것이다.

| 회화에서의 전원 취미

물론 바또의 '페뜨 갈랑뜨'는 이러한 문학과 별로 유사성을 갖고 있지 않다. 목가소설에서는 연애의 격식을 갖추고 성적 만족을 이루는 전원에서의 러브신들이 그대로 이상적인 상태지만, 바또의 그림에서는 이와 달리 일체의 성애적 장면이 다만 진정한 목적지로 가는 도중의 중간역일 뿐이며, 항상 안개에 싸인 듯 신비스러운 원경(遠景)에 놓여 있는 저 '끼떼라 섬'(Cythèra, Kithira, 그리스 반도 정남쪽의 자그마한 섬으로 고대에는 미의 신 아프로디테 숭배의 중심지였다. 바또의 작품 「끼떼라 섬 순례」 참조)으로 떠날 여행의 준비일 뿐이다. 게다가 바또가 한창 그림을 그릴 당시 프랑스의 전원문학은 내리막길로 접어들고 있었고, 이 대가는 거기에서 아무런 직접적인 자극도 받지 않았다. 회화 자체에서는 18세기까지 전원생활의 장면들이 그림의 진정한 주제라고 도무지 생각되지도 않는 것이다. 성경이나 신화를 소재로 한 그림에 목가적인 주제가 곁다리로 나오는 예는 드물지 않은 것이 사실이지만, 이 경우 그것은 본래의 전원 개념과 전연 다른 고유한 연원을 가진

다. 조르조네(Giorgione, 1477?~1510. 띠찌아노Tiziano와 함께 벨리니G. Bellini의 제자로서 당시 베네찌아 화단의 주요 지도자. 새로운 풍속화의 개척자)식 화풍은 그 비가(悲歌)적인 분위기에서 확실히 바또를 강하게 연상시키지만,[27] 그러나 거기에는 밑바닥에 깔린 에로틱한 성향도 없고 자연과 문명 사이의 긴장이라는 고통스러운 감정도 결여되어 있다. 뿌생(N. Poussin)의 경우에조차 바또와의 친근성은 겉보기에 불과하다. 뿌생은 아르카디아를 아주 정취 어린 필치로 묘사하지만 그것은 전원생활과는 아무런 직접적 관련이 없다. 그에게 묘사의 대상은 고대와 신화의 범위에 머물러 있으며, 로마 고전주의 정신에 상응해 본질적으로 영웅적인 성격을 띤다. 17세기의 프랑스 예술에서 전원 주제는 오직 태피스트리에서만 독립적으로 나타나는데, 알다시피 예전부터 태피스트리는 시골생활의 장면들을 즐겨 다루어왔다. 물론 그런 전원적 소재들은 바로끄 시대의 웅대한 예술이 지니는 공식적인 성격에 어울리지 않는 것이다. 그런 것들은 소설이나 가극, 무용극에서와 마찬가지로 장식적인 성격의 그림에서는 그래도 용납될 수 있지만 거대한 의례적(儀禮的) 회화에서는 비극에서와 마찬가지로 부적합한 느낌을 줄 것이다. 부알로의 말처럼 "경박한 소설에서는 모든 것이 쉽게 허용된다. … 그러나 연극은 정확한 이성을 요구한다."[28] 그럼에도 불구하고 전원적인 것은 일단 회화에 채택되자마자 문학에서는 결코 갖지 못했던 — 문학에서는 언제나 2급 장르에 불과했다 — 섬세함과 깊이를 얻는다. 하나의 문학장르로서 전원시는 애초부터 극히 기교적인 형태를 대변했고, 현실과의 관계가 전적으로 의식적·반성적이었던 세대들의 전유물로 남아 있었다. 목가적 상황이라는 것 자체가 언제나 하나의 구실일 뿐이지 결코 참된 목표가 아니었으며, 따라서 언제나 상징적 성격이 아닌 다소 우의적인 성격을 지니고 있었다. 다시 말해 전원시는 지나치게 명백한 의미를 가지

고 있었고 다양한 해석의 여지를 남기지 않았다. 그것은 금방 바닥이 나서 아무런 비밀도 간직하지 않게 되었으며, 결과적으로 테오크리토스 같은 시인에게 있어서조차 비상하게 매력적이기는 하지만 아주 단조로운 현실상(現實像)으로 귀착되고 말았다. 그것은 알레고리의 한계를 결코 뛰어넘을 수 없었고, 그래서 긴장도 없고 깊이도 없는 유희적인 것에 머물렀다. 이 전원예술에 상징적인 깊이를 주는 데 최초로 성공한 것이 바또인데, 그는 무엇보다 아무리 상징적인 의미를 지녔더라도 동시에 현실의 소박하고 직접적인 재현으로 받아들여질 수 없는 일체의 요소를 그의 전원풍경에서 배제함으로써 이에 성공한다.

18세기는 본질상 전원예술의 부활로 나아가지 않을 수 없었다. 상투적인 전원양식은 문학에서는 이미 너무 옹색한 것이 되었지만 회화에서는 아직 생명을 가지고 있어서 새로운 방향을 개척할 수 있었다. 상류계층은 일상생활의 관계들이 여러모로 변용된 극도로 인위적인 사회환경에서 살고 있었다. 그러면서도 그들은 이런 생활방식에 더 깊은 의미가 있다고 믿지 않았으며 단순히 그것을 게임의 규칙 정도로 여겼다. 사랑이라는 게임의 규칙들 중의 하나가 여자들 앞에서 기사답게 구는 태도(갈랑뜨리galanterie)였는데, 그것은 전원시가 언제나 에로틱한 예술의 한 유희적 형식이었던 것과 꼭 마찬가지다. 양자 모두 사랑과 거리를 유지하며 사랑에서 그 생생함과 열정을 제거하고자 했던 것이다. 그러므로 전원예술이 갈랑뜨리의 시대인 18세기에 발전의 절정에 이른 것은 너무나 당연한 일이었다. 그러나 바또의 인물들이 입은 의상이 이 거장의 사후에야 유행한 것과 마찬가지로 '페뜨 갈랑뜨' 장르도 로꼬꼬 후기에 와서야 비로소 더욱 광범한 애호가층을 얻었다. 이 혁신적 예술의 열매를 즐긴 것은 랑크레(N. Lancret), 빠떼르(J. Pater)와 부셰 등인데, 사실 그들은 그저 이를 속

화했을 뿐이다. 바또 자신은 평생 동안 비교적 조그만 써클의 화가로 활동했는데, 수집가인 쥘리엔(Jean de Jullienne)과 크로자, 고고학자요 미술애호가인 껠뤼스 백작(Comte de Caylus, 1692~1765. 맹뜨농 부인의 외손자뻘로 후에 바또의 전기를 썼다), 화상(畵商)인 제르생(Edme-François Gersaint)만이 바또 예술의 충실한 지지자였다. 그는 동시대의 미술비평에서 언급되는 일이 드물었고, 언급되는 경우에도 대체로 비난조였다.[29] 디드로조차 그의 진가를 몰라보았고, 테니르스 2세(D. Teniers II, 1610~90. 플랑드르 화가)보다 그를 낮게 평가했다. 아까데미는 비록 바또의 예술 같은 새로운 예술을 접하여 여러 미술장르 간의 전통적 위계질서를 고수하고 끝까지 이른바 '세속화'(petits genres)를 업신여기긴 했어도, 그에게 별다른 트집을 잡지 않은 것이 사실이다. 적어도 이론에서는 여전히 고전주의 원칙을 따르던 일반 지식인보다는 아까데미가 덜 독단적이었다. 오히려 실제적인 문제에서 아까데미는 언제나 아주 자유로운 태도를 취했다. 회원 숫자에도 제한이 없었으며, 아까데미의 예술원리에 따르느냐 여부가 입회의 조건도 아니었다. 자발적으로 이처럼 관대해진 것은 아닐 테지만, 그러나 어쨌든 아까데미는 이 소란과 혁신의 시대에 그런 자유주의적 태도를 취함으로써만 스스로 살아남을 수 있다는 사실을 인식하고 있었다.[30] 어떤 유파에 속하든 간에 이 세기의 이름있는 예술가들이 다 그렇게 된 것처럼 바또, 프라고나르와 샤르댕도 아무 어려움 없이 아까데미의 회원이 되었다. 아까데미는 물론 여전히 '웅장·화려 취미'를 대변했지만, 그러나 실제로 이 원칙에 충실한 것은 몇몇 아까데미 회원으로 구성된 작은 그룹뿐이었다. 국가와 공공기관 같은 곳의 공적인 주문에만 의존하지 않고 궁정 범위 바깥에 고객을 가지고 있던 예술가들은 공식적으로 인정받는 데 크게 신경 쓰지 않았고, 그 대신 설사 이론적으로 높은 평판을 못 받더라도 오히려 그럴수록 실

제로 더 많은 사람들이 찾았던 '세속화'를 부지런히 그렸다. 이런 세속화의 하나가 '페뜨 갈랑뜨'로서, 이런 종류의 그림에 흥미를 가진 사람들이 비록 짧은 기간 동안만 미술 관객 가운데서 예술적으로 가장 진보적인 부류를 대표했다 하더라도, 이 작품은 처음부터 궁정보다 더 자유로운 집단을 대상으로 한 것이었다.

| 영웅소설과 연애소설

그러나 회화가 오랫동안 에로틱한 주제를 떠나지 못한 데 비해 문학, 특히 좀더 융통성 있고 경제적인 이유 때문에 좀더 대중적인 장르인 소설은 이미 더 일반적인 주제로 방향을 돌렸다. 이 18세기의 호색방탕이 라끌로(Pierre A. F. C. de Laclos), 크레비용 2세(Claude P. J. de Crébillon fils) 및 레스띠프 드라브르똔(Restif de la Bretonne)에게서 문학적 대변자를 발견하기는 했지만, 그러나 그런 요소는 이 시대의 다른 소설가들에게는 아무 결정적인 역할을 하지 못했다. 마리보(P. C. de Marivaux, 1688~1763)와 프레보(A. F. Prévost)는 주제의 대담성에도 불구하고 결코 노골적인 성적 효과를 노리지 않았다. 그러므로 회화에서 상류계급과의 관계가 당분간 손상 없이 지속되는 동안 문학은 중산층의 세계관에 접근해간다. 이 방향에서 첫걸음을 내디딘 것이 기사소설에서 전원소설로의 이행으로, 여기에는 이미 중세적·로마네스끄적 요소에 대한 단념이 표현되어 있다. 전원소설은 비록 철저히 허구적인 틀 속에서나마 실제적인 인생문제를 논의하며, 또 비록 환상으로 위장한 가운데서나마 살아 있는 동시대인들을 묘사하는데, 이것은 역사적 관점에서 보아 앞으로의 발전을 예고하는 중요한 특징이다. 또한 소설에서의 사건이 ― 특히 뒤르페의 경우 ― 역사적으로 일정한 지역에 한정됨으로써 전원소설은 근대 리얼리즘에 가까워진다.[31] 그러나 장차

의 문학적 발전과 관련지어 볼 때 가장 중요한 사실은 뒤르페가 최초의 진짜 연애소설을 썼다는 점이다. 사랑이라는 모티프가 이미 오래전부터 소설에 등장했음은 두말할 나위 없지만, 그러나 뒤르페 이전에는 사랑을 본격 주제로 하는 규모가 큰 작품은 없었다. 이때부터 비로소 사랑이라는 주제는 소설에서나 희곡에서나 사건 전개의 추진력이 되어 3세기 이상 그 상태를 지속한다.[32] 서사문학과 극문학은 바로끄 이래 본질적으로 연애문학이었으며, 아주 근년에 와서야 어떤 변화의 조짐이 나타나게 된다. 이미 『아마디스』(*Amadis*, 12세기부터 에스빠냐 민간에 전승되어온 모험적인 기사소설로, 현존하는 최고본은 로드리게스 데몬딸보Rodriguez de Montalvo가 1508년 정리한 것이다. 그후 각국어로 번역, 모방되어 수많은 이본을 낳으면서 크게 유행했다)에서도 사랑이 영웅주의보다 우위를 차지하지만, 그러나 쎌라동(Céladon, 뒤르페의 소설 『아스트레』의 남자 주인공)이야말로 지금 우리가 말하는 의미에서 최초의 연애 주인공이며 최초의 비영웅적이고 무방비한 자기 정열의 노예로서, 슈발리에 데 그리외(Chevalier des Grieux, 프레보의 소설 『마농 레스꼬』의 남자 주인공, 기사)의 선구자요 베르터(Werther, 괴테의 소설 『젊은 베르터의 고뇌』의 주인공)의 조상이다.

17세기의 프랑스 전원소설은 지친 시대의 읽을거리다. 내란으로 피폐해진 이 사회는 사랑에 빠진 목동들의 아름답고 나긋나긋한 대화를 읽으면서 고단함을 풀었던 것이다. 그러나 원기를 회복하고 루이 14세의 정복전쟁이 이 사회에 새로운 야심을 불러일으키자 곧 가식적 소설에 대한 반동이 시작되는데, 그것은 가식성(précosité)에 대한 부알로와 몰리에르의 공격과 나란히 진행된다(당시 쌀롱에 출입하던 인사들은 지나치게 세련된 말과 행동을 추구한 나머지 부자연스럽고 과장된 표현에 빠졌는데, 이들의 취미와 표현법을 프레시오지떼précosité라 한다. 이 책 2권 336~39면 참조). 뒤르페의 전원소설은 『아마디스』풍 소설의 끊어진 전통을 잇는 장르인 라깔프르네드(Gautier de Coste, La Calprenède)

와 스뀌데리(M. de Scudéry)의 영웅소설 및 연애소설로 대체된다. 소설은 다시 중요한 사건들을 다루고, 먼 나라와 낯선 민족들을 묘사하며, 뜻깊고 인상적인 계획과 위엄에 찬 인물들을 서술한다. 그러나 이 새로운 소설의 영웅주의는 이미 기사소설의 낭만적 저돌성이 아니고 꼬르네유(P. Corneille) 비극의 엄격한 의무관념이다. 라깔프르네드의 영웅소설은 마치 궁정연극이 그랬듯이 의지의 힘과 영혼의 위대함을 가르치는 학교이고자 했으며, 라파예뜨 부인(Mme de Lafayette)의 『끌레브 공작부인』(*Princesse de Clève*, 프랑스 심리소설의 선구적 작품으로 알려져 있다) 또한 똑같은 꼬르네유적 인간이상을, 똑같은 비극적·영웅적 윤리관을 표현했다. 여기서도 역시 문제가 되는 것은 명예와 정열 사이의 갈등이었으며, 여기서도 역시 의무가 사랑에 대해 승리했다. 이 영웅주의에 고취된 시대에 우리는 도처에서 의지라는 모티프에 대한 똑같이 명쾌한 분석, 애욕에 대한 똑같이 합리주의적인 해부, 윤리관념들에 대한 똑같이 엄격한 논증과 마주치게 된다. 아마 라파예뜨 부인의 경우에는 때때로 좀더 친밀한 요소, 좀더 개인적인 뉘앙스, 감정 전개의 좀더 날렵한 국면을 찾아볼 수 있을 것이다. 그러나 그녀의 작품에서조차 모든 것은 의식(意識)과 분석적 이성의 날카로운 빛으로 조명되는 듯이 보인다. 이제 연인들은 결코 한순간도 자기들의 정열에 무방비하게 몸을 내맡기지 않는다. 그들은 르네(René, 샤또브리앙F.-R. de Chateaubriand의 동명소설의 주인공)와 베르터가 그러하고 심지어 슈발리에 데 그리외와 쌩프뢰(Saint-Preux, 루쏘의 소설 『신(新) 엘로이즈』의 남자 주인공)도 그런 것처럼 치유될 수 없는 존재, 구제될 길 없이 미로에 빠진 존재가 아닌 것이다.

| 심리소설

그러나 이 전원적·목가적 형식 및 영웅적·연애적 형식들과 더불어 이미 17세기에는 이후의 시민소설을 예고하는 몇가지 현상들이 존재한다. 무엇보다도 삐까레스끄소설(picaresque, 악한을 주인공으로 그 행동과 범행을 풍부한 유머로 풀어가는 소설유형. 대개 독립된 에피소드를 모은 형식이다)이 있는데, 그것은 주로 주제가 일상적 현실성을 지니고 있다든가 삶의 밑바닥을 즐겨 그린다든가 하는 점에서 당시의 사교계 소설과 구별된다.『질 블라스 이야기』(L'Histoire de Gil Blas de Santillane)와『절름발이 악마』(Le Diable boiteux, 두편 모두 르사주A. R. Lesage의 소설)도 이 유형에 속하며, 스땅달(Stendhal)과 발자끄(H. de Balzac)의 소설에서도 어떤 점들은 삐까레스끄적 인간상의 잡다한 모자이끄를 연상시킨다. 가식적인 소설들은 17세기에 오랫동안 읽혔고 실제로는 18세기에 들어와서까지 읽혔지만, 1660년 이후에는 아무도 더이상 그런 소설을 쓰지 않았다.[33] 재치를 부리고 기교적이고 귀족 티를 내는 문체는 좀더 자연스럽고 좀더 시민계급적인 경향에 밀려났던 것이다. 퓌르띠에르(A. Furetière)는 이미 비영웅적·비낭만적이고 삐까레스끄적 취향을 지닌 자기의 소설에 특히 '시민소설'(Le Roman bourgeois)이라는 제목을 붙인 바 있다. 그러나 물론 이런 명칭은 단지 그가 소설에서 다룬 모티프에만 해당하는데, 왜냐하면 아직 그의 작품은 일화와 소묘와 캐리커처의 단순한 나열에 불과하며, 따라서 사건이 한 주인공의 운명을 중심으로 전개되어 독자의 관심을 완전히 그쪽으로 빨아들이는 근대소설의 집중적인 '극적' 형식과는 전혀 무관하기 때문이다.

소설은 17세기에만 해도 그 대중적 인기에도 불구하고 저급한, 어떤 점에서 아직 후진적인 문학형태를 대변했으나 18세기에 들어오면서 주도적인 장르가 된다. 가장 중요한 문학작품들이 이 장르에서 나타날 뿐만

아니라 진정한 진보라고 할 만한 의미있는 발전이 이 분야에서 일어난다. 18세기는 심리학의 시대라는 이유만으로도 이미 소설의 시대인 셈이다. 르사주, 볼떼르, 프레보, 라끌로, 디드로, 루쏘 등은 심리 관찰들로 흘러넘치며, 마리보는 그야말로 심리에 대한 광기에 사로잡혀 있다. 그는 자기 인물들의 정신적 태도에 대해 쉴 새 없이 설명하고 분석하고 논평한다. 그에게는 인생의 모든 현상이 심리 관찰의 계기로서, 그는 등장인물들의 심리를 들춰낼 기회가 올 때마다 결코 그것을 놓치지 않았다. 마리보와 그의 동시대인들, 특히 프레보의 심리분석은 17세기의 그것보다 훨씬 더 풍부하고 섬세하며 분화되어 있다. 그들의 작품에 와서 인물들의 성격은 과거의 정형성을 많이 벗어나 복잡하고 모순적이 되어, 이와 비교하면 고전문학의 성격묘사는 그 날카로움에도 불구하고 어딘가 도식적이라는 느낌을 갖게 하는 것이다. 아직 르사주조차도 거의 전적으로 정형적이고 괴짜 같고 희화적인 인물들만을 보여주지만, 마리보와 프레보에 이르면 우리는 유동적인 윤곽과 실생활의 음영이 드리우고 더러는 희미하기도 한 빛깔을 가진 실감 나는 인물묘사를 접하게 된다. 만약 근대소설과 과거의 소설을 나누는 경계선이 있다면 여기가 바로 그 경계선일 것이다. 지금까지는 소설이 단지 외면적 사건의 서술이요 기껏해야 구체적 행동에 나타나는 정신적 움직임의 서술이었다면, 이제부터 그것은 정신의 역사요 심리분석이며 자기해부인 것이다. 물론 마리보와 프레보 역시 아직은 17세기의 분석적·합리주의적 심리학의 범위 안에서 움직이며, 19세기의 위대한 소설가들보다는 라신과 라로슈푸꼬(F. de La Rochefoucault)에 더 가까운 것이 사실이다. 고전주의 시대의 모럴리스트나 극작가와 마찬가지로 그들 역시 인간의 성격을 인생 전체의 맥락 속에서 보지 않고 개별 성분으로 쪼갠 다음 다시 어떤 추상적인 정신의 원칙에 따라 전개한다.

19세기에 와서야 비로소 간접묘사적이고 윤곽 없이 그리는 인상주의 심리학으로의 결정적인 발걸음을 내딛게 되니, 이로써 이전의 문학 전체를 한물간 것으로 만드는 심리적 개연성의 새로운 개념이 창출된다. 그런데도 18세기 작가들에게는 근대적 요소가 작용하는데, 그것은 주인공의 비(非)영웅화와 인간화이다. 그들은 인물의 크기를 줄여서 우리에게 좀더 가까이 데려다놓는다. 라신 작품에서의 사랑의 묘사 이래 심리학적 자연주의에 일어난 본질적 진보가 바로 여기에 있다. 프레보는 이미 남녀 간의 거대한 열정의 뒷면, 무엇보다도 사랑에 빠진 남자의 굴욕적이고 수치스러운 상태를 보여준 바 있다. 일찍이 로마의 시인들에게서 그랬듯이 이제 사랑은 다시 하나의 불행, 하나의 병, 하나의 치욕이 된다. 그것은 차츰 스땅달의 '사랑의 수난'(amour-passion)으로 발전해 19세기 연애문학을 특징지을 병적인 양상을 띠게 된다. 마리보는 굶주린 짐승처럼 먹이를 덮쳐서 결코 다시 놓아주지 않는 이러한 사랑의 힘을 아직 모르지만, 프레보에 이르면 이미 그것은 사람들의 영혼을 사로잡고 만다. 기사도적 사랑의 시대는 끝나고 '서로 어울리지 않는 신분 간의 결혼'(mésalliance)에 대한 싸움이 시작된다. 이 경우 사랑의 격하는 단지 하나의 사회적 방어기제로 작용할 뿐이다. 중세 봉건사회의 — 또한 17세기 궁정사회의 — 안정성은 아직 사랑의 위험에 흔들리지 않았었다. 방탕한 자식들의 난봉은 아직 그런 방어를 필요로 하지도 않았던 것이다. 그러나 이제 계급 간 경계를 넘나드는 일이 점점 잦아지고 귀족뿐 아니라 부르주아지도 자기들의 특권적인 사회적 지위를 지켜야 할 필요가 생김에 따라 기존 사회질서를 위협하는 거칠고 예측할 수 없는 사랑의 정열은 추방되기 시작하고, 그리하여 결국 『춘희』(椿姬, La Dame aux Camélias)와 오늘의 그레타 가르보(Greta Garbo, 1905~90. 스웨덴 출신의 영화배우) 영화에 이르는 하나의

문학이 성립한다. 프레보는 아직 무의식적으로 보수주의의 도구가 되고 있음이 분명하지만, 뒤마 2세(A. Dumas fils, 1824~95. 『춘희』의 저자. 『몽떼크리스또 백작』의 저자 뒤마의 아들) 같은 인물은 이미 의식적으로 확신을 가지고 보수주의에 봉사하는 것이다.

| 문학에서 연애 모티프의 승리

루쏘의 자기현시욕은 이미 프레보의 『마농 레스꼬』(*Manon Lescaut*)에 예고되어 있다. 소설의 주인공은 자기의 불명예스러운 사랑을 묘사하면서 조금도 몸을 사리지 않으며, 자기의 지조 없는 성격을 고백할 때에는 마조히스틱한 만족감조차 내보인다. 레싱이 베르터를 두고 지칭한 대로 이처럼 "왜소한 것과 위대한 것, 경멸스러운 것과 존경할 만한 것"이 혼합된 인물을 선호하는 취향은 벌써 마리보에게서도 나타난다. 『마리안의 일생』(*La Vie de Marianne*)의 작자인 그는 이미 위대한 영혼 속에도 자질구레한 약점들이 있음을 알고 있어서, 끌리말(M. de Climal, 『마리안의 일생』에서 주인공 마리안을 유혹하는 위선적인 노수도사)을 매력적인 요소와 구역질 나는 요소가 뒤섞인 존재로 묘사할 뿐 아니라 자기의 여주인공도 뭐라고 한마디로 단언할 수 없는 성격으로 서술한다. 마리안은 정직하고 성실한 소녀지만, 결코 자기에게 해가 될지도 모르는 언동을 저지를 만큼 무분별하지는 않다. 그녀는 자기의 마지막 카드가 무엇인지 알고 있어서 제때에 그것을 내놓는다. 마리보는 변화와 혁신의 시대의 전형적인 대변자이다. 소설가로서 그는 전적으로 진보적·시민적 경향을 지지하나, 희극작가로서는 자기의 심리적 관찰들을 유모극이라는 옛 형식에 담아 표현한다. 물론 여기서 새로운 것은 지금까지 희극에서 언제나 부수적인 역할밖에 하지 못하던 연애가 사건의 중심이 된다는 사실,[34] 그리고 이 최후의 중요한 거점

마리보는 위대함과 비열함, 경멸과 존경을 모두 체현한 인간의 모순을 간파하고 이를 작품에 구현했다. G. 스딸이 그린 『마리안의 일생』 삽화, 1865년.

을 정복함으로써 연애 모티프가 근대문학에서 그 승리의 행진을 완수한다는 사실이다. 이러한 발전은 희극의 등장인물들도 이제 더욱 복잡한 존재가 되고 연애 자체가 복합적인 구조를 갖게 되어, 희극에서 연애가 지니는 코믹한 특징들도 사랑의 진지함과 엄숙함에 아무런 손상을 줄 수 없게 되었다는 사정에 힘입은 것이다. 그러나 희극작가 마리보에게서 새로운 것은 무엇보다도 자기의 인물들을 사회적 지위의 여러 조건에 따라 행동하는, 사회적으로 제약된 존재로 묘사하고자 노력한 점이다.[35] 몰리에르를 보면 그의 인물들도 사랑을 하기는 하지만 그들의 사랑이 연극의 중심주제는 결코 아니듯이, 마찬가지로 그들 존재의 사회적 제약성 역시 분명히 드러나기는 하지만 결코 그것이 극적 갈등의 원천이 되지는 않는다. 반면 마리보의 희극 『사랑과 우연의 장난』(Le jeu de l'amour et du hasard)에서는 사건 전체가 사회적 외관을 둘러싼 하나의 유희에, 즉 주인공들이

실제로 그들의 옷차림대로 하인인지 아니면 신분을 감춘 주인인지 하는 문제에 달려 있는 것이다.

마리보와 바또

마리보는 종종 바또와 비교되어왔는데, 그들의 재치있고 신랄한 표현 방식의 유사성은 확실히 비교될 만하다. 그러나 그들은 또한 동일한 예술 사회학적 문제를 제기하는데, 그들 둘 다 상류사회의 관습에 충실한 극히 세련된 형식으로 자신들을 표현하지만 그럼에도 불구하고 사람들이 기대하는 만큼의 세속적인 성공은 거두지 못했다. 바또는 평생 동안 단지 몇사람한테서만 진가를 인정받았으며, 마리보는 잘 알려진 대로 작품 공연에서 실패를 거듭했다. 마리보의 동시대인들은 그의 언어를 난삽하고 가식적이며 모호하다고 생각해 그의 재기 번뜩이고 춤추듯이 경쾌한 대화에 '마리보다주'(marivaudage)라는 딱지를 붙였는데, 한 작가의 이름이 일반적인 관용어로까지 된다는 것은 쉬운 일이 아니라는 쌩뜨뵈브(C. A. Sainte-Beuve)의 주장이 옳긴 하지만, 익히 알다시피 그 용어가 칭찬을 뜻하는 것은 아니었다. 그리고 가령 바또의 경우는 그가 자기 시대에 비해 너무 위대했으며 위대한 예술은 "사람들의 본능에 역행하는 것"이라는 설명 ─ 물론 이것은 설명이랄 수도 없지만 ─ 이 용납된다 하더라도, 위대한 예술가가 아닌 마리보에게는 그런 설명조차 결코 적용될 수 없었다. 그들은 둘 다 과도기의 대표자로서, 살아생전에는 이해받지 못했다. 하지만 이것은 그들의 예술적 가치와는 관계가 없고, 선구자요 개척자인 그들의 역사적 역할과 결부되어 있다. 이런 종류의 예술가들은 적절한 관객이나 독자층을 결코 발견하지 못한다. 그들의 동시대인들은 그들을 이해하지 못하며, 다음 세대는 적당히 희석된 그 아류들의 형태로나 그들의 예

술적 이념을 맛보게 마련이다. 그리고 그들의 작품을 더 잘 평가할 줄 알게 된 후대 사람들은 그들과 현재를 가로막는 역사적 간극을 좀처럼 뛰어넘을 수 없는 것이다. 바또와 마리보는 19세기에 와서 인상주의의 세례를 받은 취미의 소유자들에 의해 비로소 발견되는데, 이때는 이미 그들의 예술은 주제 면에서 오래전에 낡은 것이 된 다음이었다.

| 로꼬꼬의 개념

바로끄는 왕실예술이었으나 로꼬꼬는 왕실예술이 아니라 귀족과 대부르주아지의 예술이다. 왕실과 국가의 건축사업이 개인들의 건축활동에 밀려나 성과 궁전 대신에 저택(오뗄hôtel)과 멋진 별장(petite maison)이 지어지고, 공공건물의 싸늘한 대리석과 육중한 청동보다 침실과 개인공간의 아늑하고 우아한 맛을 더 좋아하게 되며, 근엄하고 장중한 색조와 갈색과 자색, 암청색과 금빛은 밝은 파스텔 색조와 회색과 은빛, 녹색과 장밋빛으로 바뀐다. 섭정시대 예술과는 대조적으로 로꼬꼬는 사치스럽고 우아한 성격과 유희적이고 변덕스러운 매력을, 그러나 동시에 부드럽고 내면적인 성격을 지닌다. 그것은 한편으로 전형적인 사교계 예술로 발전하지만, 다른 한편 소규모 형식을 애호하는 시민계급의 취미에 접근해간다. 바로끄가 묵직하고 조각적이며 사실적 공간성을 지닌 양식이라면, 이를 대신해 나타난 로꼬꼬는 날카롭고 미묘하고 민감한, 능란한 장식예술이다. 이 로꼬꼬 예술의 유동성과 활동성이 동시에 자연주의적 관찰과 표현법의 승리임을 알려면 라뚜르(G. de La Tour)와 프라고나르 같은 예술가를 생각해보는 것으로 충분하다. 일상생활의 질서를 요란하게 깨고 흘러넘치는 바로끄의 거칠고 흥분된 비전과 비교하면 로꼬꼬 예술의 작품들은 어느 것이나 무기력하고 왜소하며 무미건조해 보이지만, 그러나 띠에

로꼬꼬 건축은 웅장한 성과 궁전 대신 밝은 색조의 개인 저택과 아늑하고 우아하게 꾸민 실내를 자랑한다. 자끄 가브리엘이 설계한 노르망디의 오뗄드바랭주비유(위, 1704년)와 니꼴라 삐노가 디자인한 오뗄드바랭주비유의 방(아래, 1735년).

뽈로(G. B. Tiepolo)나 삐아쩨따(G. Piazzetta) 혹은 과르디(F. Guardi)보다 더 경쾌하고 자신있게 화필을 놀릴 줄 알았던 바로끄의 대가는 아무도 없다. 로꼬꼬는 실로 르네상스와 함께 시작된 발전의 마지막 국면을 대변하며, 이발전과정의 시초가 되며 정적·구속적·규범적 원리와 계속 싸워야만 했던 동적·해방적 원리에 승리를 안겨줌으로써 이 과정을 총결산한다. 로꼬꼬에 이르러 비로소 르네상스의 예술적 목표는 최종적으로 달성되며, 또한 로꼬꼬와 더불어 사물의 객관적 묘사는 근대 자연주의가 추구하던 적확성과 자연스러움을 확보한다. 로꼬꼬 이후(부분적으로는 로꼬꼬 속에서) 시작된 부르주아 예술은 이미 본질적으로 새로운 것이며, 르네상스 및 예술사적으로 르네상스에 직접 연속되는 시대와는 근본적으로 다른 어떤 것이다. 이 부르주아 예술과 더불어 민주주의 사상과 주관주의에 근거하는, 그리고 발전사적으로 보아 분명 르네상스·바로끄·로꼬꼬의 엘리트 문화와 직접 관련되면서도 그것들과 원리적으로 대립되는 오늘 우리 자신의 문화시대가 시작된다. 르네상스 및 르네상스에 의존하는 예술양식들의 이율배반, 즉 형식상의 엄격주의와 자연주의적 무형식성, 건축적 집중과 회화적 해체, 정(靜)과 동(動)의 모순은 이제 합리주의와 감상주의, 유물론과 정신주의, 고전주의와 낭만주의 사이의 대립으로 대체된다. 과거의 대립명제들은 대부분 의미를 상실하는데, 왜냐하면 르네상스시대의 예술적 성과가 획득한 두 형식들은 이제 모두 불가결한 것이 되었기 때문이다. 가령 하나의 그림에서 묘사의 자연주의적 정확성과 묘사된 여러 요소의 질서 있는 구도는 다 같이 당연한 것으로 여겨지게 된 것이다. 그리하여 이제 진정한 문제는 지성과 감정, 대상세계와 자아, 오성적 통찰과 직관 가운데 어느 쪽에 우선권을 주느냐 하는 것이 된다. 로꼬꼬는 후기 바로끄의 고전주의를 해체함으로써, 그리고 그 회화적 양식과

로꼬꼬의 예리하고 섬세한 장식 예술적 성격은 자연주의의 정확한 관찰력과 표현법의 결과물이다. 조르주 라뚜르 「사기도박꾼」(위), 1635년; 장 오노레 프라고나르 「그네」(아래), 1767년.

회화적 디테일에 대한 민감함과 인상주의적 기교를 시민계급 예술의 정서를 표현하는 데 있어 르네상스와 바로끄의 표현형식보다 훨씬 더 적합한 하나의 수단으로 창조함으로써 스스로 이 새로운 양자택일을 준비한다. 바로 이 수단의 표현능력 자체가 감상주의나 비합리주의와 원래 극히 첨예한 모순관계에 있는 로꼬꼬의 해체를 유도하게 된다. 많든 적든 자동적으로 발전해가는 수단과 본래 목표 사이의 이러한 변증법적 관계를 빼놓고서는 로꼬꼬의 의미를 이해할 수 없다. 동시대의 사회적 대립관계에 상응하는 이러한 대립의 — 이 대립이 궁정적 바로끄와 시민계급의 전기 낭만주의를 연결하는 고리가 된다 — 산물로 로꼬꼬를 관찰할 때 비로소 그 복합적 성격을 정당하게 포착할 수 있는 것이다.

감각주의적·유미주의적 요소를 지닌 로꼬꼬의 향락문화는 바로끄적 의식성(儀式性)과 전기 낭만주의 운동의 감상주의 중간에 위치한다. 루이 14세 시대의 궁정귀족들은 실제로는 대개 개인적 만족만을 추구하면서도 아직 영웅적·합리적 생활이상을 찬양했다. 그런데 그 똑같은 귀족들이 루이 15세 시대에는 돈 많은 부르주아지의 세계관 및 그들의 생활방식과도 상통하는 일종의 쾌락주의를 신봉한다. "1789년 이전에 살아본 사람이 아니면 인생의 달콤한 맛을 알지 못한다"라는 딸레랑(C. M. de Talleyrand, 1754~1838. 자유주의적 귀족의 입장을 대표한 혁명 전후의 정치가, 외교가)의 언명은 이 계급이 어떤 생활을 영위했는지 충분히 짐작게 한다. '인생의 달콤함'이란 물론 여성과의 달콤함을 가리키는데, 어떤 향락문화에서나 그렇듯이 여성은 가장 환영받는 소일거리가 되었다. 사랑은 그 '건강한' 본능도 극적 정열도 모두 잃어버리고 기교적이고 오락적이며 고분고분한 것이 되었으며, 뜨거운 정열이 아니라 단순한 습관이 되었다. 나체화를 보고 싶다는 욕망은 흔해빠진 것이 되었으며, 성애행위는 조형예술의 인

기있는 주제가 되었다. 공공건물의 프레스꼬 벽화, 쌀롱의 고블랭 직물 (장식용 양탄자), 침실에 걸린 그림, 책의 동판화, 벽난로 주위의 도기(陶器) 세 트와 청동조각상, 어느 곳으로 눈을 돌리든 어디에서나 벌거벗은 여자를, 팽팽한 허벅지와 궁둥이, 드러낸 젖가슴, 포옹으로 뒤엉킨 팔다리, 남자 와 함께 있는 여자나 여자와 함께 있는 여자 들을, 그것들의 수없는 변형 과 끝없는 반복을 보게 된다. 미술작품에서 나체가 너무 흔해진 나머지 그뢰즈의 천진한 소녀들(ingénues, 그뢰즈의 「마을의 약혼」 「깨어진 물병」 「천진난만」 등 에 나오는 여성상)은 다시 옷을 입음으로써 오히려 에로틱한 효과를 낸다. 여 성미의 이상 자체가 달라져서 좀더 자극적이고 좀더 정교한 것이 되었다. 바로끄 시대에는 성숙하고 풍만한 여성이 환영받았는데 이제는 가냘픈 소녀들이, 때로는 아직 어린아이 티도 채 못 벗은 소녀들이 그려진다. 로 꼬꼬는 사실 돈 많고 권태로워진 향락가들을 위한 하나의 에로틱한 예술 이다. 그것은 자연이 한계지어준 향락의 능력을 끌어올리는 한 수단인 것 이다. 중산층의 예술 즉 다비드, 제리꼬(J. L. A. Théodore Géricault), 들라크루 아(F. V. E. Delacroix, 1798~1863)의 고전주의와 낭만주의에 이르러서야 비로소 성숙한 '정상적인' 여성상이 다시 유행하게 된다.

　로꼬꼬는 '예술을 위한 예술'(l'art pour l'art)의 한 극단적인 형태를 발 전시킨다. 영혼의 표출에 무관심한 관능적인 미의 숭배, 가식적이고 기 교적이며 세련되고 감미로운 표현형식은 어떤 종류의 알렉산드리니즘 (alexandrinism, 미사여구에 치우친 형식주의)도 능가한다. 로꼬꼬의 '예술을 위한 예술'은 어떤 점에서 19세기의 그것보다 오히려 더 순수하고 본원적인데, 왜냐하면 그것이 단순히 강령이나 요구가 아니라 예술의 품속에서 휴식 을 취하려는 경박하고 피곤하고 수동적인 사회에서 저절로 우러난 자연 스러운 태도이기 때문이다. 로꼬꼬는 미의 원리가 무제한의 지배권을 가

로꼬꼬의 향락문화에서는 여성 나체
의 수없는 변형과 끝없는 반복을 보게
된다. 프랑수아 부셰 「판과 시링크스」,
1759년.

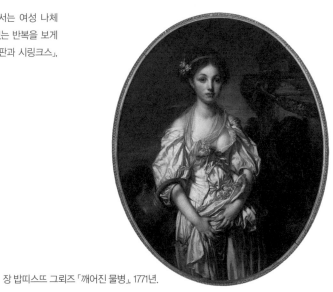

장 밥띠스뜨 그뢰즈 「깨어진 물병」, 1771년.

지는 사교문화의 마지막 국면을, 또 아름답다는 것과 예술적이라는 것이 동의어로 통하는 최후의 양식을 대변한다. 바또, 라모(J. P. Rameau), 마리보에게 있어서, 심지어 프라고나르, 샤르댕, 모차르트(W. A. Mozart)에게 있어서도 모든 것은 '아름답고' 감미롭다. 그런데 베토벤(L. van Beethoven), 다비드, 들라크루아에 오면 사정은 전연 달라져서 예술은 행동주의적·전투적으로 되고 표현에 대한 충동이 형식을 뒤흔든다. 그러나 로꼬꼬는 또한 서구 최후의 보편적 양식으로서, 그것이 일반적으로 통용되었고 유럽의 모든 나라에서 대체로 단일한 형식체계 내에서 전개되었다는 점에서뿐 아니라, 모든 재능있는 예술가의 공유재산이자 그들에게 아무 조건 없이 받아들여질 수 있었다는 의미에서도 보편적인 양식이다. 로꼬꼬 이후에는 더이상 그런 형식규준, 그런 보편타당한 예술경향이 존재하지 않는다. 19세기 이후 개개 예술가들의 의욕은 개인적인 것이 되어, 예술가는 자기의 표현수단을 스스로의 노력으로 얻지 않으면 안되며 미리 주어진 해결책에 더이상 의존할 수 없게 된다. 처음부터 주어진 고정된 형식이란 그에게 도움이 아니라 오히려 하나의 질곡인 것이다. 인상파 미술이 다시 웬만큼 보편적 인정을 받게 되는 것이 사실이지만, 그러나 이 양식에 대한 개개 예술가들의 관계가 전적으로 원만했던 것은 아니며, 또한 로꼬꼬적인 것과 같은 의미에서 인상주의적 정식은 존재하지도 않았다. 18세기 후반에는 그야말로 혁명적인 변화가 일어났는데, 개인주의 및 독창성에 대한 요구를 동반한 근대 시민계급의 대두는 의식적이고 의도적인 정신적 공동체로서의 양식이라는 관념을 끝장냈고, 아울러 오늘날과 같은 의미의 지적 소유권이라는 생각을 심어놓았다.

| 부셰

로꼬꼬 양식의 형성과 관련해, 그리고 프라고나르와 과르디 같은 사람의 예술에 거의 몽유병자적인 본능적 확실성을 부여한 저 능란한 기교와 관련해 가장 중요한 이름은 부셰다. 그 개인은 대단한 화가가 아니면서도 극히 중요한 예술적 관습의 대표자로서, 그는 이 관습을 아주 완벽하게 대변한 나머지 르브룅 이후 어떤 예술가도 갖지 못했던 영향력을 얻는다. 그는 '징세 청부인'과 '신흥부자들' 및 자유주의적인 궁정인사들에게 가장 환영받은 그림 장르인 에로틱한 장르에서 타의 추종을 불허하는 대가며, 바또의 '페뜨 갈랑뜨' 다음으로 로꼬꼬 회화의 가장 중요한 주제가 된 연애신화의 창조자다. 그는 에로틱한 주제를 회화로부터 그래픽 아트(graphic art, 회화, 글씨, 판화, 인쇄 등 평면에 이미지를 만드는 예술의 총칭)와 공예미술 전체로 확장하여 이른바 '젖가슴과 궁둥이의 그림'을 하나의 국민양식으로 만들었다. 물론 프랑스의 모든 예술애호가가 부셰를 자기 나라의 대표적 화가로 본 것은 결코 아니다. 벌써 오래전부터 문학을 통해 자기

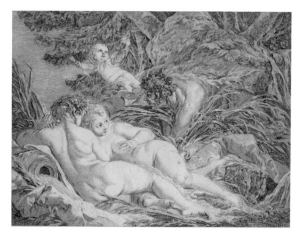

부셰는 에로틱한 주제를 공예미술 전체로 확장하고 '젖가슴과 궁둥이의 그림'을 하나의 국민양식으로 만들었다. 부셰의 그림을 토대로 한 삐에르 프랑수아 마르띠네즈의 판화 「판과 시링크스」, 1759~71년.

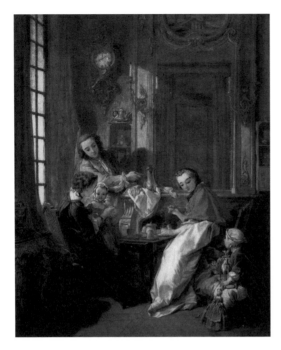

부셰에게서도 시민계급의 생활을
묘사한 풍속화를 찾아볼 수 있다.
프랑수아 부셰 「아침식사」, 1739년.

발언을 해온, 그리고 미술에서도 이제 독자적으로 자기 길을 걷는 교양있
는 중간층 시민계급이 존재했다. 그뢰즈와 샤르댕은 바로 이 계층을 위해
교훈적이고 풍속화적인 그림을 그렸던 것이다. 물론 그들의 후원자 중에
는 이런 중간계층만 있는 것이 아니라 부셰와 프라고나르 애호가에 속하
는 사람들도 있었다. 프라고나르 자신도 때로는 부르주아 화가들이 추구
하는 취미에 적응하며, 부셰에게서조차도 이런 부르주아 화가들의 세계
와 그리 멀리 떨어지지 않은 주제를 찾아볼 수 있다. 가령 루브르 박물관
에 있는 그의 「아침식사」는 시민적인──비록 상류층 시민계급의 것이긴
하지만──생활의 한 장면이라고 할 수 있으며, 적어도 풍속화이지 공공
예식의 묘사는 이미 아닌 것이다.

그뢰즈와 샤르댕

 로꼬꼬와의 결별은 이 세기 후반에 일어나는데, 상류계층 예술과 중간계층 예술 사이에는 명백한 간극이 있다. 그뢰즈의 그림은 예술에서 새로운 생활감정과 새로운 도덕관의 시작을 뜻할 뿐만 아니라 새로운 취미——사람에 따라서는 '악취미'라고도 부를 수 있는——의 시작을 뜻한다. 꾸짖는 아버지와 방탕한 아들 혹은 축복하는 아버지와 착하고 공손한 아들이 등장하는 그의 감상적인 가족그림들의 예술적 가치란 보잘것없다. 그것들은 구도에 독창성이 없고 필치도 무기력한데다 색채도 매력 없으며 더구나 기교 역시 불쾌감을 주는 매끈함에 빠져 있다. 그것들은 그 과장된 엄숙성에도 불구하고 싸늘하고 공허한 느낌을 주며, 정서적인 분위기를 과시하고 싶어함에도 불구하고 거짓된 느낌을 준다. 그의 그림들은 거의 전적으로 예술 외적인 흥미를 만족시키고자 하는 것으로, 대부분의 경우 순전히 설화적이고 비회화적인 소재를 참된 회화적 형태로 승화시키지 못한 채 극히 생경하게 제시할 뿐이다. 디드로는 그뢰즈의 그림에 온통 소설의 싹이 될 만한 사건이 묘사되어 있다는 점을 들어 그것을 찬양하지만,[36] 그러나 그의 그림에는 이야기에 포함될 수 없는 요소, 가령 순수한 회화적 요소는 아무것도 들어 있지 않다고 주장하는 편이 아마도 더 올바를 것이다. 그것들은 나쁜 의미에서 '문학적인' 회화이자 진부하고 교훈적인 일화화(逸話畫)로서, 그대로 19세기의 가장 비예술적인 작품들의 원형이다. 그러나 취미 담당계층의 변동이 (도식화되기는 했지만 오랫동안 버텨온) 옛 가치기준들의 동요와 결부되어 있는 것은 당연하지만, 그의 작품들이 단지 그 '부르주아적' 성격 때문에 몰취미한 것은 아니다. 샤르댕의 그림은 대단찮은 시민생활을 다룬 것임에도 불구하고 18세기가 산출한 예술 중에서 최선의 것에 속한다. 그리고 그뢰즈의 작품들이

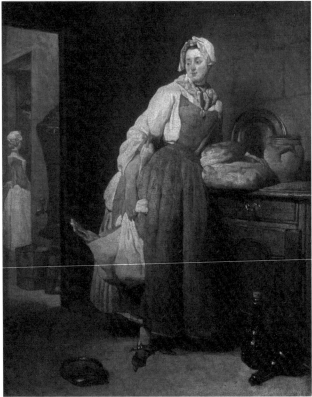

새로운 생활감정과 도덕관은 그뢰
즈에서 진부한 일화화로 탄생한
다. 장 밥띠스뜨 그뢰즈 「벌받은 아
들」(위), 1778년; 진실하고 정직한
시민계급의 예술로서 샤르댕의 그
림은 18세기 최선의 예술 가운데 하
나다. 장 씨메옹 샤르댕 「시장에서
돌아와서」(아래), 1739년.

소박하고 예의 바른 서민들의 그 판에 박은 듯한 묘사, 부르주아 가정의 신성화, 순박한 처녀의 이상화라는 점에서 중류·하류층보다 오히려 상류계층의 감정과 사상을 표현하고 있음에 비해, 샤르댕의 작품은 그뢰즈보다 훨씬 더 진실하고 정직한 시민계급의 예술이다. 그럼에도 불구하고, 그뢰즈의 역사적 의미는 결코 샤르댕에 못지않다. 귀족 및 대부르주아지의 로꼬꼬에 대한 투쟁에서 그의 무기는 더욱 효과적이었다. 디드로는 그를 예술가로서는 과대평가했는지 몰라도 그의 그림의 정치적 선전가치는 제대로 인식하고 있었다. 어떻든 그뢰즈는 로꼬꼬의 '예술을 위한 예술'이 이제 공격의 대상이 되었음을 의식하고 있었다. 그리고 비록 그가 "덕(德)을 찬미하고 악을 폭로하는 것"이 예술의 임무라고 주장하고, 위대한 중매인인 예술을 도덕교사로 만들고자 했으며, 그가 부셰와 방로(C. A. van Loo)를 인위적이라고 욕하며 공허하고 안이하며 사려 없는 손재주와 방탕성을 들어 비난했더라도, 언제나 그가 염두에 두었던 것은 '폭군의 처벌'이었으며, 더 구체적으로는 시민계급을 햇빛 비치는 광장으로 인도하기 위해 그들을 예술세계로 안내하는 일이었다. 로꼬꼬 예술에 대한 그의 십자군전쟁은 이미 진행되고 있던 혁명의 역사에서 단지 하나의 단계였을 뿐인 것이다.

02_ 새로운 독자와 관객

| 영국의 왕권과 자유주의적 사회계층

18세기의 정신적 주도권은 프랑스에서 경제적·사회적·정치적으로 훨씬 진보적인 영국으로 옮아간다. 영국에서는 이 세기 중엽에 거대한 낭

만파 운동이 불붙는데, 그러나 이미 계몽주의 역시 이 나라에서 결정적인 추진력을 얻고 있었다. 당대의 프랑스 작가들은 영국의 온갖 제도에서 진보의 정수를 보고 영국 자유주의를 중심으로 하나의 전설을, 단지 부분적으로만 사실과 일치하는 하나의 전설을 만들어낸다. 프랑스 대신 영국이 문화의 주역으로 등장한 것은 유럽에서 지도적 권위를 누려오던 프랑스 왕권이 몰락한 것과 나란히 진행된 일로서, 18세기의 역사는 정치에서나 예술과 학문에서나 영국의 상승의 역사다. 왕권의 약화가 프랑스에서는 국가의 쇠락이라는 결과로 나타난 데 비해, 경제발전의 추세를 파악하고 그에 스스로 적응할 줄 아는 기업가계층이 통치를 떠맡을 태세를 갖춘 영국에서는 그것이 도리어 국력의 원천이 되었다. 이제 이 계층의 독자적인 정치적 의지의 표현이자 절대주의에 대한 가장 강력한 무기가 된 의회는 봉건귀족과 외적(外敵) 및 로마 교회와의 싸움에서 튜더(Tudor) 왕조를 지지했다. 그도 그럴 것이, 상공업에 종사하는 중간층과 부르주아지의 상업활동에 참여한 자유주의 귀족은 다 같이 이 싸움이 자신들의 목적 달성에 촉진제가 되고 있음을 인식했던 것이다. 16세기 말경까지는 왕조와 이 계층들 사이에 밀접한 이해관계가 존재했다. 영국 자본주의는 아직 원시적이고 모험적인 발전단계에 있었으며, 상인들은 곧잘 왕실 측근들과 결탁해 동업으로 해적기업을 운영했다. 자본주의가 좀더 합리적인 방법을 추구하기 시작하고 왕실이 힘 꺾인 귀족에 대항하기 위해 더이상 부르주아지의 원조를 필요로 하지 않게 되자 비로소 양자는 길을 달리하게 되었다. 스튜어트(Stuart) 왕조는 유럽 대륙의 절대주의 본보기에 용기를 얻고 프랑스 왕과의 동맹을 믿은 나머지, 경솔하게도 중간계급의 충성과 의회의 지지를 잃고 말았다. 17세기 초반의 스튜어트 왕들은 과거의 봉건귀족을 궁정귀족으로 복권시키고 이 계급을 위해 새로운 지배권

의 기반을 닦았는데, 그들은 자기네 조상의 전우였던 시민계급과 자유주의 귀족보다 봉건귀족과 더 강한 유대감과 더 지속적인 이해관계로써 결탁되어 있었다. 1640년까지 봉건귀족은 갖가지 굵직한 특권들을 누렸으며, 국가는 대사유지 존치를 위한 배려를 베풀었을 뿐만 아니라 독점권 및 다른 형태의 보호무역주의로 대지주가 자본주의적 기업이익에도 한 몫 끼도록 보장해주고자 했다. 그러나 바로 이러한 조치가 전체 국가체제에는 재앙이 되었다. 경제적 생산계급은 그들의 이익을 왕실이 두둔하는 귀족들과 나누어먹을 의향이 조금도 없었으며 자유와 정의의 이름으로 개입주의에 맞서 저항했는데, 이런 구호는 그들 자신이 이미 경제적 특권의 수혜자가 된 다음에도 계속 그들의 입에 오르내렸다.

또끄빌이 지적한 바와 같이 세법 시행이나 과세 동의와 관련되지 않은 정치문제란 거의 없다. 여하튼 영국에서 이 세금문제는 중세 이후 공적 생활을 지배해왔으며 17세기에는 혁명운동의 직접적인 계기가 되었다. 튜더 왕조의 세금 요구에 군소리 없이 동의하고 내전기간(1642~46) 중에는 더 고율의 세금조차 부담할 용의를 가졌던 바로 그 시민계급이, 반동적이고 시민계급에 손실을 입히는 정책을 편다는 이유로 찰스 1세(Charles I, 재위 1625~49)에 대한 납세를 거부했다. 이로부터 한 세대 후에 제임스 2세(James II, 재위 1685~88)가 런던 시의회에 오렌지 공 윌리엄(William of Orange, 제임스 2세의 딸 메리의 남편. 이른바 명예혁명으로 아내와 함께 왕위에 올라 윌리엄 3세가 되었다. 재위 1689~1702)의 공격으로부터 자기를 지켜달라고 요청했을 때 런던 시민들은 도움을 거절하고 오히려 침입자에게 성공에 필요한 수단을 제공했다. 영국에서 자본주의의 승리와 군주제의 존속을 함께 보장해준 왕실과 상인계층 사이의 동맹관계는 이렇게 해서 시작되었다.[37] 프랑스에서는 100년 후에야 겨우 청산될 봉건주의의 잔재가 영국에서는 이

미 1640~60년 사이의 혁명기간 중에 붕괴했다. 하지만 영국에서나 프랑스에서나 혁명은, 자본과 결합된 계층이 무엇보다 자기들의 경제적 이해관계를 수호하기 위해 절대주의와 독점적 토지소유 및 교회에 대항한 계급투쟁이었다.[38] 17,18세기의 영국 정치를 지배한 거대한 싸움은 왕실과 궁정귀족을 한편으로 하고 자본주의에 이해관계를 가진 계층들을 다른 한편으로 해서 진행되었는데, 그러나 실제로는 적어도 세개의 상이한, 경제적으로 대립적인 집단들이 서로 대치하고 있었다. 즉 첫째가 대토지 소유자이고, 둘째가 자본주의적 관념을 지닌 귀족과 연합한 부르주아지이며, 셋째가 소(小)상공업자·도시 임금노동자 및 농민으로 이루어진 극히 복합적인 그룹이었다. 그러나 18세기만 해도 아직 이 마지막 집단에 관해서는 의회에서도 문학에서도 별로 언급되지 않았다.

| 의회

1688년 이후 소집된 의회는 결코 오늘날 우리가 말하는 의미에서 '국민의 대표'는 아니었다. 의회의 임무는 봉건질서가 무너진 폐허 위에 자본주의를 건설하고, 절대주의와 교권체제에 동조하는 기생충적인 계층을 눌러 경제적으로 생산적인 부류의 지배권을 확립하는 데 있었다. 혁명은 경제적 재화의 새로운 분배라는 결과를 낳지는 못했지만 결국에 가서는 전국민, 그리고 전문명세계에 혜택을 주게 된 자유에 관한 여러 권리를 창출했다. 이 권리들은 비록 처음에는 극히 불완전하게 행사되었지만, 그럼에도 불구하고 그것은 절대왕권의 종말과 민주주의의 싹을 내포한 발전의 시초를 뜻하는 것이었다. 의회는 무엇보다도 보수적인 방향에서 일하고자 했다. 즉 상업에 눈을 돌린 지주층 및 그와 관련된 상업자본의 뜻에 따라 선거가 좌우되는 상황을 창출하고자 했다. 휘그당과 토리

당(Whigs·Tories, 왕정복고 후인 1670년경에 성립한 근대적 정당. 지주계급과 국교회를 대표하는 보수적인 입장이 토리당이고, 비국교도와 상공업 계급을 대표하는 것이 휘그당이다) 사이의 대립은 의회에 진출한 계급들의 이해관계 내에서 벌어진 부차적인 갈등이었다. 양당 중 어느 당이 정권을 잡더라도 정치는, 선거에 결정적인 영향력을 미치면서 시민계급을 일종의 곁다리처럼 자기에게 예속시키고 있던 귀족계급의 주도하에 있었다. 정권이 토리당에서 휘그당으로 넘어가는 경우에도 그것은 단지 행정부가 순수한 토지소유와 영국 국교회보다 상업주의와 비국교회를 더 두둔한다는 것을 뜻할 뿐, 의회에 의한 통치는 여전히 과두정치의 지배를 의미했다. 토리당이 의회 없는 군주제를 원치 않은 것과 마찬가지로 휘그당은 군주와 귀족의 특권 없는 의회를 원치 않았다. 어떻든 어느 당도 의회를 국민 전체를 대표하는 기구로 생각지 않았으며, 단순히 왕실에 대해 자신들의 특권을 보장해주는 제도로 간주했다. 게다가 의회는 18세기 전체를 통해 이러한 계급적 성격을 계속 유지했다. 국가의 통치는 장남은 상원에, 차남 이하 아들들은 하원에 보냄으로써 정치를 완전히 독점하고 있던 수십개 휘그당과 토리당 가문에 의해 교대로 이루어졌다(프랑스, 에스빠냐 등의 유럽 대륙에서와 달리 영국에서는 귀족적 특권이 장남에게만 상속되었다). 의원의 3분의 2는 그냥 임명되었고 나머지 3분의 1만 160,000명 가량의 유권자가 선거로 뽑았는데, 그나마도 일부 투표는 매수로 이루어졌다. 선거권 유무를 주로 지대수입에 따라 결정되도록 한 인구조사는 처음부터 토지소유 계층에 의회 지배권을 보장해주었다. 그러나 이러한 제한선거권, 매표행위 및 의원들의 수뢰(受賂)에도 불구하고 영국은 이미 18세기에 중세의 잔재에서 점차 해방되고 있던 근대국가였다. 여하튼 영국 시민들은 유럽 다른 나라에서 아직 찾아볼 수 없는 개인적 자유를 누렸으며, 사회적 특권들 자체도 프랑스에서처럼 신

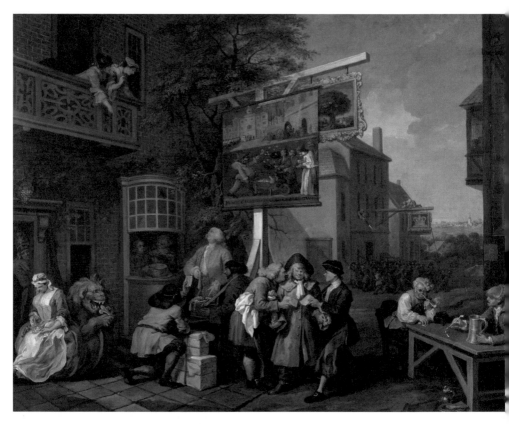

중세의 잔재에서 해방되고 있던 18세기 영국에서도 유권
자가 선거로 뽑을 수 있는 의원 수는 3분의 1에 불과했고
그나마도 일부 투표는 매수로 이루어졌다. 윌리엄 호가스
'선거' 연작 중에서 「선거 유세: 여관주인에게 뇌물을 주는
토리당과 휘그당 브로커들」, 1754년.

비스러운 생득권에 근거한 것이 아니라 단지 토지소유에 근거하는 것이었기 때문에[39] 그 자체로서 하층계급을 이처럼 신축성 있는 신분차별에 타협, 적응시키는 것이 훨씬 용이했다.

영국의 사회질서

18세기의 영국 사회질서는 흔히 공화정 말기 로마의 상태와 비교되어 왔다. 그러나 원로원계급, 기사계급(equites, 처음에는 말 타는 기사를 의미했으나 공화정 말기에는 원로원계급 이외의 부유한 계층을 의미한다) 및 평민으로 이루어진 로마의 사회구성이 영국에서 의회귀족, 부유층, '빈민'이라는 범주로 어느 정도 되풀이된 사실은 그 자체로서는 크게 주목할 만한 현상은 아닐 것이다. 실상 세개의 집단에 의한 이러한 계급구성은 상당한 정도로 발전했으면서도 계급 간 평준화가 이룩되지 못한 사회의 일반적 특징인 것이다. 영국과 로마의 비교에서 특별히 중요한 점은 귀족이 의회를 지배하는 계층으로 등장하고 있다는 사실과, 도시귀족과 자본가 사이의 경계선이 극히 유동적이라는 사실이다. 그러나 두 나라에서 이 계급들과 평민의 관계는 상당히 다르다. 당시의 로마 저술가들이나 18세기의 영국 작가들이나 다 같이 빈민에 대해 별로 언급하지 않은 것은 사실이지만,[40] 프롤레타리아트가 로마에서는 계속 공적인 주목을 받은 데 비해 영국 정치에서는 거의 아무런 역할도 하지 못한다. 영국 사회가 로마 사회, 나아가 다른 나라의 사회와 구별되는 한가지 특수성은, 다른 곳에서는 비슷한 환경 속에서 가난해진 귀족계급이 영국에서는 부를 축적하고 계속 재력을 가진 계층으로 남았다는 점이다.[41] 이 나라에서는 지배계급이 부르주아지에게 돈 버는 일을 하도록 허용하고 스스로 그들과 함께 돈 버는 일에 뛰어들었을 뿐만 아니라, 프랑스의 귀족계급이 한사코 틀어쥔 재정상의 특권을

자진해서 포기함으로써 정치적인 슬기를 보였다.[42] 프랑스에서는 가난한 사람들만 세금을 내지만 영국에서는 부자들만 세금을 냈는데,[43] 이렇게 해서 가난한 사람들의 형편이 근본적으로 개선되지는 않았으나 국가재정은 균형을 유지하고 귀족의 가장 치사한 특권은 사라지게 되었다. 영국에서는 일종의 상업귀족이 나라를 지배했는데, 그들은 일반 귀족계급보다 더 인도적으로 느끼고 생각한 것은 아니지만 그들의 사업경험으로 인해 더 풍부한 현실감각을 지니고 있었고, 자기들의 이익과 국가의 이익이 일치한다는 것을 제때에 파악하고 있었던 것이다. 이 시대의 일반적인 평준화 경향은 — 빈부 격차에서만은 그렇지 못했지만 — 다른 곳에서보다 영국에서 더 급진적인 형태를 취하여 이곳에서 처음으로 본질적으로 재산소유에 기초를 둔 근대적인 사회관계가 성립되었다. 사회적 위계질서에서 여러 상이한 계층들 사이에 간극이 없어지는 것은 일련의 중간단계가 끼어듦으로써만이 아니라 개개 계층들 자체가 고정된 특성을 갖지 않음으로써도 가능한 것이다. 영국의 대귀족, 이른바 '노빌리티'(nobility)는 세습귀족이긴 하지만, 귀족(peer)의 칭호 곧 작위(爵位)는 언제나 장자에게만 세습되고 그 밑의 아들들은 보통의 젠트리 계층(gentry, 노빌리티 다음가는 계급으로 노빌리티에는 공작duke·후작marquis·백작earl·자작viscount·남작baron 등 다섯층이 있고, 젠트리에도 준남작baronet·훈작사knight 등의 칭호를 지닌 층과 일반 신사gentleman가 있다)과 거의 다를 바 없다. 더구나 낮은 작위의 귀족과 그 바로 아래 계층들 사이의 경계 역시 유동적이다. 원래 젠트리는 봉토(封土)가 있는 호족들 즉 '향사'(鄕士, squirearchy)와 같은 것이었지만, 차츰 지방 유지들을 포함하게 되었을 뿐 아니라 재산과 교양 면에서 소상공업자나 '빈민'과 구별되는 모든 사회계층이 또한 여기에 흡수되었다. 이리하여 신사(gentleman)라는 개념은 법률적 의의를 완전히 잃고 일정한 생활수준과 관련해서조

차 확실치 않은 말이 되었다. 지배계급에 속한다는 것은 점점 더 공통의 문화수준 및 구성원들의 동질성이라는 기준에 의존하게 되었다. 귀족주의적 로꼬꼬에서 부르주아적 낭만주의로의 이행이 왜 영국에서는 프랑스나 독일에서처럼 그렇게 강렬한 문화가치의 격동을 동반하지 않았는가 하는 주목할 만한 현상은 무엇보다도 이와 같은 점으로 설명되는 것이다.

부르주아 독자층

영국에서 문화적 평준화 과정은 새로운 정규 독자층의 형성에서 가장 두드러지게 나타나는데, 이 독자층이란 정기적으로 책을 읽고 사며 그럼으로써 일정한 수의 작가들이 개인이 베푸는 은혜에 힘입지 않고 생계를 꾸려나가도록 보장해준 비교적 광범한 계층을 가리키는 것으로 이해할 수 있다. 이러한 독자층의 성립은 무엇보다도 부유한 시민계급의 등장과 결부된 것으로서, 이들은 귀족계급의 문화적 특권을 깨부수고 문학에 대해 활기찬 관심을 점점 더 크게 표명했다. 이 새로운 문화 담당자들 가운데 예술후원자로 나서기에 충분할 만큼 야심 차고 돈 많은 개인들이 없었던 것은 사실이지만, 그러나 그들은 작가의 생계에 지장이 없을 정도로 책의 매출을 보장하기에는 충분할 만큼 숫자가 많았다. 이 독자층의 존재가 정치적으로 사회경제적으로 영향력 있는 시민계급의 존재와 결부되어 있다는 설명에 대한 반론, 그리고 시민계급은 이미 17세기에 중요성을 획득했으며 따라서 18세기에 그들의 문화 담당 기능을 단순히 그들의 사회적 위치가 상승한 데서 연역할 수는 없다는 논의[44] — 이런 이론들을 반박하는 것은 쉬운 일이다. 17세기에 예술문화는 무엇보다도 시민계급의 청교도주의 성향 때문에 궁정귀족에 국한되어 있었다. 궁정귀족 이외

의 계층들은 그들이 엘리자베스 시대의 문화에서 맡았던 역할을 스스로 포기했으며, 그래서 그들은 문화 영역에서 자기 자리를 새로 얻지 않으면 안되었다. 다시 말해 그들은 자기들의 경제적·사회적 상승을 이룩하고 나서 한참 후에야 겨우 그들의 문화적 역할을 수행할 수 있었다. 시민계급의 융성이 정신적 지도권의 기초가 되기 위해서는 그것이 더 확대되고 공고해지기를 기다려야만 했던 것이다. 마지막으로, 귀족과 시민계급이 함께 단일한 문화계층을 형성하고 그리하여 새로운 독자층을 충분히 강화하기 위해서는 귀족계급 자신이 부르주아 세계관의 어떤 측면을 받아들이지 않으면 안되었는데, 이것은 귀족이 부르주아지의 산업활동에 참여하기 시작하고 난 다음에야 비로소 일어날 수 있는 일이었다.

예전의 궁정귀족은 참된 독자층이라고 할 수 없었다. 어쨌든 그들이 문인들의 뒤를 보살펴준 것은 사실이지만, 그러나 그들은 문인을 필수불가결한 재화의 생산자로 여긴 것이 아니라 경우에 따라서는 없이 지낼 수도 있는 하인 정도로 여겼다. 그들은 문인들의 업적이 정말 가치가 있기 때문이라기보다 그렇게 하는 것이 자신들의 위신을 높여준다는 이유에서 문인들을 보살폈다. 17세기 말에만 해도 책을 읽는 것은 아직 그렇게 널리 보급된 소일거리가 아니었다. 대부분 구식 연애담과 기적담으로 이루어진 통속적인 문예물들은 하는 일 없이 한가한 상류계층 사람들이나 상대로 했으며 학술적인 책들은 오로지 학자들만 읽었다. 다음 세기의 문단에서 그렇게나 중요한 역할을 하게 될 부인들의 교양은 아직 보잘것 없었다. 예컨대 우리는 밀턴의 만딸이 전연 글자를 쓸 줄 몰랐고 드라이든(J. Dryden)의 아내는 귀족 가문 출신이면서도 모국어의 문법과 철자법을 익히느라고 굉장히 고생했다는 사실을 알고 있다.[45] 17세기와 18세기 초에는 교훈적인 종교서적들만이 유일하게 비교적 광범한 독자층을 가

지고 있었으며, 통속적인 오락문학은 전체 출판물의 아주 일부에 불과했다.[46] 독자층의 관심이 종교서적에서 통속적인 문예서적 ─ 이 문예물도 1720년경까지는 주로 도덕적인 제재들을 다루었고 뒤에 가서야 좀더 범속한 주제를 취급하게 되었지만 ─ 으로 바뀐 것은 쇠플러(H. Schöfler)의 견해[47]와는 달리, 로버트 월폴(Robert Walpole, 1676~1745. 1721년부터 20년간 휘그당 내각의 사실상의 수상으로서 영국 내각책임제의 전통을 확립했다)에 의한 교회의 정치화 및 영국 국교회 성직자들의 계몽주의적인 활동에서 간접적으로 연유할 뿐이다. 자유주의적인 정부 정책과 고교회파(高敎會, High Church, 영국 국교회의 일파로 예배와 성직의 중요성을 강조하는 보수적 입장. 왕정복고 이후 사실상 국교회를 대표했다)의 세속적 태도는 단지 그 시대의 계몽주의의 징후였을 뿐인데, 이 계몽주의라는 것 자체가 실은 봉건주의의 해체와 중간계급의 융성이라는 역사적 현실의 이데올로기적 표현과 다름없었던 것이다. 그러나 세속적인 문학의 보급과 새로운 독자층의 양성에 프로테스탄트 목사들이 매우 커다란 역할을 했다는 쇠플러의 입증은[48] 앞서 언급한 그의 오류에도 불구하고 현대 문예사회학의 가장 중요한 성과에 속한다. 설교단에서 목사들의 홍보활동이 없었다면 디포우(D. Defoe)와 리처드슨의 소설들은 그만큼 인기를 얻기 힘들었을 것이다.

18세기 중엽이 되면 독자들의 숫자가 눈에 띄게 늘어난다. 점점 더 많은 책들이 간행되어 나오는데, 서적상이 번창한 사실로 미루어보면 이 책들은 모두 팔렸음에 틀림없다. 새로운 세기로 넘어갈 무렵에는 독서가 이미 상류층의 생활에 필수적인 것이 되며, 장서를 갖는다는 것은 이미 지적된 것처럼 필딩(H. Fielding)의 세계에서는 아주 놀라운 일로 생각되었을지 모르지만 제인 오스틴(Jane Austen)이 묘사한 계층의 사람들 사이에서는 당연한 일이 된다.[49] 새로운 독자층의 성장을 가져온 문화적 수단 중에서

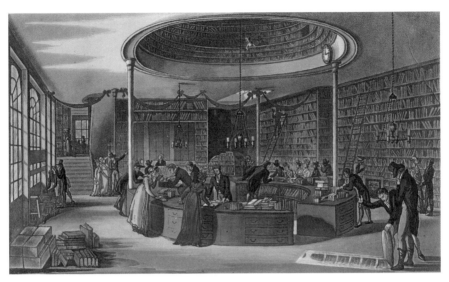

번창한 출판·서적문화를 보여주는 루돌프 애커먼의 「핀즈베리 스퀘어의 래킹턴 서점」, 1809년.
이 서점은 정면 길이가 약 43미터에 달하고 1790년대에 매년 10만부 가량을 판매했다.

가장 중요한 것은 18세기 초부터 보급된 잡지(정기간행물)로서, 그것은
이 시대의 위대한 발명이다. 시민계급은 거기에서 문학적인 교양과 아울
러 세속적인 교양의 세례를 받는데, 물론 이 교양은 아직 근본적으로 귀
족계급의 가치기준에 입각해 있었다. 그런데 이 귀족계급 역시 절대적 권
력을 쥐고 있던 시절 이후 크게 변모하여, 궁정적 정신에 대해 도시적·시
민적 정신이 승리하자 이로부터 하나의 교훈을 얻었다. 그러나 사고방식
과 감정형식에서 귀족과 시민계급 사이의 긴장관계는 그후에도 오랫동
안 존속했다. 귀족계급의 냉정한 주지주의적 태도와 회의주의적 우월감
은 하루아침에 사라지지 않으며, 도리어 부르주아 잡지들의 수식 많은 문
체와 금욕적인 도덕철학에서 여전히 다양하게 그 영향을 느낄 수 있다.
문학에서 고전주의 취미는 신문과 잡지에서보다 더 오랫동안 지배적이

었다. 여기에서는 포프(A. Pope)의 지지자와 재사(才士) 문인들(the Wits)이 대표한 지성과 위트, 예리한 착상과 능란한 기교, 사고의 명석함과 언어의 순수성이 이 세기 중엽까지 모범적인 문학적 가치로 통했다. 자기들의 고전적 교양, 까다로운 취미, 그리고 유희적이고 뽐내는 듯한 위트에 의해 보통사람들과 자신들을 구별하고자 했던 이 문인들과 문학애호가들로 이루어진 얇은 지식층이야말로 이 반(半) 궁정적이고 반(半) 부르주아적인 문화의 과도기적 특징을 가장 잘 나타낸다. 이러한 지식층이 점차 사라지고, 그들이 지녔던 정신적 태도의 어떤 특성은 문학적 교양의 자명한 전제가 된 반면 다른 특성은 그럴수록 더욱 우스꽝스러워 보이게 되며, 무엇보다도 괜한 위트 대신 건전한 이성이 자리 잡고 형식의 우아함 대신 감정의 직접성이 자리 잡는데, 이 모든 것은 이후의 발전과정에서, 그리고 문학에 있어 시민정신의 완전한 해방과정에서 일어나게 된다. 그리하여 마침내 두 경향 사이의 긴장이 완전히 종식되고 궁정적이라 부를 수 있는 어떠한 요소도 더이상 시민문학에 대항하지 못하는 상태에까지 이른다. 물론 그렇다고 일체의 긴장이 없어진 것은 아니며, 단일한 취미가 문학을 지배한 것도 결코 아니다. 오히려 하나의 새로운 대립, 즉 교양있는 소수자의 문학과 일반 독자층의 문학 사이의 긴장이 서서히 발전하며, 후일 통속문학의 약점들을 이미 찾아볼 수 있는 취미의 타락이 눈에 띄게 나타난다.

새로운 잡지들

1709년에 창간된 스틸(R. Steele)의 『태틀러』(The Tatler, 1709년 4월부터 1711년 1월까지 일주일에 3회 간행되었다), 2년 후에 그것을 대신해 발간된 애디슨(J. Addison)의 『스펙테이터』(The Spectator, 1711년 3월 1일부터 1712년 12월 6일까지 일간으

로 출간.『태틀러』와 『스펙테이터』모두 스틸과 애디슨의 협력으로 발간되었다) 및 그뒤를 이은 '도덕 주간지'들은 처음으로 학자와 다소 교양있는 일반 독자, 문예 취향 귀족과 냉철하고 사무적인 부르주아지 사이의 간격을 메우는 문학, 그러니까 궁정적이지도 않고 온전히 대중적이지도 않으며, 그 엄격한 합리주의와 도덕적 견고성 및 훌륭한 인격이라는 이상에 의해 귀족적·기사적 세계관과 부르주아적·청교도적 세계관의 중간에 위치하는 문학의 전제들을 창조한다. 과학문제를 다룬 짧은 준(準)학술논문들과 윤리문제를 취급한 논설들을 실음으로써 본격적인 독서의 가장 좋은 길잡이 노릇을 하게 된 이 잡지들을 통해서 처음으로 일반대중은 진지한 문학을 정기적으로 맛보는 습관에 젖게 되었다. 또한 이 잡지들을 통해서 비로소 책 읽기가 비교적 광범한 계층의 한 습관이자 필수적인 일이 되었다. 그러나 이 잡지들 자체가 이미 작가의 사회적 지위 변화와 직결되는 사회발전의 한 산물이다. 명예혁명(1688) 이후 작가들이 자기 패트런을 발견하는 곳은 이미 궁정이 아니다. 옛 의미의 궁정은 더이상 존재하지 않았으며 결코 다시는 과거의 문화적 기능을 맡지 못할 것이었다.[50] 문학 패트런으로서 궁정사회의 역할은 정당들과 여론에 의존하는 정부로 넘어갔다. 윌리엄 3세(William III)와 앤 여왕(Anne, 재위 1702~14) 시대에 정권은 토리당과 휘그당으로 양분되어 그 결과 두 정당은 정치적 영향력을 얻기 위해 끊임없이 싸울 수밖에 없게 되는데, 이 싸움에서 그들은 선전을 위한 무기로서 문학을 버릴 수 없었다. 작가들 자신이 좋든 싫든 이 임무를 떠맡지 않을 수 없었는데, 왜냐하면 옛날식 패트런은 막 사라져가는 중이고 그러면서도 자유로운 서적시장은 아직 충분한 독자층을 확보할 수 없는 형편이어서, 작가들로서는 정치선전을 위해 글을 쓰는 것 말고는 믿을 만한 수입원이 따로 없었기 때문이다. 스틸과 애디슨이 직간접으로 휘그당의 이

해관계를 대변하는 저널리스트가 된 것처럼 디포우와 스위프트(J. Swift) 역시 정치 팸플릿의 필자로 활동하며 자기들 소설에서조차 정치적인 목표를 추구했다. '예술을 위한 예술'이라는 관념은 ─ 도대체 그들이 그런 관념을 갖는 것이 가능했다면 ─ 그들이 보기에 무책임하고 비도덕적인 것이었을 것이다. 『로빈슨 크루소우』(*Robinson Crusoe*)는 사회교육을 목적으로 한 소설이고 『걸리버 여행기』(*Gulliver's Travels*)는 시사적인 사회풍자로, 두 작품은 가장 엄격한 의미에서의 정치선전이며, 거의 선전 이외의 다른 아무것도 아니다. 우리가 직접적으로 사회적 목표를 겨냥한 전투적인 문학을 접하는 것이 이것이 처음은 아닐 테지만, 스위프트와 그 동시대인들의 '종이폭탄'은 언론출판의 자유와 당대의 정치문제에 대한 공개토론이 도입되기 이전에는 생각도 못했을 것이다. 그러니까 이때 처음으로 그들의 펜으로부터 필요에 따라 그때그때 마음대로 이용할 수 있는 무기를 만들어 그것을 제일 비싼 값을 부르는 사람에게 파는 작가들이 하나의 정규 사회현상으로 등장하는 것이다.

| 정치에 봉사하는 문학

문인들 앞에 단 하나의 응집된 권력체가 아니라 두개의 상이한 정당이 있다는 사정은 그들을 어느정도 독립적이게 만드는데, 왜냐하면 이제 그들은 다소간 자기들 취향에 따라서 고용주를 선택할 수 있기 때문이다.[51] 그러나 정치가들이 그들을 단순히 자기 동맹자로만 여긴다면 그것은 대부분의 경우, 그렇게 하는 것이 피차 위안이 되고 도움이 된다는 순전한 허구에 근거한 것이다. 이 시대 최고의 두 논객들을 살펴볼 때, 디포우는 근본적으로 자신의 진실한 신념을 표명하고 있으며, 스위프트의 경우에도 그의 격정적 발언 속에 담긴 증오만은 진실한 것이라고 할 수 있다. 휘

그당원인 디포우가 깊은 낙관주의자라면 스위프트는 (월폴 시대의 토리 당원으로서는 그럴 수밖에 없지만) 지독한 비관주의자다. 따라서 디포우가 세상과 하느님을 믿는 부르주아적·청교도적 생활철학을 선언한다면 스위프트는 사람을 미워하고 세상을 멸시하는 냉소적인 우월감을 공공연히 과시한다. 당시 영국을 양분하고 있던 두 정치진영은 이 두 사람에게서 가장 뛰어난 문학적 대변자를 발견했다. 디포우는 런던의 비국교도 정육업자의 아들로서, 그의 저작을 보면 탄압받으면서도 굽히지 않은 그의 조상들의 청교도 정신을 엿볼 수 있다. 그 자신은 고교회파 사상을 지닌 토리당 치하에서 고난을 겪기도 했다. 휘그당의 승리는 마침내 그의 신분적·종교적 동지들의 기대가 옳았다는 것을 입증했고, 또한 이 시민계급의 낙관적인 생활감정은 그에 의해서 처음으로 세속적 문학으로 표현되기에 이른다. 오직 혼자 힘으로 거친 자연을 이기고 아무것도 없는 데에서 행복과 안전과 질서와 법과 관습을 창조해낸 로빈슨 크루소우는 중간계급의 고전적 대표자다. 그의 모험담은 근면과 인내와 발명심과 모든 난관을 극복하는 건강한 인간 오성, 요컨대 실천적인 시민적 덕목을 기리는 영원한 찬가다. 또한 그것은 자기의 강한 힘을 자각하고 야심에 불타는 한 계급의 신앙고백인 동시에 진취적 기상과 세계 지배의 꿈에 부푼 젊은 민족의 선언문이다. 반면에 스위프트는 오직 이 모든 것의 뒷면만을 본다. 그것은 단지 그가 처음부터 다른 사회적 입장에서 관찰하기 때문만이 아니라 디포우의 소박한 신념을 이미 잃어버렸기 때문이기도 하다. 그는 계몽주의 시대의 환멸을 맨 먼저 체험한 사람들 중의 하나로, 자기의 체험을 형상화하여 깡디드(Candide, 볼떼르의 동명 풍자소설의 주인공으로 수많은 불행과 모험을 겪는다)를 능가하는 이 시대의 인물로 걸리버를 창조했다. 그는 증오가 천재로 만든 사람에 속하는데, 다른 사람이 미워하는 것

디포우와 스위프트는 각기 인간과 문명에 대한 낙관주의와 비관주의를 대변한다. 알렉산더 프랭크 라이던이 그린 『로빈슨 크루소우』의 삽화 「로빈슨 크루소우가 프라이데이를 식인종으로부터 구출하다」(위), 1865년; 루이스 존 레드가 그린 『걸리버 여행기』 삽화 「휴이넘의 나라에 등장하는 야후」(아래), 19세기 말~20세기 초.

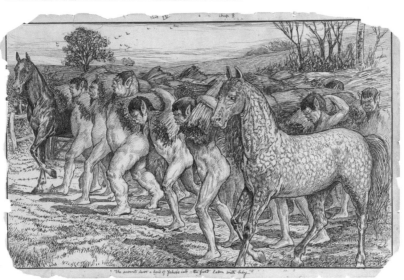

보다 더 잘 미워하기 때문에, 그리고 그가 포프에게 쓴 편지에서 말했듯이 세상을 기쁘게 하기보다는 괴롭히기를 원하기 때문에, 다른 사람들이 보지 못하는 사물을 본다. 이리하여 그는 인간미와 정서를 중시하면서도 잔인한 책들이 결코 적지 않았던 이 세기에서도 가장 잔인한 책의 저자가 되었다. 『로빈슨 크루소우』에 버금가는 위대한 '소년소설'인 이 작품보다 박애주의적인 『로빈슨 크루소우』에 더 반대되는 것을 영문학에서 상상하기란 어려운데, 그 잔인함에서 『걸리버 여행기』를 능가하는 것은 아마 어린이들에게 널리 알려진 또 하나의 고전 『돈끼호떼』(*Don Quixote*)뿐일 것이다. 그럼에도 불구하고 『걸리버 여행기』와 『로빈슨 크루소우』에는 일종의 공통되는 특징이 있다. 무엇보다 두 작품은 문학사적으로 보아 르네상스 시대에 유행했고 씨라노 드베르주라끄(Cyrano de Bergerac), 깜빠넬라(T. Campanella), 토머스 모어(Thomas More) 등을 대표 작가로 하는 저 공상적 여행소설과 유토피아적 기적담에 연원을 둔다. 또한 이 두 작품은 동일한 세계관의 문제, 즉 인간 문화의 기원과 타당성이라는 문제를 중심으로 삼고 있다. 이런 문제는 문명의 사회적 기반이 뒤흔들린 시대에만 그처럼 심각한 의미를 가지는 법인데 디포우와 스위프트의 경우가 그랬으며, 또 문화의 주역이 한 계층에서 다른 계층으로 교체되는 바로 그 와중에만 여러 상이한 문명의 사회적 제약성이라는 사상을 그처럼 날카롭게 규정하는 것이 가능한 법인데 그들에게 바로 그런 일이 일어났던 것이다.

작가의 사회적 지위

문학에서 정치선전의 전개와 더불어 작가들의 경제적·사회적 지위에도 근본적인 변화가 일어났다. 이제 그들이 봉사의 댓가로 높은 직위와 넉넉한 보수를 받게 됨에 따라 대중의 눈에 비치는 그들의 위신도 높아

졌다. 그리하여 애디슨은 워릭(Warwick) 백작부인과 결혼했고, 스위프트는 볼링브로크(H. J. Bolingbroke)와 할리(R. Harley) 같은 정치가와 개인적인 친분을 맺었으며, '킷캣클럽'(Kitcat Club, 1703년 휘그당 정치인과 문인 들이 만든 사교모임)에서는 썬덜랜드 백작(Count of Sunderland)과 뉴캐슬 공작(Duke of Newcastle) 같은 귀족이 밴브루(J. Vanbrugh)와 콩그리브(W. Congreve)를 자기들과 동급으로 놓고 교제했다. 그러나 결코 잊어서는 안될 사실은, 이 작가들은 오직 그들의 정치적 봉사 때문에 평가받고 보수를 받은 것이지 어떤 문학적 혹은 도덕적 가치 때문에 그런 대우를 받은 것은 아니라는 점이다.[52] 그리고 이제 보수의 수단, 특히 높은 관직을 마음대로 좌우하는 것은 정치가들이기 때문에 한때 궁정 패거리와 국왕이 쥐고 있던 문학에서의 지위를 정당과 정부가 차지하게 된 것이다. 다만 그들이 지불하는 보수가 더 비싸고, 그들이 작가에게 바치는 존경이 과거 시인들이 받았던 보상보다 더 클 뿐이다. 어떻든 로크(J. Locke)는 항소법원과 상공회의소 위원이 되었고, 스틸은 인지국(印紙局)에서 비슷한 직위를 맡았으며, 애디슨은 국무장관을 역임하다가 1,600파운드의 연금을 받고 퇴임했고, 그랜빌(J. C. Granville)은 하원의원으로서 국방장관과 왕실 회계국장이 되었으며, 프라이어(M. Prior)는 대사(大使) 직을 얻었고, 디포우도 여러가지 정치적 임무를 맡았다.[53] 어느 시대 어느 나라에서도 18세기 초의 영국에서만큼 그렇게 많은 작가들이 높은 관직과 영예를 누린 일은 없었다.

작가들이 누린 이 예외적일 정도로 유리한 상태는 앤 여왕 통치 말년에 절정에 이르렀다가 1721년 로버트 월폴의 취임과 함께 끝난다. 휘그당의 집권으로 작가는 정부에 별 볼 일 없는 존재가 되었으며 그들에 대한 정치적 보호에도 갑작스러운 종말이 닥쳤다. 집권당은 일체의 선전활동 없이도 그들의 지배권을 행사할 수 있을 만큼 공고해진 것처럼 보였고, 토

리당의 영향력은 다시 약화되어 작가들의 노고에 보수를 지불할 만한 처지가 못 되었다. 개인적으로 문학과 아무런 관련 없던 월폴 역시 작가들에게 나누어줄 여분의 돈이나 마땅한 관직을 찾지 못했다. 좀더 벌이가 되는 지위는 의회의 지지가 필요한 의원들과 그 수고에 보답해야 할 선거구민에게 돌아가지 않을 수 없었다. 결국 아무리 많은 문인들을 만족시키더라도 언제나 만족하지 못하는 문인들은 있게 마련이며, 게다가 모든 패트런 중에서 가장 후했던 핼리팩스(Halifax)가 문단에 가장 많은 적을 가지고 있다는 사실이 드러났던 것이다.[54] 이제 시인과 문필가 들의 주위는 한산해진다. 포프, 애디슨, 스틸, 스위프트, 프라이어는 런던을 벗어나 공적인 생활에서 물러났으며 기껏해야 고독한 시골에서 집필을 계속했다. 젊은 작가들의 경제형편은 날로 악화되었다. 톰슨(J. Thomson)은 구두 한 켤레를 사기 위해서 그의 『사계』(*Seasons*, 장시) 중 한편을 팔지 않을 수 없을 만큼 가난했고, 존슨(S. Johnson) 역시 초년에는 극심한 빈곤과 싸웠다. 이제 문필가는 더이상 신사가 아니며, 생활이 불안해짐과 더불어 명망과 자부심도 허물어졌다. 문인들은 점잖은 법도와 질서에서 멀어지고 무질서한 생활환경에 젖어들게 되었으며 신뢰받지 못하는 존재가 되어, 마침내 궁정문화 시대라면 불가능했을 쌔비지(R. Savage, 1697~1743. 사생아로 버려져 온갖 고초 속에 성장했고 존슨 박사와 포프 등과 사귀면서 문인이 되었으나 살인을 저지르고 옥사했다) 같은 유형이 태어나게 되었는데, 그는 이미 어느정도는 근대적 보헤미안의 선구자인 것이다.

패트런의 부활과 종말

다행히도 개인 패트런들은 정치적 후원자들처럼 그렇게 갑자기 없어지지는 않았다. 예술가 보호라는 과거의 귀족적 전통은 완전히 파괴되

지 않았으며, 이제 작가들이 개인 고객들에게 다시 돌아올 수 있고 또 돌아오지 않을 수 없게 됨에 따라 이 전통은 일종의 부흥을 맞이한다. 새로운 후원제도는 과거처럼 광범하지는 않았지만 일반적으로 좀더 합당한 기준을 따랐기 때문에, 재능있는 문인은 노력하면 누구나 조만간 패트런을 구할 수 있었다.[55] 어쨌든 정치선전 업무에서 자유로운 문필활동으로 넘어가는 이 과도기에 개인 후원을 물리칠 만한 처지에 놓여 있던 작가는 별로 없었다. 패트런 제도에 대한 불평은 끊임없이 들려왔지만, 어느 작가가 자기의 후원자와 인연을 끊을 만큼 용감했다는 이야기는 거의 들리지 않는다. 패트런에게 의존하는 것은 비록 더 사적인 성격을 띠고 있고 그래서 때로 더 굴욕적으로 보이긴 했지만, 그래도 출판업자에게 의존하는 것보다는 덜 불편했다. 후원자를 찾아다니는 일에 일평생 저항했고 패트런 제도를 대단치 않게 여겼던 존슨조차 돈 많은 귀족의 보호를 받을 때에만 작가의 독립성을 지키는 것이 가능하다고 인정했던 것이다. 필딩과 그의 패트런의 관계는 이것이 실제로 가능했음을 증명해준다. 아무런 개인적 후원을 받지 못하는 작가들은 대체로 날품팔이 문필업에 고용되어 번역을 하거나 남의 글을 정리하는 일, 교정 교열, 잡지 기고와 대중적 참고서 집필 따위를 맡지 않을 수 없었다. 뒷날 영국 문단의 심판관 같은 존재가 된 존슨조차도 그러한 날품팔이 일로 문필생활을 시작했다. 포프는 물론 이러한 범주에 포함되지 않으며 일체의 외적 제약에서 자유로운 듯이 보이지만, 실제로는 그의 책들을 예약해주고 또 올바르게도 자기들과 동급으로 여겨준 귀족계급을 위해 봉사했던 것이다. 호러스 월폴(Horace Walpole, 로버트 월폴의 아들)과 체스터필드 경(Lord Chesterfield, P. Stanhope)처럼 높은 문학적 교양을 지닌 인사들의 태도가 보여주듯이 개인 패트런 제도의 부활과 더불어 직업작가들의 위신은 다시 한번 떨어진다. "여러

분, 우리 귀족들은 우리의 두뇌 말고도 더 좋은 의지처가 있음을 하느님께 감사해도 될 것입니다"라는 체스터필드 경의 유명한 말은 당시의 지배적인 견해를 가장 잘 나타내준다. 그러나 일부 작가들 또한 이렇게 생각했고, 게다가 그들은 글을 쓴다는 것이 자신들에겐 고상한 정열 이외의 아무것도 아니라는 듯한 태도를 취했다. 볼떼르에게 무엇보다 작가가 아니라 '신사'로 여겨지기를 바란 콩그리브가 이런 부류에 속한다.

이 세기 중엽 이후 마침내 패트런 제도는 완전히 끝장이 나며, 1780년 경에는 개인 후원에 의지하는 작가는 한 사람도 없어졌다. 펜대만 가지고 살아가는 독립적인 시인과 문필가 들의 숫자가 날로 늘어가며, 이와 마찬가지로 책을 읽고 사며 그 저자와 순전히 책을 통한 비개인적 관계만을 가지는 사람들의 숫자 또한 매일매일 증가했다. 존슨과 골드스미스(O. Goldsmith)는 이제 그런 독자들만을 위해서 글을 썼다. 출판사가 패트런 제도를 대신하며, 아주 적절하게도 집단적 패트런제라고 불린 예약구독제가 독자와 출판사를 잇는 다리가 되었다.[56] 패트런제가 저자와 독자 사이에 이루어지는 관계의 순전히 귀족주의적 형태라면, 예약구독제는 그 유대를 이완시키긴 하지만 아직도 그런 관계가 갖는 개인적 성격의 어떤 특징들을 그대로 보존하고 있었다. 저자가 전연 알지 못하는 일반대중을 위한 책의 출판이야말로 비로소 익명적 상품거래에 기초하는 부르주아 사회구조에 대응하는 형태이다. 저자와 독자대중을 연결하는 출판사의 매개 역할은 귀족계급의 독재에서 시민의 취미가 해방되면서 시작된 일로서, 그 자체가 이런 해방과정의 표현의 하나다. 이와 더불어 서적과 신문과 잡지의 정기적인 발간뿐만 아니라 무엇보다도 문학에서 일반적인 가치기준과 여론을 대변하는 문학전문가, 즉 비평가의 출현을 특징으로 하는 현대적 의미의 문학생활이 비로소 전개되기에 이른다. 18세기 문필

가들의 선구자들, 특히 르네상스 시대의 인문주의자들은 아직 그러한 비평가 기능을 수행할 수 없었는데, 왜냐하면 그들에게는 정기적으로 발간되는 신문·잡지가 없었고 따라서 여론을 움직일 만한 마땅한 수단을 결여하고 있었기 때문이다.

출판업과 문필활동

18세기 중반까지 작가들은 자기 작품에서 생기는 직접적인 수입이 아니라 자기들이 쓴 저작의 내면적 가치나 일반적인 매력과 거의 아무런 상관도 없는 연금, 자선금, 명예직 보수 따위로 살았다. 그런데 이제 처음으로 문학작품은 자유시장에서 판매에 따라 가격이 정해지는 하나의 상품이 되었다. 사람에 따라서는 이러한 변화를 환영하기도 하고 개탄하기도 하겠지만, 여하튼 자본주의 시대에 문필업이 독립된 정규 직업으로 발전한 현상은 문학작품의 개인적 봉사에서 비개인적 상품으로의 이러한 전환 없이는 생각할 수 없을 것이다. 오직 이런 전환에 의해서만 비로소 문필업은 확고한 물질적 토대와 현재의 명성을 얻게 되는데, 왜냐하면 가령 1판(版)이 1,000부 간행되는 책을 한권 사는 사람은 분명히 저자 개인에게 은혜를 베풀고 있는 것이 아니지만, 한건의 원고에 대해 저자에게 보수를 지불하는 것은 언제나 큰 적선을 하는 것처럼 보이기 때문이다. 궁정적·귀족적 사회의 시대에는 한 인간의 존경도가 그의 후원자의 지위에 따라 결정되었지만, 이제 자유주의와 자본주의 시대에는 이와 반대로 개인적 구속에서 더 자유로울수록, 그리고 상호관계에 기초한 타인과의 비개인적 거래에서 더 성공적일수록 그만큼 더 그는 존경받게 된다. 날품팔이 문필업이 완전히 사라진 것은 아니지만, 웬만한 작가라면 누구나 확실한 수입을 기대할 수 있을 만큼 오락문학과 교훈문학 그리

출판시장이 활성화되면서 유명 작가는 상당한 대우를 받았지만 출판업자의 저자에 대한 착취는 사라지지 않았다. 토머스 롤런드슨 「원고를 들고 온 저자와 거만한 출판업자」, 1784년.

고 특히 역사·전기·통계 등속의 사전류에 대한 수요가 대단했다.[57] 스몰렛(T. Smollett)의 이른바 '문학공장' 같은 곳에서는 『돈끼호떼』 번역, 『영국사』 집필, 『여행편람』(*Compendium of Voyages*) 편집, 볼떼르 저서 번역 등의 일들이 동시에 진행되어 그야말로 펜을 놀릴 줄 아는 사람이면 누구나 일거리가 있을 정도였다.[58] 이 시대에 있어 저자에 대한 착취는 많이 언급돼왔고 또 출판업자가 자선가가 아니었던 것도 확실하지만, 존슨은 출판업자들이 빈틈없고 통 큰 거래상대라고 두둔했으며, 우리가 알기에도 정평 있고 잘 팔리는 저자는 오늘의 기준에서 보더라도 상당한 금액을 받은 것이 사실이다. 예컨대 흄(D. Hume)은 그의 『영국사』(*History of Great Britain*, 1754~61)로 3,400파운드를 벌었고, 스몰렛은 그의 역사저작(1757~65)으로 2,000파운드를 벌었다. 『로빈슨 크루소우』를 가지고 처음에는 도무지 출판자를 구할 수 없어 결국 겨우 10파운드에 원고를 넘겼던 디포우의 시대와는 상황이 크게 달라진 것이다. 이제 물질적 독립이 이룩되면서 작가

에 대한 정신적 평가도 일찍이 없던 정도로 상승했다. 르네상스 시대에도 유명한 시인과 학자는 영예를 누리고 존경받았지만 그러나 보통의 문필가는 서기나 개인비서와 동렬에 놓였다. 그런데 이제 비로소 작가는 작가라는 사실만으로 좀더 높은 생활권의 대표자에 합당한 존경을 받게 되었다. "우리는 지금 옛날의 보호자였던 대관들을 보호하고 있소"라고 도라(C. J. Dorat)의 희극에 나오는 한 철학자는 말한다.[59] 이제 처음으로 에드워드 영(Edward Young)이 그의 『독창적 문학에 관한 고찰』(*Conjectures on Original Composition*, 1759)에서 특징지은 독창성과 주관주의를 지닌 예술적 천재의 이상, 창조적 개성의 이상이 성립한다.

예술 창조에서 천재성이란 대부분의 경우 경쟁의 싸움에 동원되는 하나의 무기일 뿐이며, 주관적 표현방식이란 흔히 자기선전의 한 형태일 뿐이다. 새로운 주정적(主情的)·부르주아적 생활감정의 표현으로서의 낭만주의 운동이라는 것 자체가 정신적 경쟁의 산물이자 규범성과 보편타당성을 지향하는 귀족계급의 고전주의적 세계관에 대한 시민계급의 투쟁에서 하나의 수단이 되었듯이, 전기 낭만파 시인들의 주관주의는 적어도 부분적으로는 작가들이 수적으로 증가한 결과요 서적시장에 대한 직접적 의존관계의 결과이며 피차간 경쟁하지 않을 수 없는 상태의 결과로 나타난 현상이다. 지금까지 시민계급은 상류계층의 예술규범에 적응하고자 애써왔으나, 이제는 자신의 문학세계를 독자적으로 전개할 만큼 여유와 영향력이 생겼으므로 이 상류계층에 대항해 자신의 고유한 특성을 주장하고자 하며, 또한 귀족계급의 주지주의에 대한 단순한 반대에서 한걸음 나아가 주정주의 성격을 띠는 자기 자신의 언어를 말하고자 한다. 오성의 싸늘함에 대한 감정의 반란은 마치 규칙과 형식의 강제에 대한 '천재'의 반항이 그렇듯이, 보수주의와 인습의 정신에 대해 투쟁하는 야

심 차고 진보적인 계층의 이데올로기에 속한다. 근대 시민계급의 대두는 중세의 종신(從臣) 출신 기사계급(ministeriales, 이 책 1권 335~37면 참조)에서와 비슷하게 낭만주의 운동과 결부되어 있는데, 두 경우 모두 사회계층의 재편은 형식적 구속의 해체를 가져왔고 감수성의 심화를 촉진했다.

전기 낭만주의

고전주의의 주지적 문화에서 낭만주의의 주정적 문화로의 전환은 흔히 상류층이 당대의 세련되고 퇴폐적인 예술에 지치고 싫증이 나서였다는 식으로 하나의 취미상의 변화로 설명되어왔다. 올바르게도, 이런 견해와 달리 단순히 새것에 대한 욕구란 양식의 변화에서 비교적 작은 역할을 한다는 것, 그리고 어떤 취미의 전통이란 그것이 더 오래되고 발전된 것일수록 자발적으로 변화하려는 성향을 오히려 더욱 적게 가진다는 것이 지적되었다. 따라서 하나의 새로운 양식은 새로운 대중의 지지와 연결되지 못할 경우에는 뿌리내리기가 극히 어려운 법이다.[60] 여하튼 시민계급이 정신적 주도권을 장악하지 않았더라면 18세기의 귀족계급으로서는 자기들의 옛 취미문화를 포기할 이유가 별로 없었을 것이다. 또 귀족계급은 이 새로운 주도권에 순응하여 낮은 계층들의 주정주의에 발맞출 준비도 전혀 되어 있지 않았다. 그러나 우리가 알다시피 한 시대의 지배적 경향은 때로는 그 경향에 의해 멸망할 위험에 놓여 있는 계층조차도 자기에게 봉사하도록 한다. 그런데 18세기는 바로 이러한 현상에 대해 교과서적인 예를 제공해준다. 두루 알려진 바와 같이 귀족계급은 혁명의 준비 과정에서 대단히 큰 역할을 했으며, 혁명의 승리가 무엇을 의미하는가가 분명하게 드러난 다음에야 비로소 겁이 나서 물러섰던 것이다. 상층계급은 반(反)고전적 문화의 발전에서도 그와 비슷한 역할을 했다. 그들은 계

몽주의 사상의 수용과 보급에서 시민계급에 뒤질세라 열성이었고, 때로는 시민계급보다 한술 더 뜨기도 했다. 루쏘의 거침없이 평민적이고 불손한 사고방식이 비로소 그들에게 제정신을 차리게 하고 반대 입장에 서도록 했던 것이다. 루쏘에 대한 볼떼르의 혐오 속에는 이미 사회 엘리트층의 이러한 저항이 표현되어 있다. 그러나 대부분의 지도적 인사들에게는 주지주의와 주정주의 요소가 처음부터 뒤섞여 있었으며, 그들의 정신적 감수성은 그들을 자신의 계급적 이해관계에 어느정도 무감각하도록 만들었다. 이미 17세기에 상당히 통일성을 잃은 예술적 발전은 이제 전기 낭만주의 시대로 오면서는 더욱 복잡해져 어떤 점에서는 그다음 시대보다도 더 불투명한 양상을 보인다. 19세기는 이미 완전히 시민계급에 의해 지배되는데, 그들 내부에 확실히 날카로운 부(富)의 차별이 있기는 하지만 교양의 차별은 그리 심각하지 않았으며, 여기서 유일한 깊은 간극은 문화적 특권을 누리는 계층과 그것에서 배제된 계층 사이에 가로놓인다. 이에 비해 18세기에는 귀족계급도 부르주아지도 모두 두 진영으로 갈라져 있으니, 두 계급 어디에나 서로 복잡하게 뒤얽히면서도 각기 자기 나름의 특성을 유지하는 진보적 그룹과 보수적 그룹이 존재했던 것이다.

│ 산업혁명

낭만주의는 그 기원으로 볼 때 영국적인 운동이다. 그것은 귀족계급에서 독립하여 최초로 문학적인 자기 발언을 하게 된 근대 시민계급 자체가 영국적인 상황의 산물인 것과 마찬가지다. 리처드슨, 필딩, 스턴(L. Sterne)의 감상적인 풍속소설과 마찬가지로 톰슨의 자연시(『사계』를 가리킨다), 에드워드 영의 『밤의 상념』(Night Thoughts. 원제는 '탄식, 혹은 삶과 죽음과 영생에 관한 밤의 상념'으로 1만행에 달하는 장시), 맥퍼슨(J. Macpherson)의 오시언의 비

가(Ossianic laments, 오시언은 3세기경에 살았다는 고대 켈트족의 전설적 용사이자 시인. 스코틀랜드 출신의 맥퍼슨이 오시언 시의 영어 번역이라 하여 출판했으나 나중에 맥퍼슨의 창작임이 드러났다)는 '자유방임주의'와 산업혁명에도 표현되고 있는 개인주의의 문학적 형식일 따름이다. 그것은 30년에 걸친 휘그당의 평화로운 통치에 종말을 가져오고 유럽에서 프랑스 패권의 상실을 초래한 상업전쟁 시대의 현상들이다. 이러한 투쟁의 결과 마침내 대영제국은 세계 최강국이 되었고 세계무역에서 중세의 베네찌아, 16세기의 에스빠냐, 17세기의 프랑스와 네덜란드가 했던 것과 같은 역할을 맡았을 뿐만 아니라, 프랑스나 네덜란드와는 반대로 내부적으로 쇠약해지지 않았고[61] 산업혁명의 기술적인 성과를 토대로 경제적 주도권을 위한 싸움을 계속해나갈 수 있었다. 영국의 군사적 승리, 지리상의 발견들, 새로운 시장과 항로, 투자처를 찾는 비교적 큰 자본, 이 모든 것이 산업혁명의 전제조건을 이룬다. 대규모의 새로운 발명들은 단순히 정밀과학의 발전과 기술적 재능들의 갑작스런 출현으로 설명될 수 없다. 많은 발명이 이루어진 까닭은 사람들이 그것을 잘 이용할 줄 알았기 때문이고, 과거의 생산방법으로는 충족할 수 없는 공산품에 대한 대량 수요가 있었기 때문이며, 또한 기술 혁신을 수행할 만한 물질적 수단이 존재했기 때문인 것이다. 이때까지의 학문의 역사에서 산업에 대한 고려는 비교적 미미한 역할밖에 하지 못했으나, 18세기의 마지막 3분의 1에 해당하는 시기 이후 비로소 기술주의적 관점이 학문 연구를 지배하게 된다. 그럼에도 불구하고 산업혁명은 결코 전적으로 새로운 출발을 뜻하지는 않는다. 오히려 그것은 중세 말에 이미 시작된 발전과정의 연속일 뿐이다. 자본과 노동의 분리도, 상품생산의 기업적 조직화도 새로운 것이 아니며, 기계라는 것도 여러 세기 전부터 있어왔다. 또한 일찍이 자본주의적 성격의 경제가 존재했던 이래 생산의 합리화 과

정은 지속적으로 진행되어왔다. 그러나 이제 상품생산의 기계화와 합리화는 과거를 전면적으로 청산하는 결정적인 발전단계에 들어선다. 자본과 노동 사이의 심연은 메울 수 없는 것이 되며, 한편으로 자본의 지배력이, 다른 편으로는 노동계급의 억압상태와 곤궁이 당대의 생활 분위기 전체를 일변시킬 만한 정도에 이른다. 따라서 이러한 발전의 시초가 아무리 오래된 것이라 하더라도 결국 18세기 말이 되면 하나의 새로운 세계가 성립하는 것이다.

이제 비로소 중세는 그 모든 잔재와 더불어, 즉 조합적인 정신, 지방분권적인 생활형태, 비합리적이고 관습적인 생산방법과 더불어 영원히 사라지고, 오로지 계획과 계산에만 입각한 노동의 조직화 및 무자비한 경쟁의 개인주의가 등장했다. 이 원칙들에 따라 운영되는 철저하게 합리화된 대기업과 더불어 진정한 의미의 '근대'가, 즉 기계의 시대가 시작되었다. 기계적인 온갖 수단, 엄격한 분업 및 대량소비의 수요를 충족하도록 조정된 생산규모 등을 조건으로 하는 새로운 기업형태가 성립한 것이다. 또한 노동의 비(非)인격화로 인해, 즉 노동자 개인의 능력으로부터 노동이 해방된 결과 고용자와 피고용자 사이에는 점차 물적인 인간관계가 성립되었다. 노동력이 공업도시로 집중되고 노동자가 변동하는 노동시장에 의존하게 되면서 생활조건은 더욱 어려워지고 생활방식은 더욱 부자유스러워졌다. 기업의 견실한 운영에 얽매인 자본가에게는 좀더 엄격한 새로운 노동윤리가 형성되지만, 기업과 인간적인 면에서 결합되어 있다고 조금도 느끼지 못하는 노동자에게는 이와 반대로 노동의 윤리적 가치가 상실되어간다. 그리하여 마침내 새로운 자본가계층(현대의 기업가들), 생존의 위협에 시달리는 새로운 도시 중산층(중소 상공업자들의 후예) 및 새로운 노동자계급(현대의 산업 프롤레타리아트)으로 이루어진 새로운

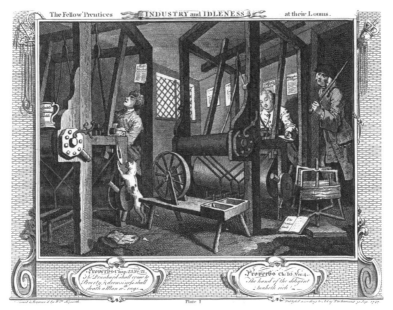

기계의 시대가 열리고 가혹한 노동조건 아래서 노동의 윤리적 가치는 상실되어갔다.
윌리엄 호가스 '근면과 나태' 연작 중에서 「자신의 베틀 앞에 있는 소년 견습공들」(위), 1747년;
「타이번에서 처형당하는 나태한 견습공」(아래), 1747년.

사회구조가 생겨난다. 사회에서는 과거의 직종분화가 사라졌고, 이러한 평준화의 결과는 특히 하류계층에는 소름 끼치는 것이 되었다. 직공, 날품 팔이, 재산 없고 뿌리 뽑힌 농민들, 숙련노동자, 미숙련노동자, 남자, 여자, 아이들, 이 모두가 병영처럼 기계적으로 작동하는 거대한 공장의 단순일 꾼이 되었다. 생활은 안정성과 지속성을 잃어버렸고, 모든 생활 형태와 시설은 뒤죽박죽이 되었으며 또 항시 변모했다. 사회변동은 무엇보다도 도시로의 집단적 인구이동에 좌우되었다. 한편에서 인클로저운동(enclosure, 종획운동. 촌락 공유지와 소작지에서 농민들을 쫓아내고 울타리를 쳐서 독점적인 대사유지로 만든 조치. 15~17세기에 걸쳐 진행되었으며 18세기 이후에는 법률로 강행되었다)과 농업의 상업화는 실업자를 만들어냈고, 반면 다른 한편에서는 새로운 산업들이 새로운 노동기회를 창출했다. 그리하여 농촌의 인구감소와 공업도시의 인구과잉이라는 결과가 나타났는데, 이들 도시에서 시골 출신의 뿌리 뽑힌 대중들은 삭막하게 짜인 일과와 넘쳐나는 사람들 속에서 완전히 생소하고 어리둥절한 삶을 이어나가게 되었다. 도시들은 거대한 노동수용소나 감옥 같은 곳이 되어 불편하고 불결하고 불건강하며 말할 수 없이 추악해졌다.[62] 도시 노동자들의 생활형편은, 그에 비하면 중세 농노들의 생활이 낙원으로 보일 만큼 낮은 수준으로 떨어졌다.

고도 자본주의의 시작

경쟁을 감당할 만한 산업체의 운영에 필요한 자본 규모는 노동과 생산수단 사이의 근본적인 분리를 초래하고, 현대적 상황 특유의 노사분쟁을 유발했다. 이제 생산수단은 오직 자본가들만이 조달할 수 있기 때문에 노동자에게는 자기 노동력을 시장에 내다 팔고 생존을 전적으로 그때그때의 경기변동에 의지하는 일 이외에 아무것도 할 수 없게 되었다. 다시 말

해 노동자는 끊임없는 임금의 변동과 주기적인 실업으로 위협받는 상태에 처했다. 그러나 대공장과의 경쟁의 싸움에서 패배해 쓰러지는 것은 궁핍한 임금노동자만이 아니라 독립적인 소(小)공장주도 마찬가지여서, 그들 역시 자립성과 안정감을 잃어버렸다. 나아가 새로운 생산방식은 유산계급에게서도 마음의 안식과 자신감을 빼앗아갔다. 지금까지 재산의 가장 중요한 형태는 토지소유로서, 그것은 극히 완만하게 상업자본 및 금융자본으로 변전해왔으며, 가변자본도 극히 일부만이 산업에 투자되었다.[63] 17세기의 60년대 이후에야 비로소 기업경영은 가장 인기있는 투자형식이 되었다. 그러나 기계설비, 소모 원자재 및 대규모 노동자를 필요로 하는 공장 운영은 점점 더 큰 자금을 필요로 했으며, 이에 따라 종래의 상품생산 형태에서 요구되던 것보다 더 강력한 자본축적이 이루어지게 되었다. 부의 집중과 그것의 생산수단에 대한 투자와 더불어 이제 비로소 고도 자본주의 시대가 시작된다.[64] 그러나 또한 이와 함께 자본주의 발전은 고도로 투기적인 국면으로 들어서기 시작했다. 과거의 농업경제에서는 도대체 자본의 위험이나 투기가 없었으며, 상업과 금융업에서조차 아슬아슬한 모험을 감행한다는 것은 지금까지는 예외에 속했다. 그러나 새로운 산업은 자본가들에게 벅찰 정도로 점점 규모가 커져서, 흔히 기업가는 실패할 경우에 선뜻 단념할 수 있는 규모보다 더 큰 재산을 자기들 사업에 걸게 된다. 실제로 엄청난 경제적 번영을 이룩했음에도 불구하고 이런 식의 위험 속에서 삶을 이어나가야 했기 때문에 과거의 낙관주의라고는 도무지 찾아볼 길 없는 그런 생활감정이 팽배했다.

자유의 이데올로기

새로운 유형의 자본가, 즉 산업 경영자는 경제생활에서 그들의 새로운

기능과 더불어 새로운 재능, 그리고 무엇보다도 새로운 노동규율 및 노동에 대한 새로운 평가를 발전시켰다. 그는 상업적 이익을 어느정도 보류하고라도 기업 내부의 조직화에 온 힘을 집중했다. 합목적성과 계획성, 타산성이라는 원칙은 15세기 이래 유럽의 지도적 국가들의 경제에서 극히 중요한 역할을 해왔는데, 이제는 그야말로 절대적인 것이 되었다. 기업가는 자기가 고용한 노동자나 종업원과 똑같이 무자비하게 스스로 이 원칙에 복종하며, 자기 직원들과 똑같이 자기 기업의 노예가 되었다.[65] 노동을 하나의 윤리적 가치로 끌어올려 이를 찬양하고 숭배하는 것은 근본적으로 성공과 이익을 위한 노력의 이데올로기적 변형이자, 노동의 열매에서 가장 적은 몫을 차지하는 노동자들까지도 감격해서 협력하도록 자극하려는 시도 이외의 아무것도 아니다. 자유라는 이념 역시 같은 이데올로기의 일부다. 그 사업의 위험한 본성을 고려할 때 기업가는 완전한 독립성과 행동의 자유를 누려야 하며, 어떤 외부 간섭으로 활동이 방해를 받거나 국가의 어떤 조치로 인해 경쟁자보다 불리한 위치에 서서는 안된다. 중세적·중상주의적 통제에 대한 이러한 원칙의 승리에 산업혁명의 본질이 있는 것이다.[66] 근대경제는 '자유방임주의' 원칙이 도입되면서 비로소 시작되며, 개인의 자유라는 관념도 이 경제적 자유주의의 이데올로기로서 처음으로 뿌리를 내렸다. 물론 이런 관련이 있다고 해서 노동과 자유의 이념이 독자적인 윤리적 가치로 발전할 수 없다거나, 때로 그 이념을 진실로 이상주의적인 의미로 해석하지 못하는 것은 아니다. 그러나 경제적 자유주의의 성립에 이런 이상주의가 얼마나 미미한 역할밖에 하지 못했는가를 인식하려면 다음과 같은 사실을 상기하는 것으로 족하다. 즉 거래의 자유라는 요구가 우선적으로 겨냥했던 목표는 단순한 청부업자들에 비해 숙련된 장인들이 가지고 있던 유일한 이점을 박탈하는 것이었

다. 애덤 스미스(Adam Smith) 자신은 자유경쟁을 정당화하기 위해 그런 이상주의적 동기를 내세우고자 하지 않았다. 오히려 그는 인간의 이기심과 개인의 이익 추구가 경제조직의 원활한 운용과 보편복지의 실현을 위한 최상의 보증이라고 생각했다. 경제활동의 자기조절능력과 갈등하는 이해관계 사이의 자동조정에 대한 이러한 믿음은 물론 계몽주의의 전반적인 낙관론과 관련되어 있다. 그러나 이 낙관이 사라지기 시작하자마자, 경제적 자유와 보편복지의 이해를 일치시키고 자유경쟁을 만인을 위한 축복으로 보는 것은 점점 더 어렵게 되었다.

| 개인주의

작가가 작중인물에 대해 거리를 두는 태도, 세계에 대한 엄격한 주지주의적 입장, 독자와의 관계에서 유보적인 자세, 요컨대 작가의 고전주의적·귀족적 자제(自制)는 경제적 자유주의가 확립되기 시작한 것과 동시에 종말을 고했다. 주관적인 감정생활을 표현하고 그 자신의 인간성을 주장하려는 작가의 소망, 독자를 영혼과 양심의 은밀한 싸움의 직접적인 증인으로 만들려는 그의 소망은 자유경쟁의 원리와 개인의 주도권이라는 것에 병행하여 나타난 현상이다. 그러나 이러한 개인주의는 단순히 경제적 자유주의를 문학 영역에 옮겨놓은 데 불과한 것만은 아니고, 그 자체의 논리에만 내맡겨진 경제와 결부되어 나타난 삶의 기계화·평준화·비인간화에 대한 저항이기도 했다. 즉 개인주의는 자유방임주의를 정신생활 속에 옮겨오긴 하지만, 동시에 인간을 그의 개인적 성향과 분리해 자신과 관계없는 무차별한 기능의 담당자로, 표준화된 상품의 구매자로, 나날이 더욱 획일화되어가는 세계의 이름없는 단역으로 만드는 사회질서에 대해 반항한다. 사회적 인과관계의 두가지 기본 형태, 즉 모방과 반대는 이

경우 하나로 결합되어 낭만적인 분위기를 조성했다. 이 낭만주의에서의 개인주의는 한편으로 절대주의와 국가개입주의에 대한 진보적 계급의 저항이지만, 다른 한편 이 저항에 대한 또 하나의 저항, 즉 부르주아지의 자기해방을 완결짓는 산업혁명의 부수현상 및 그 결과에 대한 저항이기도 했다. 낭만주의의 논쟁적 성격은 무엇보다도 그것이 다만 개인주의적인 형식들의 테두리 속에서 움직이는 것만이 아니라 그 개인주의를 하나의 뚜렷한 강령으로까지 만든다는 사실로써 표현된다. 처음에 낭만주의는 인간성의 이상과 세계관을 모순과 부정의 형태로만 정식화할 수 있을 뿐이다. 강하고 완고한 개인들은 어느 때에나 있게 마련이고, 서양인들은 사람의 그런 개성을 이미 르네상스에서 의식했었다. 그러나 문명의 발달과정 자체에서 유래한 비인간화에 대한 도전과 항의로서의 개인주의가 존재하게 된 것은 18세기 중반 이후가 처음이다. 두말할 나위 없이 이미 과거의 문학에도 자아와 세계, 개인과 사회, 시민과 국가 사이의 갈등은 등장했으나, 이 대립이 마치 집단과 충돌하는 인물의 개인적 본성에서 흘러나온 듯이 느껴진 적은 결코 없었다. 예컨대 연극에서 갈등은 사회로부터 개인의 원칙적 격리 혹은 사회의 구속에 대한 개인의 의식적 반항이라는 동기에서 생겨난 것이 아니라 상이한 극중인물들 사이의 구체적이고 개인적인 대립에서 생겨났다. 옛날 연극에서 비극을 개성화라는 관념의 결과로 설명하는 것은 매우 자의적인 것으로, 좀더 자세히 관찰해보면 그런 해석은 아무리 그럴듯하게 들리더라도 지지할 수 없는 낭만적 미학의 조작임이 판명된다. 낭만주의 시대 이전에는 하나의 태도로서의 개인주의란 한번도 문제화된 적이 없었으며, 따라서 연극적 갈등의 동기가 될 수도 없었던 것이다.

주정주의

개인주의가 그렇듯이 주정주의 역시 무엇보다 귀족계급으로부터의 정신적 독립을 표현하는 하나의 수단으로서 시민계급에 봉사했다. 사람들은 갑작스레 감정을 더 강하고 더 절실하게 체험하게 되었기 때문에 감정을 내세우고 강조하는 것이 아니라, 그것이 귀족적 입장에 반대되는 태도를 뜻했기 때문에 이 감정을 자기암시적으로 과장했다. 오랜 세월 동안 멸시받아온 부르주아들은 그들의 내면생활의 거울에 자신을 비추어보게 되었는데, 이때 그들이 자기 감정과 정서와 충동을 더 진지하게 여기면 여길수록 자신의 모습은 더욱더 중요한 존재처럼 여겨지는 것이었다. 물론 이러한 주정주의가 가장 깊이 뿌리내리고 있는 중·하층 부르주아지에게 있어서 감정의 숭배는 성공에 따라오는 상품일 뿐만 아니라 동시에 현실생활에서 성공의 결여에 대한 보상이기도 했다. 그러나 감정의 문화는 일단 예술적 객관화의 길을 발견하면 곧 그 원천으로부터 어느정도 독립하여 그 나름의 길을 가게 마련이다. 그러므로 원래 부르주아 계급의식의 표현이자 귀족적 냉정함의 거부를 뜻하던 감상주의도 결과적으로 감수성과 자발성에 대한 숭배로 발전해갔는데, 이런 숭배와 시민계급의 반귀족적 정신 간의 연관성은 차츰 희미해진다. 원래는 귀족계급이 신중하고 근엄하기 때문에 사람들이 감정적이고 격정적이었으나, 내면성과 표현성은 곧 귀족들도 그 타당성을 인정하는 예술적 가치가 되었다. 사람들은 일부러 감정적인 충격을 찾다가 차츰 자기 감정을 마음대로 조작할 수 있게 되고, 심신이 온통 동정 속에 녹아버리며, 마침내 예술에서 오직 감정들을 불러일으키고 공감을 환기하는 것 이외의 다른 아무 목표도 추구하지 않게 되었다. 이제 감정은 예술가와 대중을 이어주는 가장 확실한 매개체이자 현실 해석의 가장 표현력 있는 수단이 되었다. 따라서 감정표

출을 피하는 것은 이제 예술적 효과 자체를 포기하는 것을 의미했고, 무감정하다는 것은 둔하다는 뜻이 되었다.

시민계급의 도덕적 엄격성 역시 개인주의와 주정주의와 마찬가지로 귀족계층의 인생관에 대항하기 위한 하나의 무기였다. 그것은 단순, 정직, 경건 같은 과거 시민적 덕목의 계속이라기보다 오히려 다른 사회계층들이라도 대신 책임져주지 않으면 안될 상류계층의 경박과 사치에 대한 저항이었다. 시민계급은 특히 독일에서 무엇보다 영주들의 부도덕에 대항해서 그들의 도덕적 엄격성을 과시했는데, 그들은 단지 이런 간접적인 방식으로나 영주들을 감히 공격해볼 수 있었다. 그러나 영주들의 타락을 꼭 집어서 말할 필요는 도무지 없었는데, 왜냐하면 시민계급의 도덕성을 칭찬하기만 해도 그것이 무슨 뜻인지 누구나 알아들었기 때문이다.[67] 그런데 18세기에도 주기적으로 되풀이되는 일이 이 경우에도 벌어졌다. 즉 귀족계급이 시민계급의 관점과 가치척도를 받아들인 것이다. 감성적인 태도가 그랬듯이 도덕성은 상류계층에서도 유행이 되었다. 몇몇 외설문학 전문작가들을 예외로 하면 프랑스 소설가들까지도 더이상 경박하다는 악평에 오르기를 원치 않았다. 그리고 이제 독자층이 찾는 것도 덕성의 찬양과 악덕에 대한 규탄이다. 아마 루쏘 자신도 리처드슨의 성공이 대부분 곁다리로 집어넣은 설교 부분에 힘입은 것이었음을 몰랐다면 자기 작품에서 도덕설교에 그처럼 많은 지면을 할애하지는 않았을 것이다.[68]

그러나 개인주의·주정주의·도덕주의에의 경향이 부르주아 정신의 본성에 어느정도 내재한다 하더라도, 전기 낭만주의 문학은 어쨌든 과거의 시민적 체질에 생소한 특질들, 무엇보다 종래 시민계급의 낙관주의와 모순되는 멜랑꼴리라든가 비가적 정서, 심지어 확고한 비관주의를 불러일으켰다. 이 현상에 대한 설명을 우리는 또다시 어떤 자연발생적인 기분의

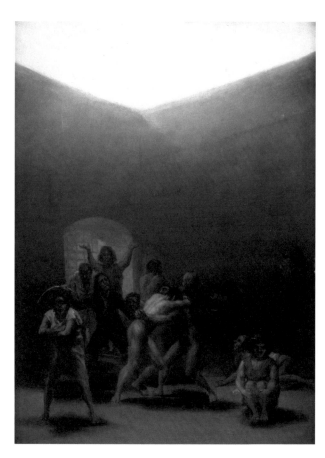

전기 낭만주의 문학은 시민계급의 낙관주의와 모순되는 멜랑꼴리와 비가적 정서, 비관주의를 낳았다. 프란시스꼬 고야 「정신병원 마당」, 1794년경.

변화가 아닌 사회변동과 사회계층의 재편에서 찾아야 한다. 무엇보다 낭만주의 운동의 담당자들은 18세기 전반기 독자층의 일부를 구성했던 부르주아들이 이미 아니다. 이제 발언의 기회를 얻은 것은 시민계급의 더 낮은 계층으로서, 그들은 귀족계급과 아무런 정신적 접촉도 없었으며 경제적 특권계급에 속하는 부르주아지에 비해 낙관주의를 지닐 이유가 훨씬 적었다. 그러나 종래의 독자층, 즉 귀족계급에 혼합, 동화하던 부르주아까지도 정신적 태도에 변화가 일어났다. 최초의 성공을 거둔 시절 거의 한계를 모르고 치솟았던 그들의 승리감, 확신, 자신감은 수그러들어 점

차 사라졌다. 그들은 이미 획득한 것을 소유하는 데 익숙해졌고, 아직 이루어지지 않은 것이 무엇인가를 의식하기 시작했으며, 또한 밑으로부터 올라오는 계층의 위협을 이미 얼마간은 느끼고 있었다. 아무튼 착취당하는 사람들의 비참상은 그들에게 불안 내지 압력의 요소로 작용했던 것이다. 그리하여 깊은 우울이 사람들의 영혼을 사로잡고, 도처에서 인생의 어두운 면과 부족한 점들이 눈에 띄게 되었다. 죽음과 밤과 고독과 현재로부터 떠난 먼 미지의 세계에 대한 동경이 문학의 주요 모티프가 되었으며, 사람들은 감성의 쾌락에 몸을 맡겼듯 이제 고통의 도취감 속에 빠져들었다.

| 자연에의 귀환

18세기 전반기의 시민계급 문학은 아직 철저히 실천적·현실주의적 성격을 지니고 있었으며, 건강한 현실감각을 가지고 직접적 현실에 대한 사랑으로 충만했다. 그런데 이 세기 중엽 이후 갑자기 도피주의가 ─ 무엇보다 엄격한 합리성과 주의 깊은 의식에서 무책임한 주정주의로, 문화와 문명에서 구속 없는 자연상태로, 그리고 분명한 현재에서 자의적 해석이 용납되는 과거로 도피하려는 시도들이 ─ 시민계급 문학의 주요 내용을 이루게 된다. 언젠가 슈펭글러(O. Spengler, 1880~1936. 독일의 역사가, 문화철학자)가 18세기에 있어 폐허의 예찬이 얼마나 기이하고 유례없는 것인가를 언급한 적이 있지만,[69] 원시적 자연상태에 대한 문명인의 동경도 마찬가지로 기이한 일이고, 혼란스러운 감정 속에서 이성의 자살 같은 자기해체 역시 못지않게 유례없는 일이었다. 그런데 이것들은 모두 루쏘 등장 이전에 이미 영문학에 나타난 경향들이다. 낭만주의의 산물로 처음 생긴 역사적 과거에 대한 동경과는 달리, 진부한 문명으로부터의 도피로서 자연

에 대한 동경은 오랜 내력을 가지고 있다. 우리가 아는 바와 같이 자연에 대한 동경은 도시적·궁정적 문화의 전성기에 전원문학의 형태로 거듭해서 나타났는데, 그것은 예술적 양식경향으로서의 자연주의와는 전연 별개며 때로는 심지어 자연주의에 정반대되는 것이기도 했다. 18세기만 해도 자연에 대한 사랑은 아직 심미적이라기보다 도덕적인 성격을 띠고 있으며, 현실에 대한 후일의 자연주의적 관심과는 사실상 아무런 관계가 없다. 전기 낭만주의 시인들에게는 단순하고 검소한 시민적 환경 속에서 살아가는 정직하고 소박한 인간 —— 이런 인간은 이제 문학에서, 특히 골드스미스의 작품에서 처음으로 이상적 인물로 등장한다 —— 과 '자연의 순결무구' 사이에는 직접적인 이념적 관계가 있다. 즉 그들은 전원적 자연을 이런 인간이 살아가기에 가장 적합하고 가장 조화로운 배경으로 여긴다. 그러나 그들은 예술적 표현수단의 정상적이고 지속적인 발전에 비추어 으레 기대할 만한 정도만큼 정확하게 자연을 보지도 않았고, 상세한 디테일 묘사에 들어가지도 않았다. 자연에 대한 그들의 관계는 단지 그들 선배와는 다른 도덕적 전제들을 지니고 있을 따름이다. 자연은 그들에게도 신적 이념의 표현으로서, 그들은 여전히 '신은 곧 자연'(Deus sive natura)이라는 원칙에 따라 자연을 해석했다. 자연에 대해 좀더 직접적이고 좀더 조건 없는 입장이 성립하는 것은 19세기에 들어와서다. 그러나 전기 낭만주의 세대는 이미 이전 시대 사람들과는 달리 자연을 인간의 도덕관념에 따라 지배하는 윤리적 힘의 발현으로 체험했다. 나날의 바뀜과 사계의 순환, 고요한 달밤과 몰아치는 폭풍, 신비스러운 산악 풍경과 끝 모를 바다, 이 모든 것이 그들에게는 하나의 장엄한 드라마이자 인간 운명의 우여곡절을 대규모 배경 속에 옮겨놓은 하나의 연극을 뜻했다. 자연은 이제 문학에서 이전보다 훨씬 더 큰 자리를 차지하게 되었으며, 그리하여 낭만주

의는 순전히 인간적 세계에만 국한되어 있던 고전주의에 비해 새로운 발전의 길을 개척했는데, 이는 과거 문학의 인간중심주의와 아주 결별했음을 뜻하는 것은 아니고 다만 계몽시대의 인문주의로부터 현재의 자연주의로 이행하는 과도기를 의미할 뿐이다. 전기 낭만파의 자연 개념이 통일성을 결여하고 있다는 사실은 이 시대의 거대한 상징인 영국의 정원에서도 나타나는데, 거기에는 완전히 자연적인 특징과 철저히 인공적인 특징이 통합되어 있다. 그것은 모든 직선적인 것, 딱딱한 것, 기하학적인 것에 대한 반항이며 동시에 유기적인 것, 불규칙한 것, 회화적인 것에 대한 신앙고백이다. 그러나 그것은 인공의 언덕, 수목, 연못, 섬, 다리, 동굴, 폐허 따위를 배치한 점에서 각기 다른 취미의 법칙을 따르고 있다는 사실만 다를 뿐, 프랑스의 공원과 똑같이 부자연스런 모습을 보여준다. 이 세대 사람들이 고전주의에 대한 명백한 거부와 아직 거리가 멀다는 것은 낭만적이고 회화적인 정원을 설계한 똑같은 예술가들이 궁전을 세울 때에는 빨라디오(A. Palladio, 1508~80. 이딸리아 건축가로 수학을 기초로 한 고전적 건축양식을 확립했다)풍의 매너리즘 경향을 따랐다는 사실에서 가장 잘 드러난다. 이 무렵에 등장하는 고딕을 모방한 양식은 별장과 농가풍 성처럼 덜 중요한 건물을 지을 때만 사용되었다.[70] 상류계층은 예술에서 공적 목적과 사적 목적을 근본적으로 구별하고, 반고전주의적·낭만적 형식이란 사적 목적에만 어울리는 것으로 생각했다. 가령 스트로베리 힐의 자기 성은 고딕식으로 짓게 하면서 동시에 장편『오트랜토의 성』(Castle of Otranto)으로 중세적 소설 소재의 유행을 도입한 호러스 월폴은 낭만적 정신이라곤 전연 없는 사람으로서, 오히려 장대한 공식 예술과 관련해서는 항상 전통적인 고전적 이상을 지지했다. 그러나 비록 중세적 소재에 의한 그의 창작실험이 다만 유희적으로 신기한 것을 추구하는 취미의 발현에 불과했다 하더라

윌리엄 켄트가 설계한 버킹엄셔 스토우 정원의 빨라디오풍 다리(위), 1730~38년;
윌리엄 켄트·벌링턴 경이 설계한 런던의 치즈윅 하우스(아래), 1725~29년.
자연과 인공의 특징이 공존하는 이 시대 영국 정원과 빨라디오 매너리즘을 따른 건축이다.

도, 이미 적절히 주장된 바 있듯이[71] 이 실험들의 낭만적 경향이 이 시대의 성격을 드러내는 징후로서 결코 덜 중요하다고 볼 수는 없는 것이다.

리처드슨

낭만주의 같은 양식사적 운동의 경우 일정한 기점을 설정하기란 거의 불가능하다. 이런 운동은 때로는 갑자기 나타났다가 별 반향을 얻지 못한 채 스러져버린, 요컨대 특별한 사회학적 비중 없이 개별적인 시도로 남아 있는 경향들에서 연유하기도 한다. 17세기에 이미 '낭만주의적' 양식의 현상들이 있었으며, 18세기 전반기에는 곳곳에서 그것들과 마주치게 된다. 하지만 리처드슨의 등장 이전에는 본격적인 의미의 낭만주의 운동을 말하기 어려운데, 왜냐하면 이 새로운 양식의 본질적인 특징들이 그에게 와서 처음으로 통일적으로 나타나기 때문이다. 그리고 그는 주관주의와 감상주의를 수반하는 낭만주의 문학 전체가 그에게서 비롯된 것처럼 보일 만큼 이 새로운 취미방향을 적절히 대변하는 표현을 발견한다. 어쨌든 그때까지 그처럼 범용한 예술가가 그렇게 깊고 지속적으로 영향력을 행사한 적은 없었다. 달리 말하면, 한 예술가의 역사적 중요성이 그처럼 완전히 예술적 재능 외의 이유들로 결정된 적은 없었다. 리처드슨의 영향력이 그렇게 대단했던 결정적인 이유는 그가 허구적인 모험이나 기적에는 관심을 두지 않고 가정이라는 테두리 속에서 가사(家事)에만 몰두해 살아가는 새로운 시민적 인간형을 그의 사생활과 함께 문학작품의 중심으로 만든 최초의 소설가라는 데 있다. 그가 소설에서 그리는 것은 영웅과 악한이 아니라 보통의 시민들이며, 그에게 흥미있는 것은 장엄하고 영웅적인 행위가 아니라 단순하고 친근하게 마음을 울리는 사건들이다. 그는 다채롭고 환상적인 에피소드를 중첩해가는 수법을 포기하고 주인공들의

심리적 동태에만 전력을 집중한다. 그의 소설들의 서사적 소재는 아주 빈약한 줄거리에 기초하는데, 그 줄거리란 다만 감정을 분석하고 양심의 시험을 전개하기 위한 하나의 구실에 불과하다. 그의 인물들은 철저히 낭만적이지만 로마네스끄(공상·전기소설)적이고 삐까레스끄적인 요소는 전혀 가지고 있지 않다.[72] 그는 또한 명확하게 정의내릴 수 있는 인간 유형을 창조하지 않은 최초의 작가다. 그는 감정과 정열이 흘러넘쳐 움직여가는 것을 다만 그대로 묘사할 뿐이며, 인물들 자체에는 원래 무관심하다.

소설의 세계가 검소하고 때로는 목가적인 시민계급의 사생활로 축소되고 주제가 단순하고 보편적인 가정생활의 기본 문제로 제한되며 수수하고 겸손한 운명과 성격이 환영받게 됨에 따라, 요컨대 소설이 시민적·가정적 성격을 갖게 됨에 따라, 이와 나란히 소설은 좀더 윤리적인 목표를 추구하게 되었다. 그러나 이 과정은 단지 독자층의 구성이 변화하고 시민계급이 문학세계에 진출한 사실하고만 관련되어 있는 것이 아니라, 18세기 중엽에 일어나 그 자체로 새로운 문학 독자층을 확장한 영국 사회의 일반적인 '재(再)청교도화'와도 관련되어 있다.[73] 가정소설 및 풍속소설의 주목적은 교훈적인 것으로서, 리처드슨의 소설들은 근본적으로 격정적인 연애이야기 형태에 기댄 도덕적 논설 이외의 아무것도 아니다. 작가는 목사의 역할을 맡아 커다란 인생문제를 논의하고 독자에게 자성을 강요하며 그의 의문을 풀어주고 아버지 같은 충고를 베푼다. 그는 적절하게도 '개신교의 고해신부'라고 불렸으며, 교회가 그의 책들을 추천한 것은 당연하다. 소설이 수행한 오락과 교화라는 이중의 기능을 염두에 둘 때, 그리고 시민계급의 가정독본으로서 그것이 새로운 요구를 충족시켰을 뿐만 아니라 과거의 요구를 밀어내고 성경과 버니언(J. Bunyan, 그의 소설 『천로역정』天路歷程, The Pilgrim's Progress은 세속의 바이블이라 불렸다)의 독서를 대신

하게 되었다는 사실을 상기할 때 비로소 소설의 영향력을 이해할 수 있다.[74] 문학에서의 주관주의가 이미 오래전에 확립된 시대인 오늘날에는 이 소설들의 어떤 점이 동시대인들을 그처럼 강하게 매혹하고 깊은 감동을 줄 수 있었는지 설명하기 어렵다. 그러나 이 소설들의 심리묘사의 절실함과 민감함에 비교될 만한 것이 당시의 문학에 아직 없었다는 사실을 잊어서는 안된다. 당시 소설의 표현주의는 마치 하나의 계시처럼 작용했으며, 등장인물들의 거리낌 없는 자기폭로는, 오늘 우리가 듣기에는 그 고백의 목소리가 비록 인위적이고 억지스러운 것 같더라도 당시로서는 비할수 없이 대단해 보였다. 당시로서 그것은 하나의 새로운 목소리, 생존경쟁 속에서 방향을 잃은 채 새로운 삶의 발판을 찾고 있던 기독교적 영혼의 심연에서 울려나오는 목소리였다. 시민계급은 이 새로운 심리학의 중요성을 금방 파악했고, 이런 소설들의 감정적 강도와 내면성에서 자신들의 깊은 진정이 표현되고 있음을 깨달았다. 그들은 자신들의 독특한 시민문화가 바로 여기서부터 출발할 수밖에 없다고 여겼고, 리처드슨은 소설을 전통적인 취미기준에 따라서가 아니라 오로지 부르주아 이데올로기의 원칙들에 따라서 판단했다. 그들 시민계급은 그 소설들의 사회적 본성에 입각해서 주관적 진실, 감수성 및 친근성 같은 새로운 미학적 가치기준을 전개했으며, 이로써 근대 서정주의 미학의 기초를 닦았다. 그러나 상류계층도 이 고백문학의 사회적 의의를 충분히 의식하고 있어서 처음에는 그 평민적 폭로주의를 불쾌해하며 거부했다. 호러스 월폴은 리처드슨의 소설을 책장사 혹은 감리교 목사의 눈으로 인생을 묘사한 따분한 넋두리라고 했다. 볼떼르는 리처드슨을 묵살했으며, 달랑베르조차도 그에 대한 평가에 아주 인색했다. 상류사회는 낭만주의에서 그것의 사회적 기원을 상기시키는 요소가 퇴색하고 낭만주의의 사회적 기능 자체가 부분적으로 변

화한 다음에야 비로소 그 주관적 예술관을 받아들이는 것이다.

그 주관주의와 꼭 마찬가지로 리처드슨의 처세술에 관한 설교 역시 상류계층에는 낯선 것이었다. 야심에 불타는 시민계급에게 출세의 길을 가르치기 위해 제시하는 그의 권고와 훈계는 귀족계급과 대부르주아지에게는 아무 뜻도 없는 도덕설교일 뿐이다. 그것은 호가스가 그린 대로 장인의 딸과 결혼한 근면한 조수의 도덕, 혹은 리처드슨 자신이 묘사하여 새로운 문학의 가장 인기있는 주제가 되었던 자기 주인과 마침내 결혼하게 된 행실 바른 하녀의 도덕이다. 『패멀라』(Pamela)는 이런 종류의 모든 현대 소원성취담의 원형이다. 거부할 수 없는 개인 하녀 신분으로 그러나 온갖 유혹의 계책에 저항해 결국 거만한 주인으로 하여금 자기와 정식으로 결혼하도록 만드는 이 모티프의 전개는 리처드슨에서 시작해 오늘날의 영화에까지 이른다. 한편 리처드슨의 도덕설교적 소설은 일찍이 존재했던 가장 부도덕한 예술의 싹을 내포하고 있다. 즉 그것은 예절 바른 행동이 한낱 어떤 목적을 위한 수단일 뿐인 저 소원성취의 환상을 불러일으키며, 또한 현실적인 인생문제 해결을 위해 노력하는 대신 단순한 환각에 빠지도록 유인하는 것이다.[75] 이런 점에서 그의 소설들은 근대문학의 역사에서 가장 중요한 분기점 중의 하나를 이루는데, 이전에는 문인의 작품이란 실제로 도덕적이거나 아니면 부도덕하거나 했지만 이제부터는 도덕적으로 보이고자 하는 책이란 대부분 단지 도덕을 설교하고 있을 뿐이다. 부르주아는 상류계급과의 투쟁 속에서 자기의 순결성을 잃어버리고 이제 자신의 미덕을 너무나도 자주 강조해야 할 필요 때문에 위선자가 되고 말았다.

리처드슨의 소설이 보여주는 처세술과 도덕은 야심에 불타는 시민계급에게 출세의 길을 가르치기 위한 것이다. 윌리엄 호가스 '유행하는 결혼' 연작 중에서 「결혼 직후」(위), 1743년경; 조지프 하이모어 '패멀라' 연작 중에서 「패멀라의 결혼」, 1743~44년.

│ 낭만주의의 거리 상실

새로운 소설의 자전적 형식은 그것이 일인칭 서술이건 서간체나 일기체 수법이건 간에 소설의 표현성을 제고하기 위한 것으로, 외부에서 내부로 주의를 돌리려는 수단이다. 주체와 객체의 거리를 좁히는 것이 이제 모든 문학적 노력의 주요한 목표가 되었다. 심리적 거리를 단축하기 위한 이런 노력과 더불어 작가, 주인공, 독자 사이의 관계는 전면적으로 변화한다. 자기 독자와 작품의 등장인물에 대한 작가의 관계만 변하는 것이 아니라 이 등장인물에 대한 독자의 태도 역시 달라지는 것이다. 작가는 독자에게 흥금을 터놓은 사이처럼 대하고, 직접 마주 앉은 듯이 말을 건넨다. 작가의 목소리는 마치 자신의 이야기를 할 때처럼 거북스럽고 과민하며 어쩔 줄 모른다. 그는 자신과 작중인물을 일치시키고 허구와 현실의 경계선을 지워버린다. 그는 자기와 등장인물을 위해 때로는 독자의 세계에서 멀어지기도 하고 때로는 그것과 합쳐지기도 하는 중간지대를 만들어낸다. 자기 소설의 등장인물들에 대해 마치 개인적 친분이 있는 사이라는 듯이 말하곤 했던 발자끄의 태도는 바로 여기에 기원을 둔다. 리처드슨은 자기 여주인공들에게 반해서 그들의 운명에 대해 상심의 눈물을 흘리며, 그런가 하면 리처드슨의 독자들 역시 패멀라나 클러리사나 러블레이스(Clarissa·Lovelace, 리처드슨의 또다른 대표작 『클러리사 할로우』*Clarissa Harlowe*의 남녀 주인공)가 마치 살아 있는 실제 인물인 듯이 그들에 관해 말하고 글을 쓴다.[76] 이리하여 독자층과 소설 주인공들 사이에는 일찍이 없던 친밀한 관계가 성립되었다. 독자는 특정 작품의 테두리를 벗어나는 더 넓은 생명을 그 주인공에게 부여하고, 작품 자체와 아무 관계도 없는 상황 속에 그 인물이 있는 듯이 상상할 뿐만 아니라, 독자 자신의 인생, 자신의 문제와 목표, 자신의 희망과 환멸에 소설 주인공을 끊임없이 연결지어 생각한다.

작중인물에 대한 독자의 관심은 완전히 개인적인 것이 되어 마침내 그는 자기 개인과의 관계에서만 그 인물들을 이해할 수 있을 뿐이다. 물론 옛날 에도 사람들은 위대한 기사소설이나 모험소설의 주인공을 하나의 본보기로 삼았었다. 그들은 곧 이상이었다. 즉 실제 인간의 이상화요 피와 살을 가진 살아 있는 인간의 이상형이었다. 그러나 평범한 독자에게는 이들 이상적 인간의 척도로 자신을 잰다거나 그들의 권리를 자기와 관련지어 본다거나 하는 생각은 결코 떠오르지 않았을 것이다. 그 주인공들은 처음부터 독자와 다른 세계에서 움직였다. 그들은 신화적 인물이었고, 선악을 불문하고 초인적인 존재였다. 상징과 비유 및 전설이 주는 거리감이 그들과 독자의 세계를 분리하고 그들과의 어떠한 직접적 접촉도 차단했다. 그런데 이제 새로운 소설에서는 그와 반대로 소설 주인공이 오로지 독자의 충족되지 않은 인생을 완수하고 놓쳐버린 가능성을 실현해주는 인물로만 여겨지는 것이다. 하기야 누군들 한번쯤 소설을 실제처럼 체험하고 또 자신이 정말 주인공이 된 듯한 느낌을 가져보지 않았겠는가! 이런 환각을 바탕으로 독자는 자기와 주인공을 같은 수준에 놓고 자기도 그의 예외적 위치, 생활에서의 그의 치외법권을 요구할 권리가 있다는 생각을 품게 된다. 리처드슨은 바로 독자에게 소설 주인공의 입장이 되어 자기 생활을 소설화하라고 권고하며, 비낭만적인 일상 의무의 이행을 무시하도록 고무한다. 이런 식으로 작가와 독자는 자기들이 소설의 주연배우가 되어, 말하자면 끊임없이 서로에게 추파를 던지며 경기 규칙에 어긋나는 불법적인 관계를 유지한다. 작가는 무대 너머로 청중에게 말을 걸며 독자는 흔히 등장인물보다 작가를 더 재미있어 한다. 독자들은 작가 개인의 의견, 사색, '무대 지시'를 즐기는 나머지, 가령 스턴이 군소리에 열중하느라고 소설의 본줄거리로 거의 돌아오지 않는데도 도무지 화를 낼 줄 몰랐던 것이다.

낭만주의의 취미 변화

작가에게나 독자에게나 이제 작품이란 개인들 자신이 관련된 직접적인 체험이 묘사되는 데서 그 가치가 주어지는 영혼의 표현이다. 개인의 운명과 결부된 사건이 절실하게 내면적으로 서술될 때에만 독자는 감동을 받는다. 작품으로서 효과를 내자면 그것은 하나하나가 그 나름으로 극적 감동을 주는 일련의 작은 '드라마'들로만 짜인 단일하고 완결된 드라마여야 한다. 다시 말해서 감명 깊은 작품이란 핵심에서 핵심으로, 절정에서 절정으로 점점 강하게 고조되어야 한다. 이리하여 근대 예술과 문학작품들의 특징이 되는 부담스럽고 강제적이며 때로 과격한 표현이 생겨난 것이다. 모든 것이 직접적 효과를 노리며, 충격과 당혹을 겨냥한다. 사람들은 신기함을 위한 신기함을 원하며, 그것이 신경의 자극제가 되기 때문에 신랄하고 특이한 것을 찾는다. 이런 요구에 응해서 최초의 스릴러 소설과, 역사의 엉터리 장엄함과 신비로 가득 찬 최초의 '역사'소설이 생겨난 것이다. 이 모든 것은 취미수준의 저하를 뜻하며 질적 타락의 시작을 예고한다. 여러가지 점에서 19세기의 예술문화는 18세기보다 우월하지만, 로꼬꼬 시대에 없던 한가지 약점을 보여준다. 즉 궁정문화의 취미규범은 반드시 가장 유연하다고는 할 수 없어도 안정되고 균형 잡혀 있는데, 19세기의 예술은 궁정문화의 이러한 안정과 균형을 결여하고 있는 것이다. 두말할 나위 없이 낭만주의 운동 이전에도 신통치 못한 예술작품들은 있었다. 하지만 순전히 아마추어의 것이 아니라면 어떤 작품이든 일정한 수준을 갖추고 있었으며, 후일 통속문학의 값싼 심리학과 저속한 감상주의에 젖은 문학작품이나 신(新)고딕의 몰취미에 흐른 조형예술 작품은 나오지 않았다. 이런 현상은 반드시 중산층과 그 이하 계층에서만 나온 것은 아니라 하더라도 하여튼 정신적 주도권이 상층계급에서 중산층

으로 옮겨지면서 비로소 나타난 것이다. 그러나 여기서 지금 문제되는 것 같은 어떤 전환기의 예술을 평가함에 있어 취미라는 기준만을 고수한다면 그것은 너무나도 편협하고 비생산적인 것이 될 것이다. '좋은 취미'라는 것 자체가 역사적·사회적으로 상대적인 개념일 뿐 아니라 미학적 가치의 범주로서도 제한된 타당성을 가질 따름이다. 18세기 사람들이 소설과 연극과 음악 작품에 흘린 눈물은 세련되고 점잖은 것에서 격렬하고 강제적인 것으로 미학적 가치가 달라지고 취미가 변화했음을 보여주는 증거일 뿐만 아니라, 동시에 고딕 예술로 첫 승리를 거두었고 19세기 예술로 절정에 이르게 될 유럽적 감수성의 발전과정에서 하나의 새로운 단계가 시작되었음을 뜻하는 것이다. 이러한 전환은, 중세 말기 이후 진행되어온 발전의 계속이자 그 완성으로서의 계몽주의 자체보다도 훨씬 더 철저한 과거와의 결별을 뜻한다. 새로운 감정문화를 출발점으로 해서 시에 대한 완전히 새로운 개념에까지 이르게 될 이런 현상 앞에서 단순한 취미라는 입장은 이제 통하지 않는다. "시는 무언가 거대하고 야성적인 것을 추구한다"라고 이미 디드로가 말한 바 있는데,[77] 비록 그런 야성과 대담성이 작품으로 즉각 구현되지는 않았지만 그것은 예술적 이상으로서, 사람을 감동시키고 압도하며 마음을 뒤흔들어 사로잡으라는 거절할 수 없는 요구로서 시인 앞에 제시된 것이다. 전기 낭만주의의 '몰취미'는 부분적으로 19세기 예술의 가장 가치있는 요소로 발전되기도 한다. 그것과 연결시키지 않고서는 발자끄의 격렬함, 스땅달의 복잡성, 보들레르(C. P. Baudelaire)의 감수성은 물론이려니와 바그너(W. R. Wagner)의 관능주의, 도스또옙스끼(F. M. Dostoevsky)의 정신주의 및 마르셀 프루스뜨(Marcel Proust)의 신경과민은 생각할 수 없을 것이다.

| 루쏘

리처드슨에게 나타난 낭만주의 경향들은 루쏘를 통해서 처음으로 유럽적인 의의를 획득하고 보편적·일반적으로 적용되는 형식으로 발전했다. 영국에서는 극히 서서히 자리를 잡은 비합리주의가 그후 다른 나라에서는 아주 활기있게 발전했으며, 특히 스딸 부인(Mme de Staël)이 적절하게도 프랑스 문학의 '북유럽적' 정신, 즉 독일적 정신의 대변자라고 지칭했던 이 스위스인(루쏘)을 통해 그렇게 되었다. 서유럽 여러 나라에는 계몽주의 사상, 그 합리주의와 물질주의가 깊이 침투해 있었기 때문에 감정적이고 정신주의적인 경향은 초기에 강력한 저항에 부딪혔으며, 리처드슨과 똑같이 시민계급의 대표자였던 필딩 같은 사람도 여기에 맹렬히 반대했다. 루쏘는 계몽주의의 세례를 받은 서구의 정신적 지도자들에 비해 훨씬 선입견 없이 당대 문제들에 접근했다. 사실 그는 전통의 압력을 덜 받는 소시민계급에 속했을 뿐만 아니라 이 계급의 관습에조차 소속감을 느껴본 적이 없는 일종의 '뿌리 뽑힌 존재'였다. 그나마 이 관습들은 궁정생활과의 접촉도 없고 귀족계급의 영향력도 없던 스위스에서는 프랑스나 영국에서보다 근본적으로 더 탄력적이었다. 리처드슨과 영국의 다른 전기 낭만주의 대표자들의 경우에는 계몽주의의 오성의 문화에 직접 대항하기 힘들고 흔히 잠재적인 대립으로 그쳤던 주정주의가 루쏘에게서는 노골적인 반항의 성격을 띠었다. 그의 "자연으로 돌아가라!"라는 구호는 따지고 보면 결국 단 하나의 동기로 귀결되는데, 그것은 사회적 불평등을 초래한 시대 발전에 대한 저항을 강화하라는 것이었다. 그는 주지화(主知化) 과정 속에서 사회적 차별화의 과정을 아울러 보았기 때문에 이성에 반기를 들었다. 루쏘의 원시주의는 물론 문화적 권태기에는 으레 나타나곤 하는 목가적 이상의 한 변형이요 구속(救贖)환상의 한 형태였을 뿐이지만,[78] 그

러나 루쏘는 이전의 수많은 세대들이 느껴온 '문화에 대한 불안'을 최초로 의식화했으며, 또한 이 문화에 대한 염증으로부터 처음으로 독자적인 역사철학을 전개했다. 문화적 인간이란 하나의 퇴화현상이고, 문명화의 전 역사란 본원적인 인간 운명에 대한 배반이며, 따라서 진보에 대한 신앙이라는 계몽주의의 근본 교의는 자세히 관찰해볼 때 미신에 불과하다는, 계몽시대 휴머니즘의 입장에서 보면 충격적인 그의 명제야말로 루쏘의 진정한 독창성을 보여주는 점이다. 이러한 가치전도는 급격한 사회 전환기에만 나타날 수 있는 현상이고, 또 루쏘가 대표하던 사회계층이 계몽주의의 수단들을 가지고서는 궁정문화의 인위성과 인습성에 대해 더이상 투쟁할 수 없다고 생각하게 되었다는 사실로만 설명될 수 있는 현상이다. 즉 이제 그들은 적의 정신의 무기고에서 나오지 않은 새로운 무기를 찾은 것이었다. 로꼬꼬와 계몽주의 문화를 비판함에 있어서, 그리고 그 문화의 기계적이고 정신적 내용 없는 형식주의(이러한 형식주의에 대항해 루쏘는 자연발생성과 유기성의 이념을 내세웠다)를 폭로함에 있어서, 루쏘는 단지 중세의 기독교적 공동체가 붕괴된 이후 유럽이 처해온 문화적 위기의식을 표현했을 뿐만 아니라 영혼과 형식, 자발성과 전통, 자연과 역사의 대립을 내포하는 근대적 문화 개념 일반을 표현했다. 이러한 긴장의 발견이야말로 루쏘의 획기적인 업적이다. 그러나 그가 일방적으로 생명을 옹호하고 역사에 반대함으로써, 그리고 미지세계로의 도약 이외의 아무것도 아닌 자연상태로 도피함으로써, 합리적 사고의 외적 무력함에 절망한 나머지 이성의 자살을 주장하고 나선 저 애매몽롱한 '생철학'(Lebensphilosophie)을 위해 예비작업을 했다는 데에 그의 가르침이 지닌 위험이 있다.

루쏘의 사상은 당시에 이미 불명료한 형태로나마 널리 퍼져 있던 것으로, 그는 다만 많은 동시대인들이 느낀 바를 분명한 말로 발언했을 뿐이

다. 다시 말해, 당시 사람들은 이성과 존엄성을 수반하는 볼떼르주의를 지지하느냐 아니면 역사적 전통을 무시하고 완전히 새로운 시작을 하느냐 하는 선택을 해야만 했다. 유럽 문화의 역사에 볼떼르와 루쏘의 관계보다 더 깊은 상징적 의미를 지닌 개인적 관계는 없을 것이다. 이 두 동시대인은 비록 정확히 같은 세대는 아니지만 무수한 물질적·인간적 끈으로 연결되어서 공통의 친구와 지지자 들을 가졌고, 『백과전서』(Encyclopédie) 처럼 세계관적으로 뚜렷한 입장을 지닌 문헌의 기획에 공동집필자로 참가했으며, 또한 혁명의 가장 영향력 있는 두 선구자로 간주되고 있음에도 불구하고, 한 사람은 과거의 형식주의적 문화규범에서 완전히 벗어나지 못한 세계에 속하고, 다른 한 사람은 근대적·개인주의적·아나키즘적 유럽 세계에 속한다는 점에서 역사적 분수령의 다른 양쪽에 서 있었다. 루쏘의 자연주의는 볼떼르가 문화의 본질이라 생각했던 모든 것에 대한 부정을, 그중에서도 특히 볼떼르가 예의와 자존심의 규칙과 일치하는 한도 안에서만 허용될 수 있다고 생각했던 주관주의의 한계에 대한 부정을 의미한다. 루쏘 이전의 시인은 어떤 형식의 서정시를 제외하면 간접적으로만 자신에 관해 말했으나, 루쏘 이후의 시인은 거의 자기 자신에 관해서만 말했고 아무런 거리낌이나 숨김이 없었다. 이로부터 처음으로 체험문학, 고백문학의 개념이 성립하는데, 자신의 작품은 모두 '거대한 고백의 조각들'에 불과하다고 선언했을 때 괴테(J. W. von Goethe, 1749~1832)가 염두에 둔 것도 이러한 루쏘적 개념이었다. 문학에서의 자기관찰과 자기탐닉에 대한 병적인 열광, 그리고 벌거벗은 작가 자신을 드러내면 드러낼수록 작품은 더욱 진실하고 설득력 있어진다는 견해는 루쏘의 정신적 유산에 속한다. 이후 100년 내지 150년간의 서양문학에 있어 비중있는 업적에는 모두 이러한 주관주의의 낙인이 찍혀 있다. 베르터, 르네, 오베르

망(Obermann, 쎄낭꾸르É. P. de Senancour의 동명소설 주인공), 아돌프(Adolphe, 꽁스땅B. Constant의 동명소설 주인공), 야꼬뽀 오르띠스(Jacopo Ortis, 포스꼴로U. Foscolo의 소설 주인공)만이 쌩프뢰의 후계자일 뿐 아니라 이후의 위대한 소설 주인공들 —— 발자끄의 뤼시앵 드뤼방프레(Lucien de Rubempré, 발자끄의 소설『잃어버린 환상』의 주인공), 스땅달의 쥘리앵 쏘렐(Julien Sorel,『적과 흑』의 주인공), 플로베르(G. Flaubert)의 프레데리끄 모로와 에마 보바리(Frédéric Moreau·Emma Bovary,『감정교육』과『보바리 부인』의 주인공들)를 비롯하여 똘스또이(L. N. Tolstoy)의 삐에르(Pierre,『전쟁과 평화』의 주인공), 프루스뜨의 마르셀(Marcel,『잃어버린 시간을 찾아서』의 주인공), 토마스 만(Thomas Mann)의 한스 카스토르프(Hans Castorp,『마의 산』의 주인공) 등이 모두 그의 후손들이다. 그들은 모두 꿈과 현실의 모순에 괴로워하며, 환상과 범속한 실제 시민생활 사이의 갈등의 희생자들인 것이다. 이런 주제는 물론『젊은 베르터의 고뇌』(Die Leiden des jungen Werthers)에 와서야 비로소 완벽하게 표현되지만 —— 이 작품이 동시대 독자들에게 준 유례없는 감명을 이해하자면 이 새로운 경험의 충격이 어떤 것이었는지 상기하지 않으면 안된다 —— 그러나 그 대립은 잠재적인 형태로 이미『신 엘로이즈』(La Nouvelle Héloïse, 1761. 루쏘가 쓴 6부로 된 서간체 연애소설)에 함축되어 있다. 이 작품에서도 주인공은 이제 개인적인 반대자들과 대립하는 것이 아니라 하나의 필연성과 대결하는데, 이때 그는 이 필연성을 후일의 환멸소설(Desillusionsroman, 이 책 4권 24, 50면 참조)의 주인공처럼 완전히 영혼 없는 것 혹은 일체의 의미가 상실된 것으로 간주하기는 하지만, 그렇다고 해서 결코 비극의 주인공이 자기를 파멸시키는 운명에 대해 그렇게 하듯 그 필연성이 자기 위에 군림하도록 내버려두지는 않는다. 아무튼 루쏘의 비관주의 역사철학과 현재의 타락이라는 그의 주장을 도외시하고서는 19세기의 환멸소설도, 실러, 클라이스트(H. W. von Kleist), 헤벨(C. F. Hebbel)의 비

꿈과 현실의 모순에 괴로워하고 환상과 세속적인 시민생활 사이에서 갈등하는 주관주의적인 주인공은 이미 루쏘의 『신 엘로이즈』에 드러난다. 『신 엘로이즈』의 1764년 판본.

극성 개념도 생각할 수 없을 것이다.

루쏘가 끼친 영향력의 깊이와 폭은 이루 헤아릴 수 없을 정도다. 그는 후일의 맑스(K. Marx)와 프로이트(S. Freud)처럼 한 세대가 지나기 전에 수백만 사람들의 생각을 변화시키고 또한 일일이 이름을 다 알 수 없는 수많은 사람들의 사상을 변화시킨 위대한 정신들 중의 하나다. 어떻든 18세기 말이 되면 지식인 범주에 드는 사람치고 루쏘 사상에 감염되지 않은 사람이 거의 없다시피 했다. 이런 영향력이란 한 작가가 가장 심오한 의미에서 자기 시대의 대표자요 대변자일 때에만 가능한 법이다. 루쏘가 나타남으로써 처음으로 소시민계급과 일반 빈민대중, 피압박계층과 법의 보호에서 쫓겨난 사람들 등 더욱 광범한 사회계층이 문학적 발언대에 오른다. 계몽주의 '철학자'들도 때로로 민중 편에 선 것은 사실이지만 그러나 항상 단순한 대리인 혹은 보호자로서만 나섰을 뿐이다. 그런데 루쏘는 그 자신 민중의 한 사람으로서 말한 최초의 인물이요, 민중을 위해 말하는 것이 곧 자기를 위해 말하는 것이기도 했던 최초의 인물이며, 다른 사람에게 반역을 고취할 뿐만 아니라 스스로 한 사람의 반역자였던 최초의

인물이다. 그의 선배들이 개량주의자, 사회개혁가, 박애주의자였다면 그는 최초의 진정한 혁명가이다. 그의 선배들도 '전제정치'를 증오하고 교회와 기성 종교에 반대했으며 영국에 심취하고 자유에 열광했지만, 그러나 그들은 엄연히 상류계층의 생활을 영위했고 민주주의에 대한 공감에도 불구하고 자기들이 상류계층에 속함을 부인하지 않았다. 이에 반해 루쏘는 가장 가난하고 가장 비천한 사람들 편에 서서 절대적 자유의 쟁취를 위해 힘을 다했을 뿐만 아니라 평생 동안 태어난 그대로의 소시민으로, 생활환경이 그렇게 만든 그대로의 '뿌리 뽑힌 존재'로 일관했다. 젊은 시절에 그는 저 '계몽철학자' 양반들 중 어느 누구도 경험하지 못했던 현실적 비참을 맛보며, 후일에도 하류 중간계층의 생활을 영위하고 잠시 동안은 가난한 농부의 생활까지 겪는다. 루쏘 이전 작가들은 원래의 출신이 아무리 보잘것없어도 작가라는 것 자체로서 점잖은 사람 대접을 받았으며, 또한 민중에 대한 공감이 아무리 간절하더라도 자기가 민중 출신임을 내보이려 하기보다는 감추려고 애썼다. 반면에 루쏘는 자기가 상류계층과는 어떠한 종류의 공통점도 가지고 있지 않다는 것을 기회 있을 때마다 강조했다. 이것이 다만 '평민적 자존심' 때문인지 또는 단순한 원한 내지 반감에 관련된 문제인지는 차치하고서라도, 결정적인 사실은 루쏘와 그의 적대자들 사이에는 단순한 의견 차이가 아니라 생생한 계급적 대립이 가로놓여 있었다는 점이다. 볼떼르는 루쏘가 문명화된 인간을 다시 네발로 걷는 짐승 차원으로 끌어내리려 하고 있다고 말한 바 있는데, 교양 있고 보수적인 상류층 사람들 전체의 의견도 틀림없이 그랬을 것이다. 그들이 보기에 루쏘는 바보요 협잡꾼일뿐더러 위험스런 모험가요 범죄자이기도 했다. 그러나 볼떼르가 루쏘의 평민적 감상성과 무비판적 열광과 역사에 대한 몰이해를 공격한 것은 자신의 부르주아로서의 입장 내지 부

유한 신사의 입장에서만은 아니다. 그는 또한 냉정하고 회의적이며 현실주의적 사고를 지닌 시민이자 학자로서, 루쏘가 열어젖힌, 계몽주의라는 구조 전체를 집어삼키려 하는 비합리주의의 심연에 저항했던 것이다. 그 위험이 실제로 얼마나 컸으며 볼떼르의 우려가 얼마나 정당했는가 하는 것은 독일 계몽주의의 운명이 보여주는 바이다. 그러나 프랑스의 경우 볼떼르는 자기 자신의 영향력의 성과를 과소평가했다고 할 수 있는데, 프랑스에서는 합리주의와 유물론의 여러 업적들이 쉽게 말살될 수 없을 만큼 튼튼한 기반을 구축했던 것이다.

루쏘가 순수한 민주주의적 감정에 가득 차 있음에도 불구하고 그의 위치를 사회학적으로 규정짓는 것은 그리 간단치 않다. 여러 사회적 관계가 이미 극히 복잡해져 있기 때문에 한 작가가 사회의 발전과정에서 어떤 역할을 하느냐가 문제가 될 경우 그의 주관적 성향이 반드시 기준이 되지 않을 수도 있고, 더구나 그것만이 기준이 될 수는 없게 되었기 때문이다. 볼떼르의 합리주의는 어떤 점에서 루쏘의 비합리주의보다 더 진보적이고 더 효과적임이 판명되었다. 루쏘가 백과전서파들보다 더 급진적인 입장을 취한 것이 사실이고 볼떼르뿐만 아니라 디드로보다도 정치적으로 더 광범한 계층을 대변하기는 하지만, 종교적·도덕적 관점에서는 그들보다 낙후해 있다.[79] 그리고 그의 감상주의가 대단히 시민적이고 대중적이지만 그의 비합리주의가 반동적이듯이 그의 도덕철학 역시 내적 모순을 지니고 있는데, 즉 한편으로는 강한 평민적 특징들을 가지고 있지만 다른 한편으로는 새로운 귀족주의의 맹아를 내포하고 있다는 점이다. '아름다운 영혼'이라는 개념은 어떤 면에서 칼로카가티아(kalokagathia, 선과 미가 융합된 이상적인 미. 이 책 1권 133, 341면 등 여러곳 참조)의 철저한 해체를 전제로 하고 인간적 가치의 완전한 내면화를 뜻하지만, 그러나 다른 면에

서 그것은 도덕의 심미주의화를 초래하고 윤리적 가치를 자연적으로 주어진 일종의 천성으로 보는 관점과 결부된다. 그것은 말하자면 일종의 정신적 귀족을 인정하는 셈인데, 이 경우 누구나 귀족이 될 천부의 권리가 있다는 것을 인정하긴 하지만, 비합리적인 세습권 대신 마찬가지로 비합리적인 도덕적 천재성이 등장하는 것이다. 루쏘의 '내면적 아름다움'에서 출발한 길은 한편으로 백치이자 간질병자의 모습을 한 성자(聖者) 도스또옙스끼의 므이시낀(Myshkin, 『백치』의 주인공) 같은 인물에 이르고, 다른 한편으로 일체의 사회적 책임과 사회적 유용성을 초월한 개인적 도덕의 완전성이라는 이상에 이르게 된다. 자기 자신의 내적 완성 이외에 아무것도 생각하지 않은 거인 괴테는 인습에 반항하여 『젊은 베르터의 고뇌』를 쓴 젊은 자유사상가이자 동시에 한 사람의 루쏘주의자이다.

음악양식의 변화

영국의 전기 낭만주의 및 루쏘의 작품과 함께 일어난 문학에서의 양식 변화, 즉 객관적·규범적 형식 대신에 주관적이고 자유로운 형식이 등장하게 된 변화는 아마 음악에서 가장 극명하게 표현되었을 텐데, 이때에 와서 처음으로 음악은 역사적으로 한 시대를 대표하고 주도하는 예술이 된다. 어떤 다른 장르에서도 음악에서처럼 그렇게 갑작스럽고 격렬한 전환이 일어나지 않았기 때문에 이미 당시 사람들도 '거대한 파국'이라고 말했을 정도다.[80] 요한 제바스티안 바흐(Johann Sebastian Bach)와 바로 그의 뒤를 잇는 후계자들 사이의 날카로운 세대 갈등, 특히 젊은 세대들이 바흐의 낡은 푸가(fuga, 遁走曲) 형식을 불손하게 조소한 사실은 장중하고 인습적인 후기 바로끄가 친밀하고 솔직한 전기 낭만주의로 양식상 변화하고 있음을 반영할 뿐만 아니라, 또한 본질적으로 아직 중세적인 누가적

(累加的) 작곡방법이(이런 양식은 다른 예술 분야에서는 이미 르네상스 시대에 극복되었다) 감정적으로 단일하고 집중적이며 극적으로 전개되는 형식으로 이행하고 있음을 반영한다. 바흐 한 사람만 보수적인 예술가였던 것이 아니라 그 시대의 음악 전체가 여타 예술의 수준에 비해 낙후해 있었다. 바흐의 바로 다음 후계자들이 이 대가의 양식을 '스꼴라적'이라고 한 것은 옳은 지적이라 할 수 있는데, 왜냐하면 그의 양식이 아무리 감동을 주고 때로는 곧바로 자신들의 감정을 휘어잡는 듯하더라도, 새로운 주관주의 경향의 대표자들로서는 단순성, 직접성, 친밀성이라는 자신들의 개념을 기준으로 채택한 이상, 바흐 작품의 딱딱하고 엄숙한 형식, 학자풍의 현학적인 대위법(對位法) 및 비개성적인 인습적 표현방식이란 아무래도 시대에 뒤진 것으로 보일 수밖에 없었기 때문이다. 낭만주의 문학가들의 경우와 마찬가지로 그들에게도 본질적인 요점은 하나의 지속적인 감정이 악장 전체로 고르게 퍼지는 표현수법이 아니라 점진적으로 고양되다가 절정에 이르는, 가능하다면 감정의 흐름이 갈등과 해결이 있는 하나의 통일적인 과정으로서 표현되는 방식이었다.[81] 그들의 감성 자체는 선배들의 그것보다 더 심오한 것도 더 강렬한 것도 아니었다. 다만 그들은 그것을 더 진지하게 다루었고, 더 중요한 것으로 표현하기를 원했으며, 그랬기 때문에 자기들의 감성을 극적으로 표현했던 것이다. 이러한 극화 경향이야말로 푸가, 빠사깔리아(passacaglia), 샤꼰(chaconne) 및 기타 모방적이고 반복적인 형식들의 '천을 짜나가듯이 되풀이되는' 옛 방법과 가곡(리트Lied)과 소나타(sonata) 같은 새로운 완결적 형식이 서로 구별되는 지점이었다.[82] 과거의 음악은 감정의 내용을 균일하게 다룸으로써 절제되고 균형 잡힌 듯한 인상을 주었으나 새로운 음악은 상승과 하강, 긴장과 이완, 주제의 제시와 전개가 끊임없이 교차함으로써 그 자체로서 불안

하고 자극적인 느낌을 주었다. 작곡가들이 통쾌한 종결효과를 내는 '극적' 표현방식을 채택하게 된 까닭은 무엇보다 그들이 과거 청중보다 더 효과적인 수단으로 주의를 끌지 않으면 안될 새로운 청중을 상대하게 되었다는 사실로써 설명된다. 순전히 청중과의 유대를 잃어버릴까 하는 두려움에서 작곡가는 끊임없이 새로운 자극을 이어나가는 방식으로, 하나의 강렬한 표현에서 다른 하나의 강렬한 표현으로 고양시키는 방식으로 작품을 전개했던 것이다.

│공개연주회

18세기까지 모든 음악은 정도의 차이는 있으나 결국 실용음악이었다. 그것들은 왕후나 교회 또는 시의회의 의뢰를 받아 작곡되었고, 궁정의 연회를 흥겹게 한다든지 예배의식에 경건한 분위기를 자아낸다든지 또는 공적 행사를 빛나게 한다든지 하는 목적에서 연주되었다. 그러니까 작곡가란 궁정음악가이거나 교회음악가 아니면 시의회 전속음악가였다. 그들의 예술활동도 직책상의 의무를 이행하는 것으로 한정되었고, 의뢰 없이 자기 독단으로 작곡을 한다는 것은 좀처럼 생각하기 힘들었다. 일반 시민은 교회 예배나 축제행사 혹은 무도회 같은 데서가 아니면 음악을 들을 기회가 거의 없었으며, 귀족악단과 궁정악단의 연주회에 참석하는 것은 아주 드문 일에 속했다. 18세기 중엽이 되자 사람들은 여기에 불만을 느끼기 시작했고, 그리하여 시립연주협회 같은 것을 개설하였다.[83] 처음에는 사적인 '음악협회'(Collegia musica) 정도였던 것이 공개적인 연주회로 발전하고, 이와 더불어 시민계급의 독자적인 음악생활이 시작되었다. 연주협회는 점점 더 큰 회관을 빌리게 되었고, 청중의 숫자가 늘어남에 따라 음악가들은 보수를 받고 연주하게 되었다.[84] 이렇게 해서 마치

18세기까지 작곡가는 궁정이나 교회에 속했고 고유의 작품을 생산하기는 어려웠다.
헤르만 카울바흐 「1747년 5월 8일 포츠담의 프리드리히 궁정에서 연주하는 바흐」(위), 1870년.
문학시장이 형성되었듯이 음악작품에 대해서도 일종의 자유시장이 형성되었고
시민계급의 독자적인 음악생활이 시작되었다. 「1740년경의 예나 음악협회의 공개연주회」(아래).

신문, 잡지, 출판사를 기반으로 문학시장이 형성되었듯이 이에 상응하여 음악작품에도 일종의 자유시장이 형성되었다. 다만, 회화에서도 그렇지만 문학에서도 작품을 어떤 실제적인 목적에 이용한다는 생각에서 이미 어느정도 탈피하고 있는 데 반해, 음악은 17세기 말까지 실용성에서 전연 벗어나지 못하고 있었다. 이전에는 실용적이지 않은 음악이란 전혀 없었으며 감정을 표현하는 것만이 유일한 목적인 순수한 연주음악은 18세기 이후에야 비로소 생겨났다. 공개연주회에 모인 청중은 궁정에서 음악 연주를 듣던 사람들과는 본질적인 면에서 몇가지 차이가 났다. 우선 연주회의 청중은 일반적으로 음악 그 자체를 평가하는 데 훈련이 덜 돼 있었다. 그들은 음악 연주를 듣기 위해 그때마다 입장료를 내는, 그러니까 항상 다시 제 편으로 끌어들이고 항상 새로 만족시켜야 하는 그런 청중이었다. 또한 그들은 오직 음악을 음악으로서 즐기기 위해, 다시 말하면 지금까지 교회나 무도회나 시의 경축행사 혹은 궁정연주회의 사교모임에서 늘 그랬던 것 같은 다른 목적이 일절 없이 모여든 청중이었다. 새로운 연주회 청중들의 이런 특색은 무엇보다도 대중적 성공을 위한 음악가들의 투쟁을 불러일으켰다. 이 경우 투쟁의 무기는 효과의 집중이고 강제며 효과들을 점층적으로 쌓아가는 기법으로서, 이러한 투쟁의 결과 마침내 표현 강도를 끊임없이 고양하고자 노력하는 과장된 양식이 탄생했다. 이 양식은 19세기 음악의 특징을 이룬다.

이제 시민계급은 음악의 주된 고객이 되었고, 또 음악은 다른 어느 장르에서보다 시민계급의 정서생활을 더 직접적으로 자유롭게 표현할 수 있는 사랑받는 예술이 되었다. 그러나 이제 음악이 실용적인 목적예술에서 순수한 표현예술이 됨에 따라 작곡가는 실용성 있는 음악과 주문에 따른 작곡 일체에 혐오감을 느낄 뿐만 아니라 공적 활동으로서의 작

곡행위 전체를 경멸하기 시작한다. 카를 필리프 에마누엘 바흐(Carl Philipp Emanuel Bach, 요한 제바스티안 바흐의 아들)는 이미 주문 없이 자신만을 위해 쓴 작품이 자기의 최고작이라고 생각했다. 그리하여 과거에는 대립이라곤 없었으리라 여겨지던 곳에 이제는 양심의 갈등이 생기고 일종의 위기가 나타났다. 새로운 주관주의의 결과 생겨난 이 갈등의 가장 유명하고 극단적인 예는 모차르트와 그의 패트런인 잘츠부르크(Salzburg) 대주교와의 불화다. 고용된 음악가와 자유롭게 창작하는 예술가 사이에 나타난 대립의 특징을 무엇보다 잘 보여주는 것은 연주가와 작곡가, 일반 악단원과 악단 지휘자의 분화이다. 이러한 분화과정은 특이하게도 빠르게 진행되어 현대 작곡가 전반의 특징적인 약점, 즉 어느 악기 하나도 완전히 능숙하게 다룰 줄 모른다는 약점을 놀랍게도 이미 하이든(F. J. Haydn)의 경우에서도 찾아볼 수 있는 것이다.[85]

그러나 시민계급이 연주회 청중의 주축을 형성함에 따라 음악적 표현수단의 성격과 작곡가의 사회적 지위에 변동이 생겼을 뿐 아니라, 음악창작의 새로운 방향이 주어지고 한 작곡가의 전작품이라는 총체적인 조명 속에서 개별 작품에 새로운 의미가 부여되기 시작했다. 지체 높은 귀족이나 직접 주문자를 위한 작곡과 누가 누군지 모르는 연주회 청중을 위한 창작 사이의 근본적인 차이는 주문작품이 대체로 일회적 연주를 위한 것임에 비해 연주용 작품은 되도록 여러번 되풀이해 연주될 것을 목표로 한다는 점이다. 연주용 작품이 대체로 더 조심스럽게 작곡되고, 작곡가가 연주에 관해 더 까다로운 요구를 내놓는 것은 바로 이 때문이다. 지난날의 주문작품처럼 쉽사리 사람들의 기억에서 사라질 단명하는 작품이 아닌 작품을 창작할 수 있는 가능성이 생겼기 때문에 작곡가는 영구히 남을 작품을 만들고 싶어한다. 하이든은 이미 선배들보다 훨씬 더 조심스럽

게 시간을 들여서 작곡했다. 그러나 하이든만 해도 100편이 넘는 교향곡을 썼지만 모차르트는 그 절반밖에 쓰지 않았고, 베토벤은 겨우 9편을 썼다. 주문에 의한 객관적인 작곡에서 개인적·자기고백적인 음악으로의 최종 전환은 모차르트와 베토벤 사이에서 일어난다. 아니, 더 정확히 말하면 결정적 전환이 일어난 것은 베토벤의 원숙기가 시작될 무렵, 그러니까「에로이카」(Eroica, 1804) 직전으로서, 공개연주회라는 것이 이제 완전히 사회적으로 확립되고, 되풀이 연주할 필요 때문에 기반을 굳힌 악보 매매가 작곡가의 주수입원을 이루게 된 시기다. 베토벤의 경우 이때부터 크고 작은 모든 작품이 그의 새로운 이념의 표현일 뿐만 아니라 그의 새로운 발전단계의 표현이다. 물론 모차르트에게서도 그러한 발전을 확인할 수는 있다. 그러나 그의 경우 반드시 예술적 완성을 향한 새로운 발전단계만이 새로운 교향곡의 전제가 되는 것은 결코 아니었다. 모차르트는 어떤 필요가 생긴다든지 어떤 새로운 착상이 떠오르면 새 교향곡을 썼다. 그러나 이 새 작품이 종전의 교향곡 이념과 양식상으로 꼭 달라야 하는 것은 아니었다. 여하간 그의 경우 아직 완전히 분리되어 있지 않던 예술과 수공예는 베토벤에 오면 이제 전적으로 분리된다. 예술작품이란 유일무이하고 일회적이며 대체 불가능한 존재라는 사상은 여러 세기 전에 이미 수공예로부터 독립을 이룩한 회화에서보다도 오히려 음악에서 더 순수하게 실현된 것이다. 물론 베토벤 시대의 문학에서는 예술의 목적이 실제적인 용도에서 이미 완벽하게 해방된 뒤였고 또 그것이 당연한 것으로 되어 있었기 때문에, 괴테는 거꾸로 일종의 장인적인 떳떳한 태도로 자기 작품은 원래 모두 그때그때 경우에 맞춰 나온 일종의 행사시라고 자랑스럽게 주장할 수 있었다. 하지만 궁정음악가로 영주에 봉사했던 하이든의 직속 제자인 베토벤으로서는 그런 일이 그처럼 자랑스러울 수 없었을 것이다.

시민극의 형성

독일과 계몽주의

계몽
시대의
예술

01_시민극의 형성

연극과 계급투쟁

18세기 중엽까지 오락문학의 주류를 이루어온 각종 형태의 영웅소설과 목가소설, 삐까레스끄소설에 비하면 중산층의 가정소설과 풍속소설은 완전히 새로운 것임에 틀림없다. 그러나 고전비극에 대한 의도적인 반항에서 출발하여 혁명적 부르주아지의 대변자가 된 시민극(bürgerliche Drama, domestic drama, 시민층의 생활을 다룬 연극)만큼 의식적·계획적으로 종래의 문학에 반대한 것은 없다. 시민계급의 연극이 존재한다는 단순한 사실, 중산층 인물들이 주역으로 나오는 고상한 연극이 존재한다는 사실 그 자체가 과거에 비극의 주인공으로 등장했던 귀족과 똑같이 당당한 대우를 받아야겠다는 시민계급의 요구를 표현하는 것이었다. 시민극은 성립 당초부터 영웅적·귀족적 도덕체계의 절대적 가치에 대한 거부이자 평가절하를 의미했으며, 그 자체가 부르주아 도덕 및 귀족에 대한 시민계급

의 동등권을 주장하기 위한 하나의 선전이었다. 시민극의 전역사는 그것이 부르주아 계급의식에서 태어났다는 사실에 의해 이미 결정되어 있었던 것이다. 물론 그것이 사회 갈등을 원천으로 하는 최초이자 유일한 연극형식이었던 것은 아니다. 그러나 시민극은 이 갈등을 직접적인 묘사의 대상으로 삼고 공공연히 계급투쟁에 봉사했던 최초의 연극이다. 연극 공연은 예전부터 물질적인 후원을 해준 사회계층의 세계관을 선전하는 일을 해왔지만, 그래도 과거에 계급대립은 언제나 작품의 잠재적인 내용을 이루었을 뿐 그것을 노골적으로 드러내지는 않았었다. 따라서 예컨대 다음과 같은 대화는 한번도 나오지 않았다. "아테네 귀족 여러분, 여러분 혈족의 도덕이 정해놓은 계율은 우리 민주국가의 원칙에 위배됩니다. 여러분의 영웅들은 형제와 모친의 살해범일 뿐만 아니라 또한 대역죄인입니다." 혹은 "영국의 남작 여러분, 여러분의 난폭한 태도는 우리 근면한 도시의 평화를 위협하고 있습니다. 여러분 같은 왕위 참칭자와 반란자들은 남에게 겁만 주는 범죄자일 뿐입니다." 혹은 또한 "빠리의 상인, 고리대금업자, 법률가 여러분, 만약 우리 프랑스의 귀족이 망하면 당신들과 타협하기엔 너무나 고상한 세계 전체도 함께 망한다는 걸 알아야 하오." 그러나 이제는 다음과 같은 말들까지 아무런 거리낌 없이 나온다. "우리 점잖은 시민계급은 당신네 기생충 같은 사람들이 지배하는 세상에서는 살수도 없고 살고 싶지도 않소. 그리고 설사 우리 자신은 파멸할 수밖에 없더라도 우리 자식들은 승리를 거두고 살아갈 것이오."

새로운 연극은 그 도전적이고 자기주장적인 성격으로 인해 처음부터 이제까지 연극형식에 없던 문제성을 지니고 있었다. 기존 연극은 비록 '경향적'이라 하더라도 어떤 논제를 직접 제시하는 작품은 아니었다. 극형식이 갖는 특색의 하나는 대립적인 인물들을 등장시켜 사건을 전개하

기 때문에 논쟁으로 발전될 소지가 많으면서도, 완전히 객관화하여 표현해야 하기 때문에 극작가가 공개적으로 어느 한편에 서기 어렵다는 점이다. 정치선전이나 설교 같은 경향적인 요소가 용납될 수 있느냐 하는 것은 어느 다른 예술형식에서보다도 이 극형식에서 많은 논란을 일으켜왔다. 그러나 이 문제는 계몽주의가 연극 무대를 설교단이나 연단으로 만들고, 또 예술이 칸트(I. Kant)가 말한 예술의 '이해관계의 초월'을 그 실천에서 완전히 포기한 뒤에야 비로소 생겨났던 것이다. 계몽주의 시대처럼 인간이란 교육시킬 수 있고 개선될 가능성이 있는 존재라고 확고하게 믿던 시대에만 순수한 경향예술이 나타날 수 있었으며, 다른 시대라면 사람들은 그런 직접적인 도덕설교의 효과에 의문을 품었을 것이다. 그러나 시민극과 이전 연극 사이의 진정한 차이는 과거에는 감춰져 있던 정치적·사회적 경향성이 이제 전면으로 부각되었다는 데 있는 것이 아니다. 시민극의 진정으로 새로운 점은 이제 극적 갈등이 개별 인간들 사이에서 벌어지는 것이 아니라 주인공과 사회제도 사이에서 벌어진다는 것, 일정한 사회집단의 대표자인 주인공이 어떤 정체 모를 비개인적인 힘과 싸우며, 그리하여 그가 자기 입장을 하나의 추상적 이념으로, 기성 사회질서에 대한 고발로 표현할 수밖에 없게 되었다는 것이다. 그래서 이제 긴 연설이나 항변은 대체로 2인칭 단수 '당신'(Du)이 아닌 2인칭 복수 '당신들'(Ihr)로 시작된다. 릴로(G. Lillo)의 한 인물은 이렇게 절규한다. "당신들이 자랑하는 이른바 법률이란 대체 뭡니까? 바보의 지혜, 겁쟁이의 용기, 당신들의 악행의 도구이자 방패막이 이외에 무엇입니까? 그 법률로 당신들은 남을 처벌합니다. 당신들 자신이 하는 행동에 대해서, 혹은 그들과 같은 환경에 있었다면 당신들도 그렇게 했을 행동에 대해서 말입니다. 그 가난한 사람을 도둑이라고 판결한 당신들 자신도 그렇게 가난했다면 도둑질

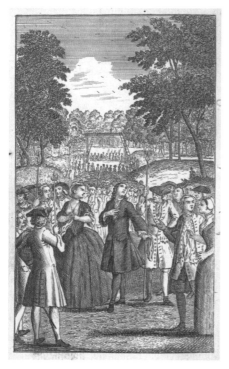

시민극의 진정으로 새로운 점은 이제 극적 갈등이 주인공과 사회제도 사이에서 벌어진다는 것이다. 릴로의 희곡 『런던의 상인』에서 공개처형 전의 주인공 조지 반웰과 쎄라 밀우드, 1770년 런던 드루어리레인 극장 상연.

을 했을 것입니다."[1] 이제까지 어떤 진지한 연극에서도 이런 대사가 나온 적은 없었다. 그러나 메르시에(L. S. Mercier)는 여기서 한걸음 더 나아간다. "부자들이 너무나 많기 때문에 내가 가난한 겁니다"라고 그의 한 인물은 말하는 것이다. 여기에는 이미 게르하르트 하웁트만(Gerhard Hauptmann)의 목소리가 울리는 듯하다. 그러나 이런 새로운 목소리에도 불구하고 18세기의 시민극은 19세기의 프롤레타리아 연극과 마찬가지로 민중연극으로서의 조건을 갖추지 못하고 있다. 이 양자는 민중과의 참된 연결을 오래 전에 잃어버린 연극적 발전과정의 산물이며, 고전주의에서 시작된 연극 전통의 기초 위에 세워져 있는 것이다.

│ 궁정극과 민중극

『빠뜰랭 선생』(Maître Pathelin, 15세기 중엽에 나온 중세 최고의 희극) 같은 걸작을 내놓았던 프랑스의 민중연극은 궁정연극에 의해 문학에서 완전히 밀려 났다. 성서와 역사에서 취재한 연극과 광대극은 고급한 비극과 양식화되고 지적(知的)으로 된 희극으로 대체되었던 것이다. 고전주의 극의 시대에 지방의 민중무대에서 과거 중세 전통의 어떤 요소가 그대로 존속했는지 어떤지 우리는 정확히 알지 못한다. 그러나 빠리와 궁정에서 공연된 연극에 관한 한 몰리에르의 작품에 담겨 있는 것 이상의 중세적 요소는 거의 남아 있지 않았다. 연극은 절대군주에게 충성하는 궁정사회의 생활이상이 가장 직접적으로 가장 인상 깊게 표현되는 문학장르로 발전했다. 그것은 장중한 사회적 격식 속에서 공연되기에 알맞았고, 또 군주제의 위대함과 영광을 과시하는 좋은 기회를 마련했기 때문에 공식적인 문학장르가 되었다. 극의 모티프는 권위·봉사·충성의 이념에 입각한 봉건적·영웅적인 생활의 상징이 되었고, 그 주인공은 자잘한 일상의 잡무에서 해방되어 있던 탓에 이런 봉사와 충성에서 최고의 윤리적 가치를 찾았던 사회계급을 이상화했다. 충성이니 봉사니 하는 이상들의 찬양에 전념할 처지에 있지 못한 사람들은 연극적 존엄성의 테두리 밖에 존재하는 하찮은 인간 부류로 간주되었다. 절대주의 경향 및 궁정문화를 더 배타적이고 프랑스의 모범에 더 비슷한 것으로 만들려는 노력은 영국에서도 민중연극을 밀어내는 결과를 낳았는데, 영국의 경우 민중연극은 16세기 말경까지만 해도 상류계층의 문학과 완전히 결합되어 있었다. 이곳에서도 극작가들은 찰스 1세 통치시대(1625~49) 이후 점점 궁정과 상류계층의 극장을 위한 작품을 쓰는 데만 몰두하여 엘리자베스 시대의 민중적 전통은 머지않아 사라지고 말았다. 청교도들이 극장 폐쇄에 착수했을 때에는 영국 연극은 이

미 내리막길로 접어들고 있었다.[2]

　주인공의 운명과 사건의 급선회는 옛날부터 비극의 본질적인 요소들 중 하나로 간주되어왔다. 그리고 주인공이 더 높은 위치에서 굴러떨어질 수록 운명의 전환 효과는 더욱 강력하다고 18세기까지의 연극 비평가들은 느껴왔다. 17세기 같은 절대주의 시대에는 이런 느낌이 특히 강할 수 밖에 없었으며, 그래서 바로크 시대의 문학이론도 비극을 단순히 왕후장상 또는 그와 비슷한 고귀한 인물이 주인공으로 나오는 장르라고 정의하는 것이다. 오늘 우리에게 이 정의가 아무리 현학적으로 보인다 하더라도 그것은 비극의 한 특질을 제대로 포착한 것이며, 어쩌면 바로 비극적 체험의 원천을 지적한 것인지도 모른다. 그렇기 때문에 18세기가 보통 시민들을 진지하고 중요한 극적 행위의 주인공으로 만들어 그들로 하여금 비극적 운명의 희생자이자 높은 도덕이념의 대변자로 등장시켰을 때, 그것은 실제로 결정적인 전환점이 되었다. 옛날 연극 무대에서는 시민들이 항상 희극적인 인물로만 묘사되었다는 주장이 비록 사실과 일치하지는 않는다 하더라도, 이전이라면 평범한 시민이 비극의 주인공이 된다는 것은 결코 아무도 생각해본 일이 없었을 것이다. 메르시에가 몰리에르에 대해서 그가 시민계급을 "조소하고 모욕하려" 했다고 비난한 것은 근거 없는 비방이다.[3] 몰리에르는 대체로 시민을 정직하고 솔직하며 지성적인, 심지어 재치 넘치는 존재로 묘사하며, 그것도 대부분 상류계층을 겨냥한 풍자를 겸해서 그렇게 묘사한다.[4] 그러나 과거의 연극에서는 시민계급 출신 인물이 결코 숭고하고 감동적인 운명의 주인공이나 고귀하고 모범적인 행위의 수행자가 되어본 적이 없었다. 그런데 이제 시민극의 작가들은 평범한 시민이란 비극의 주역이 될 수 없다는 제한이나 시민이 비극의 주인공이 되는 것은 비극이라는 장르의 비속화를 뜻한다는 편견에서 완

전히 해방되었기 때문에, 비극의 주인공이 평범한 인간들보다 사회적으로 더 높은 존재여야 한다는 것이 연극론적으로 무슨 의미가 있는지 전혀 이해할 수 없게 된 것이다. 그들은 모든 문제를 인도주의적인 측면에서 판단하며, 사람이란 자기와 사회적 위치가 같은 존재에 대해서만 진짜로 우러난 관심을 가질 수 있기 때문에 주인공의 위치가 높아봤자 그의 운명에 대한 관객의 흥미만 약화시킬 뿐이라고 생각한다.[5] 이러한 민주적 관점은 릴로의 『런던의 상인』(Merchant of London) 헌사에도 이미 암시되어 있는 것으로, 시민계급 극작가들은 대부분 이런 입장을 고수했다. 물론 그들은 과거의 비극 주인공이 사회적인 지위로 인해 갖고 있던 중요성의 상실을 등장인물의 성격을 심화하고 풍부하게 함으로써 보충하지 않을 수 없었는데, 이것은 연극에 과도한 심리묘사를 도입하게 하고 그리하여 종전의 극작가들이 알지 못했던 일련의 새로운 문제를 불러일으켰다.

┃ 연극 주인공의 사회적 성격

새로운 시민계급 문학의 개척자들이 추구한 인간이상은 비극 및 비극적 주인공에 관한 전통적 개념과는 일치하지 않았기 때문에, 그들은 고전비극의 시대가 지나갔다는 사실을 강조하고 꼬르네유와 라신 같은 고전비극의 대가들을 단순한 요설가들로 규정했다.[6] 디드로는 연극에서 장광설은 자연스럽지도 않고 진실성도 없으므로 그것을 폐기하라고 요구했으며, 레싱은 '고전비극'(tragédie classique)의 기교화된 양식을 비판하면서 동시에 그 거짓된 계급성을 공격했다. 이제야 사람들은 예술적 진실이 사회적 투쟁의 무기로서 가치를 지닌다는 사실을 처음으로 발견했다. 이제야 비로소 사람들은 사실의 진실한 재현 자체가 사회적 편견을 타파하고

불의를 지양하게 한다는 것, 정의를 위해 싸우는 사람들은 어떤 형태의 진실에 대해서도 두려움을 가질 필요가 없다는 것, 한마디로 예술적 진실의 이념과 사회적 정의의 이념 사이에는 어떤 일치점이 있다는 것을 깨닫게 되었다. 그리하여 이제 19세기 이래 우리에게 익히 알려진 저 급진주의와 자연주의 사이의 동맹관계, 즉 진보적 세력과 자연주의자 사이의 연대관계가 성립한 것이다. 진보 세력들은 가령 발자끄의 경우처럼 자기들과 정치적으로 생각을 달리할 때에도 자연주의자에 대해 연대감을 느꼈다.

디드로는 이미 자연주의 극이론의 가장 중요한 원칙들을 정립했다. 그는 심리 전개과정에 자연스럽고 올바른 동기가 부여되어야 한다고 요구할 뿐만 아니라 환경 묘사의 정확성과 무대장치의 사실성을 요구했다. 또한 그는, 그것이 자연주의 정신과 일치한다고 생각했기 때문에 그랬겠지만, 사건 진행이 거대한 몇개의 절정 장면 대신에 시각적으로 인상적인 일련의 장(場)들로 이루어지기를 바랐는데, 이때 그에게 떠오른 착상은 그뢰즈식의 '활인화'(活人畵, tableaux vivants) 같은 것인 듯하다. 그는 분명히 연극의 논리적 구성이 주는 순수한 지적 효과보다도 눈앞에 펼쳐지는 장면들의 감각적인 매력을 더 강하게 느끼며, 대사와 음향 면에서도 감각적이고 자연음적인 효과를 좋아했다. 또한 그는 무대 위의 행동이 무언의 몸짓, 제스처, 표정으로 한정되고 대사도 짧은 문구와 감탄사 정도로 한정되기를 바랐다. 그러나 무엇보다도 디드로는 연극에서 딱딱하고 과장된 '알렉산더격'(중세 프랑스 서사시 「알렉산더 이야기」Roman d'Alexandre에서 비롯된 6음보 12음절의 시행 또는 그 문체)의 운문 대신에 수식이 적고 격정적이지 않은 일상생활의 언어를 사용하고자 했다. 그는 어디서나 고전비극의 높은 목청을 낮추고 그 요란한 무대효과를 약화하려 시도했는데, 이 경우에도

디드로는 자연주의 극이론의 가장 중요한 원칙들을 정립하고 무대장치의 사실성을 요구했다.
J. G. 치제니스 「디드로의 희곡 『한 집안의 아버지』의 꼬메디 프랑세즈 상연 모습」, 18세기.

물론 그 밑바탕에는 친밀하고 직접적·정서적인 것을 좋아하는 시민계급의 취미가 중요한 역할을 했다. 내재적이고 자기충족적인 현재의 묘사를 목표로 삼는 시민층의 예술관은 무대에도 자기완결적이고 소우주적인 성격을 부여하려고 노력한다. 허구적인 '제4의 벽'(관객과 무대 사이에 있다고 가정된 벽)이라는 관념은 이같은 입장에서 설명되는데, 그것 역시 디드로가 처음으로 암시한 것이다. 옛날에도 무대 위 배우들의 연기를 보는 사람이 있다는 것은 어딘가 연극을 방해하는 요소로 느껴졌던 것이 사실이지만, 디드로는 여기서 더 나아가 관객이 아예 없는 것처럼 상정하고 극이 진행될 것을 요구했다. 이리하여 전면적인 환각주의가 연극을 지배하기 시작하니, 무대에서 벌어지는 일은 현실이 아니라 배우들의 연기라고 하는 성격은 사라지고 그 허구성 또한 은폐되는 것이다.

시민극에서 사회 환경의 의미

고전비극은 인간을 고립적인 존재로 보고, 물질적 현실과는 단지 외면적으로만 접촉할 뿐 거기에서 아무런 내면적 영향도 받지 않는 독립적이고 자율적인 정신적 실체로 묘사한다. 이에 비해 시민극은 인간을 사회환경의 일부이자 그 함수로 파악하고, 과거 비극에서처럼 객관적 현실을 지배하는 존재가 아니라 도리어 그것의 지배를 받고 거기에 흡수된 존재로 그린다. 그리하여 사회 환경은 단순한 배경이나 외적 테두리이기를 그치고 인간 운명의 형성에 적극적으로 개입하게 된다. 내면세계와 외부세계, 영혼과 물질 사이의 경계가 흔들리고 점점 사라져서 마침내 모든 행동, 모든 결단, 모든 감정은 낯설고 외면적이고 물질적인 요소들, 그러니까 인간 주체에서 나오지 않는 요소, 인간을 정신이나 영혼이 없는 물질적 현실의 산물인 듯이 보이게 하는 요소를 포함하게 된다. 사회적 차별은 필연적이고 신의 뜻이라는 믿음도, 또 사회적 차별은 개인의 덕성과 공적에 관련되어 있다는 믿음도 사라져버린 사회, 날로 증대하는 돈의 위력을 체험하면서 인간을 환경의 산물 이외의 다른 것으로 볼 수 없게 되어가는 사회, 그러면서도 그것이 인류의 번영을 가져왔거나 또는 장차의 번영을 약속해주기 때문에 이러한 사회변동을 긍정하는 사회, 오직 이러한 사회에서만 연극은 구체적 공간과 구체적 시간이라는 범주 속에서 진행될 수 있고, 인물들의 성격도 물질적 환경이라는 조건에 따라 전개될 수 있었다. 이러한 자연주의와 유물론이 얼마나 강하게 사회적으로 제약되어 있었는가를 가장 뚜렷이 보여주는 것은 연극에서의 성격에 관한 디드로의 가르침, 즉 등장인물의 사회적 신분은 그의 개인적·심리적 습성보다 더 높은 리얼리티와 중요성을 지니며, 어떤 사람의 직업이 판사냐 공무원이냐 혹은 장사꾼이냐 하는 것이 그 개인의 성격적 특질 전체보다

도 더 중요하다는 디드로의 이론이다. 이 이론의 핵심을 이루는 것은, 관객이란 스스로가 원한다면 부정할 수도 있는 자기 자신의 특수한 성격보다는 논리적으로 인정할 수밖에 없는 그의 사회적 신분이 무대 위에서 연출될 때 더 많이 연극의 영향을 받는다는 가정이다.[7] 성격을 사회현상으로 해석하는 자연주의 연극의 심리학은 그 근원이 이처럼 관객이 자기 자신을 자기의 신분적 동료와 동일시하지 않을 수 없다는 데에서 비롯하는 것이다. 하지만 연극에서 성격에 관한 이런 해석이 아무리 객관적 진리를 많이 함축하고 있다 하더라도, 그것을 배타적 원칙으로까지 끌어올린다면 그것은 사실을 왜곡하는 결과가 될 것이다. 인간이 전적으로 사회적 존재라는 가정은 인간 하나하나가 남과 비교될 수 없는 절대적 개인이라는 견해와 마찬가지로 경험의 독단적 해석을 낳는다. 두 관점 모두 현실을 양식화하고 낭만화하는 것이다. 그러나 이와 달리 의심할 바 없는 사실은, 어떤 특정한 시대에 형성된 인간관이란 그 시대의 사회적 조건에 제약된다는 것, 그리고 어떤 시대가 인간을 주로 자율적 인격으로 보느냐 한 계급의 대표자로 보느냐 하는 선택은 그때그때의 문화 담당층의 사회적 태도와 정치적 목표에 의존한다는 것이다. 만약 어느 관객층이 인간의 묘사에서 사회적 출신성분과 계급적 성격이 강조되는 것을 보고자 한다면, 그것은 그 관객이 귀족이든 부르주아든 간에 언제나 관객 스스로 계급과 신분을 의식하게 되었다는 하나의 표시다. 이런 맥락에서 볼 때 귀족은 다만 귀족일 뿐이고 부르주아는 다만 부르주아일 뿐인가 하는 물음은 전혀 중요하지 않은 문제인 것이다.

비극적 죄과의 문제

인간을 단순한 환경의 함수로 보는 사회학적·유물론적 인간관은 고전

비극과 전혀 다른 새로운 극형식을 낳는다. 그것은 다만 주인공의 격하를 의미할 뿐 아니라, 인간으로부터 일체의 자율성을 박탈하고 아울러 그로 하여금 어느정도 그의 행동에 대한 책임에서 벗어나도록 하기 때문에, 예전과 같은 의미의 연극의 가능성 자체를 의심스러운 것으로 만든다. 왜냐하면 인간의 영혼이 정체 모를 사회적 힘들의 각축장 이외의 아무것도 아니라면, 어떤 극중 행위를 그의 책임으로 돌릴 수 있겠는가? 이렇게 되면 인간의 행위에 대한 도덕적 평가는 전혀 의미를 잃어버리거나 적어도 극히 의문스러운 것이 되며, 연극의 윤리학은 단순히 심리학과 결의론(決疑論) 속에 해소되고 만다. 왜냐하면 오로지 자연법칙만이 지배하고 그밖의 어떤 것도 인간의 행동에 간여하지 못하는 연극에서는 주인공이 어떤 심리적 경로를 밟아서 그런 행위에 이르게 되었는가를 추적하고 그 동기를 분석하는 것 외에 다른 아무것도 문제될 수 없기 때문이다. 여기서 비극적 죄과(罪過)라는 문제 전체가 의문의 대상이 된다. 시민극의 창설자들이 일상 현실에 의해 조건지어진, 즉 비극적인 것이 아닌 죄과를 지닌 인간을 연극에 도입하기 위해서 비극을 거부했다면, 그 후계자들은 비극의 가능성을 구출하기 위해 죄과를 부정한다. 낭만주의자들은 심지어 과거의 비극을 해석하는 경우에도 죄과의 문제를 배제하며, 또한 주인공의 죄를 추궁하는 대신 그를 자신의 운명을 긍정함으로써 스스로의 위대함을 드러내는 일종의 초인으로 만든다. 낭만적 비극의 주인공은 파멸하는 가운데서도 승리하며, 고통스러운 운명을 도리어 자기 인생문제의 뜻깊고 합당한 해결로 받아들임으로써 그 운명을 극복하는 것이다. 이런 식으로 클라이스트의 홈부르크 왕자(Prinz von Homburg, 동명 희곡의 주인공)는 죽음의 공포를 극복하는데, 그럼으로써 그는 자기 생명에 대한 결정권을 손에 쥐자마자 무의미하고 부적합해 보이던 자신의 운명을 더 높은 차원으로 끌

어울린다. 그는 주어진 상황에서 유일한 해결책이 죽음이라고 깨달았기 때문에 자기 자신에게 사형을 선고한다. 운명을 불가피한 것으로 받아들이는 자세, 자신을 희생하려는 각오, 그것도 기꺼이 그렇게 하려는 태도야말로 파멸 속에서도 성취한 승리이며 필연에 대한 자유의 승리인 것이다. 하지만 그가 결국 죽지 않게 된다는 사실은 그동안 비극이라는 장르에 일어난 승화와 내면화에 대응하는 것이다. 죄과의 인식 또는 죄과로 남겨진 것의 인식, 다시 말해 미망의 세계를 뚫고 나와 명징한 이성의 세계로 들어왔다는 것은 이 경우 이미 속죄며, 파괴되었던 평정상태의 회복을 뜻한다. 낭만주의는 비극적 죄과를 주인공의 아집에, 그의 순수한 개인적 의지에, 그리고 원초적 통일체에서 떨어져나온 그의 개별적 존재에 귀속시킨다. 헤벨은 이런 생각을, 주인공이 선행 때문에 몰락하느냐 악행 때문에 몰락하느냐 하는 것은 연극론적으로 전혀 문제가 되지 않는다는 식으로 표현한다. 주인공을 신격화하는 데서 마침내 절정에 이르게 될 이러한 낭만적인 비극 개념은 릴로와 디드로의 멜로드라마로부터는 실로 엄청나게 멀리 떨어져 있지만, 그러나 초기의 시민극 작가들이 죄과 문제에 수정을 가하지 않았더라면 이 낭만적 비극 개념은 생각할 수도 없었을 것이다.

드라마의 심리화

헤벨은 연극이라는 형식이 시민계급의 세계관에 의해 위협받고 있음을 정확히 의식했다. 그러나 그는 신고전주의자들과는 반대로 시민층 생활이 내포한 새로운 연극의 가능성을 결코 오인하지 않았다. 드라마의 심리화로 인해 생긴 형식적 결함은 너무나 명백했다. 그리스인들에게서나 셰익스피어(W. Shakespeare)에게서나 그리고 어느정도는 프랑스 고전극 작가

들에게 있어서도 비극적 행위란 신비스럽고 설명할 수 없는 비합리적인 현상이었으며, 그것이 주는 충격적인 효과는 무엇보다 그 불가해성과 관련되어 있었다. 그런데 이제 비극적 행위는 심리적 동기가 부여됨으로써 인간적인 척도를 얻었고, 그리하여 시민극의 대표자들이 원했던 대로 관객이 무대 위의 인물에 더 쉽게 공감할 수 있게 되었다. 시민극의 반대자들은 시민극에는 비극성으로서의 공포감이나 예측할 수 없는 불가피한 요소가 없다고 개탄했지만, 실은 심리적 동기부여 때문에 비극의 비합리적인 효과가 사라진 것이 아니라 비극의 비합리적인 내용이 이미 그 효력을 상실한 뒤에야 비로소 그런 동기부여의 필요성이 느껴지게 되었다는 사실을 그들은 잊고 있는 것이다. 모티프가 심리화되고 내면화됨으로써 무대공연 형식으로서의 드라마가 당면하는 최대 위험은 명료성의 상실, 즉 관객에게 직접 전달되는 생생하고 인상적인 뚜렷한 성격의 상실로, 그 것 없이는 재래적 의미의 성공적인 무대효과는 불가능했던 것이다. 어떻든 극작(劇作)은 점점 더 내밀해지고 점점 지적으로 되며 군중효과에서 점점 멀어져 혼자 개인적으로 즐기기에 알맞은 것이 되었다. 무대 위의 행동과 사건 진행만이 아니라 인물의 성격도 종전의 날카로운 윤곽을 상실했다. 그리하여 인물의 성격은 더 풍부하지만 덜 분명해지고, 더 진실에 육박하지만 파악하기는 더 힘들어졌으며, 관객에게 직접적인 실감을 덜 주게 되고, 뚜렷이 기억에 남는 도식으로 환원하기 더 어려워졌다. 하지만 바로 이처럼 어렵다는 데에 새로운 연극의 주요한 매력이 있었는데, 다만 이로 인해 연극은 민중연극과 광범한 사회층으로부터 점점 더 멀어졌다.

 등장인물의 성격이 불투명해짐에 따라 극적 갈등도 불분명한 성격을 띠게 되었다. 즉 서로 대립하는 인물들도 뚜렷하지 않고 다루어지는 인생 문제도 명확하지 않은 상황이 극에 등장하게 되었다. 이러한 불명료성의

원인은 무엇보다도 심리적으로 이해심 깊고 유화적인 시민적 도덕, 즉 설명할 수 있고 완화될 수 있는 환경을 찾고자 하며 '모든 것을 이해한다는 것은 모든 것을 용서한다는 것이다'라는 입장을 취하는 중산층의 도덕에 있었다. 과거의 연극에서는 악당과 건달 들도 인정하는 통일적인 도덕의 가치척도가 있었는데,[8] 이제 사회 격변으로 인해 윤리적 상대주의가 나타나자 극작가는 두개의 도덕적 관점 사이에서 왔다 갔다 하거나, 예컨대 괴테가 타소와 안토니오(Tasso·Antonio, 『토르크바토 타소』 *Torquato Tasso*에 나오는 대립적인 두 인물) 사이의 갈등을 미결로 남겼듯이 본래의 문제를 해결하지 않은 채로 남겨두기도 했다. 행동의 동기나 변명의 구실이 논란의 여지를 갖고 있다는 사실은 극적 갈등의 불가피성을 약화시키지만 그 대신 극 진행의 활기를 높이기 때문에, 시민극의 윤리적 상대주의가 극형식에 파괴적으로만 작용했다고는 결코 주장할 수 없다. 전체적으로 보아 새로운 부르주아 도덕은 과거 비극의 봉건적·귀족적 도덕 못지않게 연극적으로 창조적인 기여를 했다. 과거의 비극은 봉건영주와 신분적 명예에 대한 의무 이외의 다른 어떤 의무도 알지 못했으며, 강력하고 격렬한 개성의 소유자들이 자기 자신과 혹은 서로 간에 맹렬하게 싸우는 투쟁의 장관(壯觀)을 보여주었다. 이에 비해 시민극은 사회에 대한 의무를 발견하고,[9] 외면적으로는 더 엄격히 구속되어 있어도 그럴수록 내면적으로는 더욱 자유롭고 투쟁적인 인간에 의해 수행되는 자유와 정의를 위한 싸움, 영웅비극의 피투성이 싸움에 비해 직접적인 무대효과라는 면에서는 떨어질지 모르지만 드라마 자체로서는 결코 못하지 않은 싸움을 묘사한다. 물론 시민극의 경우 싸움의 결말은 봉건적 충성과 기사도적 영웅심이라는 단순한 도덕에 따라 어떤 출구도, 어떤 타협도, 또 '이것도 괜찮고 저것도 괜찮다'는 식의 어떤 융통성도 용납하지 않는 영웅비극에서와 같은 정도의 필연

성을 갖지는 못한다. 새로운 도덕적 태도의 특징을 무엇보다 잘 보여주는 것은 『현자(賢者) 나탄』(Nathan der Weise)에 나오는 "사람은 누구도 강제되어서는 안된다"라는 레싱의 말로서, 이는 물론 인간이 일체의 의무에서 자유롭다는 뜻이라기보다 내면적으로 자유롭다는, 즉 수단의 선택에 있어 자유로우며, 자기 행동에 대해 그 자신 이외의 아무에게도 책임을 지지 않는다는 뜻이다. 과거의 연극에서는 내적 구속이 강조되었고 새로운 연극에서는 외적 구속이 강조되는데, 그러나 외적 구속은 그것이 아무리 강압적이더라도 극적으로 중요한 사건이 완전히 자유롭게 전개되는 것을 방해하지 못한다. 괴테는 「셰익스피어의 불멸성」(Shakespeare und kein Ende)이라는 에세이에서 이렇게 말한 바 있다. "옛날의 비극은 피할 수 없는 당위에 근거해 있다. … 모든 당위란 강압적인 것이다. … 이에 비해 의지는 자유로운 것이다. … 그것은 이 시대의 신이다. … 당위는 비극을 웅대하고 강력하게 만들지만, 의지는 허약하고 왜소하게 만든다." 여기서 괴테는 보수적인 입장을 취하여, 연극이 현재 도달한 원칙, 즉 양심의 투쟁과 의지의 투쟁이라는 원칙에 따라서가 아니라 과거의 준(準)종교적 희생행위라는 도식에 따라서 연극을 평가하고 있다. 그는 근대연극이 주인공에게 너무나 많은 자유를 부여하고 있다고 비난하는 것이다. 그런데 후대의 비평가들은 거꾸로 괴테와는 반대되는 오류에 빠져서, 자연주의 연극의 결정론에서는 자유가 허용되어서는 안되며 따라서 극적 갈등이 성립할 수 없다고 생각한다. 그들은 의지가 어떤 연원에서 출발하든, 또 그것이 어떤 동기를 따라 움직여가든, 그리고 그 경우 어느 요소가 '정신적'이고 어느 요소가 '물질적'이든 간에 그것이 결국 극적 갈등에 이르기만 한다면 연극론적으로 전혀 문제되지 않는다는 점을 이해하지 못하는 것이다.[10]

| 자유와 필연

후대의 비평가들은 주인공의 의지와 대립되는 원리를 괴테의 경우와 전혀 다르게 해석하는데, 그러니까 여기서 완전히 다른 두 종류의 필연성이 거론되는 셈이다. 괴테는 옛날 연극의 이율배반 즉 의무와 정열, 충성과 사랑, 중용과 자만 사이의 대립을 염두에 두고 근대극에서는 객관적 질서원칙의 힘이 주관성의 힘에 비해 약화되었다고 개탄한다. 그런데 나중에 사람들은 흔히 경험세계의 법칙, 즉 물질적·사회적 환경 ─사람이란 이 환경에서 벗어날 수 없다는 것이 바로 18세기의 발견이다─ 의 법칙들을 필연성이라고 생각하게 되었다. 따라서 이 경우에는 의지(Wollen), 당위(Sollen), 필연(Müssen)이라는 서로 다른 세가지 사항이 논의되고 있는 셈이다. 근대연극에서 개인의 성향은 두개의 상이한 객관적 질서, 즉 윤리적·규범적 질서와 물질적·현실적 질서에 대립된다. 관념론 철학은 윤리적 규범이 보편타당성을 갖는 것과는 반대로 경험의 합법칙성이란 단순한 우연이라고 보는데, 근대 고전주의 이론은 이런 관념론의 정신에 입각해서 생존의 물질적 제약성이 연극을 지배하게 된 것을 타락현상으로 간주한다. 그러나 주인공이 그의 물질적 환경에 의존하게 됨으로써 일체의 의지의 발현, 일체의 극적 갈등, 일체의 비극적 효과가 차질을 빚고 연극의 가능성 자체가 의심스러워지게 되었다는 주장은 낭만적·관념론적 편견 이외의 아무것도 아니다. 물론 근대세계에서는 과거의 생활에 비해 시민계급의 유화적 도덕과 그 비(非)비극적인 생활감정으로 인해 비극의 소재가 더 적은 것이 사실이다. 근대 부르주아 관중은 고뇌에 찬 거창한 비극보다 해피엔드로 끝나는 작품을 보기를 더 좋아하며, 헤벨이 그의 『마리아 막달레나』(Maria Magdalena) 서문에서 언급했듯이 비극적인 것과 슬픈 것 사이의 참된 차이를 느끼지 못한다. 그들은 슬픈 것 자체가 비극

적인 것은 아니고 비극적인 것이 무조건 슬픈 것은 아님을 도무지 이해하지 못하는 것이다.

| 비극적 생활감정과 비(非)비극적 생활감정

18세기는 극장을 좋아하던 시대이고 연극사에서 유별나게 풍요했던 시대지만, 비극적인 시대는 아니었다. 즉 인간 존재의 문제들이 가차없는 양자택일의 형식으로 제기된 시대는 아니었다. 위대한 비극의 시대란 사회적으로 혁명적인 변동이 일어나고 지배계급이 갑자기 힘과 영향력을 잃어버리는 그런 시대다. 비극적 갈등은 대체로 이 지배계급 권력의 도덕적 기반이 되는 가치들을 둘러싸고 벌어지며, 주인공의 파멸은 이 계급 전체를 위협하는 파멸의 상징이자 그 승화이다. 그리스 비극과 16,17세기 영국, 에스빠냐, 프랑스의 연극이 모두 그러한 위기 시대의 산물이며, 그 나라 귀족계급의 비극적 운명을 상징화한 것이다. 연극은 대부분 몰락하는 계급에 속한 사람들로 이루어진 관객층의 관점에 따라 그 몰락을 영웅화하고 이상화한다. 셰익스피어 연극의 경우에 관객의 주축을 이룬 것은 이 계급이 아니고 셰익스피어 자신도 몰락의 위협에 처한 사회계층의 편에 섰던 것은 아니지만, 그의 비극에서 영감과 영웅성의 개념 및 필연성의 이념은 이전 지배계급의 운명이 보여준 양상에서 나온 것이다. 이런 시대와는 반대로 자기들의 승리와 상승을 믿는 계층이 주도권을 쥔 시대는 비극적인 연극에 호감을 갖지 않는다. 그들의 낙관주의, 즉 이성과 정의가 승리하리라는 그들의 신념은 연극의 이러저러한 사건 전개가 비극적 결말에 이르는 것을 방지하며 또한 비극적 필연을 비극적 우연으로, 비극적 죄과를 비극적 오류로 만들고자 한다. 셰익스피어와 꼬르네유의 비극 및 레싱과 실러의 비극 사이의 차이는 앞의 두 사람의 경우 주인공

의 몰락이 좀더 차원 높은 필연인 데 대해, 뒤의 경우에는 단순한 역사적 필연이라는 데 있다. 햄릿과 앤터니(Antony, 셰익스피어 희곡 『앤터니와 클레오파트라』의 주인공) 같은 인물이 파멸에 이르지 않아도 될 만한 사회질서란 생각할 수 없지만, 레싱이나 실러의 주인공들, 가령 자라 잠프존과 에밀리아 갈로티(Sara Sampson·Emilia Galotti, 레싱의 동명희곡의 주인공들), 페르디난트와 루이제, 카를로스와 포자(Ferdinand·Luise·Carlos·Posa, 실러의 『간계와 사랑』 및 『돈카를로스』의 주인공들) 같은 인물들은 자기들의 사회와 자기들의 시대, 즉 그들을 창조해낸 작가들의 사회와 시대가 아닌 다른 어떤 사회와 시대에서도 행복하고 만족할 수 있을 것이다. 물론 인간의 불행이 역사적으로 제약되어 있다고 보고 그것이 피할 수 없는 숙명이라고 여기지 않는 시대에도 비극은 창작될 수 있고 심지어 아주 중요한 작품도 창작될 수 있으나, 그 시대 궁극의 가장 심오한 말을 결코 이런 형식으로 발언하지는 않을 것이다. 그러므로 "모든 시대는 자기 나름의 필연성을 가지며 따라서 그 시대 고유의 비극을 산출한다"라는 말이 아마 옳기는 하겠지만,[11] 그래도 계몽주의 시대의 대표적인 장르는 비극이 아니라 소설인 것이다. 비극의 시대에는 낡은 제도의 대표자들이 새로운 세대의 세계관과 그들의 야망과 싸운다면, 비극적이 아닌 연극의 시대에는 대체로 젊은 세대가 낡은 제도에 대항하여 싸운다. 물론 한 사람의 개인은 낡은 제도 때문에 박살이 날 수도 있고 마찬가지로 새로운 세계의 대표자들에 의해 파멸할 수도 있다. 그러나 자기들의 궁극적인 승리를 믿는 계급은 그 희생을 승리의 댓가로 여기는 반면, 막을 수 없는 자신들의 종말이 다가오고 있음을 느끼는 계급은 주인공의 비극적 운명에서 세계의 멸망과 신들의 황혼이 도래하는 하나의 징조를 보는 것이다. 자신들의 승리를 믿는 낙관적인 시민계급에게는 맹목적 운명의 파국적인 타격은 아무런 감격이나 만족을 주지 않는

다. 오직 비극적인 시대의 몰락하는 계급들만이 이 세상의 모든 위대하고 고귀한 것은 숙명적으로 파멸할 수밖에 없다는 생각으로 위안을 얻으며, 이 파멸을 숭고한 것으로 승화시켜보고자 한다. 아마도 낭만주의의 비극 철학은 자기희생적인 주인공을 신격화한다는 점에서 이미 부르주아지의 퇴폐화의 한 조짐인지도 모른다. 어쨌든 운명과 화해하고 운명에 순종하는 비극적인 연극이 시민계급에 의해 탄생한 것은 그들이 자기 생존 자체에 위협을 느끼게 된 다음의 일로서, 그때에야 비로소 입센(H. Ibsen)의 경우에 그렇듯이 승리를 자랑하는 젊음의 위협적인 모습을 하고서 문을 두드리는 운명이 시민계급 앞에 나타나는 것이다.

| '초부르주아적' 세계관

19세기의 비극적 체험과 이전 시대의 비극적 체험 사이의 가장 중요한 차이는 과거 귀족계급과는 반대로 근대 시민계급은 단지 외부로부터의 위협만 느낀 것이 아니라는 데에 있다. 근대 시민계급은 그 성립 당초부터 해체의 위험이 있어 보일 만큼 잡다하고 대립적인 요소들로 이루어진 계급이었다. 여기에는 반동적인 집단과 한패거리인 부류와 하층 민중과 연대감을 느끼는 부류 들이 포괄되었을 뿐만 아니라, 무엇보다도 때로는 상류계층에 때로는 하류계층에 영합하면서 그때마다 반혁명적·반계몽주의적인 낭만주의 이념을 대변하거나 영구혁명을 옹호했던 저 사회적으로 뿌리 없는 지식인층이 또한 포함되어 있었다. 어느 경우에나 이 지식인들은 시민계급의 마음속에 그들 존재의 정당성 자체에 대한 의문과 부르주아적 사회질서의 영속성에 대한 의문을 불러일으켰다. 그들은 일종의 반(反)부르주아 내지 '초(超)부르주아적인' 생활감정을, 즉 시민계급은 본연의 자기 이념을 배반했기 때문에 이제는 자기 자신을 극복해

보편타당한 인류의 이상에 도달하지 않으면 안된다는 의식을 만들어냈다. 물론 이 '초부르주아적' 경향은 대부분 반시민적이고 반민주적인 원천에서 나온 것이었다. 괴테와 실러를 비롯한 많은 작가들이 특히 독일에서, 초기의 혁명적 자세에서 후기의 보수적이고 때로 반혁명적인 태도로 변전해간 과정은 부르주아지 자체 내의 반동적 움직임 및 계몽주의에 대한 시민계급의 배신에 대응하는 것이었다. 여기서도 작가들이란 다만 자기 독자층의 대변자였을 뿐이다. 그러나 종종 그들은 그 독자들의 반동적 사상을 이상화하기도 하고, 또 실제로는 부르주아 수준 이전 상태 내지 반부르주아적인 수준으로 뒷걸음질 쳤으면서도, 독자들보다 양심이 여리고 겉치레에 능한 그들은 마치 그것이 더 높은 초부르주아적 이상인 양 위장하기도 했다. 이런 억압과 승화의 심리학은 여러가지 경향이 서로 거의 구별될 수 없을 만큼 뒤얽힌 복잡한 구조를 낳기도 했다. 예컨대 실러의 『간계(奸計)와 사랑』(Kabale und Liebe)에서는 서로 다른 세 세대와 이에 상응하는 세가지 세계관, 즉 궁정사회의 전(前) 시민적 세계관과 루이제 가족의 시민적 세계관, 그리고 페르디난트의 '초시민적' 세계관이 뒤얽혀 있다고 할 수 있다.[12] 그러나 이 경우에는 아직 초시민적 세계가 단순히 더 폭이 넓고 편견이 적다는 점에서 부르주아적 세계와 구별된다. 그런데 『돈카를로스』(Don Carlos) 같은 작품에 오면 그 관계가 훨씬 더 복잡해져서, 포자의 초시민성은 필리프를 이해하는 데까지 나갈 뿐 아니라 심지어 '불행한' 왕을 어느정도 동정하는 데까지 나아간다. 요컨대 극작가의 '초부르주아적' 세계관이 진보적인 성향에서 나온 것인지 아니면 반동적인 성향에서 나온 것인지, 그리고 이 경우에 시민계급의 자기극복이 문제되는 것인지 아니면 단순히 도피가 문제되는 것인지 규명하기가 점점 더 어려워진다. 그러나 어느 쪽이라 해도 시민계급에 대한 공격은 시민극의

실러의 작품에는 궁정과 시민, 초시민을 대변하는 여러가지 세계관이 복잡하게 얽혀 드러난다. 하인리히 로소가 그린 실러 원작 베르디 오페라 「간계와 사랑」 2막 3장 페르디난트 폰발터와 밀포드 부인(왼쪽), 1881년; 알퐁스 드뇌빌이 그린 「돈카를로스」 3막 9장(오른쪽), 1869년경. 가운데 펠리뻬 2세를 중심으로 오른쪽 칼을 뽑아든 사람이 돈카를로스, 왼쪽에서 이를 막는 포자.

한 근본 특징이 되었으며, 부르주아 도덕과 생활방식에 대한 반항아, 부르주아적 인습과 속물적 편협성을 야유하는 사람은 시민극의 단골 등장인물들 가운데 하나가 되었다. 이 인물들이 질풍노도(Sturm und Drang) 시대로부터 입센과 버나드 쇼(G. Bernard Shaw)에 이르는 동안 어떤 변모를 겪었는가를 추적해보면 근대문학이 어떻게 시민계급으로부터 점점 멀어져갔는가에 관해서 시사해주는 바가 매우 많을 것이다. 왜냐하면 그런 인물은 단순히 어느 시대의 연극에나 기본 유형으로 등장하는 기성 질서에 대한 틀에 박힌 반항아도 아니고, 또 특정 권력자에 대한 반역자의 한 변종(이것 역시 근본적인 극적 상황의 하나다)만도 아니기 때문이다. 이런 인물이 대표하는 것은 부르주아지에 대한, 그들 정신생활의 근거에 대한, 그

리고 보편타당한 윤리규범을 대변하고 있다는 부르주아지의 주장에 대한 구체적이고도 일관된 공격이다. 요컨대 여기서 중요한 것은 연극이라는 문학형식이 시민계급의 가장 효과적인 무기로부터 이제 시민계급의 자기소외와 도덕적 퇴폐의 위험한 도구가 되어버렸다는 사실이다.

02_ 독일과 계몽주의

18세기의 낭만주의 운동은 유럽 어디에서나 사회학적으로 모순이 많은 현상이었다. 낭만주의 운동은 한편으로는 계몽주의와 함께 시작된 시민계급 해방의 연장 내지 상승으로서 평민층의 과다한 감정과 정열을 표현함으로써 상류층의 까다롭고 절제된 주지주의에 대립되는 운동이었는가 하면, 다른 한편으로는 상류층 스스로 계몽주의의 '파괴적인' 합리주의와 개혁주의에 반대한 운동이기도 했다. 이 운동은 처음에는 단지 피상적으로만 계몽주의의 영향을 받은 광범위한 중산계층과 계몽주의를 아직 과거의 고전주의 문화와 깊이 관련되어 있는 것으로 여기는 일부 시민계급에 의해 전개되었지만, 나중에는 점차 당시의 이런 감정적 경향들을 종교적·정치적으로 반동적이고 반계몽주의적인 목적을 달성하는 데 이용한 사회계층의 전유물이 되었다. 그러나 프랑스와 영국의 시민계급이 그들의 계급적 상황을 잘 의식하고 또 계몽주의의 성과를 완전히 포기한 적이 한번도 없었던 데 비해, 독일의 시민계급은 합리주의의 과정을 완전히 마치기도 전에 이미 낭만적 비합리주의의 영향하에 들어가게 되었다. 물론 그렇다고 해서 순전한 이론으로서의 합리주의가 독일에서 대변자를 갖지 못했던 것은 아니다. 오히려 독일 대학들에서는 합리주의 이

론이 다른 어느 곳에서보다도 더 강하게 주장되기도 했다. 그러나 그것은 그야말로 하나의 강단이론, 즉 직업적인 학자와 학식 있는 문인들의 전공 분야에 지나지 않았다. 이 합리주의는 한번도 사회생활 속에, 즉 광범한 사회계층의 정치적·사회적 사고 및 시민계급의 생활태도에 완전히 침투한 적이 없었다. 물론 독일에서도 개인적으로는 아주 뛰어난 몇사람의 계몽주의 대표자가 없었던 것은 아니다. 그중에서도 특히 레싱 같은 사람은 계몽주의 운동 전체를 통틀어서도 가장 순수하고 인간적으로 가장 매력적인 개성을 지닌 인물일 것이다. 하지만 독일에서 계몽주의 이념의 정직하고 명석하며 확고부동한 신봉자는 항상 고립된 존재들이었고, 지식인들 중에서도 예외에 속했다. 대다수 시민계급과 지식인들은 계몽주의가 지닌 의미를 자신들의 계급적 이해와 관련해서 파악할 만한 능력을 갖고 있지 않았다. 이 운동의 성격은 그들의 눈에는 왜곡되기 십상이었고 또 합리주의의 한계와 불충분함 역시 희화화되기 일쑤였다. 물론 그렇다고 이 과정을 마치 작가들이 정치권력자의 하수인이나 조력자가 되어 함께 꾸며낸 일종의 음모라고 생각해서는 안될 것이다. 여론의 실질적인 조종자들까지도 실제 사실에 대해 이데올로기 조작이 일어나고 있음을 인정하지 않았던 상황에 비추어보면, 시민계급의 정신적 대표자들에게 이런 기만과 배반을 의식하고 간파할 수 있는 능력을 기대한다는 것은 대단히 무리한 요구일 것이다.

| 독일 시민계급

그렇다면 이 잘못된 의식, 즉 궁극적으로 독일의 비극을 낳은 지식인의 정치적 천진성과 무지는 어떻게 해서 생겨났는가? 독일 시민계급이 한번도 계몽주의를 올바르게 수용하지 못했다는 사실, 그리고 긴밀하게 결

속된 계층으로서의 의식적이고 진보적인 지식인이 독일에 전혀 존재하지 않았다는 사실은 어떻게 설명할 것인가? 계몽주의는 근대 시민계급에 있어 기본적인 정치적 단련의 과정으로, 이 과정이 없었다면 지난 2세기 동안 유럽 정신사에서 수행한 시민계급의 역할은 상상할 수 없을 것이다. 독일의 불행은 이 나라가 제때에 이 과정을 거치지 못했고 그후에도 이때 놓쳐버린 과정을 다시 밟지 못했다는 사실에 있다. 계몽주의 운동이 유럽에서 활발히 일어날 즈음의 독일 지식인층은 아직 이 운동에 함께 참가할 만큼 충분히 성숙해 있지 못했고, 나중에 가서 이 운동의 한계와 편견을 뛰어넘기란 더욱이 쉬운 일이 아니었다. 물론 독일 지식인층의 낙후성이라는 것만으로는 미처 이 사태가 설명되지 못하며, 그전에 왜 독일 지식인이 낙후했는가 하는 문제 자체가 먼저 해명되어야만 한다. 16세기를 지나는 동안 독일 시민계급은 중세 말기 이래 상승일로에 있던 그들의 경제적·정치적 영향력을 상실함으로써 더불어 그들의 문화적 중요성도 상실했다. 국제무역은 지중해에서 대서양으로 옮겨갔고, 한자동맹(Hansa同盟, Hanse, 해상무역로의 안전 보장, 공동방어, 상권 확대를 목적으로 13~15세기에 독일 북부 연안과 발트해 연안 도시들 사이에 이루어진 도시연맹) 도시와 북부독일의 여러 도시들도 네덜란드인과 영국인에게 밀려났으며, 당시 독일 문화의 중심지였던 아우크스부르크, 뉘른베르크, 레겐스부르크와 울름 같은 남부독일 도시들도 터키인들의 지중해 교통로 차단으로 이딸리아 상업도시들이 세력을 잃음과 동시에 몰락했다. 독일 도시들의 몰락은 독일 시민계급의 몰락을 의미했다. 영주들은 이제 도시로부터 더이상 바랄 것도, 두려워할 것도 없게 되었다. 16세기 말 이래 서유럽 여러 국가에서도 영주의 권력은 상당히 강화되었고 새로운 귀족화 과정이 진행되고 있었지만, 그러나 서유럽 군주들은 반항하는 귀족과의 싸움에서 여전히 얼마간 부르

주아지에 의지했으며, 귀족계급 자신으로 말하더라도 프랑스의 경우처럼 상공업을 전적으로 시민계급에 맡겨버리거나 아니면 영국의 경우처럼 경제적 번영에서 이득을 보기 위해 스스로 시민계급과 합작하게 되었다. 이에 반해 농민반란 진압 이후 완전히 국가의 주권자가 된 독일 영주들은 그들의 지배권을 위협하는 위험성이 귀족계급 ── 영주들 자신이 귀족의 일원이었고 또한 황제에 맞선 귀족정치의 대변자였다 ── 이 아니라 농민과 시민계급 속에 있다고 생각했다. 독일 지방영주들은 프랑스와 영국의 왕과는 달리 무엇보다도 봉건적 이해관계를 가진 대지주들로서, 이들에게는 시민계급과 도시의 번영이 그렇게 달가운 것이 아니었다. 30년 전쟁(1618~48년 독일을 중심으로 유럽 여러 나라에서 벌어진 종교전쟁. 베스트팔렌조약에 따라 프랑스의 승리로 끝났고 독일 신구교는 동등한 권리를 얻었으며 네덜란드와 스위스가 독립했다)은 독일 무역을 완전히 붕괴시켰고 경제적·정치적으로 독일 도시들을 깡그리 파괴했다.[13] 베스트팔렌조약은 독일의 소국(小國)분립주의를 확정하고 지방영주들의 독립권을 확인하였다. 왕이 어느정도 국가의 단일성을 대표하고 경우에 따라서는 귀족에 반대하면서까지 국가의 이익을 옹호했다는 점에서 진보적이라고 할 수 있었던 서유럽 상황에 비추어보면, 베스트팔렌조약은 그렇지 않아도 낙후한 독일의 상황을 법적으로 확인해준 셈이었다. 서구에서는 왕과 반항적인 귀족계급이 화해하고 난 후에도 둘 사이에 어느정도 긴장관계가 계속됨으로써 시민계급은 그 틈새에서 어떠한 경우에도 이득을 볼 수 있었지만, 독일에서 영주와 귀족계급은 자신들 이외 계급의 권리를 박탈하는 일이라면 항상 협력, 결탁했다. 서구에서는 시민계급이 행정조직에 뿌리를 내렸고, 일단 그러고 난 후에는 거기서 완전히 축출된 적이 없었지만, 군대와 관료의 충성심이 새로운 봉건주의의 근간이 된 독일에서는 하급관료를 제외한 모든 직책이 대귀족

최대이자 최후의 종교전쟁이라는 30년전쟁은 독일 도시에 정치적·경제적으로 엄청난 타격을 가했다. 페터르 스니어르스 「1622 빔펜 전투」, 1650년경.

과 지주귀족(융커Junker)에 거의 독점되었다. 관리들은 지위 고하를 막론하고 예전의 장원 관리인들과 마찬가지로, 어쩌면 그보다 더 심하게 일반 민중을 억압했다. 독일 농민들은 지금까지 한번도 농노 신분 이상의 대우를 받지 못했는데, 이제 와서는 시민계급까지도 14세기와 15세기에 성취했던 모든 것을 잃게 되었다. 시민계급은 처음에는 궁핍해지고 특권을 박탈당했으며, 나중에는 자신감을 잃고 자존심마저 상실하였다. 그들은 마침내 이런 자신들의 비참한 상황으로부터 순종과 충성이라는 신하의 도덕적 이상들을 발전시켰는데, 그것은 몸을 낮추어 굽실거리는 속물들 누구에게나 자기들이 마치 고매한 이념에 봉사하는 듯한 느낌을 갖게 해주었다.

독일에서는 중상주의로부터 교역과 영업의 자유로운 발전이 아주 서

서히 진행되어 1850년경에 가서야 완성되는 것처럼,[14] 지방영주들에 대한 중앙권력의 통제 역시 19세기 후반기에 가서야 비로소 확고해진다. 어느 프랑스 역사가가 지적한 것처럼 중앙권력의 공백시대는 실제로 1870년(비스마르크 수상이 이끄는 프로이센에 의해 독일에서 통일국가가 성립한 해)까지 지속된 것이다.[15] 16세기에 일시적으로 제정(帝政)이 부활해 카를 5세(Karl V, 재위 1519~56)가 그 시대의 절대주의 풍조에 힘입어 황제의 권력을 공고히 하는 데 성공하지만, 그러나 그로서도 영주들의 지배권을 분쇄하는 데는 성공하지 못했다. 그의 활동영역은 너무 광범위해서 독일 국내 상황을 개선하는 일에 전념할 수 없었던 것이다. 게다가 그는 전유럽적 이해의 관점에서 처음부터 교황을 너무 고려한 나머지 독일 종교개혁이라는 대의를 희생시킬 수밖에 없었고, 그리하여 참된 민중운동으로부터 통일 독일을 세울 수 있는 다시없는 기회를 놓치고 말았다.[16] 그는 종교개혁의 후원자로서 가질 수 있는 이점들을 영주들에게 양보했으며, 루터(M. Luther)는 게다가 정신적 권력의 수단마저 그들에게 위임했던 것이다. 루터 자신이 영주들을 교회의 우두머리로 만들었고, 또 그들에게 신민들의 종교적 삶을 통제하고 구제할 수 있는 권위까지 부여하였다. 영주들은 교회 재산을 자기 소유로 했고, 교회 직책 안배의 결정권을 가졌으며, 종교교육의 통제권을 장악했다. 따라서 독일 교회가 영주 권력의 가장 신뢰할 만한 버팀대로 발전한 것은 조금도 놀라운 일이 못 된다. 교회는 상부권력에 대한 복종의 의무를 설교하고 영주 권력의 신수설(神授說)을 뒷받침해줌으로써 17세기 독일 루터주의의 특징인 저 숨 막힐 정도의 편협한 보수적 정신을 배양했다. 이제 아무런 반대세력도 갖지 않게 된 소국가 전제정치는 진보적 사회계층을 교회로부터도 소외시켰던 것이다.

| 소국분립주의

15세기와 16세기의 시민정신은 베스트팔렌조약 이후에는 독일의 예술과 문화(물론 예술과 문화라는 말을 감히 거론할 수도 없는 상태였지만)에서 완전히 자취를 감추었다. 왜냐하면 독일인들은 프랑스인의 궁정적·귀족적 양식을 학생이자 제자로서 따라 배웠을 뿐만 아니라, 직접 예술가와 예술품을 수입하거나 프랑스 모델을 노예처럼 모방함으로써 그것을 고스란히 답습했기 때문이다. 200여개나 되는 소국가들은 하나같이 프랑스 국왕과 베르사유 궁정을 모방하고자 했다. 이런 식으로 해서 18세기 전반에는 화려한 독일 영주들의 궁성, 예컨대 님펜부르크, 슐라이스하임, 루트비히스부르크, 포메르스펠덴, 드레스덴의 궁정 정원, 풀다의 오랑저리(orangerie, 유럽의 한랭지에서 온대 식물을 키우기 위한 건물, 온실의 원형), 뷔르츠부르크, 브루흐잘, 라인스베르크, 쌍수시의 궁성들이 모두 동일한 규격으로 건축되었고, 또한 이들 대부분이 아주 작고 가난한 그 나라들의 재정 형편에 전혀 걸맞지 않을 정도로 호화스럽게 꾸며졌다. 이런 낭비 덕분에 이딸리아와 프랑스 로꼬꼬 예술의 독일적 변종에 해당하는 것이 전개되기에 이른다. 그러나 문학은 영주들의 명예욕으로부터 큰 이득을 얻지 못했고, 시인들도 이 세기 말에 가서야 생겨나는 몇몇 문예애호 궁정을 제외하고는 그다지 지원과 자극을 받지 못했다. "독일은 영주들로 득실거리지만 그들의 4분의 3은 거의 온전한 이성을 갖고 있지 않으며 인류의 치욕이자 재앙이라고 불릴 만하다. 자신의 영토가 작음에도 불구하고 그들은 마치 인류가 자신들을 위해 만들어진 것 같은 망상에 사로잡혀 있다"라고 어느 동시대인은 쓰고 있다.[17] 하지만 독일에는 교양이 좀 있는 영주가 있는가 하면 전혀 그렇지 않은 영주도 있었고, 폭군적인 영주가 있는가 하면 그렇지 않은 영주들도 있었으며, 진보적 영주와 반동적

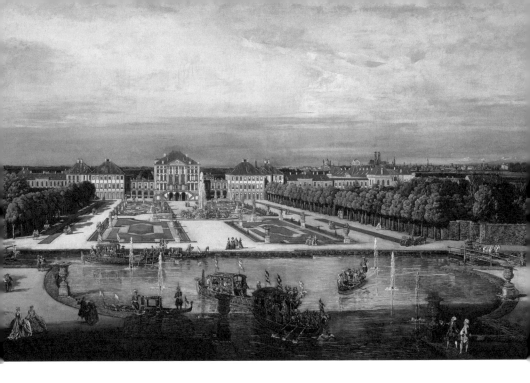

18세기 전반 독일의 200여개 소국들은 베르사유를 모방하여 재정 형편에 걸맞지 않게
호화로운 건축이 유행했다. 까날레또 「뮌헨 님펜부르크 궁정」(위), 1761년경;
조반니 띠에뽈로가 그린 뷔르츠부르크 궁 황제의 방 천장화(아래), 1751년.

영주, 예술을 사랑하는 영주와 단지 과시욕에 사로잡힌 영주 등 여러 부류가 있었다. 그러나 평범한 한 인간에게 있어 삶의 의미가 그들에게 지배와 착취를 당하는 데 있는가 하는 점을 의심해보았을 만한 영주는 아마 한 사람도 없었을 것이다.

미친 듯한 사치와 분에 넘치는 건축사업, 사치스러운 궁정생활과 첩을 거느리는 데 쓰고 남은 돈은 군대와 관료기구를 위해 사용되었다. 군대는 물론 경찰 역할밖에 할 수 없었기 때문에 이에 드는 비용이 비교적 적었지만, 관료기구를 운영하기 위해서는 훨씬 많은 부담을 국민들에게 지워야 했다. 소국분립주의는 원래 관료기구를 이중 삼중으로 확대하게 마련인데, 이러한 관료기구의 확대로 국가는 관료주의화하고 자치기구의 기능을 국가기관이 떠맡게 되었으며, 칙령과 법령을 만들기 좋아하는 체질과 공적·사적 생활을 규율화하려는 일반적 경향 때문에 관료기구는 한층 더 강화되었다. 프랑스에서도 동일한 정치·경제·사회체제가 지배했고 시민들의 기업활동 역시 국가의 개입주의에 의해 저지당하거나 문란한 국가경제로 인해 손실을 보았다. 또한 프랑스 시민들 역시 독일 시민들처럼 권리 침해와 인간적 모멸을 당해야 했다. 그러나 독일의 소영주국 같은 소규모 상황에서는 이런 현상들이 프랑스에서보다 훨씬 더 억압적이고 굴욕적인 양상을 띠었다. 궁정 바로 근처에 살면서 국가기구의 압력, 욕심 많고 낭비벽 있는 영주들의 압제, 큰 영향력이 없으면서도 매우 비인간적인 관리들의 감시를 받아야 했던 독일 시민들은 프랑스의 경우보다 훨씬 더 불안한 생활을 영위했다. 소국가의 하급관리직이 중산층의 상당 부분을 흡수한 것은 사실이다. 그러나 이들 하급관리는 처음부터 타락할 수밖에 없었는데, 왜냐하면 그 관리직이 그들 신분에 맞게 사는 유일한 생존 가능성이었기 때문이다. 그러니까 상공업에 종사하지 않는 시민

층 사람으로서는 정부 관리나 판사, 교회의 목사, 공립학교의 교사가 되는 것 이외에 다른 길이 없었던 것이다.

지식인층의 소외

시민계급의 무력함과 정부 및 일체의 정치활동으로부터의 배제는 소극적인 태도를 낳았고, 이는 모든 문화생활에까지 영향을 미쳤다. 하급 관리와 초등학교 교사, 세상 물정에 어두운 시인들로 구성된 지식인층은 사생활과 정치 사이에 경계선을 긋고 공적 문제들에 대한 일체의 실천적 영향력을 처음부터 포기하는 데에 길들어 있었다. 그들은 이상주의를 극단화하고 자신들의 이념이 세속적 이해와는 무관하다는 점을 강조함으로써 이를 보상했고, 국정에 관한 모든 일을 전적으로 권력자에게 위임했다. 이 체념에는 변경 불가능해 보이는 사회적 조건들에 대한 완전한 무관심뿐만 아니라 직업으로서의 정치에 대한 노골적인 경멸이 나타나 있다. 이런 식으로 해서 독일의 중간층 지식인들은 사회현실과 일체의 접촉을 상실하고 점점 더 세상 물정에 어둡고 괴팍하며 고지식해졌다. 그들의 사고는 순전히 관조적·사변적·비현실적·비합리적으로 되었고, 그들의 표현방식 또한 고집스럽고 극단적이며 난해해졌으며, 남을 고려해서 글을 쓸 능력이 없어졌을 뿐 아니라 남으로부터 교정이나 비판을 받는 것을 극히 싫어했다. 그들은 계급·신분·사회집단을 초월한 '인류보편의' 차원으로 물러나서 실제적 감각의 결여를 하나의 미덕으로 삼고 이를 이상주의, 내면성 또는 공간적·시간적 한계의 극복이라고 생각하였다. 그들은 자신들의 본의 아닌 수동성으로부터 목가적인 사생활의 이상을, 속박된 외부적 삶의 강제로부터 내면적 자유의 이념을, 그리고 범속한 경험적 현실에 대한 정신의 절대적 우월성이라는 이념을 발전시켰다. 이렇게

해서 독일에서는 문학이 정치로부터 완전히 분리되고, 서유럽에서 흔히 볼 수 있는 작가이자 정치가이고 학자이자 언론인이며 훌륭한 철학자이자 동시에 훌륭한 저널리스트인 여론의 대표자들이 사라지게 된 것이다.

중세 말기 이후 독일 시민계급을 여러 층으로 명확히 분화시켜온 사회 발전이 16세기에는 정지상태에 이르고, 반동적 성격을 띤 새로운 사회적 재편과정이 진행되면서 우리가 17세기에 보는 바와 같은 거의 미분화된 시민계급이 생겨난다. 광범한 계층의 시민계급은 이미 오래전부터 그들의 문화적 욕구를 포기했고, 대부르주아지층도 이제는 매우 위축되어 더이상 문화의 주도적 담당자로 볼 수 없게 되었다. 높은 수준의 시민적 생활양식이나 예술과 문학에서의 시민 특유의 독자적 세계관도 이제는 거론할 수 없게 되었다. 이때 생겨난 것은 오히려 중세 초기의 원시적 상황을 연상케 하는 균등하게 낮은 수준의 검소한 문화였다. 16세기의 혁신적인 사건들, 특히 세계경제의 중심 이동과 영주 권력의 강화는 시민계급의 후기 고딕과 르네상스의 성과를 파괴하였다. 시민의 생활기준에 근거를 두던 문화와 독자적인 시민의 교양 및 독특한 시민의 예술이상은 이제 하나도 남지 않았다. 다시 말해 뒤러(A. Dürer)와 알트도르퍼(A. Altdorfer), 한스 작스(Hans Sachs, 1494~1576. 독일 근대 초기의 최고 시인, 극작가)와 야코프 뵈메(Jakob Böhme, 1575~1624. 독일의 신비주의 사상가) 같은 주도적 인물들이 시민적 세계관을 대표하던 당시의, 즉 모든 주요한 문화발전 및 진보적 예술과 철학 조류들이 시민계급의 사고방식과 체험형식 속에 전개되던 시대의 정신적 분위기는 전혀 찾아볼 수 없게 되었다.

화폐경제의 발달, 도시의 융성 및 봉건귀족의 몰락과 더불어 부와 명성을 얻기에 이른 시민계급은 힘들여 싸우거나 재력을 이용해 큰 도시들의 자치권을 획득하고 그 도시들의 행정권을 인계받았으며, 영주의회와 사

법평의회 같은 정부기관의 요직을 차지했다. 그러나 그후에 일어난 독일 도시들의 몰락과 이와 결부된 시민계급의 특권 상실 및 귀족계급의 점차적인 경제적 파멸로 인해 이미 16세기 말에는 시민 부류는 국가와 궁정의 관직에서 밀려나고 귀족계급이 그들의 자리를 대신 차지하게 되었다.[18] 봉건계급의 상황을 악화시킨 30년전쟁은 귀족들에게 관직 복귀를 촉진하고 시민계급에는 고급관료로서의 출셋길을 봉쇄하였다. 프랑스에서는 주로 중산계층에 근원을 둔 관료귀족이 지방귀족과 궁정귀족과 나란히 발달했다. 이에 반해 독일에서는 지주귀족과 기사귀족들 자신이 관료귀족이 됨으로써, 독일 시민계급은 18세기 유럽 어느 나라에서보다도 더욱더 철저하게 하급관료의 서열로 밀려나는 신세가 되었다. 영주의 승리는 정치권력자로서 '신분계급'의 종말, 다시 말해 귀족계급과 중간층의 권리 박탈을 의미했다. 이제부터는 오직 하나의 정치권력, 즉 영주 권력만이 존재하게 되었다. 그러나 이런 경우에 대체로 그렇듯이 영주들은 귀족계급에는 보상을 해주었지만 시민계급에는 아무런 보상도 해주지 않았던 것이다. 이제 독일 사회는 두개의 관료그룹, 즉 영주를 중심으로 새로운 주종관계를 형성한 국가·궁정의 고급관료와 영주의 충성스러운 봉사자들로 구성된 하급관료가 지배하게 되었다. 고급관료가 상관에 대한 자신들의 비굴성을 부하에 대한 끝없는 잔인함으로 보상했다면, 하급관료는 상관을 '정신적 감독관'으로 삼고 공무 수행을 일종의 종교로 여기는 규율을 예찬함으로써 그렇게 했다.

| 고트셰트

소국가들의 잡다한 이해관계와 황폐화되다시피 한 재정사정이 경제발전의 방해요소가 되긴 했지만, 그러나 장기적으로 상공업의 발달을 저지

할 수는 없었다. 시민계급은 또다시 부유해지고 몇개 유산계층으로 분화되기 시작했다. 처음에는 궁정관료의 비호를 재정적으로 보상할 수 있고 궁정의 프랑스식 유행을 따라갈 수 있을 정도의 재정능력이 있는 사회계층, 즉 중간층과는 구별되는 부르주아지가 생겨났다. 궁정귀족과 더불어 이 나라의 유일한 문화 담당자인 이들 상층 시민계급을 통해 프랑스적 취미와 자국의 문화전통에 대한 경멸이 전지식인층에 퍼져나갔다. 프랑스 문학이 대학을 풍미했으며, 당대의 대표적 학자시인 고트셰트(J. C. Gottsched, 1700~66)는 이 프랑스 문학의 열렬한 대변자였다. 그의 눈에는 독일 르네상스의 시민예술과 미미하나마 아직 그 명맥을 유지해오던 르네상스의 유산은 프랑스적 예술이상에 비하면 모두가 거칠고 보잘것없으며 미숙하고 몰취미한 것으로 생각되었다. 그렇지만 우리는 고트셰트를 결코 귀족계급의 문학적 대변자로 간주해서는 안될 것이다. 오히려 그는 당시까지도 독자적 예술이상과 명확한 국민성이나 단일한 계급의식을 갖고 있지 않던 시민계급의 대표자이다. 물론 우리는 당시 시민계급의 모범이 된 귀족계급의 교양과 심지어는 궁정귀족의 교양까지도 공허한 기존의 상투형에 기초한 사이비 교양에 불과했음을 잊어서는 안된다.[19] 이를테면 이들 계층의 유일한 문화욕구였던 세속적 오락문학은 1700년경에는 아직 프랑스의 궁정귀족 사회에서도 인기있던 장르들, 그중에서도 특히 영웅소설, 전원소설, 연애소설과 영웅비극에 한정되어 있다. 그러나 이 오락문학의 작자들은 프랑스와 영국의 경우와는 달리 대체로 정규 학교 교육을 받은 사람들로, 대학교수, 법률가, 궁정관리 등 대부분 상층 시민계급에 속했다. 이들 중에는 프리드리히 폰카니츠(Friedrich von Canitz) 남작, 프리드리히 폰슈페(Friedrich von Spee), 프리드리히 폰로가우(Friedrich von Logau) 같은 귀족들도 있었는데, 하층계급의 대표자는 거의 찾아볼 수 없

다.[20] 자기만족이나 소일거리로 시를 쓴 상층 귀족을 제외하면 이들 시인은 하나같이 직간접으로 궁정에 의존하고 있었다. 그들은 직접 영주에게 봉사하거나 아니면 대학에 재직하면서 교수 자격으로 그 추종세력이 되었다.

클롭슈토크와 레싱

유럽적 의미에서 독일 최초의 직업시인은 클롭슈토크(F. G. Klopstock, 1724~1803)인데, 그 역시 개인 패트런으로부터 완전히 독립할 수는 없었다. 다시 말해 레싱의 등장과 문학의 온상으로서의 대도시의 발달 이전에는 독일에 완전히 독립적인 작가는 한 사람도 없었다. 대부르주아지는 프랑스의 유행 취향과 궁정양식의 문학에 오랫동안 충실했다. 괴테가 학생시절을 보내던 시기의 라이프치히 같은 상업도시에서조차 여전히 로꼬꼬 취미가 지배적이었음을 우리는 잘 알고 있다. 그럼에도 불구하고 취미에 대한 궁정의 독재에서 처음으로 벗어나서 시민계급 문학의 보금자리가 된 상업도시들, 무엇보다 함부르크와 취리히 같은 도시들이 있었다. 물론 18세기 중엽 이후에도 문학을 보호, 육성하는 궁정들이 존재하긴 했지만 — 바이마르는 그 대표적 예이다 — 그러나 궁정문학이라는 것은 더이상 찾아볼 수 없게 되었다. 레싱은 출신성분과 관심분야에서뿐만 아니라 주로 비평가적·저널리스트적인 그 문필활동의 특성으로 보더라도 시민계급과 도시생활의 대변자이다. 베를린은 그가 이 도시에 정착할 무렵 이미 대도시의 양상을 보이고 있었다. 인구 10만의 이 도시는 부분적으로는 7년전쟁(프리드리히 2세 시대의 프로이센·영국 연합군과 오스트리아·러시아·스웨덴·프랑스 등 간의 1756~63년에 걸친 영토 전쟁)의 영향으로 어느정도 토론과 비판의 자유를 누렸다. 물론 프리드리히 2세(재위 1740~86)는 이러한 자유가

18세기 중기 이래 베를린은 인구 10만의 대도시로 변모하기 시작했다. 마퇴이스 조이터·토비아스 콘라트 로터 「가장 화려하고 막강한 수도 베를린」, 1738년.

종교의 영역을 넘어설 때는 자유를 탄압했다.[21] 언론자유의 이런 특수한 제한성에 관해 레싱도 프리드리히 니콜라이(C. Friedrich Nicolai, 1733~1811. 작가, 서적 판매상)에게 보낸 한 편지에서 다음과 같이 지적하고 있다. "당신이 말하는 이른바 베를린의 자유라는 것은 단지 종교에 대해서 마음대로 비판할 수 있는 자유에만 한정되어 있습니다. 그러나 백성들의 권리를 옹호하고 착취와 전제정치에 반대하기 위해 목청을 높이고자 하는 사람을 한번 베를린에 데려다놓아 보십시오. 그러면 당신은 오늘날에 이르기까지 유럽에서 가장 노예적인 나라가 어느 나라인지 곧 알게 될 것입니다." 하지만 레싱은 무엇이 자기를 베를린으로 오게 했는지 아주 잘 알고 있었다. 이 대도시에서는 사람들이 편협한 궁정이나 세상과 유리되어 있는 대학 — 당시 작가로서의 활동무대는 궁정과 대학 중에서 선택하는 길밖에 없었다 — 에서와는 다른 공기를 마시고 있었던 것이다.[22] 레싱은 도

레싱은 베를린에서 편협한 궁정생활
을 벗어나 자유롭고 독립적인 작가
로 생활했다. 모리츠 다니엘 오펜하
임 「멘델스존을 방문한 라바터와 레
싱」, 1856년.

서관 사서, 개인비서, 번역 같은 문학적 날품팔이 생활을 영위했지만 근
본적으로는 독립적으로 생활했다. 이 독립성이 그에게 얼마나 큰 댓가를
치르게 했는가는 그가 언젠가 왜 글씨를 작게 쓰느냐는 질문을 받고 글
씨를 더 크게 쓰면 자기 고료로는 종잇값과 잉크값을 댈 수 없다고 대답
했다는 이야기를 듣고서야 겨우 짐작할 수 있다. 그러나 마흔살이 넘은
다음에는 마침내 평생 동안 저항해온 굴레를 받아들이는 것 외에 그에게
는 다른 방도가 남아 있지 않았다. 그는 궁정에 봉사하러 들어갔고 브라
운슈바이크(Braunschweig) 공작의 사서로 볼펜뷔텔에서 괴로운 만년을 보
냈다. 그러나 이런 사정에도 불구하고 독일 문학은 상승일로를 걷고 있었
다. 작가의 수가 날로 늘었고(1773년 독일에는 약 3,000명의 작가가 있었
는데 1787년에는 이미 그 두배가 되었다), 18세기의 마지막 20,30년에는

상당수의 작가들이 벌써 문필활동의 수입으로 살아갈 수 있게 되었다.[23] 그러나 물론 대부분의 문필가는 낭만주의 시대에 이르기까지 여전히 전문직업에 종사하지 않으면 안되었다. 겔레르트(C. F. Gellert), 헤르더(J. G. von Herder, 1744~1803), 라바터(J. K. Lavater)는 목사였고 하만(J. G. Hamann), 빙켈만, 렌츠(J. M. R. Lenz), 휠덜린(J. C. F. Hölderlin), 피히테(J. G. Fichte)는 가정교사였으며 고트셰트, 칸트, 실러, 괴레스(J. von Görres), 셸링(F. W. J. von Schelling), 그림 형제(Jacob Grimm, Wilhelm Grimm)는 대학교수였고 노발리스(Novalis), 슐레겔(A. W. von Schlegel), 슐라이어마허(F. D. E. Schleiermacher), 아이헨도르프(J. F. von Eichendorff)와 호프만(E. T. A. Hoffmann)은 관리였다.

젊은 반항아들이 부르주아지에 대해 결코 관용적이지 않았음에도 불구하고 독일 문학은 질풍노도의 시대 이후 완전히 부르주아적인 것이 된다. 그들의 반계몽주의적 태도가 그랬던 것처럼 전제정치의 횡포에 대한 그들의 반항과 자유의 권리에 대한 열광은 순수하고 진지한 것이었다. 비록 그들은 세상 물정에 어두운 몽상가들과 주위 환경에 적응하지 못하는 국외자들로 구성된 느슨한 그룹을 이루고 있었지만, 시민계급에 깊이 뿌리박고 있었고 그들의 출신성분을 부인할 수 없는 사람들이었다. 질풍노도에서 낭만주의에 이르는 독일 문화의 전체 형성기는 바로 이 시민계급이 주도했다. 이 시기의 정신적 지도자들은 부르주아처럼 생각하고 느꼈으며, 그들이 대상으로 하는 독자층도 주로 시민계급 사람들로 구성되었다. 비록 이 독자층이 시민계급의 모든 계층을 포괄하지는 못했고 때로는 소수 엘리트들에 국한되었지만, 그래도 이들은 진보적 경향을 대변함으로써 궁정문화를 최종적으로 해체하는 데 결정적인 역할을 했다. 이들 시민계급은 귀족은 물론 대학의 학자층과도 명확히 구별되는 교양계층으로 발전함으로써 세속세계와 정신세계, 정신적 지도자와 광범위한 국민

대중 사이를 연결하는 교량 역할을 했다. 독일은 이제 '중간계급의 나라'가 되어, 귀족계급은 날이 갈수록 비생산적으로 되어간 반면 시민계급은 그들의 정치적 무력함에도 불구하고 정신적으로 확고한 위치를 차지하고 그들의 합리주의로 비시민적 문화형식을 붕괴시켰다. 18세기의 합리주의는 비록 반동적 사조에 의해 그 발전이 둔화되기는 했어도 결코 멈출 수는 없었던 여러 운동들 중의 하나였다. 어떤 사회집단도 합리주의와 완전히 담을 쌓을 수는 없었다. 더구나 독일 지식인층의 경우에는 더욱 그랬는데, 왜냐하면 그들의 비합리적 성향이란 자기들의 현실적 이해관계가 어디에 있는가를 오해한 데서 나온 것이기 때문이다. 요컨대 당시의 독일 상황은 다음과 같이 요약할 수 있다. 즉 문화 담당 사회계층의 생활 태도는 시민화되었고 그들의 사고와 체험의 형식은 합리화 내지 혁명화되었으며, 그리하여 내면적으로 자유로운 새로운 유형의 정신적 인간, 다시 말해 그들의 내적 자유에 상응할 만한 사회적·정치적 영향력을 행사할 능력도 의지도 없었지만 전통과 인습으로부터는 해방된 새로운 유형의 정신적 인간이 생겨났다. 그들은 자신들도 의식하지 못하는 합리주의의 담당자들이었지만 실제로는 합리주의에 반기를 들었고, 또 부분적으로는 그들의 투쟁대상이라고 생각했던 보수주의의 전위투사가 되었다. 따라서 이 시기 독일에서는 어디서나 보수적 경향은 진보적 경향과, 반동적 경향은 자유주의적 경향과 함께 뒤섞여 있는 것이다.[24]

독일 이상주의

레싱은 질풍노도에 의해 합리주의가 '극복'되었다고 보는 것은 시민계급의 착각임을 잘 알고 있었다. 그렇기 때문에 그는 괴테의 초기 작품, 특히 『괴츠 폰 베를리힝겐』(*Götz von Berlichingen*)과 『젊은 베르터의 고뇌』에 냉

담한 태도를 취했던 것이다.[25] 합리주의 대중철학에 대한 젊은 세대의 비판은 분명히 정당한 것이었지만, 그러나 당시의 상황에서 볼 때 합리주의의 미흡함에 그대로 안주하기보다 이를 무시하는 것이 더 큰 정신력을 필요로 하는 일이었다. 절대주의와 결탁한 교회에 대한 투쟁에서 계몽주의는 역사 속에 존재하는 비합리적 요소 및 교회와 관련된 일체의 것에 무감각해져 있었으며, 질풍노도 운동의 대표자들은 자기들과의 연대감을 조금도 느낄 수 없는 당시의 '탈마술화된(entzauberte)' 냉혹한 현실에 대항하기 위해서 이 비합리적 요소를 이용하기도 했다. 그러나 그렇게 함으로써 그들은 현실에 대한 관심을 다른 곳으로 돌리고자 했던 지배계급의 소망에 부응했을 뿐이다. 지배계급은 세계의 의미란 이해할 수도 측량할 수도 없는 것이라고 말하는 일체의 견해를 환영하고, 문제들을 내면화함으로써 정신적 발전의 혁명적인 방향을 딴 데로 돌렸으며, 시민계급으로 하여금 실제적 해결이 아니라 관념적 해결에 만족하도록 부추겼다.[26] 이 내면화라는 마약의 작용으로 독일 지식인층은 실증적·합리적 사물 인식에 대한 감각을 잃고 직관과 형이상학적 환상으로 이를 대체하게 되었다. 비합리주의는 분명 범유럽적 현상이었다. 그러나 그것은 어디에서나 본질적으로 주정주의의 한 형태로 나타났는데, 독일에서 처음으로 이상주의와 정신주의라는 특수한 양상을 띠게 되었다. 즉 비합리주의는 독일에서 처음으로 경험적 현실을 경멸하고 무시간적이고 무한하며 영원하고 절대적인 것을 지향하는 형이상학적 세계관으로 발전하는 것이다. 주정주의의 한 형태로서 낭만주의 운동이 여전히 시민계급의 혁명적 경향과 직접 관련되어 있다면, 이상주의와 초자연주의로서의 낭만주의는 그와 반대로 진보적인 시민적 사고로부터 점점 더 멀어져갔다. 독일 이상주의 철학이 계몽주의에 뿌리를 둔 칸트의 반형이상학적 인식론으로부터

출발한 것은 사실이지만, 그러나 그것은 칸트 인식론의 주관주의를 객관적 현실에 대한 철저한 포기로 발전시키고 마침내 계몽주의의 현실주의와 완전히 대립되는 위치에 이르렀던 것이다. 독일 철학은 이미 칸트에서부터 당시의 교양있는 일반대중으로부터 소외되기 시작했다. 이러한 현상은 무엇보다도 문외한으로서는 도저히 이해할 수도 없는 데다 그 난해함이 곧 사고의 깊이를 나타내는 것처럼 생각되는 전문용어 때문에 더욱심화되었다. 그리하여 독일어의 학술적 문장은 점차 서유럽의 학술적 표현방식과 날카롭게 구별되는, 때로는 모호하고 까다로우며 암시적으로서술해나가는 독특한 성격을 띠게 되었다. 이와 동시에 독일인들은 서유럽에서 높이 평가받는 단순·냉철하며 확실한 진리에 대한 감각을 상실하게 되었으며, 사변적 구성과 복잡성에 대한 그들의 애호는 일종의 진정한정열로까지 발전하였다.

그러나 물론 여기서 '독일적 사고' '독일적 학문' '독일적 표현방식'이라고 불리는 정신적 태도를 불변하는 국민성의 발현으로 간주해서는 안된다. 그것은 다만 독일 정신사의 어느 특정한 시기 즉 18세기 후반에, 그리고 특정한 사회계층 즉 정치로부터 소외되어 현실적 영향력을 잃어버린 부르주아 지식인들에 의해 생겨난 하나의 사고양식 및 언어형식일 뿐이다. 이 계층은 독일 교양계급의 발전에서 계몽주의 문필가들이 프랑스독자층의 발전에서 그랬던 것과 똑같이 중요한 역할을 했다. 프랑스적 국민정신으로 간주되는 합리적·추상적·보편적 이념에 대한 애착이 계몽주의 문학의 엄청난 영향력에서 비롯한다는 또끄빌의 주장은[27] 필요한 것만 약간 수정하면 기상천외의 변화와 복잡함을 좋아하는 괴팍한 독일적정신의 연원에도 적용할 수 있을 것이다. 양자는 자기해방의 과정에 있던 문인들이 국민의 정신적 발전에 결정적 영향력을 행사했던 시기의 산

기상천외와 복잡함을 좋아하는 독일적 정신, 독일적 사고방식이라는 관념은 18세기 후반 정치에서 소외되어 현실적 영향력을 잃은 부르주아 지식인들에 의해 생겨났다. 한스 발둥 그린 「마녀들의 연회」, 1510년; 독일화파 「11개의 머리와 날개가 달린 괴물」, 18세기 초.

물인 것이다. 18세기는 프랑스와 영국은 물론이고 독일을 포함한 전유럽 세계에서 근대적 의미의 학문적 사고와 오늘날까지도 대체로 그 효용성을 갖고 있는 교양의 규범들이 생겨나던 시기다. 그것들은 근대 시민계급과 동시에 형성되었으며, 그것들이 아직도 끈질기게 명맥을 유지하는 까닭도 시민계급의 존재에 힘입고 있다. 그리하여 예컨대 토마스 만 같은 작가도 그의 소설 『마(魔)의 산』(*Der Zauberberg*)에서 계몽주의를 여전히 질풍노도 시대의 그것과 동일한 관점에서 판단하고 있다. 그 역시 그 가르치기 좋아하는 세기의 '천박한 낙관주의'에 대해 언급하며 제템브리니(Settembrini)라는 인물을 통해 서유럽 계몽주의자를 속이 텅 빈 달변가 혹은 자기도취에 빠진 박애주의자로 묘사하고 있는 것이다.

| 독일적 비현실주의

독일 시인과 철학자 들의 추상적 사고와 비의적(秘儀的)인 언어 속에 나타나는 비현실주의는 그들의 과장된 개인주의와 독창성에 대한 병적인 집념에도 그대로 표현되어 있다. 절대적 독창성에 대한 그들의 욕구는 전문용어처럼 그들이 지닌 비사회적 본성의 한 단면을 말해주는 데 지나지 않는다. "새로운 이념은 상당히 많지만 공통의 이념은 하나도 없다"라는 스딸 부인의 말은 이 독일적 정신을 가장 간명하게 진단한 것이다. 독일인들에게 모자랐던 것은 일요일에 먹는 케이크가 아니라 매일 먹는 식빵이었다. 그들에게는 서유럽 여러 나라에서처럼 개인의 욕구에 처음부터 한계를 긋고 공동의 방향을 제시했던 건강하고 생동하는 보편적인 여론이 결여되어 있었다. 스딸 부인은 이미 독일 시인들의 개인적 자유 혹은 괴테가 '문화적 과격공화주의'(literarische Sansculottismus)라고 부른 현상이 실제 정치생활에서 쫓겨난 데 대한 일종의 보상행위에 불과하다는 것을

인식하고 있었다. 그들의 비의적 언어와 심오함, 난해함과 복잡함에 대한 숭배도 동일한 근원에서 유래한 것이다. 이 모든 것은 독일 지식인층이 그들에게는 불허되었던 정치적·사회적 영향력을 정신적 고고함과 독자성을 통해 보상하고, 더 높은 차원의 정신생활로 정치적 특권에 상응하는 엘리트로서의 예외적 위치를 확보하려는 노력의 표현이었다.

계몽주의에 대한 투쟁

독일 지식인들은 합리주의와 경험주의가 진보적 시민계급의 자연스러운 동맹자이고 억압 없는 사회질서를 위한 최선의 준비라는 것을 파악할 수 있는 능력이 없었다. 그들은 '무미건조한 오성의 문화'를 불신하는 싸움에 동참함으로써 보수세력에 더할 나위 없이 큰 공헌을 했다. 독일 지식인층은 그들의 목표를 설정함에 있어 한편으로는 독일 영주들이 짐짓 계몽주의를 돌봐주는 듯한 태도를 취하고 과거 전제주의 체제의 합리주의를 새로운 오성문화에 적응시켰기 때문에, 그리고 다른 한편으로는 그들이 자라난 소시민 가정의 종교적 전통, 흔히 목사라는 부친의 직업에 의해 제약당한 정신적 분위기 때문에 혼란에 빠졌다. 그런데 이런 종교적 전통은 당시 경건주의의 영향으로 크게 부흥하고 있었다. 물론 계몽주의와의 싸움에서 지식인들은 무엇보다도 이 싸움을 비합리적인 것이 가장 자유롭게 활동을 펼 수 있는 분야에 제한했고, 주로 종교와 미학의 영역에서 정신적 무기를 얻어왔다. 종교적 체험은 원래 비합리적인 것이었고, 예술체험은 궁정문화의 미적 기준에서 멀어지는 데 비례해서 비합리적이 되어갔다. 처음에는 신플라톤주의의 예에 따라 이 두 영역이 서로 혼합되어 있었지만 나중에는 새로운 세계관에서의 우위가 미적 범주에 주어졌다. 물론 이성적으로 설명할 수 없고 논리적으로 정의할 수 없는 예

술작품의 특징들이 발견된 것이 이때가 처음은 아니다. 이런 특징들은 이미 르네상스에서도 관찰되고 강조되었다. 그러나 예술창조의 원리적인 비합리성과 불규칙성에 주목한 것은 18세기가 처음이다. 다시 말해 궁정적 아카데미즘에 대해 의식적·계획적으로 반기를 든 이 반권위주의 시대에 와서야 비로소 사람들은 합리화된 반성적·지적 능력, 즉 예술적 오성과 비판적 판단력이 예술작품의 생성에 어떤 관계가 있다는 사실을 부인하기 시작했던 것이다. 여하튼 비합리주의의 근거를 제시하고 증명하는 데는 학문 영역에서보다 예술 영역에서 더 저항이 적었다. 따라서 반계몽주의의 여러 경향은 미학 영역으로 후퇴한 다음 거기서부터 정신적 세계를 정복하였다. 예술작품의 조화로운 구조는 그대로 전우주에 전의(轉義)되어 해석되었고, 신플라톤주의에서처럼 창조주에게는 일종의 예술의지가 존재한다는 주장이 제기되었다. 보통 다른 면에서는 전혀 신비적 경향을 갖고 있지 않던 괴테까지도 "미는 신비스러운 자연적 힘의 현현(顯現)이다"라고 주장했고, 낭만주의의 자연철학은 전적으로 이러한 이념을 중심으로 움직인다. 미학은 기본 학문이 되고, 형이상학의 주요 기관(器官)이 되었다. 이미 칸트의 인식론에서 경험은 인식하는 주체의 산물로서, 그것은 마치 예술작품이 현실에 속박되어 있으면서도 현실을 지배하는 예술가의 산물로 여겨져온 것과 마찬가지다. 칸트 자신은 대상의 성질 자체에 대해서는 거의 아무것도 말할 수 없으나 주체의 자발성에 관해서는 많은 것을 말할 수 있다고 믿었고, 고대와 중세 이래 현실의 모사로 파악되어온 인식을 이성의 한 기능이라고 달리 해석하였다. 주체의 자유로운 활동에 대한 객관성의 저항은 시간이 지남에 따라 점점 더 약화되어 드디어 인식대상으로서의 현실은 창조적 자아의 무제한한 영토가 되었다. 그렇다면 이런 세계상의 변화는 어떻게 일어날 수 있었는가? 물론 철학

체계는 도서관이나 학자의 서재에서 종이에 옮겨진다. 그러나 철학체계가 형성되는 곳은 결코 거기가 아니다. 독일 관념철학의 경우 실제로 그랬듯이, 설사 철학체계가 그렇게 생겨나는 경우가 있다 하더라도 거기에는 역시 실제 생활의 조건에 따른 확고한 현실적 이유가 있게 마련인 것이다. 독일 철학자의 서재는 연금술사의 실험실처럼 철저하게 은폐되어 있었으며, 그들이 자기들의 철학체계를 전개해나간 바탕으로서의 체험은 바로 그런 고립과 고독, 현실문제에 대한 영향력의 상실이었다. 그들의 미적 세계관은 어떤 면에서는 '정신'(Geist)의 무력함이 드러나는 외부세계에 대한 자기폐쇄였고, 다른 면에서는 정치·사회교육 같은 직접적인 방법으로는 도저히 실현할 수 없었던 인간 이상의 실현을 위한 에움길이었다.

볼떼르와 루쏘는 독일에서 거의 같은 시기에 사람들 입에 오르내리게 되었지만, 볼떼르의 영향력은 그의 경쟁자에 비해 깊이에서나 넓이에서나 전혀 비교의 대상이 되지 않았다. 루쏘는 프랑스에서 한번도 독일에서처럼 그렇게 다수의 열광적인 추종자를 갖지 못했다. 질풍노도의 모든 시인들, 레싱, 칸트, 헤르더, 괴테와 실러는 루쏘에게서 깊은 영향을 받았고 그런 점을 스스로 인정했다. 칸트는 루쏘에게서 '윤리세계의 뉴턴'을 보았고, 헤르더는 그를 '성자이자 예언자'라고 불렀다. 루쏘보다 규모가 작긴 하지만 섀프츠베리(3rd Earl of Shaftesbury, 1671~1713. 도덕 고유의 가치를 강조한 영국의 철학자)가 독일에서 얻은 권위 역시 그가 자기 나라에서 누린 명성에 비할 때 비슷한 관계에 있다. 18세기의 영국 전문가들은 그에게 조금도 특별한 중요성을 부여하지 않았으며 이런 '이류' 저자가 어떻게 독일에서 그만한 명성을 획득할 수 있었는지 이해조차 하지 못했다.[28] 그러나 당시 독일 사정을 좀더 잘 아는 사람들로서는 섀프츠베리 같은 비합리주

의자가 로크의 경험주의에 반대하는 정신주의, 플라톤적 열광주의 및 미를 신적인 것의 가장 내면적 본질로 간주하는 플로티노스(Plotinos, 기원전 205?~270. 고대 로마의 신플라톤주의 철학자)적 이념에 의해 독일인들에게 매우 깊은 인상을 주었다는 것이 그렇게 놀라운 일은 아니다. 섀프츠베리는 전형적인 휘그당의 귀족으로, 그의 정신적 특성은 그의 교육이상과 미적 윤리설에 보이는 칼로카가티아 가운데서 가장 뚜렷이 나타난다. 그의 '자아교육'(self-breeding)이라는 것은 귀족적 도태의 이념을 혈연적인 것에서 정신적·영적인 것으로 그대로 옮겨놓은 데 불과하다. 그의 인격이상의 사회적 근원 역시, 하층계급을 도덕적으로 타락시키는 이기적 충동과 이타적 충동 사이의 갈등은 '교양있는' 상층계급에서 조화로운 평형을 찾게 된다는 생각과 진·선·미는 근본적으로 동일하다는 생각 속에 분명하게 반영되어 있다. 예술가가 그의 천재에 이끌려 작품을 창조하듯이 인생이란 무오류적 본능, 이른바 '도덕감각'에 이끌려 만들어지는 하나의 예술작품이라고 보는 생각은 귀족적 발상으로서, 그것은 바로 오해될 여지가 많고 그 귀족주의가 정신적 귀족의식으로 해석될 수 있는 것이었기 때문에 독일 지식인들에게 그처럼 열광적으로 환영받았던 것이다.

질풍노도

계몽주의가 이 세계를 이해하고 설명할 수 있으며 언젠가는 해명될 수 있는 것으로 생각했다면, 질풍노도는 이와 반대로 세계를 근본적으로 불가해한 것, 신비스러운 것, 인간 이성의 관점에서 보아 의미가 없는 것으로 간주하였다. 이런 견해는 단순히 머리에서 짜낸 것도 아니고 논리적으로 전개된 것도 아니다. 전자가 현실을 정복하고 지배할 수 있다는 확신의 결과라면, 후자는 이 현실에서 길을 잃고 버려져 있다는 느낌의 표현

이다. 어떤 사회계층이든 또 어떤 세대든 자진해서 세계를 포기하지는 않는 법이다. 세상을 포기하도록 강요당하는 경우에도 그들은 흔히 아름다운 철학과 동화와 신화를 만들어내고, 이를 통해 그들이 당하는 강제를 자유와 정신과 내면성의 영역으로 들어올린다. 이렇게 해서 역사 속에서 이념의 자기실현이라든가 윤리적 인간의 지상명령이라든가 창조적 예술가가 스스로에게 부과하는 법칙이라든가 그밖에 이와 유사한 여러 이론들이 생겨난 것이다. 그러나 당시의 인간적 가치들 중에서 가장 높은 자리를 차지한 예술적 천재라는 개념만큼 명확하고 포괄적으로 질풍노도의 세계상을 생겨나게 한 동기를 보여주는 것은 없을 것이다. 이 천재 개념 속에는 우선 독단적·일반론적 계몽주의에 반대해서 초기 낭만주의(Frühromantik, 이 책 제1장 2절에서 언급된 범유럽 차원의 '전기 낭만주의Vorromantik'와 구별해 독일 낭만주의의 초기 단계를 가리킨다)가 강조한 비합리적·주관적인 것의 여러 특징이 포함되어 있고, 일종의 반항인 동시에 전횡인 외적 강제의 내적 자유로의 승화가 포함되어 있으며, 마지막으로 자유로운 문필업이 태어나고 정신적 경쟁이 시시각각 치열해지던 시기에 지식인들의 생존경쟁에 있어 가장 중요한 무기가 된 독창성의 원칙도 포함되어 있는 것이다. 궁정적 고전주의와 계몽주의까지만 해도 설명과 학습이 가능한 미의 기준에 입각해 있고 분명히 정의될 수 있는 정신활동이었던 예술 창조는 이제 신적인 영감, 맹목적 직관 및 헤아릴 길 없는 기분 같은 불가해한 근원들에서 시작하는 신비한 과정으로 보이게 되었다. 고전주의와 계몽주의에서 천재가 이성, 이론, 역사, 전통 및 관습과 결부된 더 높은 지성이었다면 초기 낭만주의와 질풍노도에서 천재는 무엇보다 그런 구속이 없음을 특징으로 하는 어떤 이상의 인격화가 되었다. 천재는 비참하고 제한된 일상생활로부터 아무런 제한 없이 마음대로 자유를 펼칠 수 있는 꿈의

낭만주의의 전형적인 세계상을 보여주는 카스파르 다비트 프리드리히의
「안개 바다의 방랑자」, 1817~18년경. 안개 바다는 불가해한 미래를, 그
앞에 우뚝 선 개인은 그런 세계에 마주한 불안정한 자아를 상징한다.

세계로 상승함으로써 일상생활에서 벗어난다. 여기서 천재는 이성의 구속에서 해방되어 자유롭게 살아갈 수 있을 뿐 아니라 일상의 감각적 체험을 불필요하게 만드는 신비한 힘을 소유하게 되는 것이다. "천재는 예감한다. 즉 그의 감정은 관찰에 선행한다. 천재는 관찰하지 않는다. 그는 보고 느낀다"라고 라바터는 말하고 있다. 천재 개념의 비합리적·무의식적인 창조적 특징들은 이미 서구의 전기 낭만주의, 그중에서도 특히 에드워드 영의 『독창적 문학에 관한 고찰』에 나타나긴 하지만, 그러나 영에게 있어 천재와 보통 재능의 차이란 아직 '마술사'와 좋은 '건축가' 정도의 차이인 데 반해 질풍노도의 예술철학에서 천재는 반항적이고 초인간적이며 신적인 거인이다. 그리하여 이제 우리는 더이상 그 손놀림을 따라갈 수는 없지만 전혀 부자연스럽게 느껴지지 않는 주술사가 아니라 신비스러운 지혜의 수호자, '말로 표현할 수 없는 사물'의 발언자, 그리고 자기 자신의 자율적인 세계의 입법자를 대하게 되는 것이다.[29] 질풍노도의 이런 천재 개념이 에드워드 영의 천재 개념과 구별되는 것은 무엇보다도 독일의 특수한 사정에 의해 생겨난 극단적 주관주의 때문이다. 예술 창조의 개인적 특징들은 이미 헬레니즘과 르네상스에서도 존재했지만, 이 두 시대는 18세기와 비교할 정도의 주관주의적 예술 개념에는 이르지 않았다.[30] 그러나 18세기에도 예술적 주관주의는 유독 독일에서만 광적인 독창성 추구로 발전하는데, 그것을 단지 계몽주의의 독단론에 대한 반항 및 서로 경쟁하는 문인들의 자기선전이라는 측면에서만 설명할 수는 없을 것이다. 이를 정확하게 이해하기 위해서 우리는 당시의 사람들이 '정력적 인간' 이른바 '진짜 사나이'(ganzen Kerl)에게 보냈던 끝없는 존경과 찬탄을 고려의 대상에 넣지 않으면 안된다. 물론 이런 극단적 주관주의 ─ 이것이 '부르주아의 급성광기(急性狂氣)'로 불리는 것은 결코 무리가 아니

다[31] ── 는 귀족계급의 신분도덕과 계급적 연대의식에서 독립한, 자유경쟁 정신이 지배하는 비교적 자유로운 시민사회에서만 생겨날 수 있었다. 그러나 끊임없이 보상을 찾으며 굴종과 자만, 세상에 대한 절망과 행동정신 사이에서 방황하는 억압되고 위축된 독일 지식인의 심리적 자기모순이 없었다면 그 주관주의가 질풍노도에서 특징적으로 나타나는 바와 같은 병리학적 양상을 띠지는 않았을 것이다. 한편 동시에, 이런 내적 모순과 과잉된 보상심리의 경향이 없었다면 그 주관주의뿐만 아니라 독일 초기 낭만주의의 형식 해체, 그 무절제와 무형식으로의 도피 및 일체의 형식이란 원천적으로 허위이고 불충분하다는 이론도 아마 생각할 수 없었을 것이다. 낯설고 적대적이 된 세계는 이제 이들 초기 낭만주의자에겐 더이상 일정한 형식의 틀 속에 묶일 수 있는 대상이 되지 못했다. 그리하여 그들은 자신들 세계상의 원자화된 구조와 체험의 단편적 성격으로부터 현존재의 상징을 만들어냈다. 일체의 형식은 허위라는 괴테의 단정은 이 시대의 생활감정에서 비롯하며, 모든 체계는 "그 자체가 이미 진실의 장애물"이라는 하만의 말도 근본적으로 이에 일치하는 것이다.[32]

질풍노도의 사회구조는 전기 낭만주의의 서유럽적 형식들보다 한층 더 복잡했는데, 그렇게 된 까닭은 단지 독일 시민계급과 독일 지식인층이 계몽주의 운동의 목적을 예리하게 주시하고 또 거기서 이탈하지 않을 만큼 그 운동에 깊이 친숙하지 못했기 때문만이 아니라, 전제주의 통치체제의 합리주의에 대한 그들의 투쟁이 동시에 당시의 가장 진보적인 경향에 대한 투쟁이기도 했기 때문이다. 그들은 영주들의 합리주의가 자신들의 신분적 동료인 시민계급의 비합리주의보다 장래에는 덜 위험해진다는 사실을 조금도 인식하지 못했다. 그 결과 그들은 전제정치의 적에서 반동의 도구로 변신했고, 관료적 중앙집권주의에 대한 공격을 통해 특권계급

의 이익만 증대했을 뿐이다. 물론 그들의 투쟁대상은 귀족적 이해와 부르주아적 이해가 갈등을 일으키고 있던 사회적 평준화 경향 그 자체가 아니라, 그 사회적 평준화 경향에 의해 일체의 정신적 차이와 다양성을 강제로 말살하려는 시도였다. 그들은 합리화된 행정의 경직된 형식주의에 대해 개인의 삶, 자연적 성장, 유기적 발전 등의 권리를 옹호함으로써 기계적으로 일반화되고 규제화된 관료국가뿐만 아니라 계획하고 조정하는 계몽주의의 개혁정신까지도 반대하고자 했다. 그리고 이러한 자연발생적·비합리적 생의 개념은 아직 유동적인 성격을 띠고 있어서 얼마간 반계몽주의적이었으며, 또 분명한 보수성을 갖고 있지는 않더라도 이미 보수주의 철학의 알맹이를 내포하고 있었다. 이쯤 되면 이 '생'이라는 원칙에 신비적인 초이성적 성격 ─ 이에 비하면 계몽주의적 사고의 합리주의는 인위적·비탄력적·교조적으로 보인다 ─ 을 부여하고, 역사적 삶으로부터 형성된 정치·사회제도들이 '자연적'으로, 즉 초인간적·초이성적으로 자라난 것이라고 말하기는 그리 힘든 일이 아니었다. 그럼으로써 일체의 자의적인 공격에 대항해 이 제도들을 방어하고 기존 권력체제의 안정을 확보할 수 있었던 것이다.

합리주의

우리가 지속성과 항구성이라는 관념과 연관지어 생각해온 보수주의가 여기서는 삶의 가치와 생성의 가치를 강조하고, 반대로 우리가 흔히 운동과 동력이라는 관념과 연관지어 생각해온 자유주의가 이성의 이름으로 자기의 요구를 관철하고 있다는 사실이 처음에는 놀랍게 생각된다. 얼핏 역설처럼 보이는 이 현상을 사람들은 시민계급의 혁명적 사고가 합리주의와 '명백한' 동맹관계를 맺게 되고, 그 대립 사조가 단순히 반대를 위

한 반대로서 대립하는 이념적 입장을 취하게 되었다는 식으로 설명하고자 했다.[33] 그러나 문제의 어려움은 바로 다음과 같은 사실, 즉 당시의 여러 상이한 사회그룹과 정치방향이 18세기의 합리주의에 대해 가졌던 관계가 결코 단일하지 않고, 또 당시의 보수주의라는 것이 모두 크든 작든 간에 다소는 합리주의적 성격을 띠고 있었다는 사실에 있는 것이다. 계몽주의와 낭만주의 시대 중간에 놓인 질풍노도가 차지하는 독특한 위치는, 합리주의와 비합리주의라는 것이 진보와 반동이라는 대립 개념과 동의어로 쓰일 수 없고, 또 근대 합리주의라는 것이 결코 명확하고 특수한 시대적 현상이 아니라 근대역사의 일반적 특성이라는 사실에 의해 규정지어진다. 근대 합리주의는 르네상스 이후의 모든 발전단계와 사회계층에 통용되는 개념이었고, 어떤 시기에는 정신의 유연성과 역동성의 경향을, 또 어떤 시기에는 보편성과 정태성의 경향을 보여주었다. 이딸리아 르네상스의 합리주의는 프랑스 고전주의의 합리주의와는 양상이 달랐고, 계몽주의의 합리주의는 궁정귀족계급의 합리주의나 절대주의 왕정의 합리주의와도 판이했다. 시민계급의 진보적 합리주의가 있었는가 하면 귀족계급의 보수적 합리주의도 있었다. 르네상스의 시민계급은 심신을 마비시키는 관습과 전통에 대항해서 싸워야 했기 때문에 그들의 합리주의는 자연히 역동적이고 반전통적 성격을 띠게 마련이었고, 가능한 한 최대의 능률과 업적을 올리는 데 주안점을 두었다. 이 시대의 귀족은 기사적·낭만적이고 비이성적·비실제적이었지만, 16세기 말 이후에는 주로 경제발전의 압력에 의해 점점 더 시민계급의 합리주의에 적응하였다. 물론 그들은 시민계급의 사고방식과 체험양식의 어떤 형식들은 자기들에게 맞게 변경했다. 그들은 무엇보다도 부르주아적·합리주의적 세계관의 반전통주의를 버렸는데, 그 대신 자신들의 중세적 세계상으로부터 일체의 공상

적·로마네스끄적인 것을 제거했으며, 17세기가 경과하는 동안 본질적으로 '이성적'이면서도 비동력적인 질서와 규율이라는 하나의 가치체계를 발전시켰다. 계몽주의 시대의 시민계급은 처음에는 합리주의적으로 사고하고 행동하는 귀족계급의 영향 아래 있었으며, 다른 면에서는 르네상스에서 비롯된 옛 형태의 합리주의를 고수하고 경제적 사업능력과 경쟁력을 끊임없이 발전시키면서도 귀족계급으로부터 엄격하게 규제된 규범적 생활태도의 이상을 물려받았다. 그러나 18세기 후반의 중류 시민계급은 어느 면에서는 합리주의에 등을 돌리고 한동안 합리주의의 해석을 귀족계급과 대부르주아지에게 위임했다. 중간층은 루쏘주의적으로 즉 감상적·낭만적으로 되었고, 상류층은 이와 반대로 일체의 감상주의를 경멸하고 자기들의 주지주의에 충실했다. 그러나 진보적 시민계층은, 마치 보수적 계층이 그들의 도덕원칙과 예술관의 합리주의에도 불구하고 사회철학상 전통주의를 고수한 것처럼, 그들의 생활감정상의 반전통주의적이고도 역동적인 성격을 유지하였다. 하지만 좀더 엄밀히 따져보면 자유주의적·진보적인 태도에 결부되곤 하는 역동적 성격이라는 것도 합리주의와 결부되는 정적 성격처럼 단지 비유적인 것에 불과함이 드러난다. 자유주의와 보수주의는 둘 다 동시에 동적이고 합리주의적이며, 중세가 최종적으로 청산되던 이 발전단계에서는 그럴 수밖에 없었다. 이제 남은 유일한 비합리주의자들이란 복잡한 사회 상황 속에서 길을 잃고 혼란에 빠진 시인과 철학자 들뿐이었다.

헤르더

헤르더는 아마 18세기 독일 문학에서 가장 특징적인 인물일 것이다. 그는 당대의 가장 중요한 경향들을 자신 속에 통합하고 있고, 이 시대 사회

를 지배하던 세계관의 모순, 진보적 경향과 반동적 경향의 혼잡을 가장 선명하게 보여준다. 그는 계몽주의의 '무미건조한 오성문화'를 경멸하지만 그러나 다른 한편 자기 시대를 '진실로 위대한 세기'라고 말하며, 칸트, 빌란트(C. M. Wieland), 실러, 프리드리히 슐레겔(Friedrich von Schlegel), 피히테를 포함한 대부분의 독일 지식인과 작가들이 처음에는 프랑스혁명의 열광적인 지지자였다가 국민공회(1792~95) 이후 비로소 혁명에 등을 돌린 것처럼, 그의 반계몽주의 사상을 프랑스혁명에 대한 열광적 지지와 결합시킬 수 있다고 생각했다. 헤르더는 천재시대의 반항성에서 좀더 체념적이지만 더 목적의식이 뚜렷한 고전주의의 부르주아적 태도로 나아간 독일 지식인들의 발전과정을 그대로 따른다. 헤르더의 경우는 바이마르가 독일 문학에서 어떤 의미를 가졌는지를 가장 잘 보여준다. 그에게 있어 괴테의 영향은 이전에 하만과 야코비(F. H. Jacobi)에게서 받은 영향을 밀어내고 그를 합리주의에 더욱 가깝게 만들었다. 그는 진리를 위한 불굴의 투사 레싱을 기리는 열렬한 추도문을 썼고, 초기의 정통적 종교관을 극복하고 나아가 종교에 대한 태도를 미학화(美學化)했으며, 그의 민요이론을 종교의 원전에까지 적용함으로써 성경이 그에게는 마침내 민요시의 원형이 되기에 이르렀다. 물론 그가 자신의 과거를 완전히 부정할 수는 없었다. 청년시절의 종교적 유대는 도덕적 속물성으로 변했고, 또 그가 얼마나 깊이 보수주의 사상에 뿌리박고 있었는가는 여러 면으로 버크(E. Burke)의 이념과 상통하는 그의 역사철학이 증명하고 있다. 헤르더 역시 버크처럼 역사적 삶의 여러 형식을 지배하고 변화시키고 장악하려 하지 않고 이를 이해하고 해석하고 거기에 순응하려고 했다.[34] 식물적인 발전의 순환을 출발점으로 하여 모든 현상을 씨앗이 싹터서 꽃피고 만개했다가 시들어 떨어지는 과정으로 해석하는 헤르더의 형태학적 역사관은,

그의 사물을 바라보는 애정과 외경심에도 불구하고 문명의 몰락이라는 슈펭글러의 기본 사상을 이미 내포한 염세적 세계관의 표현이다.[35]

| 괴테

헤르더, 괴테, 실러의 고전주의는 뒤늦은 독일의 르네상스라거나 프랑스 고전주의와 어깨를 나란히 한다고 간주되어왔다. 그러나 독일 고전주의가 다른 나라의 유사한 운동들과 구별되는 것은 무엇보다도 그것이 고전주의 경향과 낭만주의 경향의 종합으로서, 특히 프랑스의 입장에서 보면 완전히 낭만주의적인 것으로 비친다는 데에 있다.[36] 독일 고전주의자들은 청년시절에 거의 모두가 질풍노도 운동의 멤버들이었고 루쏘의 자연예찬 없이는 생각할 수도 없는 존재들이지만, 그러나 동시에 그들은 루쏘의 낭만적 문화적대주의와 허무주의에는 거부하는 태도를 취했다. 그들은 인문주의자들 이래 거의 어떤 세대의 작가들에게서도 찾아볼 수 없는 문화와 교양에 대한 열광 속에서 살았고, 재능있는 개인 아닌 문명화된 사회를 문화의 진정한 담당자라고 생각했다.[37] 괴테의 교양이상은 무엇보다도 사회 전체의 문화 속에서만 그 참된 실현을 보는 것이며, 시민적 생활질서에 자신을 순응시키는 것이 그에게서는 개인적 실천의 가치를 재는 척도가 된다. 그것은 말하자면 이미 성공과 명성에 도달한 문인들, 즉 자기 머리에 씌워진 월계관에 만족하고 사회에 아무런 반감도 갖지 않게 된 문인들의 문화 개념인 것이다. 하지만 이런 성공은 결코 독일 고전주의자들이 대중적으로 인기를 누리게 되었다는 것을 의미하지는 않는다. 그들의 작품은 프랑스와 영국의 고전주의 작품들처럼 한번도 민중 속으로 깊이 침투하지 못했다. 누구보다도 괴테가 가장 비민중적인 시인이었다. 그의 명성은 그가 살아 있는 동안에도 극소수의 교양계층에 한

정되어 있었고, 이후에도 그의 저작은 지식인 이외의 사람들에게는 거의 읽히지 않았다. 그 자신은 실상 실러가 말한 것처럼 "누구보다 이야기가 잘 통하는 사람"으로서 동감과 이해와 영향력을 갈구했지만, 그는 되풀이해서 자신의 고독에 대해 불평을 털어놓았다. 오늘날까지 남아 있는 상당한 분량의 서신과 대화기록은 정신적 교류와 사상의 교환 및 이념의 공동개발이 그에게 얼마나 중요한 의미를 지녔는가를 보여준다. 그러면서도 괴테는 자신의 영향력의 결여를 완벽하게 의식하고 있었으며, 독일문학 전반의 특성뿐만 아니라 그 자신의 문학의 특성도 독일 사회에 정신적 공동체가 없는 데 기인한다고 설명했다. 그가 실제로 인기를 누린시기는 『괴츠 폰베를리힝겐』과 『젊은 베르터의 고뇌』를 발표했던 청년시절이다. 그가 바이마르로 이주해 공적 활동을 시작한 뒤부터 그는 말하자면 문단에서 자취를 감춘 것이나 다름없었다.[38] 바이마르에서 그의 독자들이란 손가락으로 꼽을 수 있을 정도의 몇몇 사람, 예컨대 아우구스트(August) 공과 그의 두 공비(公妃), 슈타인 부인(Frau von Stein)과 크네벨(K. L. Knebel), 빌란트 정도로, 이들 앞에서 그는 그렇게 분량이 많지 않은 그의 신작들 중의 일부분이나 한 장을 낭독했던 것이다. 이 독자들조차 특별히 이해심이 많았다고 상상해서는 안된다.[39] 괴테의 강력한 항의에도 불구하고 바이마르 궁정극장에서 개 조련사의 공연을 허용한 사건만 보더라도 당시의 사정을 능히 짐작할 수 있는 것이다. 바이마르 궁정이 이 정도라면 하물며 다른 궁정의 사정은 어땠겠는가! 독일 문학 그 자체는 바이마르에서도 특별한 주목을 끌지 못했다. 다른 궁정써클과 귀족들이 일반적으로 그랬던 것처럼 이곳에서도 주로 프랑스의 신간서적들이 읽혔다.[40] 더욱 광범한 일반 독자층에서는 — 물론 이들이 본격적인 문학에 조금이라도 관심을 가졌다는 것을 전제하고서이지만 — 괴테가 이딸리

괴테는 자신의 고립감이 독일 사회에 정신적·지적 공동체가 부재하기 때문이라고 보았다. 요한 하인리히 빌헬름 티슈바인 「로마에서 방 창가에 기댄 괴테」, 1787년.

아에 체류하는 동안 실러가 관심의 초점이 되었다. 예를 들면 실러의 『돈 카를로스』는 괴테의 『토르크바토 타소』보다 훨씬 더 따뜻한 호응을 얻었다. 그러나 실제로 가장 커다란 문학적 성공을 거둔 작가는 괴테나 실러가 아닌 게스너(S. Geßner)나 코체부에(A. von Kotzebue) 같은, 오늘날 우리에게 잘 알려지지 않은 작가들이었다. 낭만주의자들이 등장한 다음에야, 그리고 그들이 무엇보다 『빌헬름 마이스터의 수업시대』(Wilhelm Meisters Lehrjahre)에 열광한 뒤에야 비로소 괴테는 독일 문학에서 독특한 위치를 차지하게 된다.[41] 낭만주의자들이 이처럼 괴테를 지지했던 것은 그들 사이에 놓인 일체의 개인적·세계관적인 대립에도 불구하고 고전주의와 낭만주의뿐만 아니라 질풍노도 이후의 전독일 문화를 하나로 묶는 불가침의 깊은 이해공동체가 형성되었음을 말해주는 가장 두드러진 징표다. 예술은 이

제 그들의 위대한 공동체험이 되었다. 또 예술은 가장 큰 정신적 즐거움의 대상이자 개인적 완성으로 나아가는 유일한 길이었을 뿐만 아니라, 인류가 그들의 잃어버린 천진성을 되찾고 자연과 문화를 동시에 소유하기 위한 수단이었다. 실러에 의하면 미의 교육은 루쏘가 이미 인식한 대로 숙명적 악으로부터 인류를 구제할 수 있는 유일한 길이고, 괴테는 이보다 한걸음 더 나아가 예술은 "전체의 파괴적인 힘에 대해 자기를 지키기 위한" 개인의 노력이라고까지 주장하기에 이른다. 여기에 이르면 예술체험은 지금까지 오로지 종교만이 할 수 있었던 기능을 획득하게 된다. 다시 말해 그것은 혼돈에 대한 방벽이 되는 것이다.

괴테와 시민계급

저 한마디 발언만 가지고서도 우리는 반종교적이지는 않지만 철저히 무종교적인 괴테의 세계관을 알아보기에 충분하다. 왜냐하면 우리는 그가 그의 '파우스트적' 이상주의와 귀족적 유미주의, 보수적 질서에 대한 광신적 옹호에도 불구하고 독일에서 계몽주의를 가장 완강하게 대변한 사람들 중 하나였고, 또 그를 결코 무미건조한 합리주의자라고 부를 수는 없어도 일체의 애매모호한 것과 신비적·반동적인 것을 한사코 반대한 투사였음을 인정하지 않을 수 없기 때문이다. 질풍노도와의 관계에도 불구하고 그는 무턱대고 이성을 배척하는 일체의 낭만적인 것에 깊은 혐오감을 느꼈고, 그 대신 시민계급의 돈독한 현실주의와 그들의 규율, 노동윤리관과 관용에 대해서는 깊은 공감을 가졌다. 『젊은 베르터의 고뇌』 시절의 혁명적 정열, 기성 질서와 관습적 도덕에 대한 불타는 저항은 세월이 지나면서 약화되었지만, 그러나 그는 평생 동안 일체의 억압에 대한 반대자였고 정신적 생활공동체로서 시민계급에 가해진 일체의 불의에 대한

투사였다. 그가 그런 정신적 공동체의 진가를 인식한 것은 후년의 일이었고, 그것도『빌헬름 마이스터의 수업시대』속에서 비로소 이를 존중하게 되었다. 괴테의 정신적 귀족 성향과 궁정적 야망, 올림포스적 자기중심주의와 정치적 무관심, 심지어 "무질서보다 오히려 불의가 낫다"라는 식의 곤란한 발언 등을 전혀 부인하거나 숨길 필요는 없지만, 그러나 이 모든 것에도 불구하고 괴테는 시종 자유와 진보의 편에 선 사람이었으며, 그것도 그의 예술의 리얼리즘, 그의 이른바 '현실적인 것에 반해버린 제한성'(ins Reale verliebte Beschränktheit)이 그렇게 만들었으니, 시인으로서만 자유와 진보의 편에 섰던 것이 아니다. 반동에 저항하고 진보를 위해 싸우는 방법은 여러가지가 있는 법이다. 어떤 사람은 교황과 수도사를 증오하고, 어떤 사람은 영주와 그 신하들을, 또 어떤 사람은 국민의 착취자와 억압자를 미워하기도 한다. 그러나 또한 반동이라는 것의 의미를, 사람들의 머리를 혼미하게 하고 진실을 방해한다는 면에서 가장 민감하게 느끼는 사람들도 있게 마련이다. 이런 사람들에겐 일체의 사회적 불의가 '정신에 대한 죄악'으로 느껴지고, 또 양심과 사상 및 언론의 자유를 위해 싸울 때에도 그들은 삶의 모든 형식이 불가분의 관계로 공유하고 있는 보이지 않는 하나의 자유를 위해 투쟁한다고 생각하는 것이다. 괴테는 폭군의 살해자에게는 별로 관심을 기울이지 않았지만 사고와 언론의 자유가 위협당하고 있다는 사실에 대해서는 대단히 예민한 감각을 가지고 있었으며, 언론의 자유를 제한하는 일에는 단 한번도 동조해본 적이 없다. 1794년 보수진영으로부터 독일 지식인들, 그중에서도 특히 괴테에게 영주동맹에 동조, 봉사함으로써 독일을 '무정부상태'의 위협에서 구하자는 요청이 왔을 때 그는 영주와 작가를 이런 식으로 묶는다는 것은 있을 수 없는 일이라고 생각한다고 응답했던 것이다.[42]

젊은 괴테의 형성에 기여한 일체의 요소, 예컨대 그의 출신성분, 소년 시절의 인상, 자유도시 프랑크푸르트, 상업과 대학의 도시 라이프치히, 고딕적 슈트라스부르크, 라인 지방의 주위 환경, 다름슈타트와 뒤셀도르프, 클레텐베르크(Klettenberg) 양의 집과 쇠네만(Schönemann)가 등은 매우 시민적이고 부분적으로는 대부르주아적이었으며 때로는 귀족계급의 생활권에도 접근했지만, 언제나 중간계급의 정신과 내적으로 연결되어 있었다.[43] 하지만 괴테의 시민성은 결코 호전적 성격을 띠지도 않았고, 귀족계급 자체에 반대하는 것도 아니었다. 심지어 그의 청년시절과 『젊은 베르터의 고뇌』를 쓸 무렵에도 그랬다.[44] 그는 시민적 생활형태를 상류계급의 영향으로부터 지켜내는 것보다 오히려 몽매주의와 비합리주의로부터 지켜내는 것이 훨씬 더 중요한 일이라고 생각했다. 괴테가 생각한 시민적 생활태도 중에서 가장 흥미롭고 독창적인 점은, 그것이 근대 예술가의 시민정신을 반영하고 있으며 시민의 노동윤리가 예술가들에게까지 적용되고 있다는 점이다. 괴테는 거듭 문학 창작의 수공업적 성격을 강조하면서 예술가들한테 무엇보다도 전문가적 신뢰성을 요구하고 있다. 르네상스 이후 미술과 문학은 주로 시민계급 출신 사람들이 수행해왔다. 이들의 예술에 대한 수공업적 관계는 이제 너무도 자명한 일이어서 이 점을 그들에게 새삼 상기시킨다는 것 자체가 무의미하게 여겨질 정도였다. 오히려 문제는 미술가와 시인 들이 그들의 단순한 수공업적 성격을 뛰어넘도록 격려하는 일이었다. 그러니까 18세기에 와서야, 즉 한편으로는 시민계급이 그들의 계급성을 한층 강하게 의식하게 되고 다른 한편으로는 일체의 규칙과 구속을 거부하는 독창적 천재들의 분방한 주관주의가 시민적 해방의 자연발생적 군더더기이자 일종의 불순한 경쟁수단으로 작용하기 시작한 시기에 와서야 비로소, 예술가들에게 그들 직업의 시민

적·수공업적 근원을 상기시킬 필요가 생겼다. 시인이라는 지위의 고귀함은 더이상 강조할 필요가 없게 되었지만, 그러나 이에 반해 문인정신을 딜레땅띠슴과 엉터리 문학으로부터 보호할 필요는 더욱 절실해졌다. 천재인 체하는 언동은 작가들이 사회적으로 해방되던 시기에는 생존경쟁에서 이기기 위한 하나의 경쟁수단이었다. 그런데 그 수단이 더이상 필요치 않게 되자 비로소 그런 경쟁수단의 사용을 반대하는 목소리가 높아졌다. '천재인 체'하는 언동이 허용된다는 것이 문인들의 사회적 독립성을 말해주는 한 징후라면, 더이상 '천재인 체'하는 언동을 하고 싶어하지 않고 또 할 필요도 없다는 것은 이미 예술적 자유가 자명한 것이 되어버린 상황의 한 징표인 것이다. 괴테는 존경받는 시민이자 사회적으로 인정받는 예술가라는 자의식이 매우 강해서 예술에서나 실생활에서나 일체의 극단적인 것을 피하려고 노력했고, 또 예술가 누구에게나 어느정도 있게 마련인 특징들, 즉 견실하지 못하고 혼돈스럽고 병적인 점에 대해 특별한 혐오감을 느꼈다.[45] 이렇게 함으로써 그는 보헤미안들의 방종에 지나칠 정도로 조심스럽게 반응하고 남들에게 신뢰할 수 없는 사람으로 보일까 두려워 평범한 시민의 생활을, 때로는 소시민의 생활방식을 취하는, 사회적으로 성공한 19세기적 근대 예술가의 특징을 미리 보여주는 것이다.

세계문학의 이념

자의적이고 과장된 개인주의에 대한 성공한 사회계층의 혐오에 상응해서 독일 고전주의의 예술이상은 전형적·보편적인 것과 규칙적·규범적인 것, 그리고 지속적이고 영원한 것을 지향하는 명백한 경향을 보여준다. 질풍노도와는 반대로 고전주의는 이제 예술의 형식을 작품의 본질 내지 이념 자체의 표현으로 느꼈고, 더이상 사물 간의 표면적 조화 혹은 들

기 좋은 음조나 선의 아름다움과 동일시하지 않게 되었다. 이제 사람들은 형식을 '내적 형식'으로, 현존재 전체의 소우주적 등가물로 이해하였다. 괴테는 마지막에 가서 유미적 세계관의 이러한 변종을 극복하고 시민 공동체 이념에 바탕을 둔 매우 현실주의적인 생활철학으로 나아가는 길을 발견했다. 『빌헬름 마이스터의 수업시대』의 내용은 바로 이러한 길, 즉 예술에서 사회로, 예술적·개인주의적 생활태도에서 정신적 공동체의 체험으로, 세계에 대한 미적·관조적 관계에서 활동적이면서도 사회적으로 유익한 삶으로 나아가는 길을 보여주는 데 불과하다.[46] 괴테는 말년에 가서 문학에 대한 종래의 순 개인적 입장에서 멀어지면서 차츰 일반적인 문명적 과제를 중요시하는 초개인적이고 초국가적인 예술관에 가까워졌다. 잘 알려진 바와 같이 '세계문학'(Weltliteratur)이라는 명칭과 부분적으로는 그 개념까지도 그에게서 처음 비롯된 것이다. 하지만 세계문학적 상황은 사람들이 미처 의식하기 전에 이미 존재하고 있었다. 계몽주의 문학, 볼떼르와 디드로, 로크와 엘베시우스(C. Adrien Helvétius), 루쏘와 리처드슨의 작품들도 엄격한 의미에서는 이미 '세계문학'이었다. 18세기 전반 이래 일종의 '유럽적 대화'가 진행중이었고, 유럽의 모든 문화민족들이 비록 대부분 수동적이긴 했지만 이 대화에 참가했다. 당시의 문학은 전유럽적 문학이었고, 또 중세 이후 한번도 체험해보지 못한 서구 정신공동체의 표현이었다. 하지만 이 시대의 문학은 중세문학은 물론이고 현대의 여러 국제적인 문학운동과도 날카로운 차이를 보여주었다. 중세문학이 그 보편성을 라틴어에 힘입고 있었다면, 바로끄와 로꼬꼬 문학은 그 보편성을 프랑스어에 힘입고 있었다. 그리고 중세문학이 교양있는 성직자 그룹에 제한되어 있었다면, 바로끄와 로꼬꼬 문학은 궁정귀족 그룹에 한정되어 있었다. 이 두 문학은 크든 작든 단일한 성격을 지닌 아직 미분화된 정

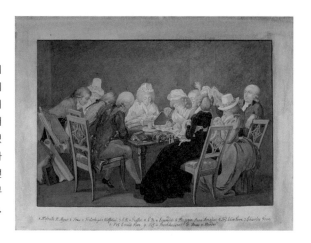

세계문학적인 상황은 이미 존재하고 있었다. 당시의 문학은 전유럽적 문학이었고 중세 이래 최초의 서구 정신공동체의 표현이었다. 게오르크 멜키오르 크라우스 「바이마르 비툼 궁전에서 안나 아말리아 공작부인의 모임에 참여한 괴테」, 1795년경.

신태도의 산물이었지, 결코 괴테가 원했고 계몽주의가 유럽 주요 국가들의 문학에서 산출해낸 것 같은 상이한 여러 목소리가 어울려서 내는 화음은 아니었다. 세계문학의 이론과 실제는 세계무역의 목적과 방법에 의해 조건지어진 문명의 산물이다. 여러 나라들 사이의 정신적 상품의 교환을 무역과 비교했던 괴테의 발언 자체가 그런 상관관계를 암시하고 있고, 또 이 개념의 근원이 어디에서 비롯하는가를 보여준다. 더욱이 괴테가 정신적·물질적 산물의 '교역적' 성격에 대해, 그리고 정신적·물질적 상품들이 교환되는 템포가 가속화되는 데 대해 말할 때, 우리는 여기서 이념의 교류 전체가 얼마나 직접적으로 산업혁명의 체험과 연결되어 있는가를 알게 된다.[47] 단지 이상한 점은, 대유럽국가들 중에서 이 세계문학에 가장 적게 기여한 독일인들이 세계문학의 의미를 최초로 파악하고 그 이념을 처음으로 전개했다는 것이다.

혁명과 예술

독일과 서유럽의 낭만주의

낭만주의

3

01_ 혁명과 예술

자연주의, 고전주의, 시민계급

18세기는 모순에 가득 찬 세기다. 이 세기에는 철학적 입장만 합리주의와 비합리주의 사이에서 동요한 것이 아니라 예술의욕 역시 두개의 상반되는 사조의 지배를 받게 되어, 어느 시기에는 엄격한 고전주의적 관점에 접근하는가 하면 또다른 시기에는 매우 자유로운 회화적 관점에 접근하기도 했다. 또 이 시대의 고전주의 역시 합리주의와 마찬가지로 좀처럼 정의하기 힘들고 사회학적으로 다의적인 현상이어서, 때로는 궁정·귀족이, 때로는 시민계급이 번갈아 주도하다가 마지막에 가서는 혁명적 시민계급의 대표적인 예술양식으로 발전하였다. 그러나 여기서 우리가 고전주의 개념을 너무 좁게 파악해 그것을 보수적 생각을 가진 상류층의 예술관으로 제한해서 생각한다면, 다비드의 회화가 공식적인 혁명예술이 되었다는 사실이 의아하게 느껴지거나 전혀 납득할 수 없는 현상으로 생

18세기의 고전주의는 여러 계급의 주도 아래 다의적인 모습을 보여준다.
끌로드 로랭 「이집트로의 피신」, 1661년.

각될 것이다. 고전주의 예술이 보수주의로 기울기 쉽고 권위주의적 세계
관을 나타내기에 적합한 것은 사실이지만, 그러나 귀족계급의 생활감정
은 근본적으로 금욕적이고 냉철한 고전주의에서보다 감각적이고 격정적
인 바로끄에서 더 직접적으로 표현되는 것이다. 이에 반해 합리적으로 생
각하며 절도 있고 규율화된 시민계급은 고전주의 미술의 단순명료하고
복잡하지 않은 예술형식을 더 좋아하며, 현실의 무차별하고 몰형식적인
모방이나 귀족계급의 분방한 공상예술에는 별다른 매력을 느끼지 못한
다. 시민계급의 자연주의는 비교적 좁은 테두리 안에서 이루어지고 대체

로 현실의 합리주의적 묘사, 다시 말해 내적으로 아무런 모순이 없는 현
실묘사에 한정된다. 자연스럽다는 것과 형식적 규칙이라는 것이 여기서
는 거의 동일한 의미를 지니는 것이다. 귀족계급의 고전주의에 이르러 비
로소 부르주아 예술의 질서원칙은 엄격한 규범성으로, 단순성과 절제를
위한 노력은 강제와 규율로 변하고, 그들의 건강한 논리는 냉정한 주지주
의로 변하게 된다. 그리스 고전주의와 조또(Giotto di Bondone)의 고전주의에
서는 충실한 자연묘사와 형식상의 집중적 묘사 사이에 서로 모순이 있다
고는 생각되지 않았다. 자연스러움이 희생되면서 주로 형식만 발달하고
이에 따라 형식이 제한과 구속으로 느껴지게 된 것은 그러니까 궁정귀족
계급의 예술에서 처음 생긴 일이다. 물론 고전주의가 종종 하나의 시민적
운동으로 시작되기도 하고 또 그 형식원칙들이 순응에서 자연으로 발전
하기도 하지만, 고전주의 자체는 본질적으로 개방적인 자연주의 예술경
향을 나타내는 것도 아니고, 그렇다고 부르주아 예술양식을 나타내는 것
도 아니다.[1] 아무튼 고전주의는 부르주아 예술관의 한계에도, 자연주의
의 전제조건에도 구속되어 있지 않다. 라신과 로랭(C. Lorrain)의 예술은 부
르주아적이지도 자연주의적이지도 않으면서 고전주의적인 것이다.

고전주의의 의미 변화

근대 미술사는 자연주의가 시종일관 거의 중단 없이 발전을 거듭한다
는 데 그 특징이 있다. 물론 그 저류에는 엄격한 형식주의를 지향하는 경
향들이 항상 존재했지만, 그러나 그런 흐름이 표면으로 등장하는 일은 비
교적 드물었고 설령 등장했다 하더라도 잠깐 동안밖에 지속하지 못했다.
조또의 자연주의와 고전주의적 형식 사이의 무리 없는 결합은 이미 뜨레
첸또(trecento, 시대 개념이자 양식 개념으로서의 14세기 미술, 특히 이딸리아 미술의 총칭)에

서 해체되고, 그후 2세기 동안에 근본적으로 시민적 성격을 띤 예술은 형식을 희생시킨 자연주의를 발전시켰다. 전성기 르네상스는 다시 형식적 원칙에 관심을 돌렸으나, 이때는 구성이라는 것이 더이상 조또에게서처럼 현실을 간단명료하게 표현하기 위한 수단으로서가 아니라 귀족주의에 걸맞게 현실을 고양하거나 이상화하기 위한 방편으로 간주되었다. 그렇지만 전성기 르네상스 미술이 결코 반자연주의적인 것은 아니다. 전성기 르네상스 미술은 다만 지난 시대의 미술보다 자연주의적 디테일 묘사가 더 빈약하고 체험 자료를 섬세하게 가공하는 데 신경을 덜 집중했을 뿐이지 그렇다고 그것이 이전의 미술보다 덜 진실하고 덜 정확한 것은 결코 아니다. 이에 반해 세계관으로 보아 귀족화 과정의 진일보한 형태에 해당하는 매너리즘은 고전주의를 일련의 반자연주의 관습들과 연결시켜 상류층의 취미에 심대한 영향을 끼쳤고, 그리하여 매너리즘의 기교적 미 개념은 그후의 모든 궁정예술에 다소간 일반적인 기준이 되는 것이다. 16세기 후반부에 이르면 이러한 매너리즘은 프랑스와 이딸리아, 에스빠냐에서 지배적 예술양식이 된다. 그러나 프랑스에서 매너리즘의 발전은 앙리 4세 시대의 종교전쟁과 내란으로 인해 갑자기 중단되었고, 다음 시대의 반귀족적인 정부시책 때문에 더욱 연장된 이러한 혼란은 시민계급이 차후의 예술발전에 비록 잠정적이긴 하지만 결정적인 영향력을 미칠 수 있게 했다. 궁정문화의 르네상스 전통은 갑자기 단절되며, 특히 궁정에서 행해지던 연극 상연은 궁정생활의 쇠퇴와 함께 점차 줄어들다가 마침내 완전히 사라지게 된다. 민중극장 쪽은 이런 위기가 계속되는 동안에도 그나마 명맥을 유지했다. 민중무대에서는 신비극과 교훈적 종교극에 병행해서 인문주의자들의 연극도 함께 상연되었다. 물론 인문주의자들의 연극은 아직 중세 극장의 유동성에 적응해야 했고, 그 무형식성을 받

아들이지 않으면 안되었다. 루이 13세(Louis XIII)와 리슐리외의 시대 및 루이 14세 통치 초기만 해도 왕실의 총애를 받아 당대의 문인들을 고용했던 시민계급은 드디어 중세적으로 보이는 비규칙적이고 무절제한 연극에 대해서도 개혁을 단행했다. 그들은 귀족계급의 매너리즘과 근본적으로 상이한 자기들 고유의 문학양식을 발전시켰는데, 그것도 그들이 가장 오랫동안 깊은 유대관계를 맺어온 장르인 연극에서 자연스럽고 이성적인 것을 지향하는 새로운 고전주의를 정립하였다. 그러니까 '고전비극'은 흔히 주장되어온 것처럼 긍정적이고 현학적인 인문주의자나 귀족주의적인 '쁠레야드'(la Pleiade, 16세기 프랑스의 7명으로 구성된 시인그룹. 중세 시에서 벗어나 프랑스어를 사용한 낭만적 시를 주창했다)에 의해 창안된 것이 아니라, 살아 있는 세속적 시민극장에서 생겨난 것이다. 고전비극의 형식적 제한들, 특히 시간과 장소의 일치라는 통일의 법칙은 고대 비극을 연구한 결과나 혹은 적어도 거기서 직접 생겨난 것이 아니라, 무대효과를 상승시키고 무대행동의 개연성을 높이기 위한 예술수단으로서 발전한 것이다. 즉 시간이 지날수록 관객들에게는 한 연극에서 여러 다른 집과 도시와 나라들에서 벌어지는 사건의 장면들이 단지 하나의 나무판으로 분리되어 있다는 것, 그리고 두 막(幕) 사이의 짧은 막간이 여러 날, 여러 달, 심지어는 여러 해를 나타낸다는 것이 아주 이상스럽게 느껴졌던 것이다. 따라서 사람들은 이런 합리주의적 고려를 근거로 무대에서 연출되는 행동과 사건의 시간이 짧으면 짧을수록, 공간이 통일적이면 통일적일수록 사건 전개가 더욱 진실성을 띤다는 생각을 갖기 시작했다. 그리하여 한층 더 완벽한 환각효과를 성취하기 위해 사건의 지속성과 막들 간의 거리를 줄이고 그 대신 가장 알기 쉬운 형태의 환각주의, 즉 실제 공연시간을 관중이 생각하는 관념적 시간과 같게 느끼도록 만드는 환각주의에 접근했다. 무대의 통일성

은 전적으로 자연주의적 욕구에서 생겨나게 되었으며, 그것은 또한 당시의 연극이론가들에게도 항시 연극적 개연성의 기준이 되었다. 그러나 아무튼 이상스러운 점은, 결과적으로 현실을 상당히 양식화하고 또 무자비할 정도로 현실을 견강부회한 이 예술수단들이 근본적으로는 여전히 중세적으로 느끼는 관객들의 무분별하고 무절제한 호기심에 대해 자연주의적 견해와 합리주의적 사고가 승리를 거두고 있음을 뜻한다는 점일 것이다.

그리고 연극에서와 마찬가지로 다른 예술에서도 고전주의는 한편으로는 지금까지 예술 실제에서의 공상성과 무규칙성에 대해, 다른 한편으로는 종래 예술의 허식성과 인습주의에 대해 자연주의와 합리주의가 승리를 거두고 있음을 의미한다. 시민계급은 바르따스(G. du Bartas), 도비네(T. A. d'Aubigné), 떼오필 드비오(Théophile de Viau)의 시에 아르디(A. Hardy), 메레(J. Mairet), 꼬르네유의 연극을 대비시키고 장 꾸쟁(Jean Cousin)과 자끄 벨랑주(Jacques Bellange)의 매너리즘 다음에 루이 르냉(Louis Le Nain)과 뿌생의 자연주의와 고전주의를 뒤따르게 했다. 연극에서와는 달리 조형예술에서 자연주의적 고전주의가 한번도 지배적 사조가 되지 못한 것은 무엇보다도 프랑스 시민계급이 역사적으로 연극에 비해 회화와는 깊은 관계를 맺지 않았고, 회화에 지배적 영향력을 미치는 데 필요한 예술적 수단을 아직 갖고 있지 못했기 때문이다. 매너리즘은 회화와 조각에서도 차츰 한물간 것이 되었으나 매너리즘을 대체한 새로운 양식은 고전주의 경향을 띤 양식이 아니라 바로끄 경향을 띤 양식이었다. 그러나 연극에서는 시간과 장소의 일치, 즉 형식의 통일성을 내세우는 시민적 고전주의가 무대를 완전히 독점했다. 1636년 루앙의 변호사 꼬르네유가 발표한 『르시드』(*Le Cid*)는 고전주의의 결정적 승리를 알리는 작품이다. 처음에는 이 작품도 궁

『르시드』는 고전주의의 승리를 알리는 결정적 작품이다. 오귀스뜨 띨리 「고메스의 죽음」, 꼬르네유 원작 쥘 마세네 오페라 「르시드」 2막 3장, 1885년.

정사회의 저항에 직면했지만, 이 시대의 경제와 정치를 지배한 현실주의적·합리주의적 사고의 행진을 막을 수는 없었다. 에스빠냐적 취미의 영향하에 있던 귀족계급도 모험적이고 극단적이며 공상적인 것에 대한 그들의 편향성을 극복하지 않을 수 없었고, 냉철하고 허식 없는 시민계급의 취미기준을 따르지 않으면 안되었다. 물론 귀족계급은 이러한 시민적 예술관을 그대로 수용한 것이 아니라 그들의 이상과 목적에 맞게 변경했다. 그들이 부르주아 고전주의의 조화성과 규칙성 및 자연스러움을 그대로 보존한 것은 새로운 궁정적 예의범절 자체가 이미 일체의 현란하고 소란스러우며 괴팍한 것을 배척했기 때문이다. 그러나 그들은 이러한 양식경향의 예술적 경제성을 재해석하여 청교도적 규율의 원칙이 아닌 까다로운 취미의 법칙이라는 관점에서 집중성과 정확성을 평가한 새로운 세계관에 맞도록 했고, 그리하여 이들 가치를 더 높은 당위적 현실의 규범으

로서 '거칠고' 통제하거나 측량할 수 없는 현실에 대비시켰다. 본래는 단지 자연의 유기적 통일성과 엄격한 '논리'를 유지하고 강조하고자 했던 고전주의는 이렇게 해서 본능에 대한 일종의 제동장치로, 흘러넘치는 감정의 방파제로, 그리고 범속하고 적나라한 것을 가려주는 하나의 베일로 되었다.

바로끄 고전주의

고전주의에 대한 이런 새로운 해석은 부분적으로는 꼬르네유의 비극에서도 이미 이루어지고 있는데, 그것은 꼬르네유의 비극이 새로운 예술적 합리주의의 가장 성숙한 표현들 가운데 하나면서도 다른 한편으로는 궁정연극의 요구를 무시하지 않았기 때문이다. 꼬르네유 다음 시대에는 궁정예술에서 고전주의의 냉철하고 청교도적인 경향들이 점점 더 뒷전으로 밀려나는데, 그 까닭은 한편으로는 그 엄숙주의와 더불어 — 때로는 이에 반해서 — 모든 것을 더 화려하게 꾸미려는 욕구가 다시 일기 시작하고, 다른 한편으로는 이 세기의 예술관 전체에 하나의 전환이 이루어짐으로써 더 자유롭고 더 감각주의적인 바로끄 경향들이 득세하기 때문이다. 이런 식으로 프랑스 예술과 문학에는 고전주의 경향과 바로끄 경향의 기이한 병렬과 혼합이 이루어지고, 이 결과 그 자체가 하나의 모순이라고 할 수 있는 양식인 바로끄 고전주의가 생겨난 것이다. 라신과 르브룅의 전성기 바로끄 예술은 새로운 궁정적 장중양식과 시민적 고전주의에 형식원리의 뿌리를 둔 예술적 엄숙주의 사이의 대립을 그대로 내포하고 있다(라신에게서 이러한 대립이 완전히 해소되어 있다면 르브룅에게서는 전혀 해소되어 있지 않다). 이들의 전성기 바로끄는 고전주의적이면서도 동시에 반고전주의적이다. 즉 그들의 예술은 소재와 형식, 충만과

제한, 확대와 집중 같은 상반된 형식원리를 통해 예술효과를 내고 있다. 1680년경에는 이 아카데믹한 궁정양식에 반대하는 경향이 생겨나는데, 이 경향은 궁정양식의 웅장한 포즈와 허세에 찬 주제들에 대해서는 물론이고 이른바 고대의 전형을 충실히 따르는 태도에 대해서도 반대 입장을 취한다. 그리하여 이제 더욱 자유롭고 더욱 개인주의적이며 더욱 은밀한 예술관이 출현하는데, 이 예술관의 자유주의가 반대한 것은 궁정예술의 바로끄적 경향이 아니라 무엇보다도 고전주의였다. '신구논쟁'에서 근대주의자들이 거둔 성공은 이런 발전과정의 한 징후에 지나지 않는다. 필리쁘 섭정시대는 반고전주의 경향의 결정적 승리를 가져왔고, 그리하여 지배적 취미는 완전히 재정립되었다. 그러나 이 새로운 예술의 사회적 기원이 아주 명확하게 밝혀져 있지는 않다. 이런 예술적 변화는 한편으로는 자유주의적으로 생각하고 반군주적으로 느끼는 귀족계급에 의해서, 또 다른 한편으로는 상층 부르주아지에 의해서 이루어졌다. 그러나 섭정시대의 예술은 처음부터 그 내부에 궁정문화를 해체하는 요소를 포함하고 있으면서도 그것이 로꼬꼬로 발전하면 할수록 점점 더 궁정적·귀족주의적 양식의 특징을 띠게 된다. 그것은 무엇보다도 고전주의의 특징이라고 할 수 있는 집중성·정확성·견고성 등을 상실하고 일체의 규칙적이고 기하학적이며 구조적인 것을 차츰 싫어함에 따라, 더욱더 즉흥·기지·경구적 표현을 좋아하는 쪽으로 기울어졌다. 심지어는 전혀 궁정적 성향을 지니지 않은 보마르셰(P. A. C. de Beaumarchais)까지도 "야만스러우면 야만스러울수록 더욱 고전주의적이다!"라고 말했던 것이다. 중세 이래 예술이 이처럼 고전주의적 이상에서 멀어지고, 또 이처럼 복잡하고 기교적이 된 적은 일찍이 없었다.

| 신고전주의

　그러나 1750년경, 즉 로꼬꼬의 최전성기에 새로운 반동이 일어난다. 당시 예술의 지배적 경향에 대해 사회의 진보적 세력들은 또다시 합리적이고 고전주의적인 성격을 지닌 예술이상을 들고 나왔다. 이 새로운 고전주의는 지금까지의 어떤 고전주의보다도 더 엄격하고 더 냉철하며 더 계획적이었고, 종래의 어떤 고전주의보다도 더 철저하게 형식의 압축, 직선적인 것과 구성적 의미를 갖는 것들을 추구했으며, 또 어느 때보다도 더 전형적인 것과 규범적인 것을 강조했다. 어떤 고전주의도 이 고전주의만큼 명확한 성격을 띠지는 못했는데, 왜냐하면 이제까지의 고전주의는 엄격한 계획성과 로꼬꼬의 해체를 겨냥한 파괴적 의지를 갖고 있지 않았기 때문이다. 이 경우에도 어떤 사회계층에 의해서 이런 새로운 운동이 일어나게 되었는지는 분명치 않다. 껠뤼스와 꼬생(C. N. Cochin), 가브리엘(A. J. Gabriel)과 쑤플로(J. G. Soufflot) 같은 이 운동의 첫 대표자들은 궁정적·귀족주의적 문화에 뿌리를 둔 사람들이었지만, 그러나 그들 배후에는 사회의 가장 진보적인 요소가 추진력으로 도사리고 있음이 곧 밝혀진다. 새로운 고전주의의 사회적 위치를 정하는 것은 매우 힘든 일인데, 과거의 바로끄 고전주의 전통이 완전히 단절되지 않은 데다 방로와 레이놀즈(Sir J. Reynolds)의 우아함에도, 볼떼르와 포프의 정확성에도 계속 그 영향력을 행사하고 있기 때문이다. 일부 고전주의 형식유형들은 17세기와 18세기를 포괄하는 궁정양식시대 전시기에 걸쳐 회화와 문학에 존속했고, 또 시의 언어 사용을 보더라도 예컨대 포프의 다음과 같은 시구는 루이 14세 시대의 어느 텍스트 못지않게 이 시대의 고전주의를 완벽하게 말해주고 있다.

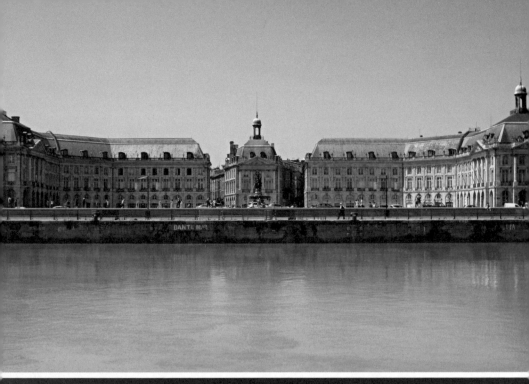

새로운 고전주의는 어느 때보다 더 엄격하게 전형과 규범을 추구했다.
가브리엘이 설계한 보르도의 증권거래소(위, 1730~75년)와 쑤플로의 빠리의 빵떼옹(아래, 1758~90년).
빵떼옹에는 미라보, 볼떼르, 마라, 루쏘 등 대표적인 지식인·사상가·예술가 들의 유해가 안장되어 있다.

새로운 고전주의가 등장한 시기에도
바로끄 고전주의는 남아 있어서 방로
와 레이놀즈의 우아한 귀족주의에도
영향을 미쳤다. 샤를 앙드레 방로 「아
르테미스의 휴식」(위), 1732~33년경;
조슈아 레이놀즈 「쎄라 캠벨의 초상」
(아래), 1777~78년경.

보라, 이 공중에서, 이 태양에서 그리고 이 지상에서

눈부시게 태어나며 생동하는 온갖 생물들을.

전진하는 생명이 얼마나 높은 곳까지,

얼마나 넓게, 깊게 퍼져 있는가를!

신에서 시작되는 끝없는 존재의 연쇄여!

공중의 천사와 지상의 인간에서

짐승과 새, 물고기와 곤충을 거쳐

육안으로도 돋보기로도 못 보는 것까지,

무한으로부터 그대에게, 그대로부터 무(無)에까지![2]

이 시구의 냉정한 합리주의와 매끄럽고 투명한 형식은 그러나 마찬가지로 완벽하게 고전주의적이지만 이미 새로운 감정으로 충만한 셰니에 (A. M. de Chénier, 1762~94. 낭만파의 선구로 꼽히는 프랑스 시인. 혁명 중에 처형되었다)의 다음 시구의 떨리는 듯한 음조와는 첫눈에 구별된다.

자, 이젠 그대의 고함소리도 거두라.

증오에 찬, 정의에 굶주린 커다란 심장이여, 고통을 참으라.

그대 미덕이여, 내가 죽거든 눈물을 흘리라.

포프의 시구가 아직 궁정적·귀족주의적 정신문화의 여운을 담고 있다면 셰니에의 시구는 이미 새로운 시민계급의 정열을 표현하고 있는데, 그것도 단두대의 그림자가 드리워 있고 그 혁명적 시민계급의 제물로 바쳐질 한 시인의 입술에서 나온 것이다. 이 계급의 고전주의 취미는 바로 이 시인에게서 최초의 중요한 대표자 —— 그 자신은 의식하지 못했을지라

도──를 갖게 된다.

새로운 고전주의는 흔히 주장되어온 것처럼 결코 아무런 준비 없이 갑자기 생겨난 것은 아니다.[3] 이미 중세 말 이래로 엄격한 구성적 예술관과 형식상으로 좀더 자유로운 예술관, 다시 말해 고전주의에 가까운 예술관과 이에 상반되는 예술관의 양극 사이에서 발전이 이루어져왔다. 근대 예술사에서는 어떠한 전환도 그것이 곧 완전히 새로운 시작을 의미하지는 않는다. 모든 변화는 이 두 경향 중 어느 하나와 결부되게 마련이며, 어느 한쪽이 주도권을 잡는 경우에도 다른 한쪽이 완전히 뿌리째 사라지지는 않는다. 신고전주의를 완전히 새로운 하나의 양식으로 설명하는 연구자들은 그 성립의 특이성을 다음과 같은 점, 즉 신고전주의로의 발전이 단순한 것에서 복잡한 것으로, 그러니까 선적인 것에서 회화적인 것으로, 회화적인 것에서 더욱더 회화적인 것으로 분화되면서 이루어진 것이 아니라, 그러한 분화과정이 '단절'되고 발전이 어느 의미에서는 '몇 층 뒤로 후퇴하면서' 이루어졌다는 사실에서 찾곤 한다. 뵐플린(H. Wölfflin, 1864~1945. 스위스의 미술사가)은 지속적인 복잡화 과정보다는 오히려 이런 역행과정의 경우에 "그 동인을 외부 상황에서 더 뚜렷이" 찾아볼 수 있다는 견해를 피력한다. 그러나 실제로는 발전의 이 두가지 유형 사이에 원리적인 차이는 없으며, 단지 이른바 '외부 상황'의 영향이라는 것이 직선적으로 발전한 경우보다 불연속적으로 진행되는 발전과정에서 더욱 두드러지게 나타날 따름인 것이다. 실제로 이 외부 상황은 어느 경우에나 똑같이 결정적 역할을 한다. 예술 창조가 어떤 방향을 취하느냐는 발전과정의 모든 시점과 단계에서 그때그때 새로이 결정되어야 할 문제이다. 주어진 경향을 그대로 유지한다는 것도 이와 비슷한 변증법적 과정을 보여주는 것으로서, 그것 역시 이런저런 경향의 변화와 마찬가지로 '외부 상황'의

결과인 것이다. 자연주의의 발전을 정지시키거나 중단시키려는 노력은 발전을 계속 유지하거나 촉진하고자 하는 소망 말고는 어떠한 다른 원칙적 요인도 전제하고 있지 않다. 프랑스혁명 시대의 미술이 그전의 여러 고전주의들에서와 다른 점이 있다면 무엇보다도 이 시대의 미술이 르네상스 이래 어떤 시대보다 더 철저하게 엄격한 형식주의적 예술관의 지배를 가능하게 했고, 또 삐사넬로(A. Pisanello)의 자연주의에서 과르디의 인상주의에 이르는 300년간의 미술발전의 마지막 마무리 작업을 했다는 사실에 있다.[4] 그럼에도 불구하고, 다비드의 미술에는 아무런 긴장도, 아무런 양식상의 모순도 없다고 말한다면 이는 옳지 않을 것이다. 미술에는 셰니에의 시와 혁명시대의 모든 중요한 예술 창조에서와 마찬가지로 상이한 여러 양식경향들의 변증법이 강하게 고동치고 있는 것이다.

| 로꼬꼬 고전주의

18세기 중엽부터 7월혁명(1830)까지의 기간에 걸친 고전주의는 하나의 통일된 운동이 아니라, 중단 없이 진행되기는 하지만 명백히 구분지을 수 있는 여러 단계를 거치면서 이루어지는 발전과정이다. 그 첫번째 단계는 대체로 1750~80년에 계속되는데, 이 단계는 혼합된 양식의 성격으로 인해 흔히 '로꼬꼬 고전주의'라고 불린다. 그것은 루이 16세 시대의 총괄적 경향들 중에서도 발전사적으로 보아 가장 중요한 경향이라고 할 수 있지만, 그러나 당대의 실제 예술계에서 이 사조는 그저 하나의 저류를 이루었을 뿐이다. 서로 경합하던 당시의 여러 양식경향들의 이질성을 가장 현저하게 보여주는 것은 건축으로, 당시의 건축은 로꼬꼬풍 실내장식과 고전주의적 벽면장식을 서로 결합하고 있는데, 동시대인들은 이런 혼합양식을 어색하게 느끼지 않았다. 이러한 절충주의에서 우리는 다른 어떠한

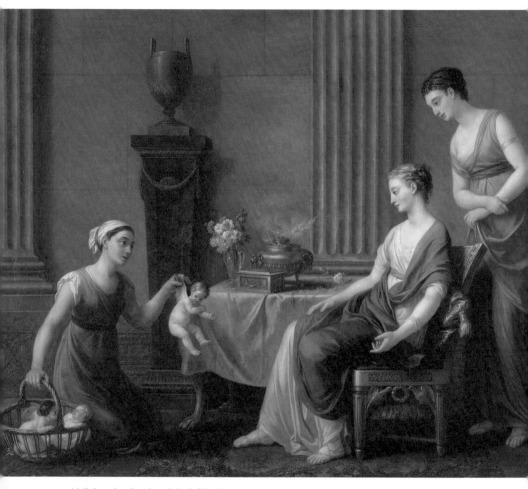

부셰나 프라고나르의 그림과 어깨를 나
란히 한 비앵의 고전주의 작품은 당시의
복합적인 양식경향을 보여준다. 조제프
마리 비앵 「큐피드를 파는 상인」, 1763년.

현상에서보다도 더 명확하게 이 시대의 우유부단을, 주어진 두 양식 중에서 어느 한쪽도 선택할 수 없는 이 시대의 무능력을 볼 수 있는 것이다. 이미 바로끄에서도 합리주의와 감각주의, 형식주의와 자발성, 고대와 근대 사이의 동요가 두드러지게 나타나지만, 그러나 바로끄는 그 대립을 비록 완전히 통일적이지는 않더라도 단일한 양식 속에서 해소하려고 노력했다. 하지만 지금 우리가 문제 삼고 있는 예술양식에서는 상이한 양식적 요소들을 하나의 공통분모로 묶으려는 시도를 전혀 찾아볼 수 없다. 건축에서 양식상으로 완전히 이질적인 내부와 외부 벽면이 서로 결합되듯이 회화와 문학에서도 완전히 상이한 양식적 성격을 지닌 작품들이 ── 가령 부셰, 프라고나르, 볼떼르의 작품 곁에 비앵(J. M. Vien), 그뢰즈, 루쏘의 작품이 ── 나란히 존재했던 것이다. 이 시대는 기껏해야 혼합형식들을 만들어냈을 뿐 상반되는 형식원칙들의 조화를 이루지는 못했다. 이 절충주의는 상이한 사회계층이 외견상으로는 서로 뒤섞여 협력했지만 내부적으로는 완전히 서로 소원했던 당시 사회의 전반적 구조와 상응한다. 당시의 지배적 세력관계가 예술에 어떻게 반영되고 있었는가는 무엇보다도 다음과 같은 사실, 즉 궁정적 로꼬꼬가 실제로는 여전히 지배적 양식이자 압도적 다수의 예술애호가에게 인기를 누리고 있었던 데 반해, 고전주의는 단지 로꼬꼬 양식에 반대하는 양식에 불과했고 또 예술시장에서 별로 중요하지 않은 비교적 적은 수의 예술애호가층의 예술 프로그램이었다는 사실을 보면 가장 잘 알 수 있다.

고고학적 고전주의

'고고학적 고전주의'라고도 불리는 이 새로운 운동은 이와 비슷한 지금까지의 예술경향들보다 더 직접적으로 그리스·로마 예술의 고전체험

에 의존하고 있다. 이 경우에도 고대에 대한 학문적 흥미가 먼저 생겨서 그것이 새로운 예술사조에 영향을 준 것이 아니라 그전에 이미 취미의 변화가 있었으며, 또한 이 취미의 변화는 그것대로 삶의 가치들의 변화를 바탕으로 일어난 것이었다. 18세기 사람들이 고대예술에 강한 흥미를 갖기 시작한 것은 그들이 너무 유연하고 유동적이 되어버린 회화기법, 색채와 음조의 너무 유희적인 자극을 맛보고 난 후 다시 좀더 엄숙 진지하고 객관적인 예술적 표현방식에 마음이 끌렸기 때문이다. 새로운 고전주의 예술경향이 대두한 18세기 중엽에는 '위대한 세기'의 고전주의가 사멸한 지도 이미 50여년이란 세월이 지난 후였고, 미술도 이 세기 전체를 지배하는 관능적 쾌락에 오랫동안 빠져들고 난 후였다. 이제 다시 영향력을 얻게 되는 고전주의적 예술이상의 반(反)감각주의는 취미나 미학적 평가의 문제가 아니라, 설령 그렇다 하더라도 그것이 가장 본원적인 문제가 아니라, 하나의 윤리적 문제 혹은 단순성과 진실성을 추구하려는 노력의 표현이다. 다시 말하면 감각적·시각적인 것의 매력, 색채의 다양성과 뉘앙스, 인상의 유동적 풍부함과 감동적 비약을 잊게 하고 반세기 이래로 모든 미술감식가들이 예술의 진수로 생각해오던 일체의 가치에 의문을 제기한 취미의 변화, 즉 미적 가치기준의 유례없는 단순화와 평준화는 당시의 쾌락주의에 반기를 든 청교도적 생활이상의 승리를 의미한다. 순수하고 명확하며 단순한 선, 법칙성과 규율, 조화와 평온, 빙켈만이 말한 이른바 "고귀한 단순과 고요한 위대", 이러한 것들에 대한 동경은 무엇보다도 로꼬꼬 예술의 부박함과 지나칠 정도의 세련성, 공허한 기교와 화려함에 대한 반항인데, 이제 사람들은 로꼬꼬를 타락하고 부패한 것, 병적이고 부자연스러운 것으로 여기기 시작했다.

비앵과 팔꼬네(É. M. Falconet), 멩스와 바또니(P. G. Batoni), 벤저민 웨스트

로꼬꼬의 지나친 세련과 기교에 대한 반동으로 등장한 새로운 고전주의에 유럽 도처에서 많은 예술가들이 동참했다. 에띠엔 모리스 팔꼬네 「앉아 있는 큐피드」(위 왼쪽), 1757년; 뽐뻬오 지롤라모 바또니 「젊은 남자의 초상」(위 오른쪽), 1760~65년경; 벤저민 웨스트 「게르마니쿠스의 유골을 안고 브룬디시움에 내리는 아그리피나」(아래), 1768년.

(Benjamin West)와 윌리엄 해밀턴(William Hamilton) 등과 같이 유럽 곳곳에서 이 새로운 경향에 열광적으로 참여한 예술가 외에도 로꼬꼬에 대한 반항에 추파만 보내고 고대예술 숭배의 유행에 외견상으로만 참가한 수많은 예술가와 예술애호가, 비평가와 수집가 들이 있다. 이들 대부분은 새로운 운동의 담당자이긴 했지만 이 운동의 진정한 기원과 궁극적 목표가 무엇인지는 뚜렷이 알지 못했다. 아까데미 원장 앙뚜안 꾸아뻴도 이론적으로는 고전주의에 찬성하는 입장을 취했고, 심지어 귀족 출신 예술애호가이자 고고학자인 껠뤼스 백작은 이 운동의 선봉에 서기까지 했다. 뽕빠두르 부인(Mme de Pompadour, 1721~64. 학문과 예술 장려에 힘쓴 루이 15세의 애인)의 오빠인 회계감독관 마리니(marquis de Marigny)는 1748년 쑤플로 및 꼬생과 함께 이딸리아 연구여행을 떠났는데, 이를 기점으로 남국으로의 새로운 순례여행이 시작된다. 빙켈만과 함께 조직적인 고고학 연구가 시작되고, 멩스를 통해 새로운 고전주의 경향이 로마에서 주도적 경향이 되며, 삐라네시(G. Piranesi, 1720~78. 이딸리아의 동판화가, 고고학자, 건축가)에 이르러서는 고고학적 체험 자체가 예술의 대상이 되었다. 새로운 고전주의가 지금까지의 여러 고전주의 운동과 구별되는 것은 그것이 고대와 근대를 서로 화합할 수 없는 두개의 적대적 경향으로 파악하고 있다는 점이다.[5] 그러나 프랑스의 경우 대립적인 경향들 사이에 화해가 이루어지고 고전주의가 특히 다비드에게서 동시에 자연주의 발전의 진일보한 단계를 나타낸다면, 유럽 다른 나라들에서 새로운 운동은 대부분 고대 모방 그 자체를 예술의 목적으로 삼는 빈약하기 이를 데 없는 아카데미즘적 예술을 낳았을 뿐이다.

지금까지 우리는 흔히 뽐뻬이(Pompeii)의 발굴(1748)이 새로운 고고학적 고전주의에 결정적 자극을 주었다고 생각해왔다. 하지만 이 사업은 그 자체가 먼저 새로운 흥미와 새로운 관점에 의해 자극받지 않았더라면 그만

고고학적 고전주의는 고대미술에 대한 예술체험 붐을 일으켰다.
조반니 바띠스따 삐라네시 「아삐아 가도와 아르데아띠나 가도」, 1756년.

한 영향력을 얻지 못했을 것이다. 왜냐하면 1737년 에르꼴라노(Ercolano)에
서 있었던 첫 발굴사업은 이렇다 할 만한 영향력을 미치지 못했기 때문
이다. 그러니까 정신적 변화는 18세기 중엽에 가서야 일어나기 시작했고,
이때 이후에야 비로소 국제적 규모로 고고학의 학문사업과 고전주의 예
술운동이 일어나게 된다. 다비드 유파가 다시 유럽 전역에 세력을 확대했
지만, 고전주의는 이제 더이상 프랑스인의 독점적 예술운동이 아니었다.
'발굴'(scavi)이 당시의 슬로건이 되고, 유럽의 모든 지식인들이 이에 흥미
를 가졌다. 고대유물 수집은 진짜 정열이 되었으며, 고대 미술품을 구입
하기 위해서 상당한 돈을 지출하고, 어디에서나 새로운 고대조각 진열관
과 보석, 화병 수집실을 설치하느라 많은 돈을 투자했다. 이때부터는 이
딸리아로 연구여행을 가는 것이 미풍양속에 속하는 일이 되었을 뿐 아니

이제 이딸리아 연구여행은 상류사회 젊은
이들의 필수불가결한 교양체험이 되었다.
조반니 빠올로 빠니니 「로마 빤떼온 내부」,
1734년경.

라 상류사회 젊은이들의 교양에 필수불가결한 조건이 되었다. 당시의 예
술가와 시인, 교양인 들은 예외 없이 누구나 이딸리아에서 직접 고대 예
술품을 체험하면 자신의 재능을 최고도로 신장할 수 있으리라고 기대해
마지않았다. 괴테의 이딸리아 여행, 고대 미술품 수집, 보통 시민 가정의
벽쯤은 부숴버릴 듯이 웅대한 여신 흉상이 있던 바이마르 괴테가의 '헤
라의 방' 등은 이 교양시기의 상징과도 같다. 그러나 이러한 고대문화 숭
배의 새로운 풍조는 이와 거의 때를 같이해 일어난 당시의 중세에 대한
열광과 마찬가지로 본질적으로는 하나의 낭만적 운동이라고 할 수 있는
데, 왜냐하면 고대의 고전문화도 이제는 루쏘적인 의미에서 영원히 사라
져버린, 되돌아갈 수 없는 인류문화의 청춘시대로 간주되기 때문이다. 빙

켈만, 레싱, 헤르더, 괴테, 그리고 모든 독일 낭만주의 시인들은 전적으로 이러한 고대관에 의견을 같이했다. 그들은 고대를 회복과 갱생의 원천, 다시 말해 이제는 두번 다시 실현될 수 없는 진정하고 완전한 인간성의 모범으로 생각했다. 전기 낭만주의 운동이 고고학 연구의 발흥과 때를 같이하고, 루쏘와 빙켈만이 동시대인이라는 것은 결코 우연한 일이 아니다. 그러니까 이 시대의 기본적인 정신적 특징은 언제나 동일한 향수(鄕愁)의 문화철학 — 향수의 대상은 때로는 고대, 때로는 중세가 된다 — 속에 집약적으로 표현된다. 신고전주의와 전기 낭만주의는 다 같이 로꼬꼬의 경박함과 과도한 세련성에 반대하며, 또 이 두 사조에는 동일한 시민적 생활감정이 깔려 있다. 르네상스의 고대상이 인문주의자들의 세계관에 의해 성격이 규정되고 이들 지식인이 갖고 있던 반스꼴라·반교권주의 이념들을 반영했다면, 17세기의 예술은 그리스인과 로마인의 세계관을 당시 절대군주제의 봉건적인 도덕 개념에 따라 해석했다. 프랑스혁명 시대의 고전주의는 이와 달리 진보적 시민계급의 공화주의적·스토아적 생활이상에 바탕을 두고 있으며, 자기표현의 모든 영역에서 이 이상에 충실한 것이다.

혁명적 고전주의

이 세기의 4분의 3에 해당하는 시기는 여전히 여러 양식의 모순과 대립에 의해 지배되었다. 고전주의는 아직도 전투적 입장을 취하면서 서로 경합하는 두 양식 중에서 약세의 위치에 있었다. 1780년경까지의 고전주의는 대체로 궁정예술과 이론 논쟁을 벌이는 데에만 국한되어 있었다. 로꼬꼬가 극복되었다고 할 수 있는 것은 1780년 이후, 특히 다비드의 등장 이후다. 1785년 다비드의 「호라티우스 형제의 맹세」가 거둔 성공은 이미

다비드는 로꼬꼬를 완전히 극복하고 혁명적 고
전주의의 새 시대를 열었다. 자끄 루이 다비드
「호라티우스 형제의 맹세」, 1785년.

30년간이나 계속된 싸움의 종결과 새로운 기념비적 양식의 승리를 의미한다. 대략 1780~1800년 기간에 걸친 혁명시대의 예술과 함께 고전주의의 새로운 단계가 시작된다. 혁명 전야의 프랑스 화단에는 크게 보아 네 가지 예술경향이 있었는데, 그것은 (1) 프라고나르가 대표하는 감각주의적·색채주의적 로꼬꼬 전통, (2) 그뢰즈가 대표하는 감상주의, (3) 샤르댕의 부르주아 자연주의, (4) 비앵의 고전주의이다. 그뢰즈와 샤르댕이 대표하는 경향들이 혁명에 더 적합하다고 생각할 수도 있겠지만, 혁명은 그것에 가장 적합한 양식으로서 고전주의를 택했다. 그러나 이 선택에 결정적 영향을 끼친 것은 취미나 형식의 문제라든가 중세 말기와 초기 르네상스의 시민적 예술이상에서 나온 내면성과 친밀성의 원칙이 아니라, 현존하는 여러 경향들 중에서 어떤 것이 가장 효과적으로 애국적·영웅적 이상과 로마적 시민 덕목과 공화주의의 자유 이념 등을 포함하는 혁명의 에토스를 표현하는 데 적합한가 하는 관점이었다. 경제적 상승을 거치는 동안 시민계급이 발전시킨 도덕 개념들 대신에 — 결국 이 도덕 개념들은 약화되고 유명무실해져서 드디어는 시민계급 자신이 로꼬꼬 문화의 가장 중요한 일익을 담당하게 되었지만 — 이제 자유애와 조국애, 영웅정신과 자기희생 정신, 스파르타적 엄격성과 스토아적 자기극복 등의 덕목이 등장한다. 따라서 혁명의 선구자와 전위투사들은 징세 청부인의 생활이상, 귀족계급의 '인생의 달콤함' 등에 대해서 날카로운 공격을 가하지 않을 수 없었다. 그러나 그들은 지난 여러 세기의 가부장적이고 무사안일하고 비영웅적인 부르주아의 세계관에는 의존할 수 없었고, 그들의 목적을 추진하기 위해서는 오로지 철저히 투쟁적인 예술에 기대할 도리밖에 없었다. 그들이 선택할 수 있는 모든 경향 중에서 이런 투쟁적 예술이 요구하는 전제조건을 최대한으로 충족할 수 있는 경향은 비앵과 그

일파의 고전주의였다.

하지만 비앵의 미술 자체는 물론 아직 유치하고 어린애 같은 귀여움으로 가득 찬 것으로서, 그뢰즈의 부르주아 감상주의와 마찬가지로 로꼬꼬와 밀접히 관련되어 있었다. 이 경우 고전주의라는 것은 화가가 현학적일 정도로 열성을 가지고 참가한 유행에 대한 순응 이외의 것이 아니다. 그의 교태스러울 정도로 에로틱한 그림들은 단지 모티프만 고전주의적이고 표현방식만 고대풍을 띠었을 뿐, 그 정신과 기질은 순전히 로꼬꼬적이었다. 젊은 다비드가 고대미술의 유혹에 빠져들지 않겠다는 각오를 갖고 이딸리아 여행에 올랐다는 얘기는 조금도 의아한 일이 못 된다.[6] 왜냐하면 그의 그런 의도만큼 로꼬꼬 고전주의와 다음 세대의 혁명적 고전주의 사이에 가로놓인 깊은 간극을 뚜렷이 보여주는 예는 없기 때문이다. 그럼에도 불구하고 다비드가 고전주의 예술의 선구자이자 가장 위대한 대표자로 발전할 수 있었던 것은 고전주의가 의미를 달리하게 되면서 그 유미주의적인 성격을 상실했기 때문이다. 그러나 고전주의에 대한 다비드의 새로운 해석이 당장에 관철된 것은 아니었다. 처음에는 그가 「호라티우스 형제의 맹세」 이래로 왕정복고에 이르기까지 줄곧 고수한 독보적 위치를 차지하리라는 징조는 아무데서도 찾아볼 수 없었다. 다비드와 같은 무렵에 로마에는 또다른 한무리의 젊은 프랑스 화가들이 머물고 있었는데, 그들 모두가 다비드 자신과 비슷한 발전과정을 밟고 있었다. 1781년의 쌀롱은 좀더 엄격한 고전주의로 발전하고 있던 이들 젊은 '로마주의자'들에 의해 지배되었고, 이들의 실질적 지도자는 여전히 메나조(F. G. Ménageot)였다. 다비드의 그림은 당시의 취미에 비추어 아직 너무 엄격하고 너무 진지했다. 바로 이 그림들이야말로 로꼬꼬를 극복하려는 이념의 승리를 의미한다는 사실은 극히 점진적으로 비평가들에게 인식되

「호라티우스 형제의 맹세」는 미술사상 가장 대중적 성공을 거둔 작품의 하나다.
삐에뜨로 안또니오 마르띠니가 묘사한 1785년 쌀롱전 풍경 가운데 「호라티우스 형제의 맹세」가 보인다.

기 시작했다.[7] 그러나 다비드를 이해할 수 있는 시대적 여건은 곧 성숙했고, 그에게 주어진 뒤늦은 보상과 명예는 더 바랄 게 없을 정도로 엄청난 것이었다. 「호라티우스 형제의 맹세」는 미술사상 최대의 성공을 거둔 작품의 하나다. 이 작품의 개선행진은 다비드가 이 작품을 전시했던 이딸리아의 그의 아뜰리에에서 이미 시작되었다. 사람들은 이 그림을 보기 위해 줄지어 모여들었고 앞을 다투어 이 그림에 화환을 바쳤다. 비앵, 바또니, 앙겔리카 카우프만(M. A. Angelika Kaufmann), 빌헬름 티슈바인(J. H. Wilhelm Tischbein) 등 당시 로마에 있던 가장 명망 높은 화가들은 너 나 할 것 없이 이구동성으로 이 젊은 명장에게 찬사를 보냈다. 이 그림을 일반 관객에게 소개한 1785년의 빠리 쌀롱에서도 승리는 계속되었다. 「호라티우스 형제의 맹세」는 '금세기의 가장 아름다운 그림'이라는 평판을 받았고, 다비드의 업적은 진실로 혁명적인 것으로 간주되었다. 이 작품은 동시대인들에

게 그들이 상상할 수 있는 가장 새롭고 가장 대담한 것으로, 고전주의 이상의 더없이 완벽한 실현으로 간주되었다. 이 그림에 묘사된 장면은 몇몇 주요 인물로만 한정되어 있을 뿐, 조역도 거의 없고 부수적 장식도 없다. 이 그림의 드라마에 등장하는 주역들은 필요하다면 그들의 목적을 위해 생사를 같이하겠다는 일치된 각오와 결심을 나타내기라도 하듯 하나의 굵은 선으로 묘사되어 있다. 다비드는 바로 이러한 형식적 과격성에 의해서 동시대의 어떠한 예술체험과도 비교할 수 없는 효과를 획득하는 데 성공했다. 다비드는 그의 고전주의를, 회화적이고 감각적인 효과를 완전히 단념하고 단순한 눈요기에 그치는 것과의 어떠한 타협도 일절 용납하지 않는 순수한 선(線)의 예술로 발전시켰다. 그가 사용한 예술수단들은 철저히 합리적이고 목적의식이 뚜렷하며 청교도적이다. 따라서 그의 작품구성은 경제원칙에 종속되어 화면 전체는 한치의 간극도 없이 꽉 짜여 있다. 정확성과 객관성, 정말로 꼭 필요한 것에만 한정하는 기법과 이 집중 기법에 표현된 정신적 에너지는 그 어떤 예술경향보다도 혁명적 시민계급의 스토아주의(stoicism, 금욕주의)에 더 잘 합치했다. 여기서 위대함은 단순성과, 존엄성은 냉철함과 하나로 통일되어 있다. 「호라티우스 형제의 맹세」가 '전형적인 고전주의의 그림'이라고 불려온 것은 당연한 일이다.[8] 이 작품은 예컨대 레오나르도 다빈치(Leonardo da Vinci)의 「최후의 만찬」이 르네상스 예술관을 완벽하게 대변했던 것처럼 다비드 시대의 양식 이상을 완벽하게 대표한다. 만약 순수한 예술형식의 사회학적 해석이 용납된다면 이 작품은 그 전형적인 예가 될 것이다. 이 작품에 표현된 명징성과 비타협성 및 날카로움은 공화주의의 시민적 덕목에 근원을 두고 있음이 확실하다. 여기서는 정말로 형식은 목적을 위한 방편 혹은 수단에 불과하다. 그럼에도 불구하고 상류계층이 이런 고전주의에 합세하고 심

지어 정부까지도 이를 장려했다는 사실이 의아하게 느껴질지 모르지만, 그러나 성공적인 운동들이 갖는 암시적 영향력에 관해 우리가 익히 알고 있는 바에 비추어본다면 전혀 이상한 일이 못 되는 것이다. 잘 알다시피 「호라티우스 형제의 맹세」는 프랑스 예술부를 위해 그린 것이다. 정치에서와 마찬가지로 예술에서도 사람들은 파괴적 경향들에 대해서 의심을 갖지 않거나 모호한 태도를 취했다.

혁명의 예술강령

1789년 다비드에게 생애 최대의 명성을 안겨준 그림 「브루투스」가 전시되었을 즈음에는 관객의 작품 수용에서 형식적 관점은 이제 더이상 의식적 역할을 하지 못했다. 로마인의 의상과 로마인의 애국주의가 지배적 유행이 되고 보편타당한 상징이 되었는데, 이 상징은 그밖의 어떤 상징도 모두 기사적·영웅적 이상을 연상시켰을 것이기에 한층 더 애용되었다. 그러나 근대 애국주의를 생겨나게 한 전제조건은 실제로는 로마인들과는 아무런 상관이 없었다. 이 근대 애국주의는 프랑스 국민이 더이상 옛날처럼 매우 탐욕스러운 인접국가들이나 다른 나라의 봉건적 군주에 대항할 필요는 없어졌으나 이제는 사회제도가 프랑스와 다르고 또 프랑스 혁명에 적대적 태도를 취하는 주위 환경에 대항해서 그들의 자유를 지켜야만 했던 시대의 산물이다. 혁명적 프랑스는 예술을 순전히 혁명의 쟁취를 돕기 위한 목적을 위해 이용했으며, '예술을 위한 예술' 이념은 19세기에 들어와서야 비로소 생겨난다. 계몽주의와 혁명에 대한 낭만주의의 반대로부터 처음으로 '순수'하고 '비실용적'인 예술이 생겨났고, 또 예술에 대한 영향력을 잃어버릴지도 모른다는 지배계급의 두려움에서 비로소 예술가는 수동적이어야 한다는 요구가 나왔던 것이다. 이전 세기가 다

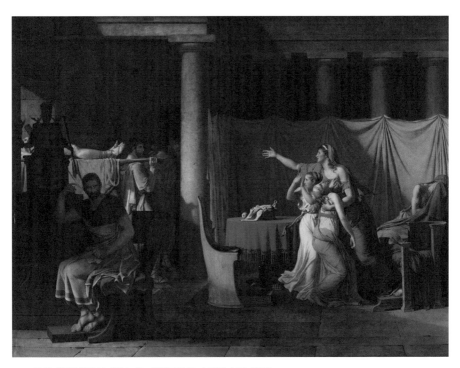

근대 애국주의를 불러일으키는 장치로서 로마 의상과 로마인의
애국주의가 지배적 유행이 되었다. 다비드 「브루투스」, 1789년.

그랬던 것처럼 18세기도 아무런 주저 없이 실제적 목적 달성을 위한 수단
으로 예술을 이용했다. 하지만 혁명 이전에는 예술의 이러한 실제적 목적
은 예술가들에게 거의 의식되지 않았고, 더구나 이런 실제적 목적으로 하
나의 강령을 만든다는 것은 그들로서는 상상조차 할 수 없는 일이었다.
혁명과 더불어 처음으로 예술은 정치적 신조가 되었고, 이때부터 예술은
'사회라는 구조의 단순한 장식'이 아니라 '사회적 토대의 일부'가 되어야
한다는 사실이 매우 강조되었다.[9] 예술은 허영에 찬 소일거리나 단순한
말초신경의 자극제 혹은 부유한 계급의 특권이 아니라 사람들을 교화, 개
선하고 행동을 고무하는 하나의 모범이 되어야만 했다. 예술은 순수하고

진실하며 그 자체가 정열적이면서도 남을 열광시킬 수 있는 것이어야 하며, 일반대중의 행복에 기여하고 나아가서는 전국민의 재산이 되어야 한다고 생각되었다. 이 프로그램은 모든 추상적 예술개혁이 다 그렇듯이 천진하기 이를 데 없는 것이어서 실효를 거둘 수 없었다. 그것은 혁명이 예술을 변화시킬 수 있기 이전에 먼저 사회를 변화시켜야 한다는 것을 증명해주었다. 물론 예술 자체가 그런 변화의 한 수단으로서 사회의 발전과정과 복잡한 영향관계에 있는 것은 사실이다. 어떻든 혁명이 표방한 예술강령의 진정한 목적은 교양의 특권에서 제외된 사회계층을 예술의 감상에 동참시키려는 데 있었던 것이 아니라, 사회를 변화시키고 공동체의식을 심화하며 혁명이 이룩한 성과를 의식화하려는 데 있었다.[10] 이때부터 예술을 보호, 육성하는 일은 하나의 통치수단이 되었고, 사람들은 지금까지 중요한 나랏일에만 집중하던 관심과 주의를 예술에도 쏟게 되었다. 공화정부가 위기에 처해서 존립을 위해 투쟁하는 동안 국민들은 누구나 몸과 마음을 다해 공화정부에 봉사하지 않으면 안되었다. 다비드는 국민의회에 보낸 한 건의서에서 "우리는 누구든지 자연으로부터 부여받은 재능에 대해 국가에 보답할 의무를 지고 있다"라고 말하고 있다.[11] 1793년 쌀롱 심사위원 중 한 사람이었던 아상프라스(Hassenfratz)는 이와 일맥상통하는 미학 원칙을 다음과 같이 표현하고 있다. "예술가의 모든 재능은 그의 가슴속 깊이 자리 잡고 있다. 그가 손으로 만들어내는 것은 아무런 의미가 없다."[12]

| 다비드

다비드는 자기 시대의 예술정책에서 유례없이 중요한 역할을 했다. 그는 국민의회의 일원으로서 그런 면에서도 이미 상당한 영향력을 행사했

다. 그러나 그는 동시에 모든 예술문제에 관한 혁명정부의 상담역이자 대변자이기도 했다. 르브룅 이래의 어떤 예술가도 그처럼 광범한 영향력을 갖지는 못했는데, 그러나 다비드의 개인적 명망은 루이 14세의 만능 심부름꾼이었던 르브룅의 명성과는 비교도 되지 않을 정도로 컸다. 그는 단지 혁명시대 예술의 독재자요 일체의 예술선전, 모든 대규모 경축행사의 조직, 아까데미가 행사하는 모든 기능, 일체의 전람회와 미술관 등을 관장하는 권위일 뿐만 아니라, 그 자신이 예술혁명의 장본인이자 근대미술이 어느 의미에서는 출발점으로 삼고 있는 이른바 '다비드 혁명'의 창시자인 것이다. 그는 또한 명성과 규모, 지속성에 있어 미술사상 거의 유례를 찾아볼 수 없는 유파의 창시자이기도 하다. 당대의 거의 모든 재능있는 젊은 미술가들은 이 유파에 속해 있었다. 그들은 우두머리 격인 다비드가 겪어야 했던 온갖 역경, 예컨대 도망과 추방 및 창조력의 저하에도 불구하고 7월혁명에 이르기까지 프랑스 화단의 가장 중요한 유파였을 뿐만 아니라 프랑스 회화의 '유파 그 자체'였다. 그들은 실로 전유럽적인 고전주의 유파가 되었고, 미술계의 나뽈레옹이라고 불린 창시자 다비드는 자기 분야에서는 세계정복자에 견줄 만한 영향력을 행사했다. 이 거장의 영향력은 떼르미도르(Thermidor) 9일의 쿠데타(떼르미도르는 혁명달력에 따른 달 이름으로 보통 열월熱月로 번역된다. 떼르미도르 9일은 1794년 7월 27일에 해당하며, 로베스삐에르가 실각한 이 쿠데타를 계기로 해서 프랑스혁명의 반동기가 시작된다), 브뤼메르(Brumaire) 18일의 쿠데타(브뤼메르는 무월霧月로 번역되며 브뤼메르 18일은 1799년 11월 9일에 해당한다. 나뽈레옹이 주동한 이 쿠데타를 계기로 총재정부가 막을 내리고 나뽈레옹 독재가 시작된다), 그리고 나뽈레옹 등극 이후까지 지속되었는데, 그 이유는 그가 단순히 당시 프랑스의 가장 위대한 미술가였기 때문이 아니라 그의 고전주의가 통령정부 시대(統領政府, Consulat, 1799~1804)와 제1제정 시대(1804~15)의 정

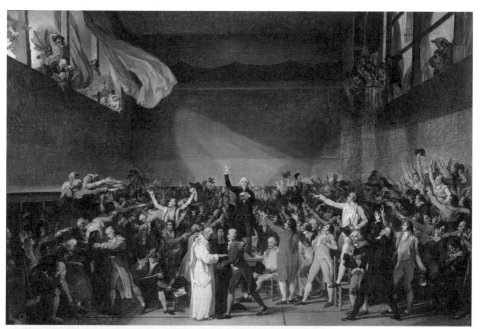

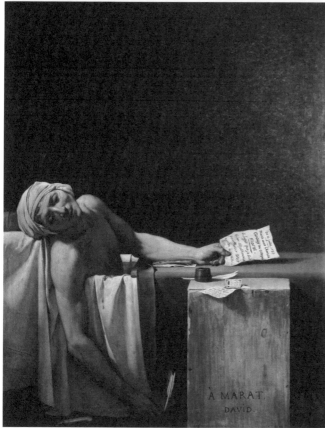

다비드의 막강한 영향력은 혁명기와 반동의 시기를 지나 제1제정기까지 지속되었다. 다비드 「테니스장의 선서」(위), 1791년; 「마라의 죽음」(아래), 1793년.

치적 목적에 가장 상응하는 예술관이었기 때문이다. 예술활동과 예술정책의 이러한 단일적 발전은 총재정부 시대(總裁政府, Directoire, 1795~99)에만 중단되었는데, 이 시대의 예술은 혁명시대나 제정시대와는 반대로 두드러질 정도로 경박하고 쾌락주의적이며 유미적·향락적 성격을 띠었다.[13] 국민들에게 끊임없이 로마인의 영웅정신을 상기시킨 통령정부 시대에도, 프랑스를 로마제국과 비견하던 제정시대에도(혁명시대가 프랑스를 로마공화국에 비교했다면, 제정시대는 로마제국과 비교함으로써 정치선전 면에서 동일한 효과를 얻으려 했다), 고전주의는 프랑스 미술의 대표적 양식이었다. 그러나 그의 일관성 있는 발전에도 불구하고 다비드의 그림에서는 당시의 프랑스 사회와 정부가 겪은 변화의 흔적을 엿볼 수 있다. 총재정부 시대에 이미 그의 양식은, 특히 「사비니 여자들의 중재」는 혁명기간의 비타협적인 예술적 엄격성에서 벗어난 더욱 유연하고 상쾌한 느낌의 특징을 보여준다. 그리고 제정시대에는 총재정부 시대의 아첨하는 듯한 우아와 기교를 다시 포기하기는 하지만, 초기 화풍이 지향하던 목적에서 벗어나 다른 방향으로 발전한다. 이 거장의 앙삐르 양식(style Empire, 제국양식. 나뽈레옹의 제1제정 시대를 중심으로 프랑스에서 유행했던 고전주의적인 장식양식)은 나뽈레옹 정권의 모든 모순을 예술적인 면에서 그대로 내포한 양식이라고 할 수 있다. 이 정권이 한번도 자기 근원이 혁명에서 출발한다는 사실을 부인하지 않았고, 신분적 특권이 부활하리라는 희망은 영원히 파괴했지만 그러면서도 떼르미도르의 쿠데타와 함께 시작된 혁명의 청산작업을 가차없이 계속했으며, 또 재력 있는 부르주아지와 지주 계급의 지배적 위치를 보장했을 뿐 아니라 이들이 누리던 자유의 권리들을 민법에만 제한하는 정치적 독재정권을 수립했던 것처럼, 다비드의 앙삐르 양식 또한 의식(儀式)적인 것이 자연주의를, 인습적인 것이 자발적인

다비드의 작품에서 혁명
기 예술의 비타협적 엄격
성이 사라지고 드러나는
한층 유연한 세계는 프랑
스 사회의 변모를 반영한
다. 다비드 「사비니 여자
들의 중재」, 1796~99년.

것을 누르고 점차 우위를 차지하는, 말하자면 상반되는 여러 경향들의 균
형 잡히지 않은 종합이라고 할 수 있기 때문이다.

　나뽈레옹의 '수석화가'(premier peintre)로서 다비드에게 부과된 여러 과제
는 그에게 다시 역사적 현실과 직접적 관련을 맺게 하고 역사적 소재를
대상으로 하는 공식 회화의 형식문제와 논쟁을 벌일 기회를 마련해줌으
로써 그의 예술을 발전시켰지만, 그러나 다른 면에서 보면 그에게 부과된
공적 과제들은 그의 고전주의를 경직시키고 한편으로 그의 유파의 숙명
이 될 아카데미즘의 여러 특징들을 처음으로 낳았다. 들라크루아는 다비
드를 '전(全)근대 미술유파의 아버지'라고 불렀는데, 다비드는 이중적인
의미에서 실제로 그랬다. 즉 무엇보다도 초상화에서 드러나는 바와 같은
엄격하고 단순하며 철저하게 비연극적인 생활태도를 표현한 새로운 시
민적 자연주의의 효시라는 점에서뿐만 아니라, 역사화와 역사적 중요 사
건들의 회화적 표현을 부활시킨 사람이라는 점에서도 그러하다. 다비드

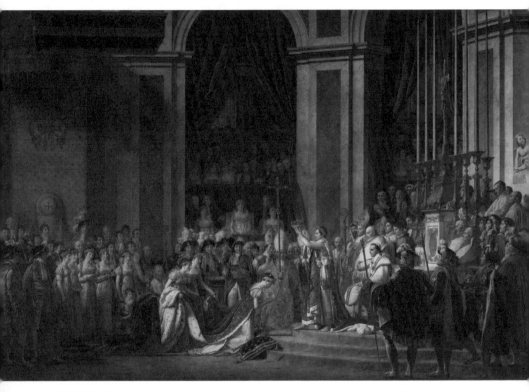

역사화를 통해 다비드는 로꼬꼬 전통과 결별하고 사실적이고 객관적인 양식을 창조해낸다. 다비드 「대관식」, 1805~08년.

는 이런 과제에 힘입어, 총재정부 시대의 피상적인 우아함과 경박한 형식 처리의 화풍을 거치고 난 후에는 다시 초기 화풍에 보이는 객관성과 단순성의 많은 부분을 되찾았다. 이제 그가 해결해야 할 문제들은 「사비니 여자들의 중재」의 테마처럼 막연한 것이 아니라 직접적인 당면 현실에서 나온 것들이었다. 그는 「대관식」(1805~08)이나 「군기(軍旗)수여식」(1810) 같은 주문받은 그림에서 자신이 예상했던 것보다 훨씬 더 많은 예술적 자극을 발견했다. 「테니스장의 선서」와 비교할 때 이 그림들에 모자라는 생동감과 극적인 박진감은 주제를 더 단순하고 더 사실적으로 처리함으로써 보완하고 있다. 다비드는 이 그림들과 함께 18세기와 로꼬꼬의 전통에서 점점 더 멀어져서 초기 작품들의 천재적 개인주의와는 정반대되는 매우 객관적인 양식을 창조하는데, 이 객관적 양식은 그후의 아카데미즘적 형식주의로 잘못 해석되거나 오용될 수도 있었지만 어쨌든 계속 발전할 수 있었다. 물론 그는 총재정부 시대 이래 그의 예술의 정신적 통일을 위협했던 내적 분열을 완전히 극복하지는 못한다. 그런대로 만족스러운 해결을 찾을 수 있었던 공식 행사를 소재로 한 것 말고도 그는 「사포」(1809)와 「레오니다스」(1812)처럼 고대세계를 소재로 한 장면들을 그렸는데, 이 장면들 역시 「사비니 여자들의 중재」에서와 마찬가지로 기교적이고 허식적이다. 모든 동시대인들과 마찬가지로 고대는 이제 다비드에게 더이상 영감의 원천이 되지 못하고 단지 하나의 관습이 되어버렸다. 실제적 과제와 마주하면 여전히 걸작을 만들어냈지만, 현실을 초월하는 세계를 그리고자 할 때는 영락없이 실패했던 것이다.

다비드 예술의 모순, 즉 신화와 고대세계 역사를 소재로 한 그림의 추상적이고도 빈약한 이상주의와 초상화에서 보이는 생동감 넘치는 자연주의 사이의 대립은 그의 브뤼셀 망명기간에 더욱 첨예해졌다. 그가 현실생

다비드에게 고대는 더이상
영감의 원천이 되지 못한다.
다비드 「사포」, 1809년.

활과 직접적인 관련을 맺게 될 때, 다시 말해 그가 초상화를 그려야 했을 때 그는 아직 노대가였지만, 현실과의 모든 관계를 잃고 순전히 기교상의 유희만을 일삼는 고대세계의 환상에 빠져들어갈 때는 그의 작품은 시대에 뒤떨어졌다는 느낌뿐만 아니라 몰취미하다는 인상마저 준다. 다비드의 경우는 예술사회학적으로 특별한 중요성을 지니는데, 그의 경우를 제외하고는 순수한 예술적 질(質)이 실제적인 정치적 목적과 조화를 이룰 수 없다는 테제를 더할 나위 없이 명백히 반증할 수 있는 예를 미술사에서 두번 다시 찾아볼 수 없기 때문이다. 그가 정치적 이해와 밀접한 관련을 맺으면 맺을수록, 또 자신의 예술을 선전 목적에 봉사하게 할수록 그의 작품이 지니는 예술적 가치는 한층 더 커졌다. 그의 모든 생각이 정치에 집중되고 「테니스장의 선서」와 「마라의 죽음」을 그리던 혁명기간에 다비드는 예술적으로 최고의 경지에 있었다. 적어도 자신을 나뽈레옹의 애국적 목적과 동일시할 수 있고 뭐니 뭐니 해도 혁명의 성공이 독재자 나뽈레옹

에 힘입고 있음을 확실히 의식하고 있던 제정시대만 하더라도 그의 예술은 ― 그것이 실제적 문제와 관련되는 한 ― 생기 넘치고 창조적이었다. 그러나 그후 그가 현실과의 모든 관계를 잃고 정치와는 아무런 상관없이 단지 한 사람의 화가로만 지내던 브뤼셀 시절에 그의 예술발전은 최저선을 기록했다. 물론 이런 상관관계가 훌륭한 그림을 그리기 위해서는 예술가가 정치적 관심과 진보적 생각을 가져야 한다는 것을 무조건 증명하는 것은 아니지만, 그러나 이런 상관관계는 예술가의 관심과 목표가 훌륭한 그림을 만들어내는 데 결코 방해가 되지 않는다는 것을 증명해준다.

흔히 프랑스혁명은 예술적으로 별로 큰 성과가 없었다거나 혁명시대 작품은 로꼬꼬 고전주의의 계승 내지 완성에 지나지 않는다고 할 수 있는 양식의 테두리를 벗어나지 못했다고 주장되어왔다. 그리고 혁명기간의 예술은 단지 내용과 이념에서만 혁명적이라고 말할 수 있을 뿐 그 형식과 양식적 수단에서는 혁명적이라고 말할 수 없다는 점도 강조되어왔다.[14] 혁명이 일어났을 때 실제로 고전주의가 이미 어느정도 존재하고 있었던 것은 사실이지만, 그러나 혁명은 이 기존의 고전주의에 새로운 내용과 의미를 부여했다. 혁명의 고전주의가 비독창적이고 비창조적으로 보이는 것은 단지 사물을 평준화해서 보게 마련인 후세 사람들의 시각 때문이고, 당대 사람들은 다비드의 고전주의와 그의 선행자들의 고전주의 사이의 양식적 차이를 완전히 의식하고 있었다. 다비드의 개혁이 당대 사람들에게 얼마나 모험적이고 혁명적으로 보였던가를 가장 잘 말해주는 것은 아까데미 원장 삐에르(J. B. M. Pierre)의 발언인데, 그는 일반적인 피라미드식 패턴에서 벗어난 「호라티우스 형제의 맹세」의 구도를 두고 "좋은 취미에 대한 공격"이라고 규정했다.[15] 그러나 혁명이 창조한 진정한 양식은 이 고전주의가 아닌 낭만주의, 다시 말해 혁명에 의해 실제로 행해

진 예술이 아니라 혁명에 의해 준비된 예술이다. 혁명 자체는 새로운 양식을 구체화할 수 없었다. 왜냐하면 혁명은 비록 새로운 정치적 목적과 새로운 사회제도, 새로운 법규는 갖고 있었지만, 자기 자신의 언어로 스스로를 표현할 만한 진정한 의미의 새로운 사회는 갖지 못했기 때문이다. 당시에는 단지 새로운 사회를 형성할 전제조건들만이 존재했다고 할 수 있다. 예술은 정치적 발전보다 뒤떨어져 있었고, 맑스가 이미 강조했던 것처럼 부분적으로는 아직도 낡고 오래된 형식 속에서 움직이고 있었다.[16] 예술가와 시인이 항상 예언자인 것만은 결코 아니다. 예술은 때로 시대를 앞지르지만 때로는 뒤지기도 하는 법이다.

| 혁명과 낭만주의

혁명에 의해 준비된 낭만주의도 이전의 유사한 운동에 근거를 두고는 있지만, 전기 낭만주의와 본래의 낭만주의는 근대 고전주의의 두 형식이 가진 만큼의 공통점도 갖고 있지 않다. 전기 낭만주의와 본래의 낭만주의는 그 발전과정에서, 이를테면 중간에 잠깐 중단되었을 뿐 전체적으로는 지속적으로 발전했던 통일적 성격을 지닌 낭만적 운동이 아니다.[17] 전기 낭만주의는 혁명을 통해 재기할 수 없을 정도의 결정적 패배를 맛보았다. 비합리주의는 혁명 이후에도 다시 살아났지만, 18세기의 감수성은 혁명 이후까지 살아남지 못했다. 혁명 이후의 낭만주의는 새로운 세계감정과 생활감정을 반영하고 있으며, 무엇보다도 예술적 자유라는 이념의 새로운 해석을 낳았다. 예술적 자유는 이제 더이상 천재의 특권이 아니라 예술가와 재능있는 개인은 누구나 가질 수 있는 생득권이 되었다. 전기 낭만주의가 규칙에서 일탈할 수 있는 권한을 천재에게만 허용했다면, 혁명 이후의 낭만주의는 어떤 종류의 객관적 예술법칙의 타당성도 부인한다.

일체의 개성적 표현은 유일무이하고 대체될 수 없으며 이런 개성적 표현의 법칙과 기준은 개인 속에 있다는 생각은 혁명이 예술을 위해 이룩한 위대한 성과다. 이때에 이르러서야 비로소 낭만주의 운동은 아까데미, 교회, 궁정, 패트런, 예술애호가, 비평가, 기성 대가들에 대한 자유의 투쟁일 뿐 아니라 전통과 권위, 그리고 규칙이라는 원칙 자체에서 벗어나기 위한 해방투쟁이 된다. 이 투쟁은 혁명으로 조성된 정신적 분위기 없이는 상상조차 할 수 없는 것이다. 이 투쟁이 성장하여 영향력을 획득할 수 있었던 것은 그러니까 혁명 덕분이다. 어떤 의미에서 근대의 모든 예술은 이런 낭만적 자유운동의 결과다. 초시대적인 미의 규범, 영원히 인간적인 예술의 가치, 객관적 기준과 구속력 있는 전통의 필요성 등에 관해서 아직 사람들이 이러쿵저러쿵 말들을 많이 하지만, 그러나 개인의 해방, 일체의 외적 권위의 배제, 일체의 제한과 금지에 대한 무시 등이야말로 근대예술의 살아 있는 원리였으며, 지금도 그렇다. 우리 시대 예술가들이 아무리 열광적으로 어느 유파, 어느 그룹에 속하고 어느 투쟁대열의 동참자로 자처하더라도 그가 그림을 그리고 작곡을 하고 글을 쓰는 동안에는 결국 그는 고독하거나 고독을 느끼게 마련이다. 근대예술은 고독한 인간, 다시 말해 행이든 불행이든 간에 자기 주위의 사람들과 이질감을 느끼는 개인의 자기표현이다. 혁명과 낭만주의는 예술가가 하나의 '사회', 즉 다소 규모의 차이는 있지만 근본적으로 동질적인 집단을 상대하던 문화시대, 그 권위를 원칙적으로 무조건 인정하지 않을 수 없는 사회집단을 대상으로 삼아야 했던 문화시대의 종말을 뜻한다. 예술은 이제 객관적·전통적 가치기준을 따르는 사회적 예술이기를 중단하고 스스로가 기준을 만들고 그 기준에 의해 평가받기를 원하는 표현예술이 되었다. 예술은 한마디로 한 개인이 다른 개인에게 자기의 의사와 감정을 전달하는 매개체가 되었

다. 낭만주의 이전까지는 다소 정도의 차이는 있지만 과연 관객층이 진실로 예술을 이해하는 사람들로 구성되었는지, 그리고 어느 정도나 그런 사람들로 구성되었는지 하는 것은 별로 큰 문제가 되지 않았다. 낭만주의 이전의 예술가와 시인 들이 무조건 이런 감상자 그룹의 요구와 소망에 부응하려고 노력했다면, 낭만주의 시대와 낭만주의 이후의 예술가들은 이제 더이상 어떤 집단적 그룹의 취미와 요구에 종속되지 않으며, 어느 한 그룹의 호응을 받지 못하면 언제든지 다른 그룹의 감상자층에 호소하려는 마음의 준비를 하고 있다. 낭만주의 이후의 예술가들은 그들의 창작과정에서 끊임없이 감상자층과 긴장하고 영원히 대립, 투쟁하는 관계에 놓이게 된다. 물론 그후 다시 예술전문가와 예술애호가로 이루어지는 그룹들이 생겨나지만, 그러나 이런 그룹의 형성은 언제나 유동적이기 때문에 예술과 예술감상자층 사이의 모든 지속적 관계를 파괴하는 것이다.

| 나뽈레옹과 예술

다비드의 고전주의와 낭만주의 회화가 프랑스혁명이라는 공통의 원천에서 출발하고 있다는 것은, 낭만주의가 고전주의에 대한 공격으로 시작되지 않았고, 다비드 유파를 외부로부터 와해시키지 않았으며, 오히려 바로 다비드의 가장 가깝고 재능있는 제자인 그로(A. J. Gros), 지로데(A. L. Girodet), 게랭(P. N. Guérin)에게서 그것이 처음 나타난다는 사실을 미루어 보아도 알 수 있는 일이다. 고전주의와 낭만주의 두 양식이 엄격하게 분리되기 시작하는 것은 1820년과 1830년 사이, 그러니까 낭만주의가 예술적으로 진보적 요소를 지닌 양식이 되고 고전주의가 여전히 다비드의 절대권위를 추종하는 보수적인 사람들의 양식이 되었을 때이다. 나뽈레옹 개인의 취미와 그가 미술가들에게 부과한 일의 성질에 가장 잘 부합하는

전쟁의 비극을 있는 그대로 그림으로써 그로는 전쟁화를 도덕적으로 새롭게
해석한다. 앙뚜안 장 그로 「자파의 페스트 격리소를 방문한 나뽈레옹」, 1804년.

것은 그로가 창안한 고전주의와 낭만주의의 혼합형식이었다. 나뽈레옹
은 그가 수행하던 공적 업무의 합리주의에서 벗어나 낭만주의 예술작품
에서 휴식을 찾았고, 또 예술을 선전수단으로 삼지 않는 한은 감상주의에
기우는 성향을 가지고 있었다. 문학에서는 오시언과 루쏘의 작품을, 회화
에서는 색채가 화려한 그림을 좋아했다는 사실이 이러한 그의 취향을 말
해준다.[18] 나뽈레옹이 다비드를 자신의 궁정화가로 삼은 것은 단순히 당
시의 일반적 여론을 따랐던 것에 불과하고, 실제로 그가 좋아한 화가는
오히려 그로, 제라르(Baron Gérard, F. P. Simon), 베르네(H. Vernet), 프뤼동(P. P.

Prud'hon) 및 당시의 '일화(逸話)화가'들이었다.[19] 그런데 이들은 모두가 나뽈레옹의 전투와 승리, 그의 축제와 의식 등을 그려야만 했다. 이 점에서는 무던한 다비드나 과민한 프뤼동이나 마찬가지였다. 하지만 나뽈레옹으로부터 가장 총애를 받은 진정한 황실화가는 그로였다. 그가 다비드 유파의 추종자들은 물론 이 유파의 적들까지도 인정할 정도로 명성을 획득할 수 있었던 것은, 한편으로는 그가 하나의 장면을 마치 밀랍인형 같은 생생함을 가지고 박진감 있게 묘사하기 때문이고 다른 한편으로는 전쟁화에 대한 새로운 도덕적 해석 때문이다. 주지하다시피 그는 전쟁을 인도주의적인 관점에서 묘사하고 전쟁이라는 유혈 사건의 비영웅적 측면까지 보여준 최초의 화가였다. 전쟁은 너무나 비참한 것이어서 더이상 그 비참성을 숨길 수 없게 되었다. 따라서 이제 가장 현명한 것은 이러한 비참성을 아예 숨기려고 하지 않는 일이었다.

| 제정시대의 모순

제정시대의 세계관이 예술에서 표현된 것이 기존의 양식경향들을 통합하거나 그에 변경을 가한 절충주의였다. 이러한 절충주의 예술양식의 모순된 성격은 나뽈레옹 정부가 안고 있던 여러 정치적·사회적 모순에 상응하는 것이었다. 나뽈레옹 제국이 해결하고자 했던 큰 문제는 혁명이 이룩한 민주주의의 성과를 절대군주제의 통치형태와 조화를 이루도록 하는 일이었다. 나뽈레옹에게 있어 앙시앵레짐으로 되돌아간다는 것은 혁명의 '무정부상태'에 머무는 것과 마찬가지로 상상할 수 없는 일이었다. 이제는 양자를 하나로 통합하고 신국가와 구국가, 신귀족과 구귀족, 사회적 평준화 과정과 새로운 부를 타협, 조정할 수 있는 새로운 통치형태를 발견해야만 했다. 앙시앵레짐하에서는 물론 자유의 이념도 평등

의 이념도 모두 생소한 것이었다. 혁명은 이 두가지 이념을 모두 실현하려고 시도했지만, 결국은 평등의 원칙을 포기하게 된다. 나뽈레옹은 평등의 원칙을 다시 구제하려 했으나 법적으로만 성공했을 뿐 경제적·사회적으로는 여전히 혁명 이전과 같은 불평등이 지배했다. 구태여 정치적 평등이 있었다고 하면 그것은 누구나 다 평등하게 아무런 권한을 갖지 못했다는 데 있을 것이다. 혁명이 이룩한 성과들 중에서 이제 남은 것이라곤 개인의 시민적 자유, 법 앞에서의 평등, 봉건적 특권의 폐지, 신앙의 자유와 직업선택의 자유뿐이었다. 물론 이러한 성과는 결코 작은 것이 아니었다. 그러나 나뽈레옹의 권위주의적 지배논리와 궁정적 야심은 귀족과 교회로 하여금 그들의 실추된 권위를 회복하도록 함으로써, 혁명의 기본 원칙을 고수하려는 그의 노력에도 불구하고 결과적으로는 반혁명적 분위기를 조성했다.[20] 낭만주의는 정교협약(Concordat, 프랑스혁명 이래 단절된 프랑스와 교황청 및 프랑스 정부와 교회 간의 관계를 재조정한 1801년 나뽈레옹과 교황 피우스 12세 간의 협정)의 체결과 이와 결부된 종교적 권위 회복을 통해 엄청난 자극을 받았다. 낭만주의는 이미 샤또브리앙(F. A. R. de Chateaubriand)의 작품을 통해 가톨릭의 혁신사상 및 왕당파 경향과 보조를 함께하고 있었다. 정교협약이 체결되고 난 바로 다음해에 출간된 프랑스 낭만주의의 첫 대표작이라고 할 수 있는 『기독교의 정수(精髓)』(Génie du Christianisme, 샤또브리앙의 4부작 저서)는 18세기의 어떤 문학작품도 누려보지 못한 일찍이 없던 성공을 거두었다. 빠리 전체가 이 작품을 읽었고, 나뽈레옹도 여러 날 저녁에 걸쳐 이 책을 낭독하도록 했다. 이 책의 출간은 종교적 당파의 성립 및 '계몽철학자들'의 지배의 종식을 의미했다.[21] 지로데와 함께 낭만적·종교적 반동은 예술에까지 파급되어 고전주의의 해체를 촉진하게 되었다. 혁명기간에는 전람회에서 종교적 내용을 담은 그림을 한폭도 볼 수 없었다.[22] 다

비드 유파도 처음에는 이 장르에 대해 완전히 거부하는 태도를 취했지만, 낭만주의가 파급되고 이로 인해 종교적 회화의 숫자가 늘어남에 따라 드디어는 종교적 소재가 아카데믹한 고전주의에까지 침투했던 것이다.

종교의 부활은 통령정부 시대의 정치적 반동과 때를 같이하여 시작되었다. 종교의 부활 역시 혁명 청산작업의 일부로 지배계급에서 열광적인 환영을 받았다. 그러나 이런 전반적인 열광은 나뽈레옹의 모험이 국민들에게 부과한 커다란 희생의 중압감 속에서 곧 잠잠해졌고, 부르주아지의 고양된 감정도 새로운 군인귀족계급이 생겨나고 구귀족계급에 대한 유화정책이 시행됨에 따라 크게 누그러졌다. 그러나 바로 이때에 이르러 처음으로 군납(軍納)상인, 곡물상인, 투기꾼 들의 황금시대가 시작되고, 또 시민계급이 종전처럼 혁명적 성격을 띠지는 않으면서 사회의 주도권 쟁탈전에서 궁극적 승리자가 된다. 시민계급이 혁명을 통해 추구했던 목표들이란 흔히 설명되어왔듯이 그렇게 이타적인 것은 결코 아니었다. 부유한 시민계급은 혁명이 일어나기 전부터 이미 국가의 채권자였고, 또 궁정의 살림이 계속해서 문란해질수록 국가 재정이 어느날엔가는 틀림없이 파산하리라는 두려움을 갖고 있었다. 그들이 새로운 질서를 위해 싸운 것은 무엇보다도 그들의 이익을 확보하기 위해서였다. 이런 사정을 염두에 두고 보면 왜 혁명이 가장 빈곤한 계층이 아닌 가장 부유한 계층 일부에 의해 이루어졌는가 하는 역설적으로 보이는 사실이 해명될 수 있을 것이다.[23] 프랑스혁명은 결코 프롤레타리아트나 하층 시민계급의 혁명이 아니라 금융업자와 실업가, 즉 봉건귀족의 특권 때문에 그들의 경제적 신장을 방해받긴 했지만 생존에는 아무런 위협도 받지 않던 계급의 혁명이었다.[24] 그러나 혁명은 노동자계급과 하층 시민계급의 도움에 힘입어 쟁취되었고, 그들의 도움이 없었더라면 성공하기 힘들었을 것

이다. 부르주아지는 그들의 정치적 목적을 달성하자마자 왕년의 투쟁동지들을 거들떠보지도 않고 내버려둔 채 공동으로 거둔 투쟁의 열매를 혼자서 즐기려 했다. 그럼에도 불구하고 권리를 박탈당하고 억압받던 이들 사회계층도 결과적으로는 혁명의 승리로 득을 보았는데, 그것은 아마 프랑스혁명이 수많은 폭동과 반란의 실패를 거치고 난 후 사회를 근본적이면서 지속적으로 변혁한 최초의 혁명이기 때문일 것이다. 그러나 이 사건이 미친 직접적 영향력은 그렇게 고무적인 것이 못 되었다. 혁명이 끝나자마자 사람들에겐 끝없는 환멸이 엄습했고, 계몽주의의 낙관적 세계관은 흔적조차 찾아볼 수 없게 되었다. 18세기의 자유주의는 자유와 평등이 동일하다는 생각에서 출발했다. 이 둘을 일치시킬 수 있다는 믿음이 18세기 낙관주의의 원천이었다면, 이 두 이념을 일치시킬 수 있다는 믿음의 상실은 혁명 이후 시대의 비관주의의 근원이다.

자유주의 이념의 승리를 말해주는 가장 두드러진 징표는 혁명 이후에 가서야 처음으로 정신의 강제와 제한, 규제라는 것이 사람들에게 무력감을 안겨주었다는 점이다. 지금까지는 종종 가장 훌륭한 예술업적이 가장 엄격한 독재권력과 결부되는 경우가 있었다면, 이때부터는 권위주의 문화를 도입하려는 일체의 시도가 완강한 저항에 부딪히게 된다. 혁명은 변하지 않는 인간적 제도란 있을 수 없다는 사실을 입증했다. 그러나 동시에 예술가들에게 부과된 어떤 이념이 더욱 높은 필연성을 나타낸다는 주장을 이제는 할 수 없게 되었으며, 그 이념의 진실성을 신뢰하는 대신 우선 그 이념의 구속력을 의심하게 되었다. 질서와 규율의 원칙은 더이상 예술 창조의 원동력이 되지 못했고, 자유주의 이념은 이때부터 ─ 정말 이때부터 비로소 ─ 시적 영감의 원천이 되었다. 나뽈레옹은 시인과 예술가 들에게 상과 선물과 훈장을 수여했음에도 불구하고 그들이 중요한

업적을 낼 수 있도록 진정으로 고무할 수는 없었다. 당시 정말로 창조적이었던 스딸 부인과 뱅자맹 꽁스땅(Benjamin Constant) 같은 작가들은 이단자거나 국외자였다.[25]

│ 새로운 예술감상자층

제정시대 예술계가 이룩한 가장 중요한 업적은 혁명기간에 생겨난 예술생산자와 예술감상자들 사이의 관계를 안정시킨 데 있었다. 18세기에 형성된 시민적 예술감상자층은 이제 그 위치가 더욱 강화되었고, 또 이때부터 조형예술 작품에 흥미를 갖는 그룹으로서도 지도적인 역할을 하게 되었다. 17세기 프랑스의 문학독자층은 수천명의, 볼떼르의 추산에 의하면 2,000~3,000명 정도의 문학애호가와 감상자로 구성된 써클이었다.[26] 물론 이러한 독자층이라고 해도 자기 나름의 독자적인 예술적 안목을 가진 사람들로만 구성된 것은 아니고, 그저 대체로 제한된 범위 안에서 가치 없는 것들 중에서 가치 있는 것을 골라낼 정도의 빈약한 감식 수준을 지닌 사람들로 이루어져 있었다. 더군다나 조형예술의 감상자층은 두말할 필요도 없이 더욱 수가 적었고, 그 구성원은 고작 수집가와 예술애호가 정도였다. 전문가뿐만 아니라 일반 애호가들도 참여하는 예술감상자층이 처음으로 생겨난 것은 뿌생파와 루벤스파 간의 논쟁이 일어난 시기에 이르러서이고,[27] 그림을 사서 소장할 의향을 갖지 않고 단순히 그림에 흥미를 느끼는 사람들까지 포괄하는 미술감상자층이 형성되는 것은 18세기에 와서의 일이다. 이러한 발전경향은 1699년의 쌀롱 이후 더욱더 두드러지게 나타나고, 1725년의 『메르뀌르 드프랑스』(Mercure de France)는 신분과 나이 고하를 막론한 엄청난 규모의 관람객들이 쌀롱에서 미술작품을 경탄, 칭찬하거나 비판, 비난한다는 것을 보고하고 있다.[28] 동시대

의 기록들에 의하면 쌀롱에 몰려든 감상자 수는 지금까지 유례를 찾아볼 수 없을 정도로 많았다고 하는데, 설령 이들 대부분이 쌀롱 방문이 당시의 유행이기 때문에 그저 한번쯤 들른 사람들이라고 하더라도 진지한 예술애호가의 숫자가 늘어난 것만은 사실이다. 이런 상황에 비추어보면 당시에 왜 그렇게 많은 양의 미술출판물, 미술잡지, 복제 미술품들이 쏟아져나왔는가를 알 수 있다.[29]

│ 미술전람회와 아까데미

벌써 오래전부터 사회생활과 문학활동의 중심지였던 빠리는 이제 유럽의 예술수도가 되어 르네상스 이래 이딸리아가 서양 예술계에서 해왔던 역할을 물려받게 되었다. 고대미술 연구의 중심지는 여전히 로마였지만 근대미술을 공부하려는 사람은 누구나 빠리를 방문했다.[30] 전교양세계의 관심의 대상이 된 빠리 예술계는 미술전람회에서 가장 큰 자극을 받았는데, 이 미술전람회는 이제 쌀롱에만 한정되어 개최되지 않았다. 벌써 오래전부터 이딸리아와 네덜란드에도 전람회가 있기는 했지만 그것이 처음으로 미술활동의 필요불가결한 요소가 된 것은 17세기와 18세기 프랑스에서의 일이다.[31] 정기적으로 전람회가 열린 것은 1673년 이후, 그러니까 국가의 재정보조가 감소함에 따라 화가들이 스스로 구매자를 찾아나서야만 했던 시기 이후부터다. 쌀롱에서는 아까데미 회원들만 전시할 수 있었고, 그렇지 않은 화가들은 쌀롱보다 훨씬 격이 떨어지는 싼루까 길드의 '아까데미아'나 '젊은이들을 위한 전시장'(Exposition de la Jeunesse)에서 작품을 전시해야만 했다. 1791년 혁명이 모든 미술가에게 쌀롱의 문호를 개방해주자 이들 분리파의 전람회는 불필요해졌고, 이런 분리파 전람회 및 기타 많은 개인 전람회, 아뜰리에 전람회, 학생 전람회 등을 통

해 불안하나마 활기와 자극을 얻은 미술계는 한결 더 정비되고 건강한 양상 — 물론 다른 한편으로는 종전보다 더 단조롭고 무미건조해졌지만 — 을 띠었다.

혁명은 궁정과 귀족 및 금융자본가의 미술시장 독점과 아까데미의 독재에 종지부를 찍었다. 예술의 민주화를 방해했던 이제까지의 구속들은 해체되었다. 그러한 구속들은 로꼬꼬 사회, 로꼬꼬 문화와 함께 소멸했다. 그런데, 문화의 열쇠를 쥐고 '고상한 취미'를 대표하던 모든 예술애호가층이 하루아침에 갑자기 사라졌다는 이제까지의 주장은 결코 정확한 것이 못 된다. 혁명이 일어나기 훨씬 전부터 시민계급이 계속 미술계에 참가해온 결과 미술계에서는 근본적인 변혁에도 불구하고 어느정도 지속적인 발전이 이루어졌다. 지금까지 유례를 찾아볼 수 없을 정도의 예술생활의 민주화, 즉 예술애호가층의 확대뿐 아니라 평준화도 이루어졌지만, 이런 발전경향은 혁명 이전에 이미 시작된 것이었다. 이미 멩스는 그의 「미와 취미에 관한 고찰」(Gedanken über die Schönheit und über den Geschmack, 1765)에서 "많은 사람들의 마음에 드는 것이 곧 미"라는 주장을 편 바 있다. 혁명 이후에 나타난 실질적 변화를 든다면, 과거의 예술애호가층은 예술이 아직도 일상생활과 직접 관련을 갖는 사회적 기능을 담당하고 또 예술이 사회적 형식의 일부가 되었던(이들은 예술형식을 통해 한편으로는 자기들보다 낮은 계급과의 간격을 유지했고, 다른 한편으로는 자기들보다 높은 궁정귀족과 지배자들과의 연대의식을 과시했다) 계급을 대표했다면, 새로운 예술애호가층은 이와 반대로 미학적 흥미를 가진 아마추어 예술애호가 그룹으로 발전함으로써, 이들에게는 예술이 자유로운 선택의 대상이자 변화하는 취향의 대상이 되었다는 점이다.

1791년 이미 입법의회가 아까데미의 특권을 폐지하고 모든 예술가에

게 쌀롱에 출품할 수 있는 권한을 부여하고 난 2년 뒤에 아까데미는 전면적으로 탄압을 받게 되었다. 이런 조처는 예술계에서 봉건적 특권의 폐지와 민주주의의 실현을 의미했다. 하지만 이 예술정책 면의 발전도 그에 상응하는 사회발전과 마찬가지로 이미 혁명 이전부터 시작된 것이었다. 아까데미는 오래전부터 모든 자유주의자에게 보수주의의 총본산처럼 간주되어왔다. 그러나 아까데미는 실제로는, 특히 17세기 말 이후에는 우리가 흔히 생각해온 것처럼 그렇게 편협하지도 않았고 전혀 접근하기 힘들 정도의 엘리트적 성격을 띠지도 않았다. 널리 알려진 대로 아까데미 회원의 입회문제는 이미 18세기에는 매우 관대하게 처리되었고, 단지 하나 엄격하게 지켜진 것은 아까데미 회원만이 쌀롱에 전시할 수 있다는 사항뿐이었다. 다비드를 선두로 한 진보적 미술가들이 아까데미에 맹렬히 반대운동을 벌인 것도 바로 이 제한조치 때문이었다. 이러한 투쟁의 결과 아까데미는 곧 해체되었지만, 이를 대신할 기구를 만들어내기란 훨씬 더 힘든 일이었다. 이미 1793년에 다비드는 특별한 집단이나 계급, 그리고 특권을 지닌 회원을 포함시키지 않는 자유롭고 민주적인 예술가단체인 '예술가 꼬뮌'(Commune des Arts)을 설립했다. 그러나 이 단체는 그 중심부에서 활동한 왕당파의 파괴행위로 인해 바로 다음해인 1794년에 새로운 민주적 예술가단체인 '대중적 공화주의 예술가협회'(Société populaire et républicaine des Arts)로 대체되었다. 이 단체는 프랑스 최초의 진정한 혁명적 예술가단체로서 그때까지 아까데미가 맡아온 기능을 위임받아 공식 조직으로 인정되었다. 그러나 이 단체는 아까데미와 같은 성격을 띤 단체가 아니라 신분과 직업의 고하를 막론하고 누구든지 회원이 될 수 있는 일종의 써클 같은 것이었다. 이 단체가 생겨난 같은 해에 다비드와 프뤼동, 제라르와 이자베(J. B. Isabey) 같은 화가들이 속한 '미술가 혁명클

혁명과 함께 이루어진 예술교육의 민주화로 루브르 미술관이 창설되어
젊은 예술가들의 학교 구실을 했다. 쌔뮤얼 모스 「루브르의 갤러리」, 1831~33년.

럽'(Club révolutionnaire des Arts)이 생겨났는데, 이 클럽은 회원들의 유명도 때
문에 높은 명망을 누렸다. 이런 예술가단체들은 모두가 '국민교육위원
회' 산하에 있었고 또 국민의회, 보건복지위원회, 빠리꼬뮌의 보호하에
있었다.[32] 아까데미에 가해진 억압은 처음에는 전람회 독점권에 대한 것
뿐이어서 아까데미는 미술교육 독점권에 관한 한은 한동안 영향력을 미
쳤고 그럼으로써 그 영향력을 대부분 유지할 수 있었다.[33] 그러나 아까데
미 대신에 곧 '회화·조각 전문학교'가 생겨났고 사립학교와 야간강습소
에서도 미술교육을 하기 시작했다. 회화교육은 그외에도 고등학교(에꼴 쎈
트랄École centrales)의 교과목으로도 채택되었다. 그러나 무엇보다도 예술교
육의 민주화에 가장 크게 기여한 것은 미술관의 설립과 확장이었다. 혁명
이전까지만 해도 이딸리아 여행을 할 형편이 못 되는 미술가들에겐 유명

한 거장들의 작품을 접할 기회가 거의 주어지지 않았다. 이들 작품은 대부분 왕실이나 대수집가의 진열실에 보존되어 있었기 때문에 일반대중은 접근할 기회가 없었다. 혁명과 함께 이러한 사정은 일변했다. 1792년 국민의회는 루브르에 미술관을 창설할 것을 결정했다. 이때부터 젊은 예술가들은 자기 아뜰리에 바로 근처에 있는 이곳 루브르에서 매일 걸작품을 연구하고 모사할 수 있었고, 또 이곳 진열실에서 스승에게 배운 바를 다시 확인하고 가장 잘 보완할 수 있게 되었다.

미술가와 혁명

떼르미도르의 쿠데타 이후 권위의 원칙은 예술계에서도 점차 부활했고, '왕립 조형예술 아까데미'는 마침내 새로운 아까데미의 제4분과로 대체되었다. 이 개혁을 단행한 정신이 얼마나 비민주적이었는가를 가장 단적으로 말해주는 것은 구아까데미 회원이 150명이었던 데 반해 신아까데미 회원은 고작 22명밖에 되지 않았다는 사실이다. 그러나 이 신아까데미에는 다비드, 우동(J. A. Houdon), 제라르 등이 속해 있었고, 그리하여 곧 아까데미의 옛 권위를 되찾았다. 물론 화가들도 혁명에 대한 그들의 태도를 수정했지만 그러나 그들의 태도가 완전히 통일적이었던 것은 아니다. 처음부터 정직하고 진지한 혁명가였던 예술가들도 있었다. 예컨대 자기 부인에 힘입어 경제적으로 독립할 수 있었고 그래서 미술시장에서 일어나는 그때그때의 경기변동에 전혀 신경 쓸 필요가 없었던 다비드뿐만 아니라 사태의 변화 때문에 경제적으로 완전히 몰락했으면서도 혁명에 끝내 충실했던 프라고나르도 그런 예술가였다. 물론 예술가들 중에는 가령 비제 르브룅 부인(É. Vigée Le Brun)같이 유수의 귀족고객들을 따라서 프랑스를 떠난 신념에 찬 반혁명분자들도 있었다. 그러나 대부분의 예술가들은

좌익이든 우익이든 자신이 유리하다고 판단한 데 따라 때로는 망명자 측에 때로는 혁명가 측에 붙는 단순한 동조자에 불과했다. 전체적으로 보면 예술가들은 처음에는 혁명에 대해 위협을 느꼈는데, 많은 사람이 국외로 망명함으로써 가장 경제력 있고 가장 예술적 감식안이 높은 고객을 잃어버렸기 때문이다.[34] 국외 망명자 수는 날로 늘어났고 국내에 남아 있던 과거의 고객층은 미술품을 살 형편도 분위기도 아니었다. 대부분의 화가들은 혁명 초기에는 상당히 궁핍한 상황에 처해 있었다. 따라서 그들이 혁명에 대해 반드시 열광적일 수만은 없었던 것은 조금도 이상한 일이 아니다. 그럼에도 불구하고 그들 중의 많은 숫자가 혁명의 편에 선 이유는 그들이 구체제하에서 마치 종처럼 굴욕과 학대를 받았다고 느꼈기 때문이다. 혁명은 이런 상황의 종말을 의미했고, 또 결국에 가서는 물질적으로도 그들에게 보상을 해주었다. 왜냐하면 미술에 대한 정부의 점진적인 관심 이외에도 개인 애호가가 다시 등장하고, 유명한 예술가의 작업에 활발한 관심을 갖는 새로운 감상자층이 갑자기 나타났기 때문이다.[35] 이들이 쌀롱을 방문하는 횟수도 혁명기간 동안 줄어든 게 아니라 오히려 늘어났다. 경매에서도 미술작품은 혁명 이전과 마찬가지로 높은 가격으로 호가되었고, 제정시대에는 심지어 가격이 상당히 오르기까지 했다.[36] 미술가들의 숫자는 점점 더 증가해서 비평가들은 미술가가 이미 너무 많다고 불평할 정도였다. 미술계는 혁명의 충격에서 재빨리 —— 너무 재빨리 —— 회복되었고, 새로운 예술이 아직 나타나기 전에 이미 미술품 매매가 정상화되었다. 과거 미술계의 여러 조직들이 이렇게 아무런 독자적인 미적 기준도 없이, 또 그러한 기준을 갖겠다는 용기도 없이 부활했다. 혁명 이후에 나타나는 미술계의 비독창성과 쇠퇴는 바로 여기에서 연유하며, 20년 이상의 세월이 지난 후에야 비로소 프랑스에서 낭만주의의 실현

을 볼 수 있는 까닭도 여기에 있다.

02 _ 독일과 서유럽의 낭만주의

낭만주의, 자유주의, 반동

19세기의 자유주의는 낭만주의를 왕정복고 및 반동과 동일시했다. 이들 간의 연관성에 대한 이러한 강조는 특히 독일의 경우에는 어느정도 정당성을 지닐지 모르나, 전체적으로는 잘못된 역사상을 낳았다. 이런 잘못된 인식이 처음으로 교정된 것은 사람들이 독일 낭만주의와 서유럽 낭만주의를 구별하여 전자를 반동적 경향을 지닌 것으로, 후자를 진보적 경향을 지닌 것으로 생각하기 시작하면서부터다. 이렇게 해서 생겨난 낭만주의상(像)은 훨씬 더 진실에 가까워지긴 했지만 그래도 여전히 사태를 단순화했다고 할 수 있는데, 왜냐하면 정치적 관점에서 보아 독일 낭만주의의 여러 형태도 서유럽의 그것과 마찬가지로 처음부터 끝까지 일관되고 단일한 것은 아니었기 때문이다. 마침내 사람들은 실제 상황에 부응해서 독일 낭만주의와 영국 및 프랑스 낭만주의를 초기 단계와 후기 단계, 제1세대와 제2세대로 나누어 생각하게 되었다. 그리고 독일과 서유럽의 낭만주의 발전은 서로 다른 여러 방향을 거치면서 진행되었고, 독일 낭만주의가 처음에는 혁명적 태도를 취하다가 나중에는 반동으로 기울어진 반면, 서유럽 낭만주의는 처음에는 왕당적·보수적 입장을 취하다가 나중에 자유주의로 기울었다는 사실도 확인되었다. 이 모든 설명은 근본적으로 틀린 것은 아니지만, 낭만주의의 개념 규정에 그렇게 생산적인 것이 되지는 못했다. 그러니까 낭만주의 운동에서 특징적인 것은 이 운동

이 혁명적 세계관 아니면 반혁명적 세계관을 대변하느냐 혹은 진보적 세계관 아니면 반동적 세계관을 대변하느냐 하는 데 있는 것이 아니라, 어느 경우든 비현실적·비합리적·비변증법적 길을 통해 그런 관점에 이르게 되었다는 사실이다. 낭만주의의 혁명적 열광도 그 보수주의와 마찬가지로 현실과는 거리가 멀었고 '혁명과 피히테 및 괴테의『빌헬름 마이스터의 수업시대』'에 대한 도취 또한 교회와 왕실, 기사도와 봉건주의에 대한 심취처럼 역사발전의 진정한 원동력에 대한 인식과는 거리가 멀었던 것이다. 당똥(G. J. Danton)과 로베스삐에르(M. F. M. I. de Robespierre) 같은 혁명적 인간들도 샤또브리앙과 메스트르(J. M. de Maistre), 괴레스와 아담 뮐러(Adam Müller) 같은 보수적 인사들처럼 하나같이 세상사에 어두운 교조주의자들이었다. 프리드리히 슐레겔은 피히테와『빌헬름 마이스터의 수업시대』와 혁명을 지지하던 청년시절에도, 또 메테르니히(Klemens W. N. L. von Metternich)와 신성동맹(神聖同盟, 1815년 러시아·오스트리아·프로이센이 빠리에서 맺은 평화동맹)에 심취한 만년에 가서도 한결같이 낭만주의자였다. 그러나 메테르니히 자신은 그의 보수주의와 전통주의에도 불구하고 결코 낭만주의자는 아니었다. 그는 역사주의의 신화, 왕정주의와 교권주의의 신화를 공고히 하는 일을 문인들에게 위임했던 것이다. 현실주의자란 언제 자기 자신의 이익을 위해 싸워야 하고 언제 남에게 양보해야 하는가를 아는 사람이고, 변증법론자란 그때마다의 역사적 상황이 하나로 환원될 수 없는 여러 동인과 과제가 서로 뒤엉켜 생겨나는 것임을 알고 있는 사람이다. 낭만주의자는 과거에 대한 그의 모든 이해에도 불구하고 자신이 살고 있는 현재를 비역사적·비변증법적으로 판단한다. 다시 말해 그는 현재라는 것이 과거와 미래의 중간에 위치하고, 정적 요소와 동적 요소가 서로 뒤엉켜 있는 하나의 모순이라는 것을 파악하지 못하는 것이다.

낭만주의는 병적인 원칙을 체현하고 있다는 괴테의 정의는 — 물론 우리는 이런 판단을 괴테가 본래 의미했던 액면 그대로 받아들일 수는 없을 것이다 — 현대 심리학의 조명을 받음으로써 새로운 의미와 확증을 얻게 되었다. 왜냐하면 낭만주의가 실제로 언제나 긴장과 모순에 가득 찬 사물의 단면만을 보거나 역사적 변증법의 한 요소만을 고려 대상에 둔다면, 그래서 낭만주의의 이 단면성과 과장된 과잉보상적 반응이 결과적으로는 정신적 평형의 결핍을 뜻하는 것이라면, 낭만주의는 '병적'이라고 규정되어 마땅하기 때문이다. 사물로 인해 불안해지고 그로 인해 두려움을 느끼지 않는다면 왜 그것을 과장하고 왜곡하겠는가? "모든 사물과 사건은 있는 그대로 존재할 뿐이고 그 결과 또한 마땅히 그렇게 되어야 할 그대로 되는 것뿐이다. 그렇다면 우리는 왜 스스로 기만당하기를 원하는 것일까?" 하고 버틀러(J. Butler) 주교는 묻는데, 그의 이 물음은 일체의 환각을 싫어했던 18세기의 명랑하고 '건강한' 현실감각을 가장 잘 말해준다.[37] 이러한 현실주의의 입장에서 보면 낭만주의는 항상 하나의 거짓, 니체(F. W. Nietzsche)가 바그너를 두고 말했듯이 "모순을 모순으로 느끼지 않으려 하고" 가장 의심하는 것을 가장 큰 소리로 확인하는 자기기만으로 보이는 것이다. 과거로의 도피는 단지 낭만적 비현실주의와 환각주의의 한 형태일 따름인데, 왜냐하면 이것 말고 미래와 유토피아로의 도피도 있기 때문이다. 그러니까 낭만주의자가 무엇에 매달려 있는가는 그렇게 중요하지 않다. 결정적인 사실은 그들이 현재와 다가올 세계의 파멸을 두려워하고 있다는 것이다.

현재의 문제화

낭만주의는 획기적인 중요성을 가질 뿐만 아니라 그 자체가 획기적이

라는 것도 의식하고 있었다.[38] 낭만주의는 서양 정신사에서 가장 중요한 전환점의 하나였고, 스스로 자기의 역사적 역할을 완전히 의식하고 있었다. 고딕 이래 감수성의 발전이 이때처럼 강한 자극을 받고, 자신의 감정과 본성에 따라 행동할 수 있는 예술가의 권리가 이때처럼 철저히 강조된 적은 일찍이 없었다. 르네상스 이래 계속 발전을 거듭해 계몽주의를 통해 전체 문화세계를 지배하는 보편성을 획득하게 된 합리주의는 그 발전사에서 가장 격렬한 타격을 받았다. 중세의 초자연주의와 전통주의가 붕괴한 이래로 이성과 냉철함, 자기통제 능력과 의지가 이때처럼 폄하되어 거론된 적은 없었다. 워즈워스(W. Wordsworth)의 통제되지 않은 주정주의에 결코 동조하지 않은 블레이크(W. Blake)까지도 "자제하는 사람들은 스스로 그렇게 하기를 원하는데, 왜냐하면 그들의 욕망이 충분히 자제될 수 있을 정도로 약하기 때문이다"라고 말하고 있다. 학문과 실천의 원칙으로서의 합리주의는 이런 낭만주의의 공격에도 불구하고 곧 회복되었지만, 서양예술은 계속 '낭만주의적'이었다. 낭만주의는 각 나라에 차례로 파급되어 영국과 프랑스는 물론 드디어 러시아와 폴란드에서도 소통 가능한 하나의 문학적 보편어를 창조한 범유럽적 운동이었을 뿐만 아니라, 고딕의 자연주의나 르네상스의 고전주의처럼 예술발전사에서 지속적 요인으로 남은 예술양식의 하나였다. 실제로 현대예술의 어떤 작품도, 현대 인간의 어떤 미묘하고 분화된 인상과 기분도 낭만주의에서 비롯하는 민감성에 힘입지 않은 것이 없을 정도이다. 현대예술의 과도한 감정, 무질서와 난폭, 취해서 더듬거리는 듯한 서정성, 가차없이 자신을 드러내 보이는 과시욕, 이 모든 것의 근원은 낭만주의로 소급된다. 이 주관적·자기중심적 태도는 오늘의 우리에게는 너무나 자명하고 피할 수 없는 것이 되어서, 우리의 감정에 관한 언급을 배제하고서는 추상적인 사

고과정도 서술할 수 없게 되었다.[39] 지적 정열, 이성의 파토스, 합리주의의 예술적 생산성 등은 이제 완전히 기억에서 사라졌기 때문에, 우리는 고전주의 예술까지도 오히려 낭만적 감정의 표현으로밖에 파악할 수 없다. "낭만주의자들만이 고전주의 작품을 낭만주의적으로 읽을 수 있는데, 왜냐하면 그들만이 그것이 씌어진 바 그대로, 즉 낭만적으로 읽을 수 있기 때문이다"라고 프루스뜨는 말하고 있다.[40]

| 역사주의

19세기 전체는 예술적으로 낭만주의에 의존했지만 낭만주의 자체는 18세기의 소산으로서, 스스로가 과도기적 성격을 띠고 있으며 역사적으로 문제시되는 위치에 놓여 있다는 것을 언제나 의식하고 있었다. 서양세계는 낭만주의의 위기와 비슷하거나 그보다 더 심각한 위기를 여러차례 맞이했지만, 그러나 이때처럼 발전의 전환점에 서 있다는 절박감에 빠져든 적은 일찍이 한번도 없었다. 한 세대가 자신의 역사적 시대에 대해 비판적 입장을 취하고 전통적 문화형식으로써는 자신들의 생활감정을 나타낼 수 없다고 판단해 그것을 거부한 예가 이번이 결코 처음은 아니다. 노쇠해간다는 감정과 다시 젊어지고 싶다는 소망을 가졌던 세대는 그전에도 물론 있었다. 그러나 과거에는 자신들이 지닌 문화의 의미와 존재이유를 문제시하고 과연 자기들의 문화가 독자성을 요구할 권리가 있는지, 그리고 자기들의 문화가 인류문화 전체에서 필수불가결한 구성요소가 될 수 있는지 여부에 대해 의문을 제시하는 따위는 도저히 상상할 수 없는 일이었다. 낭만주의의 재생(再生) 감정은 물론 결코 새로운 것이 아니다. 르네상스가 이미 그런 감정을 가지고 있었고, 심지어 중세에도 사람들은 갱생의 관념과 부활의 환상 ─ 그 대상은 고대 로마였지만 ─ 을

가슴에 품고 다녔다. 그러나 그전의 어떤 세대도 자신이 상속자요 후계자라는 의식이 그렇게 강렬하지는 않았으며, 지나간 시간, 잃어버린 문화를 그대로 반복, 재생하고자 하는 욕망이 그렇게 명확하지는 않았다. 낭만주의는 역사 속에서 끊임없이 추억거리와 자신을 유추, 비교할 대상을 찾았으며, 과거에 이미 실현되었다고 그들이 믿은 이상을 통해 가장 강한 자극을 받았다. 그러나 그들의 중세에 대한 관계가 고전주의의 고대에 대한 관계와 전적으로 맞먹는다고는 할 수 없는데, 왜냐하면 고전주의가 그리스인과 로마인들에게서 단지 하나의 본보기만을 취했다면, 낭만주의는 이와 반대로 항상 과거에 관해 '이미 경험했다'는 감정을 갖고 있었기 때문이다. 낭만주의는 지나간 시간을 마치 전생에 이미 존재했던 시간처럼 회상했다. 그러나 물론 이 감정은 결코 고전주의가 고대와 갖는 공통점에 비해 낭만주의가 중세와 더 많은 공통점을 갖고 있다는 것을 뜻하지는 않는다. 실제로는 오히려 그 반대라고 할 수 있다. "베네딕트 교단의 한 수도사가 중세를 연구할 경우, 그는 그런 연구가 무엇 때문에 필요한지, 또 중세 사람들이 지금보다 더 행복하고 더 신의 뜻에 맞게 살았는지 어떤지 하는 것을 자문해보지 않았다. 그는 바로 자신이 신앙과 교회조직의 연속성 속에 서 있기 때문에, 일체의 믿음이 동요하고 모든 것이 의문시되는 혁명의 세기에 살고 있는 낭만주의자들보다 종교에 대해 더 비판적일 수 있었다"라고 낭만주의에 관한 최근의 한 재치있는 분석은 지적하고 있다.[41] 의심할 바 없이 낭만주의의 역사체험에는 현재에 대한 정신병적인 두려움과 과거로 탈출하려는 시도가 표현되어 있다. 하지만 정신병적 현상이 이때처럼 생산적이었던 때는 지금까지 한번도 없었다. 낭만주의에서 보이는 그 역사적 민감성과 통찰력, 서로 관계가 먼 것들과 좀처럼 해석하기 힘든 것들에 대한 낭만주의의 감수성은 이 정신병에 힘입

중세를 마치 전생의 시간처럼 회상하는 낭만주의의 이상과 정신을 고도로 구현한 풍경의 하나다. 카를 프리드리히 싱켈 「임페리얼 궁의 고딕 성당」, 1815년.

은 것이다. 아마 이 과민성이 없었다면 낭만주의는 거대한 정신사적 연관들을 복원해내지 못했을 것이며, 근대문화를 고대문화와 구별하고 기독교가 서양역사의 일대 휴지기를 이룬다는 사실을 인식하며 또 기독교에서 나온 개인주의적·자기반성적·문제적인 문화들 속에서 '낭만적'이라는 공통의 특징을 발견하는 데 성공하지 못했을 것이다.

낭만주의의 시대의식, 즉 낭만주의의 정신세계를 지배하는 현재의 의미에 대한 끊임없는 문제제기가 없었더라면 19세기의 모든 역사주의 및 그와 결부되어 일어난 정신사의 깊은 변혁은 생각할 수 없을 것이다. 낭만주의 이전까지만 해도 서구의 세계상은 고대 헤라클레이토스 (Heracleitos, 기원전 540?~480?. 만물은 영원히 생멸하며 변화한다고 주장한 그리스 철학자)

와 궤변론자, 스꼴라철학의 유명론과 르네상스의 자연주의, 자본주의 경제의 역동성과 18세기의 역사학의 진보에도 불구하고, 본질적으로 정치적이고 파르메니데스(Parmenides, 기원전 515~?. 만물은 유일하고 불가분한 실체며 모든 변화는 가상의 것이라고 주장한 그리스 철학자)적이며 비역사적이었다. 자연적·초자연적 세계질서의 이성원칙, 도덕적·논리적 법칙들, 진리와 법의 이념, 인간의 운명과 사회제도의 의미, 이 모든 인류문화의 기본 요인들은 근본적으로 명확하고 의미가 변하지 않는 것, 초시간적인 엔텔레케이아(entelecheia, 아리스토텔레스의 개념으로, 질료가 그 목적하는 형상을 실현하여 운동이 완결된 상태) 혹은 타고날 때부터 지닌 선천적 이념으로 파악되어왔다. 이 원칙들의 항구성에 비추어볼 때 일체의 변화, 일체의 발전과 분화는 무의미하고 덧없는 것으로 여겨졌고, 역사적 시간이라는 매개를 통해 일어나는 모든 것은 사물의 표면만 건드리는 것같이 느껴졌다. 프랑스혁명과 낭만주의 이후에야 비로소 사람들은 인간과 사회의 본질이 근본적으로 진화적이고 동적인 것이라고 느끼기 시작했다. 우리 자신과 우리의 문화가 끝없는 흐름 속에 있고 중단 없는 투쟁 속에 있다는 생각, 우리 정신의 삶이란 과도기적 성격을 지니는 하나의 과정이라는 생각은 낭만주의의 발견으로서, 오늘날의 세계상을 정립하는 데 가장 중요하게 기여한 것이다.

　잘 알다시피 '역사적 감각'은 이미 전기 낭만주의에서 눈을 뜨고 활동했을 뿐 아니라 지적 발전의 추진력으로 작용했다. 또 우리가 알고 있듯이 계몽주의는 몽떼스끼외(Baron de la Brede et de Montesquieu), 흄, 기번(E. Gibbon), 비꼬(G. B. Vico), 빙켈만, 헤르더 같은 역사가들을 배출했고, 문화적 가치가 신의 계시라는 설명에 반대하여 그 역사적 기원을 강조했을 뿐 아니라, 그 가치들의 상대성에 관해서도 이미 어느정도의 의식을 가지고 있었다. 아무튼 미에는 대등한 가치를 지닌 여러 유형이 있고, 미의

개념들도 물질적 생활조건처럼 서로 다르며, 또 "중국의 신은 중국 관리처럼 배불뚝이다"라는 것은 당시의 미학에서 익히 알려진 생각이었다.[42] 그러나 계몽주의 역사관은 이런 통찰에도 불구하고 다음과 같은 생각, 즉 역사는 영구불변하는 이성의 전개이고 이 전개는 처음부터 인식할 수 있는 일정한 목적을 향한다는 생각에 근거를 두고 있었다. 그러니까 18세기의 비역사성은 18세기가 역사에 전혀 관심을 갖지 않고 인간문화의 역사적 성격을 오인한 데 있는 것이 아니라, 역사적 전개의 본질을 오인하여 이를 일종의 직선적인 연속성으로 파악한 데에 있는 것이다.[43] 역사의 상호관계가 논리적 성격을 띤 것이 아니라는 것을 처음으로 인식한 사람은 프리드리히 슐레겔이고, "철학은 근본적으로 반역사적"이라고 최초로 강조한 사람은 노발리스다. 무엇보다도 역사적 운명이라고 할 만한 것이 존재하고 "우리가 바로 오늘의 우리인 것은 바로 그러한 특정한 과거를 뒤돌아보기 때문"이라는 인식은 낭만주의가 이룩한 성과다. 이런 종류의 생각과 이 생각에 반영되어 있는 역사주의는 계몽주의에서는 전혀 생소한 것이었다. 인간 정신, 정치제도, 법, 언어, 종교, 예술 등의 본질은 오직 그 역사적 기초 위에서만 이해될 수 있고, 또한 이것들은 역사적 삶속에서 가장 직접적이고 가장 순수하며 본질적인 모습으로 나타난다는 사상은 낭만주의 이전에는 도저히 생각할 수 없었을 것이다. 그러나 이런 역사주의가 결과적으로 어디로 갈 것인가가 가장 분명히 드러나는 것은 아마도 오르떼가이가세뜨(J. Ortega y Gasset, 1883~1955. 생철학을 바탕으로 현대문명을 비판한 에스빠냐의 철학자, 정치가)의 역설적으로 과장된 표현, "인간은 아무런 본질도 가지고 있지 않다. 그가 유일하게 가지고 있는 것은 역사뿐이다"에서일 것이다.[44] 그의 이 표현은 얼핏 보기에 결코 고무적으로 들리지 않는다. 그러나 우리는 여기에서도 낭만주의 운동 전체에서와 마찬가지

로 낙관주의와 비관주의, 행동주의와 숙명주의의 중간에 서 있는 양면적 태도를 보게 되는데, 그것은 양쪽 모두에 마음이 끌리는 그런 태도인 것이다.

| 낭만주의의 '유출설'적 역사철학

낭만주의의 해석학적 기술, 역사적 상관관계에 대한 통찰력, 역사에서 문제적인 것과 논란의 여지가 있는 것에 대한 감수성, 이러한 것들과 더불어 우리는 또한 낭만주의로부터 역사적 신비주의, 역사적 힘의 인격화와 신비화, 다시 말해 역사적 현상들이란 독립적인 원리들의 기능이자 발현이며 구체화일 뿐이라는 생각을 유산으로 물려받았다. 누군가는 이런 사고방식을 의미심장하고도 그럴 법하게 '유출설(流出說, emanation, 초월적 절대자에서 각 존재가 전개되어 현실세계를 완성한다는 학설)적 논리'라고 규정했는데,[45] 이 규정은 추상적 역사관뿐만 아니라 동시에 그런 사고방식을 자체에 내포하고 있는, 흔히는 의식되지도 않는 형이상학을 암시한다. 이 논리에 따르면 역사는 알 수 없는 미지의 힘들이 지배하는 영역처럼 보이며, 개개 현상들 속에서는 불완전하게밖에 표현될 수 없는 한층 높은 이념들의 토대처럼 보인다. 그리고 이런 플라톤적 형이상학은 국민정신, 국민 서사시, 국민문학과 기독교 예술 등에 관한 이미 낡은 낭만주의 이론들 속에서뿐만 아니라 리글(A. Riegl, 1858~1905. 스위스의 예술사가)의 '예술의욕'(Kunstwollen) 개념에도 그대로 나타나 있다. 왜냐하면 리글도 개념을 절대화하는 낭만주의의 개념신비주의와 정령적(精靈的) 역사관의 마력에서 아직 제대로 벗어나지 못하고 있기 때문이다. 그는 한 시대의 예술의욕을 마치 일종의 행동하는 인격체처럼 간주해서, 이 인격체가 흔히 가장 강력한 저항에도 불구하고 자신의 의도를 관철하고 또 때로는 그 예술의욕

의 담당자도 모르게, 심지어 그의 의사에 반하면서까지 자기를 관철한다고 생각한다. 리글에게 역사상의 여러 양식은 독립적인 개체들, 다른 어떤 것과도 교환될 수 없고 비교될 수 없으며 생성과 사멸의 과정을 거쳐 다른 하나의 개별 양식으로 교체되는 독립적인 개체들로 여겨진다. 예술사를 그 자체의 기준에 의해 평가받기를 원하고 그 가치를 자신의 개성에 두는 그런 양식현상들의 병렬이자 잇따른 발생으로 보는 견해는 어느 의미에서 역사적 힘을 인격화하는 낭만주의 역사관의 가장 순수한 본보기이다. 그러나 실제에 있어서는 인간 정신이 만들어낸 가장 중요하고 포괄적인 창작물들은 결코 처음부터 정해진 하나의 목표를 향해 곧장 나아가는 일직선적 발전의 결과는 아니다. 호메로스(Homeros)의 서사시도 아테네의 비극도, 심지어 고딕의 건축양식과 셰익스피어의 예술도 단일하고 명확한 예술적 의도의 실현이 아니라, 시간적·공간적으로 규정된 특수한 욕구들과 일련의 부적당한 기존 수단들이 한데 어울려 생긴 우연의 결과이다. 바꿔 말하면 정신적 산물이란 점진적인 기술의 혁신(이 혁신은 본래 의도했던 목적에 가까워지면 본래의 의도에서 벗어나는 경우가 많다), 그때그때의 순간적인 동기, 갑자기 떠오르는 착상, 본래의 예술적 과제와 때로는 전혀 아무런 관계도 없는 개인의 체험들이 어울려 생겨나는 산물이다. 예술의욕 이론은 이처럼 전혀 비통일적이고 이질적인 발전의 최종 결과를 주도적인 이념이라고 실체화하고 있는 것이다. '고유명사 없는 예술사'(뵐플린의 예술사관에서 핵심 범주. 뵐플린의 예술사관에 대해서는 이 책 2권 291~94면 참조)라는 학설 역시, 바로 그것이 기본 요인으로서 현실의 인간들을 예술발전에서 제거해버리기 때문에 역사적 힘들을 인격화하고 개념을 실체화하는 역사 형이상학의 또 하나의 형태일 뿐이다. 이 역사 형이상학을 통해 예술의 발전사는 고유한 내적 생명원리를 따르는, 그리

고 마치 동물의 육체가 개별 기관들의 독립을 용납하지 않는 것처럼 독자적 예술가들의 독립을 허용하지 않는 하나의 과정이라는 성격을 획득하게 된다. 마지막으로 우리가 역사적 유물론에 관해서, 정신적 산물 속에는 일정한 시점의 생산수단의 특징이 표현되어 있을 뿐이라든가 역사에서 경제적 현실이란 마치 이상주의 역사철학의 의미에서 '예술의욕' 혹은 '내재적 형식법칙'처럼 절대적 지배권을 갖는다는 식으로만 생각한다면, 우리는 여기에서도 실제 현실에서는 훨씬 더 복잡한 역사과정을 낭만화, 단순화하고 유물론적 역사관을 유출설적 역사논리의 한 단순한 변형으로 만들어내는 셈이 된다. 역사적 유물론의 진정한 의미와 낭만주의 이래 역사학에서의 가장 중요한 진보는, 역사발전의 원천이 형식원칙이나 이념, 실체나 본질 등에 있는 것이 아니라 역사발전은 하나의 변증법적 과정을 나타낸다는 통찰에 있다. 역사발전의 근원을 형식원칙이나 이념에 두는 이상주의 역사관이 근본적으로는 동일한 비역사적 실체의 '변형'만을 끊임없이 만들어낸다면, 유물론적 역사관은 모든 요인들이 항상 유동적이고 의미가 변천하며, 정적인 것과 무시간적 보편성뿐만 아니라 일방적으로 영향력을 미치는 요인이라는 것은 있을 수 없고, 물질적·정신적인, 경제적·이념적인 일체의 요인들이 서로 분리될 수 없이 상호 의존관계로 맺어져 있다는 인식에 바탕을 두고 있다. 다시 말해 이 인식에 의하면 역사적으로 파악할 수 있는 어떤 사태의 근원이 이미 그런 상호작용의 결과가 아닐 만큼 시간적으로 멀리 소급해 올라간다는 것은 전혀 불가능하다. 아무리 원시적인 경제라도 그것은 이미 조직화된 경제로서, 이런 사실은 물론 경제를 분석함에 있어서 우리가 정신적 조직형태와는 반대로 독립적으로 주어져 있고 그 자체로 파악 가능한 물질적 전제조건에서 출발해야 한다는 것과 결코 모순되지 않는다.

전혀 새로운 문화의 방향 정립과 결부된 역사주의는 깊은 실존적 변혁의 표현으로서, 사회를 근본으로부터 뒤흔든 격변에 상응하는 것이었다. 낭만주의는 새로운 사회의 이념이자 이제는 더이상 절대적 가치를 믿지 않고 또 그 상대성과 역사적 제약성을 고려하지 않고서는 더이상 어떤 가치도 믿을 수 없게 된 세대들의 세계관이었다. 낭만주의는 옛 문화의 몰락과 새로운 문화의 생성을 자신의 운명으로 체험했기 때문에 모든 것을 역사적 전제조건들과 결부해서 보았다. 모든 사회적 존재의 역사성에 대한 낭만주의의 의식은 너무나 깊어서 보수적 계층도 자기들의 낡은 특권을 정당화하고자 마음먹으면 오직 더 많은 역사적 논거를 끌어다대기만 하면 되었고, 자기들 요구의 근거를 국민의 역사적 문화 속에 그들이 오랫동안 깊이 뿌리내리고 있었다는 사실에서 찾았다. 그러나 역사적 세계관은 이미 여러차례 주장되었듯이 결코 보수주의의 창안이 아니라, 보수적 사회계층이 다만 그것을 자기 것으로 만들어 본래의 의도와는 정반대되는 방향으로 발전시킨 것에 불과하다. 진보적 시민계급이 사회제도들의 역사적 근원에서 그것의 절대적 타당성에 대한 반증을 보았다면, 그들 특권의 근거를 다름 아닌 자신들의 ‘역사적 제권리’, 연륜과 우선권에서 찾을 수 있었던 보수적 계층은 역사주의에 하나의 새로운 의미를 부여했다. 즉 이들은 역사성과 초시간적 타당성의 대립을 얼버무리고는 그대신 이미 역사화된 것, 서서히 성장한 것과 자발적·합리적·개혁주의적 의지행동 사이의 대립을 만들어냈던 것이다. 그리하여 이제 서로 대립관계에 서게 된 것은 시간과 초시간성, 역사와 절대적 존재가 아니라 ‘유기적 성장’과 개인의 자의(恣意)였다.

| 현재로부터의 도피

역사는 이제 정신적·물질적 생존에 위협을 받는 자기 시대에 불만을 가진 모든 사람의 피난처가 되었다. 무엇보다도 그것은 독일에서뿐 아니라 서유럽 여러 나라에서도 자기들의 희망이 깨지고 권리가 박탈당했다고 느끼는 지식인들의 피난처가 되었다. 정치발전에 아무런 영향력을 미칠 수 없다는 것이 지금까지는 독일 지식인들만의 운명이었으나 이제부터는 전유럽의 운명이 되었다. 계몽주의와 프랑스혁명은 개인들에게 지나칠 정도의 희망을 불어넣어주었고, 이성의 무제한적 지배 및 시인과 철학자의 절대적 권위를 보장해주는 것 같았다. 18세기만 해도 작가는 서양 세계의 정신적 지도자였다. 그들은 개혁운동을 배후에서 추진하는 활동가들이었고 진보적 계층의 모범이 되는 인격이상을 체현하고 있었다. 그러나 이런 상황은 프랑스혁명의 종말과 함께 변했다. 그들은 혁명이 이룩한 개혁이 지나쳤다는 비난에 대해서도 미흡했다는 비난에 대해서도 책임을 느꼈고, 정체와 정신적 암흑이 지배하는 혁명 후의 시대에 위신을 유지할 수도 없게 되었다. 반동에 동조하고 그에 충실히 봉사하면서도 그들은 18세기 계몽철학자들이 가졌던 도덕적 만족감은 전혀 느끼지 못했다. 그들 대부분은 이제 완전히 무력해져버렸다는 것을 알았으며 자신들을 불필요한 존재라고 느꼈다. 그들은 과거에서 도피처를 찾았다. 그들은 과거를 자신들의 모든 희망과 꿈을 충족해주는 장소로 만들었고, 이 도피처에서 이념과 현실, 자아와 세계, 개인과 사회 사이의 모든 긴장을 추방했다. "낭만주의는 이 지상의 고뇌에 뿌리를 두고 있다. 따라서 한 국민의 상황이 불행하면 불행할수록 그 국민은 한층 더 낭만적이고 더 애수적이다"라고 독일 낭만주의를 비판하는 한 자유주의 비평가는 말하고 있다.[46] 독일 국민이 유럽에서 가장 불행했던 것만은 사실이지만, 그러나 프랑스

혁명 이후 곧 서구의 다른 나라 국민들 또한 — 적어도 지식인들은 — 자기 나라에서 보호받고 안정을 누리고 있다고는 느끼지 않았다. 고향을 상실하고 고독해졌다는 감정은 이제 새로운 세대의 결정적 체험이 되었고, 그들의 세계관 또한 이 체험에 의존했다. 이런 감정은 수많은 형식을 취했는데, 이에 따라 과거로의 도피라는 가장 두드러진 형식을 필두로 하는 일련의 도피적 시도가 나타나게 되었다. 유토피아와 동화, 무의식적인 것과 상상의 것, 무시무시한 것과 신비스러운 것으로의 도피, 유년시절과 자연, 꿈과 광기로의 도피 등은 모두가 동일한 감정과 일체의 책임과 고뇌에서 벗어나려는 동경의 위장되고 다소는 승화된 형식들인 것이다. 그것은 17세기와 18세기의 고전주의가 때로는 화를 내거나 염려하면서, 때로는 재치와 애교로써, 그러나 항시 똑같이 단호한 입장에서 반대해 싸웠던 저 혼돈과 무정부 상태에 대한 도피적 시도였다. 고전주의자는 스스로를 현실의 주인이라고 생각했다. 그는 스스로를 지배하고 또 모든 존재를 지배할 수 있다고 믿었기 때문에 지배를 받는 것에도 동의했다. 이와 반대로 낭만주의자는 어떠한 외적 구속도 인정하지 않았고, 스스로 책임을 질 능력도 없었으며, 압도적 현실 속에 자신이 아무런 방비 없이 내던져져 있다고 느꼈다. 그렇기 때문에 현실을 경멸하면서도 동시에 신격화했다. 그는 현실을 견강부회하거나 혹은 아무 저항 없이 맹목적으로 현실에 자신을 내던졌지만, 그러나 자기가 현실을 감당할 수 있다고는 결코 느끼지 못했다.

낭만적 고향 상실

낭만주의자들이 그들의 예술감정과 세계감정의 특징을 묘사할 때마다 그 문장 속에는 늘 향수(Heimweh)라는 단어 아니면 고향 상실(Heimatlosigkeit)

이라는 생각이 끼어들게 마련이다. 노발리스는 철학을 '향수', 즉 "어디서나 집처럼 느끼고 싶은 충동"이라고 정의했고, 동화를 "어디에나 있으면서 아무 데도 없는 고향 같은 세계"에 대한 꿈이라고 정의했다. 그는 실러의 "이 지상에 귀속되지 않는 정신"을 들어 그를 높이 평가했고, 실러는 그 나름대로 낭만주의자를 "고향에 가고 싶어 애태우는 국외추방자"라고 불렀다. 그렇기 때문에 그들은 목적도 끝도 없는 방랑, 찾으려야 찾을 수 없고 찾아져서도 안되는 '푸른 꽃', 그리고 찾으면서도 동시에 그로부터 벗어나고자 하는 고독, 아무것도 아니면서 동시에 모든 것인 무한성 등을 얘기한다. "나의 마음은 모든 것을 원하고 모든 것을 바라며 모든 것을 참는다. 나의 사고가 요구하는 이 무한을 과연 무엇이 대신할 수 있겠는가"라고 쎄낭꾸르(É. P. de Sénancour)는 『오베르망』(Obermann)에서 쓰고 있다. 그러나 이 '모든'이라는 것은 실제로는 아무것도 포함하고 있지 않으며, 이 '무한'이라는 것은 어디에도 없음이 명백하다. 고향에 대한 그리움

그리움은 낭만주의의 가장 주된 정조다.
독일 낭만주의의 효시를 이룬 노발리스의 『밤의 찬가』는
연인 조피에 대한 사랑과 그리움에서 탄생했다.
리자 클라이네르트 「조피의 초상」, 18세기 후반.

(Heimweh)과 먼 곳에 대한 그리움(Fernweh)이라는 것은 낭만주의자들의 갈 가리 찢긴 감정의 표현이다. 그들은 인간의 체온을 못내 아쉬워하고 인 간으로부터의 고립에 괴로워하면서도, 동시에 인간을 기피하고 열심히 멀리 있는 것과 미지의 것을 찾아헤맸다. 그들은 세상으로부터의 소외를 괴로워하면서도 그런 소외를 긍정하고 소망했다. 그래서 노발리스는 낭 만주의 시를 "쾌적한 방식으로 사물을 소외시키는 예술, 즉 사물을 낯설 게 만들면서도 동시에 친숙하고 매력적으로 만드는 예술"이라고 정의했 고, 모든 것은 "그것을 먼 곳으로 옮겨놓을 때" 낭만적·시적으로 되며 또 "평범한 것에 신비스러운 외관을, 잘 알려진 것에 미지의 위엄을, 유한한 것에 무한한 의미를 부여할 때" 모든 것은 낭만화될 수 있다고 주장했다. '미지의 것의 위엄', 이 터무니없는 말은 한 세대나 아니 몇년 전만 하더 라도 정신이 온전한 사람이라면 도저히 입 밖에 낼 수 없었을 것이다. 이 성과 인식의 위엄, 건강한 인간 오성과 현명하고 냉철한 현실감각의 위엄 등에 관해서는 얘기가 오고갔지만 '미지의 것의 위엄'이라는 생각이 누 구에겐들 떠오를 수 있었겠는가? 사람들은 미지의 것을 정복해 이를 무 해한 것으로 만들고자 했었다. 미지의 것을 찬양하고 숭배하는 것은 정신 적 자살이요 자기파괴였을 것이다. 그런데 이제 노발리스는 낭만적인 것 의 정의뿐만 아니라 '낭만화'라는 처방까지 내리는데, 낭만주의자는 낭 만적이라는 것만으로 충분하지 못하고 낭만주의를 생의 목표 또는 프로 그램으로 만들기 때문이다. 그는 단지 삶을 낭만적으로 묘사하려 할 뿐만 아니라 삶을 예술에 적응시키고 미학적·유토피아적 생존의 착각 속에 잠 기고자 한다. 그러나 이러한 낭만화는 무엇보다도 인생을 단순화, 단일화 하는 것을 뜻하고, 모든 역사적 존재의 고통스러운 변증법으로부터 인생 을 해방하는 것을 뜻하며, 해결될 수 없는 모순을 인생에서 제거하고 소

원성취의 꿈과 환상에 대한 합리적 저항을 약화시키는 것을 의미한다. 모든 예술작품은 하나의 비전이자 현실의 전설이고, 모든 예술은 현존재를 유토피아로 대체한다. 그리하여 예술의 유토피아적 성격은 다른 어디에서보다도 낭만주의에서 가장 순수하고 완벽하게 표현되는 것이다.

'낭만적 아이러니'(romantic irony) 개념은 본질적으로 예술이란 자기암시이자 자기기만에 불과하며 우리는 예술적 묘사의 허구성을 항시 의식하고 있다는 통찰에 근거를 두고 있다. '의식된 자기기만'이[47] 예술이라는 정의도 그 근원은 낭만주의 및 "의혹을 기꺼이 유보해두는 것"이라는[48] 콜리지(S. T. Coleridge)의 생각까지 소급된다. 이런 태도에 있는 '의식적인 면' '의지적인 면'은 아직도 하나의 고전주의적·합리주의적 특징이지만, 낭만주의는 시간이 지남에 따라 이런 특징을 포기하고 그 대신에 '무의식적' 자기기만, 감각의 마비와 도취, 아이러니와 비판의 포기 등을 내세웠다. 사람들은 영화의 효과를 알코올이나 아편의 효과와 비교했고, 또 영화관에서 쏟아져나와 어두운 밤 속으로 사라지는 영화 관객 무리를 마치 자기가 처한 상태에 책임을 질 수 없고 지려고도 하지 않는 숙취자나 마약중독자로 묘사했다. 그러나 이런 효과는 영화에만 특유한 효과가 아니라 이미 낭만적 예술에서 그 근원을 찾아볼 수 있는 것이다. 물론 고전주의도 암시적이고자 했고 독자와 관객의 마음속에 감정과 환각을 불러일으키고자 했다. 어느 예술이 이런 효과를 원하지 않았겠는가! 그러나 고전주의의 묘사는 항시 교훈적 모범을 보이거나 유익한 예를 들거나 의미심장한 상징을 제시하는 등의 특징을 지니고 있었다. 관객들도 그런 작품에 눈물을 흘리거나 황홀감에 빠지거나 기절하는 등의 반응을 보였던 것이 아니라, 심사숙고와 신선한 통찰과 인간과 그 운명에 대한 더욱 깊은 이해로 반응했던 것이다.

│ 시민운동으로서의 낭만주의

혁명 이후의 시대는 전반적인 환멸의 시대였다. 이 환멸은 혁명이념과 표면적으로만 연결되어 있던 사람들에게는 국민의회와 함께, 정말 혁명적이었던 사람들에게는 떼르미도르의 쿠데타와 함께 시작되었다. 전자의 사람들에겐 혁명을 연상시키는 일체의 것이 점점 혐오의 대상이 되었고, 후자의 사람들에겐 발전의 새로운 단계마다 왕년의 동맹자였던 부르주아지의 배신이 확인되었다. 그리고 처음부터 혁명을 마치 악몽처럼 체험했던 사람들에게 그것은 고통스러운 각성이었다. 이들 모두에게 현재는 무미건조하고 공허하게 되어버린 것처럼 여겨졌다. 지식인층은 날이 갈수록 더욱더 다른 사회계층들과 유리되어 이미 그들만의 고립된 삶을 영위하고 있었다. 이리하여 속물이라는 개념과 '시민'(citoyen)과 대비되는 '부르주아'라는 개념이 생겨났고, 지금까지 거의 그 유례가 없는 이상한 상황, 즉 예술가와 시인 들이 자기들의 물질적·정신적 생존을 힘입어온 바로 그 계급에 대해 경멸과 증오를 퍼붓는 상황이 벌어지게 되었다. 이렇게 된 것은 낭만주의가 본질적으로 시민계급의 운동이자 고전주의의 관습과 궁정적·귀족적 기교와 수사학, 고양된 양식과 세련된 언어에 최종적으로 결별을 고한 그야말로 전형적인 시민계급의 예술방향이었기 때문이다. 계몽주의 예술은 그 혁명적인 경향에도 불구하고 아직 고전주의의 귀족주의 취미에 바탕을 두고 있었다. 볼떼르와 포프뿐만 아니라 프레보와 마리보, 스위프트와 스턴까지도 19세기보다는 17세기에 더 가까웠던 사람들이다. 낭만주의에 와서야 처음으로 예술은 '인간 기록', 울부짖는 고백, 적나라하게 드러내놓은 상처가 된다. 계몽주의 문학이 시민을 추켜세웠을 때는 자기보다 높은 신분에 대항하기 위해 다소간 논쟁적 색조를 띠고 있었다. 그런데 낭만주의에 이르러 비로소 시민은 너무나

자명한 인간의 기준이 된 것이다. 낭만주의를 대표한 사람들 중에도 귀족 출신이 꽤 많았지만 그렇다고 해서 낭만주의의 시민계급적인 성격이 달라지는 것은 전혀 아니다. 그것은 마치 낭만주의의 문화강령이 반속물적이라고 해서 낭만주의의 시민계급적 성격을 부정할 수 없는 것과 마찬가지다. 노발리스, 클라이스트, 아르님(A. von Arnim), 아이헨도르프, 샤미소(A. von Chamisso), 샤또브리앙, 라마르띤(A. M. L. de Lamartine), 비니(A. de Vigny), 뮈세(A. de Musset), 보날드(L. de Bonald), 메스트르, 라므네(F. C. R. de Lamennais), 바이런(G. G. Byron, 1788~1824), 셸리, 레오빠르디(G. Leopardi), 만쪼니(A. F. C. A. Manzoni), 뿌시낀(A. S. Pushkin), 레르몬또프(M. Y. Lermontov), 이들은 모두 귀족 출신으로서 때로는 귀족적인 세계관을 표명하기도 했으나 혁명 이후 이들의 문학은 전적으로 자유시장, 즉 부르주아 독자층을 대상으로 했다. 때로는 이들 독자에게 그들의 실질적 이익과 배치되는 세계관을 설득할 수 있는 경우도 있었지만, 그러나 18세기에 보던 대로 비개인적 양식과 추상적 사고형식으로 세계를 표현해서 그들에게 보여줄 수는 없었다. 이들 독자층에 실제로 부합하는 세계상의 특징이 가장 명백하게 나타나는 것은 칸트 이래 독일 철학을 지배해왔고 또 시민계급의 해방이 없었다면 상상도 할 수 없었을 정신의 자율성 및 문화의 개별 영역들의 내재성이라는 이념 속에서이다.[49] 낭만주의에 이르기까지 문화의 개념은 인간의 정신이 종속적인 역할을 할 뿐이라는 관념에 의거했다. 다시 말하면 그때그때의 세계상이 교회적·금욕적이든 세속적·영웅적이든 혹은 귀족적·절대주의적이든 어느 경우에나 정신은 항상 목적을 위한 수단으로만 간주되었으며, 결코 독자적인 내재적 목표를 추구하지 않는 듯이 보였다. 정신의 자율성이라는 이념을 처음으로 생각할 수 있게 된 것은 옛날의 구속들이 해체되고 교회와 세속의 권력질서에 대비된 절대적 무력감이

사라지고 난 후, 다시 말해 개인이 자기 자신에 의존하게 되면서부터다. 정신적 자율성의 이념은 경제적·정치적 자유주의 철학에 상응하는 것으로서, 그것은 사회주의가 새로운 구속의 이념을 만들어내고 역사적 유물론이 정신의 자율성을 다시 폐기할 때까지 계속 타당성을 유지했다. 그러니까 이러한 자율성은 낭만주의의 개인주의와 마찬가지로 18세기 사회를 뒤흔든 갈등의 원인이 아니라 그 결과였던 것이다. 개인주의와 정신의 자율성이라는 두 이념은 원래 새로운 것이 아니지만, 그러나 개인이 사회에 대해, 그리고 개인과 그의 행복 사이에 놓여 있는 모든 방해요소에 대해 반대하도록 자극을 받은 것은 이 시기가 처음이었다.[50]

| 예술의 문제

낭만주의는 세상으로부터 정신의 소외를 보상하기 위해, 그리고 부르주아지와 속물들의 반정신적인 태도에 대한 방패막이로 그 개인주의를 극단화했다. 낭만주의자들은 전기 낭만주의가 이미 시도했던 것처럼 그들의 유미주의를 통해 다른 세계와 단절된 하나의 영역, 즉 아무런 제약 없이 자기들이 지배할 수 있는 하나의 영역을 만들고자 했다. 고전주의는 미 개념의 근거를 진리 개념, 다시 말해 모든 존재를 지배하는 보편적으로 인간적인 기준에 두었다. 그러나 뮈세는 부알로의 말을 뒤집어서 "미보다 더 진실한 것은 없다"라고 공언하고 있다. 낭만주의자들은 인생을 예술의 기준에 따라 평가했는데, 그렇게 함으로써 일종의 성직귀족으로서 다른 사람들 위에 군림하고자 했던 것이다. 예술에 대한 그들의 관계에서도 그들의 전세계관을 지배하던 서로 모순되는 양면적 태도는 그대로 표현되었다. 괴테가 예술가의 본성에 관해 가진 의문점들은 낭만주의에서도 조금도 약화되지 않은 채 지속되고 있다. 예술은 한편으로 '지

적 직관', 종교적 고양, 신의 계시의 수단으로 간주되었지만 다른 한편 실생활에서의 가치는 의문시되었다. "예술은 유혹적인 금단의 열매다. 이 열매의 가장 깊은 단맛을 한번 음미한 사람은 실제적이고 활동적인 일은 다시 하지 못한다. 그리고 그는 점점 더 깊이 자기만의 좁은 쾌락 속으로 빠져들어간다"라고 바켄로더(W. H. Wackenroder, 1773~98. 독일의 낭만주의 시인)는 이미 말하고 있다. 그는 또 이렇게 말한다. "예술가가 모든 인생을 하나의 역할로 생각하는 배우가 된다면, 그래서 자기의 무대를 모범적 세계 내지 핵심으로 생각하고 실제 인생을 껍데기 내지 '남루하게 기워 만든 비참한 모방'이라고 간주한다면 그것은 예술의 독소일 것이다."[51] 셸링의 동일성의 철학은 "미는 진리이고 진리는 미이다"라는 키츠(J. Keats)의 언명처럼 이 모순을 극복하려는 시도일 뿐이었다. 그럼에도 불구하고 유미주의는 계속 낭만적 세계관의 기본 특징이 되었으며, 하이네(H. Heine)가 고전주의와 낭만주의를 합쳐 독일 문학의 '예술시대'라고 요약한 것은 정곡을 찌른 것이다.

　낭만주의의 입장에서 갈등이 없는 것은 하나도 없으며, 그들의 모든 발언 속에는 그들의 역사적 위치가 지니는 문제성과 그들 감정의 분열이 그대로 반영되어 있다. 인간의 도덕적 삶은 옛날부터 갈등과 투쟁 속에서 이루어져왔다. 그리고 인간의 사회적 삶이 복잡하면 복잡할수록 자아와 세계, 충동과 이성, 과거와 현재 사이의 마찰은 더 잦고 격렬했다. 그러나 낭만주의에서 이런 갈등은 의식의 본질적 형식이 된다. 삶과 정신, 자연과 문화, 역사와 영원, 고독과 사회성, 혁명과 전통은 이제 더이상 단순한 논리적 상관개념이나 도덕적 양자택일의 대상이 아니라 사람들이 동시에 실현시키고자 노력하는 가능성들로 생각된다. 물론 이 가능성들은 아직 서로 변증법적인 관계에 놓여 있지 않고, 또 그 상관관계를 드러낼 만

한 정도의 종합도 추구되고 있지 않으며, 다만 여기에서는 이 가능성들이 실험, 연습되고 있는 데 불과하다. 이상주의와 정신주의도, 비합리주의와 개인주의도 아무런 모순과 반대 없이 그 자체로 지배적 위치를 차지하지는 못한다. 오히려 그 경향들은 그것들과 맞먹을 정도로 강한 자연주의·집단주의 경향들과 번갈아 등장하는 것이다. 솔직하고 일관성 있게 세계를 바라보던 철학적 태도는 사라졌으며, 이제는 다만 반성적·비판적이고 의문시하는 태도, 다시 말해 언제나 그 역(逆)이 성립할 수도 있다는 태도만이 남게 되었다. 인간의 정신은 18세기가 아직 자기 것으로 소유하고 있던 자발성의 마지막 조각마저도 이제 상실했다. 여러 심적 관계의 내적 분열과 갈등은 점점 더 정도가 심해져서, 어떤 사람이 올바르게 주장했던 것처럼 낭만주의자들, 혹은 적어도 독일의 초기 낭만주의자들은 바로 그 '낭만적인 것'과의 거리를 유지하려고 했다.[52] 적어도 프리드리히 슐레겔과 노발리스는 그들 자신 속에서 모든 감정을 극복하려고 노력했고, 또 그들의 주관주의와 과도한 감수성에도 불구하고 자신들의 세계관을 무엇인가 좀더 확고하고 보편타당성 있는 것 위에 세우고자 했다. 전기 낭만주의와 낭만주의 사이에 근본적으로 다른 큰 차이점이 있다면 그것은 바로 18세기의 감상주의가 고양된 감수성, 즉 고조된 '마음의 민감성'으로 대체되고, 아직도 눈물을 쏟는 식의 감상주의가 완전히 사라진 것은 아니지만 감상적 반응은 이미 그 도덕적 가치를 상실하기 시작함으로써 점점 더 차원 낮은 문화수준으로 전락했다는 사실이다.

'병적' 낭만주의

낭만적 영혼의 내적 갈등과 분열이 가장 직접적이고 인상적으로 나타나는 것은 낭만주의자의 마음속에 늘 현존하고 또 낭만주의 문학에 무수

낭만주의의 현실 도피는 통제되지 않는 비합리, 무의식의 어두운 충동과 몽상적·도취적 심리를 탐구함으로써 근대 정신분석학의 핵심을 발견했다. 요한 하인리히 퓌슬리 「악몽」, 1790~91년.

히 다양한 형태로 나타나는 '도플갱어'(Doppelgänger, second self)의 모습에서다. 일종의 고정관념이 되어버린 이런 생각의 기원은 명백하다. 즉 그것은 억누를 수 없는 자기성찰에 대한 충동, 광적인 자기관찰, 그리고 언제나 자기 자신을 미지의 사람, 이방인, 아득히 먼 존재로 여기려는 강박심리인 것이다. 물론 도플갱어, 즉 '또 하나의 자기'가 있다는 생각 역시 하나의 도피적 시도일 뿐으로, 그것은 자신의 역사적·사회적 상황에 적응할 수 없었던 낭만주의의 무능력의 표현이다. 낭만주의자들은 마치 일체의 어두운 것과 불명확한 것, 혼돈스러운 것과 도취적인 것, 악마적인 것과 디오니소스적인 것 속으로 뛰어들듯이 자기이중화에 빠져들어서 그속에서 그들이 합리적으로 장악할 수 없는 현실로부터의 도피처를 찾았

다. 현실로부터 탈출하는 과정에서 그들은 무의식적인 것, 이성의 영역을 벗어난 안전지대, 즉 그들의 소원성취적 공상과 비합리적 해결의 원천을 발견한다. 낭만주의자들은 그들 가슴속에 두개의 영혼이 함께 살고 있다는 것, 그들 내부에 자기 자신이 아닌 어떤 다른 존재가 있어 그것이 생각하고 느낀다는 것, 자기의 악마와 심판관을 함께 데리고 살고 있다는 것, 요컨대 정신분석학의 기본적 사실들을 발견해냈다. 그들에게 있어 비합리적인 것은 통제되지 않는다는 엄청난 이점을 갖고 있었기 때문에 그들은 무의식적인 어두운 충동과 몽상적·도취적인 마음의 상태를 칭찬했고, 또 그 속에서 차갑고 냉철한 비판적 이성이 줄 수 없었던 만족감을 찾았다. 디드로만 하더라도 "감수성은 위대한 천재의 자질이 아니다. 모든 일을 하는 것은 그의 머리지 가슴이 아니다"라고 말했다.[53] 그러나 이제 사람들은 이성의 '목숨을 건 모험'(salto mortale)에서 모든 것을 기대한다. 그리하여 직접적 체험과 기분에 대한 신뢰, 순간과 순간적으로 스쳐지나가는 인상들에 대한 탐닉, 그리고 노발리스가 말하는 우연의 찬양 등이 생겨나는 것이다. 혼돈의 안개가 짙으면 짙을수록 그 짙은 안개를 뚫고 나오는 별의 광채는 그만큼 더 눈부실 것이라고 기대한다. 신비적인 것과 밤에 관련된 것들, 괴상한 것과 그로떼스끄한 것, 요괴적인 것과 무시무시한 것, 병리학적인 것과 도착적인 것 등에 대한 찬양과 숭배도 이런 맥락에서 생겨났다. 만약 우리가 낭만주의를 괴테가 그랬던 것처럼 한마디로 '병원의 시'라고 규정한다면 그것은 낭만주의에 대한 불공평한 평가가 되겠지만, 그러나 그것은 비록 우리가 바로 노발리스와 그의 "삶은 정신의 병"이라든지 "인간을 다른 동식물과 구별해주는 것은 병이다"라는 격언을 생각지 않더라도 낭만주의의 근본적 문제점을 시사하는 평가라고 할 수 있다. 물론 낭만주의자들에겐 병도 합리적으로 해결할 수 없

는 인생의 문제들에서 도피하기 위한 수단에 불과하고, 아프다는 것 자체도 일상의 의무에서 벗어나기 위한 구실에 지나지 않는다. 낭만주의자가 '병적'이었다는 주장 자체는 그렇게 큰 의미를 갖는 것은 아니다. 그러나 병의 철학이 낭만주의 세계관의 본질적 요소를 나타낸다는 주장은 이보다 더 많은 의미를 내포하고 있다. 병은 그들에게 있어 일상적인 것, 평범한 것, 이성적인 것의 부정을 의미했으며, 그들의 세계상 전체를 지배했던 삶과 죽음, 자연과 비자연, 구속과 해체의 이원론을 포함하는 것이었다. 병은 명확하고 지속적인 모든 것의 가치절하를 의미하고, 일체의 제한과 일체의 확실하고 최종적인 형식에 대한 낭만적 혐오감에 상응하는 것이었다.

| 형식 해체

우리가 아는 바와 같이 이미 괴테는 형식의 비진실성과 불충분성에 대해 언급했다. 그리고 이와 관련된 그의 몇몇 발언을 상기해볼 때 우리는 왜 프랑스인들이 진작부터 그를 낭만주의자의 한 사람으로 간주했는지 이해할 수 있다. 그러나 괴테는 예술의 제한된 형식들이 다만 삶의 구체적인 풍부함과 비교해서 진실이 아닌 것뿐이라고 생각했던 것이다. 이에 반해 낭만주의자들은 모든 확실하고 결정된 것이란 무한한 생성과 영원한 변화 및 삶의 역동성과 생산성을 특징으로 하는 충족되지 않은 열린 가능성들보다 원래 더 무가치한 것이라고 생각했다. 모든 확고한 형상, 모든 명백한 생각과 확실한 표현들은 그들에게 있어 죽은 것이고 거짓처럼 생각되었기 때문에, 그들은 자신들의 유미주의에도 불구하고 통제되고 자기만족적인 형태로서의 예술작품을 경시하는 성향을 지니고 있었다. 그들의 무절제와 자의성, 예술장르의 혼합과 통합, 즉흥적이고 단편

적인 표현방식은 그들의 천재성과 고양된 감수성 및 역사적 통찰력을 낳은 이 동적인 생활감정의 또다른 징후에 불과했던 것이다. 개인은 혁명 이후 자신을 받쳐줄 외적 근거를 상실했다. 그는 자기 자신에게 기댈 수밖에 없었고 자신 속에서 모든 근거를 찾아야만 했다. 개인은 스스로에게 끝없이 중요하고 끝없이 흥미로운 존재가 되었다. 그는 세계의 체험을 자신의 체험으로 대체했으며, 그리하여 결국 내적 움직임, 사고와 감정의 흐름, 어느 한 정신상태에서 다른 정신상태로의 이행과정을 외부 현실보다 더 현실적이라고 느끼게 되었다. 개인은 세계를 단지 자신의 체험을 위한 질료이자 바탕으로만 간주하고, 세계를 자기 자신을 얘기하기 위한 구실로 이용했다. "우리 인생의 모든 우연한 사건은 재료로서, 우리는 그것을 가지고 우리가 원하는 것을 무엇이든지 만들 수 있다. 모든 것은 끝없는 사슬의 한 고리다"라고 노발리스는 말했다. 이렇게 되면 체험이라는 흐름의 시작도 끝도, 그리고 완결된 예술작품의 내용도 형식도 모두 중요성을 잃어버린다. 세계는 내면의 움직임의 단순한 계기가 되고 예술은 체험의 내용이 한순간 그 속에서 형태를 얻는 우연한 용기(容器)가 된다. 바꿔 말하면 지금까지 사람들이 낭만주의의 기회원인론(occasionalism)이라고 부른 사고방식이 생겨난다.[54) 기회원인론이란 현실을 실체가 없고 본질적으로 정의할 수 없는 일련의 기회로, 정신적 생산성을 위한 단순한 자극으로 분해하는, 즉 현실을 오직 주체가 자신의 존재와 자신의 본질성을 확인해보기 위해서만 그렇게 있다고 여기는 상황으로 해체하는 관점이다. 그 자극들이 더 모호하고 분위기를 중시하며 '음악적'일수록 체험하는 주체가 겪는 반응의 진폭은 더욱 격렬하며, 또 세계가 파악 불능이고 변덕스럽고 실체가 없으면 없을수록 자신의 타당성을 획득하기 위해 싸우는 자아는 더욱 강하고 자유롭고 자율적이라고 느끼는 것이다. 이

런 태도는 개인이 이미 자유로워지고 자기 자신에 의존하고는 있지만 다른 한편으로 위협과 위험을 느끼는 역사적 상황에서만 생겨날 수 있다. 과시적 주관주의, 정신적인 것을 확대하려는 끊임없는 충동, 새로운 예술의 언제나 불만에 차고 자기 자신을 뛰어넘으려는 서정주의 등은 이 분열된 자아감정에 의해 비로소 설명된다. 낭만주의를 설명함에 있어 우리는 혁명 후 시대의 해방된, 환멸을 겪은 개인의 특징이 되는 이런 분열과 과잉보상을 출발점으로 삼지 않으면 낭만주의를 이해하지 못할 것이다.

독일에서 낭만주의가 자유주의로부터 왕당적·보수적 입장으로 정치적 태도를 바꾸었다면, 프랑스에서 낭만주의는 이와 정반대되는 방향으로 발전했으며, 영국에서는 혁명과 복고 사이를 오락가락하는 더 복잡한 양상을 띠었지만 전체적으로 보면 프랑스와 비슷하게 발전했다. 이처럼 낭만주의의 정치적 입장이 변할 수 있었던 이유는 낭만주의가 혁명에 대해서 내적으로 모순되는 이중적 태도를 취했고, 언제라도 이전까지의 정치적 입장을 바꿀 태세를 갖추고 있었기 때문이다. 독일 고전주의는 프랑스혁명의 이념들에 동조했고, 하임(G. Haym)과 딜타이(W. Dilthey)가 지적한 대로 결코 한번도 비정치적이지 않았던 독일 낭만주의에서는 혁명에 대한 이런 호의적인 태도가 한층 더 강화되었다.[55] 나뽈레옹전쟁(1797~1815) 기간에야 비로소 지배계급은 낭만주의를 반동의 편으로 끌어들이는 데 성공했다. 나뽈레옹이 독일에 침입하기 전까지만 해도 보수세력은 완전히 안전하다고 느꼈고, 그 나름대로 '계몽적'이고 관대했다. 그러나 승승장구의 프랑스 군대와 함께 프랑스혁명의 성과가 널리 확산될 위험이 생기자 그들은 모든 자유주의 경향을 억압하는 일에 착수했고, 나뽈레옹을 무엇보다도 혁명의 대표적 인물로서 적대시했다. 물론 정말로 진보적이고 독자적 사고를 할 줄 아는 사람들은 ─ 괴테도 이에 속한다 ─ 반나뽈

레옹 정치전선에 현혹되지 않았다. 그러나 그런 사람들은 시민계급과 지식인 사이에서도 극소수였을 뿐이다. 독일의 혁명정신은 처음부터 프랑스의 그것과는 다른 성격을 띠고 있었다. 독일 시인들의 혁명에 대한 열광은 사실을 왜곡하는 추상적 태도에서 나온 것으로, 지배계층의 내용 없는 관대함과 마찬가지로 현실 사태의 의미를 올바르게 파악하지 못한 결과였다. 시인들은 혁명을 하나의 거대한 철학논쟁쯤으로 생각했고, 집권자들도 그것을 독일에서는 절대로 실현될 수 없는 하나의 구경거리로 간주했다. 해방전쟁 이후 온 국민을 엄습했던 완전한 태도 변화는 혁명에 대한 그들의 이러한 무지에 기인하는 것이다. 자신의 시대를 갑자기 '완전한 죄악'의 시대로 보게 된 공화주의자 피히테의 전향은 당시 독일 전반의 사정을 가장 전형적으로 말해주는 하나의 징후적 사건이었다. 초기에 낭만주의자가 열렬히 혁명을 낭만화했다면 나중에는 그 때문에 더욱 격렬하게 혁명을 거부하게 되었으며, 그리하여 낭만주의와 왕정복고가 손을 잡는 결과를 낳았다. 낭만주의 운동이 서유럽에서 정말 창조적·혁명적 단계에 도달했을 때 독일에서는 이미 보수주의와 왕당파 진영으로 넘어가지 않은 낭만주의자는 한 사람도 찾아볼 수 없게 되었다.[56]

서유럽의 낭만주의

처음에 '망명자의 문학'이었던 프랑스 낭만주의는[57] 1820년 이후까지도 왕정복고의 대변인 역할을 했다. 그러다가 1820년대 후반에 이르러서야 비로소 낭만주의는 자유주의 운동으로 발전하여 정치혁명에 대응할만한 예술적 목표들을 정립하기에 이른다. 영국의 낭만주의는 독일에서와 마찬가지로 처음에는 혁명에 호의적인 태도를 보이다가 반나뽈레옹 전쟁 동안에 비로소 보수적으로 되었다. 그러나 전쟁이 끝난 후 낭만주의

는 새로운 전기를 맞게 되어 종전의 혁명이상에 다시 가까워졌다. 그러니까 영국과 프랑스의 경우 낭만주의는 결국 왕정복고와 반동으로부터 등을 돌린 셈인데, 그것도 실로 정치적인 발전과정 자체보다도 훨씬 더 단호하게 그렇게 했다. 왜냐하면 얼핏 보아 자유주의 사상이 유럽의 헌법과 제도에서 우위를 차지한 것처럼 보이지만, 그 자본주의적 경제정책, 군사적·제국주의적 군주정, 중앙집권적·관료적 행정기구, 다시 권위를 회복한 교회와 국교(國敎) 등을 갖춘 근대 유럽은 계몽주의의 산물인 동시에 이에 못지않게 왕정복고의 소산이기도 하기 때문이며, 또 19세기라는 것이 계몽주의와 자유의 이념이 승리한 시대이기도 하지만 동시에 혁명의 정신에 반대한 시기이기도 하기 때문이다.[58] 나뽈레옹 제국이 이미 혁명의 개인주의적 이상의 해체를 의미했다면, 나뽈레옹에 대한 연합군의 승리, 신성동맹, 부르봉가의 왕정복고 등은 18세기와의 최종 결별, 즉 국가와 사회를 개인이라는 기초 위에 세운다는 이념과의 결별을 가져왔다. 하지만 새로운 세대의 사고형식과 체험형태에서 개인주의 정신을 완전히 추방할 수는 없었다. 이 시대의 반자유주의적 정치경향과 자유주의적 예술경향 사이의 모순은 바로 이런 상황으로 설명될 수 있는 것이다.

프랑스의 왕정복고

왕정복고의 입장에서 보면 나뽈레옹의 군사적 모험은 1789년의 정치적 범죄에 대비되는 또 하나의 범죄에 불과했으며, 제1제정은 무법과 무정부상태의 연속일 뿐이었다. 왕당파들의 눈에는 혁명에서 나뽈레옹으로 이어지는 전시기가 구질서와 옛 위계질서 및 과거의 재산권을 시종일관 파괴해나간 하나의 통일적 시대로 여겨졌다. 그리고 나뽈레옹 제국은 그 반동적 경향에도 불구하고 혁명의 성과를 굳히고 새로운 평형상태를

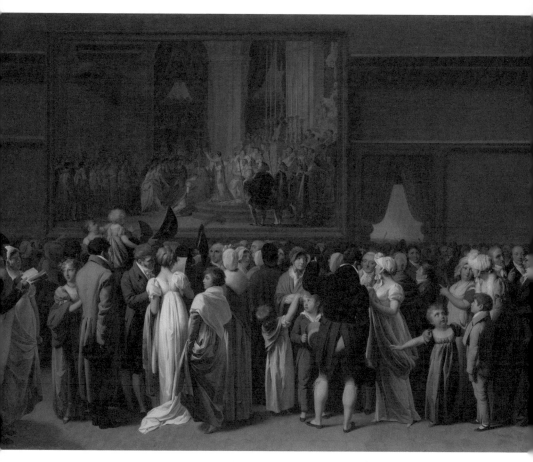

왕당파에게 나뽈레옹 제국은 혁명의 성과를 기정사실화한 위험
한 체제로 비쳤다. 루이 레오뽈 부아이「루브르 미술관에 걸리는
다비드의「대관식」을 구경하는 시민들」, 1810년.

만들어내는 것으로 보였기 때문에 한층 더 위험스럽게 느껴졌다. 왕정복고는 이 혁명기간 전체에 대비되는 하나의 새로운 시대의 시작을 의미했다. 왕정복고는 아직 구제할 수 있는 것은 모두 구제했고, 구제도에서 부활한 것과 새로운 제도에서 더이상 변경할 수 없는 것 사이의 평형상태를 만들어내려고 노력하였다. 이런 관점에서 보면 왕정복고도 나뽈레옹 시대의 연장에 지나지 않는 것으로, 그 역시 혁명의 원칙과 구체제 이념들 사이의 논쟁과 절충을 나타내는 것이었다. 물론 나뽈레옹이 혁명의 성과를 가능한 한 많이 보존하려 한 데 비해 왕정복고는 혁명을 되도록 없던 일로 하려고 했다는 차이점을 간과해서는 안될 것이다. 존립 자체가 끊임없이 위험에 처해 있던 혁명과 좌우에서 위협받던 나뽈레옹 제정이 어쩔 수 없이 행사하지 않으면 안되었던 강제성을 왕정복고가 처음에 다소 완화했다고 하더라도, 우리는 왕정복고와 나뽈레옹 사이의 차이점을 과소평가해서는 안된다. 나뽈레옹의 군사독재에 비해 왕정복고 시대에 시민의 자유가 부활했다고는 전혀 말할 수 없다. 왕정복고 시대가 그렇게 보인 것은 다만 이때부터 개인 대신 어떤 집단 전체나 전계급이 박해를 당하거나 차별대우를 받게 되었고, 이런 계급적 지배의 테두리 속에서는 어느정도 법적 자유가 보장되었기 때문이다. 왕정복고는 앞시대들보다 더 관용적일 수 있는 여유를 누릴 수 있었다. 반동은 전유럽에 걸쳐 승리를 거두었고, 이에 따라 자유주의 이념도 이때부터는 그렇게 위험하지 않은 것이 되었다. 유럽의 국민들은 혁명과 전쟁을 치르느라 지쳐 있었기 때문에 평화를 갈망했다. 그리하여 종전보다 더 자유로운 사상의 교환이 가능해졌고, 여러 상이한 예술적 입장들의 정치적 배경이 대단히 성확하게 파악되었음에도 불구하고 어떤 취미기준을 따르는 것이 더이상 공적 제재를 받을 필요가 없어졌다.

프랑스의 낭만주의자들은 처음에는 예외 없이 왕정주의와 교권주의에 찬성하고 나섰지만, 반면에 문학의 고전적 전통은 주로 자유주의자들에 의해 대변되었다. 모든 고전주의자가 다 자유주의적이지는 않았지만, 그러나 모든 자유주의자는 고전주의자였다.[59] 예술사의 어느 시기에도 보수적 정치관과 진보적 예술관이 직접 연결되며 정치와 예술 두 분야에서 보수주의와 진보가 아무런 공약수를 갖지 않는 사태가 이처럼 명확하게 나타난 사례는 아마 없을 것이다. 고전주의적 생각을 가진 자유주의자들과 낭만주의적인 극단파 사이에는 어떤 대화도 불가능했지만, 왕당파 가운데는 고전주의 세계관을 가진 그룹이 있었다. 물론 자유주의자들과 달리 이들이 염두에 두었던 고전주의는 18세기의 고전주의가 아니라 루이 14세 시대의 고전주의였다. 그러나 자유주의적 고전주의자들과 보수적 고전주의자들은 낭만주의에 대한 투쟁에서만은 완전히 일치했다. 그렇기 때문에 가령 아까데미는 라마르띤을 그의 보수주의에도 불구하고 배척했던 것이다. 그런데 아까데미는 이제 문학독자층 사이에서도 지배적 취미를 대표하지 못하였다. 독자층의 대다수는 낭만주의를, 그것도 지금까지 유례를 찾아볼 수 없을 정도의 열성을 가지고 지지했다. 샤또브리앙의 『기독교의 정수』가 거둔 성공도 그 나름으로 전례가 없던 일이지만, 라마르띤의 『명상시집』(Méditations)처럼 조그만 한권의 서정시집이 그처럼 열광적으로 환영받은 것은 전무후무한 일이었다. 오랜 침체기를 지나 이때부터 비범한 재능을 지닌 작가들과 성공을 거두는 작품이 많아지는 활동적이고 생산적인 시대가 시작된다. 독서인구는 숫자가 그다지 많지는 않았지만 문학에 열광적으로 흥미를 느끼고 심취하며 문학의 존재를 고맙게 생각하는 그런 사람들이었다.[60] 사람들은 비교적 많은 책을 사고, 신문과 잡지 들은 최대의 관심을 가지고 문학적 사건들을 추적하며, 쌀롱

들도 다시 열려 당대의 정신적 영웅들을 찬양했다. 비교적 자유로운 분위기로 인해 문학활동의 무대가 분산됨으로써 '위대한 세기'의 통일적 문화는 점차 신화처럼 먼 과거지사가 되어버렸다.

17세기에도 이미 '신구논쟁', 즉 르브룅의 아카데믹한 경향과 반대자들의 회화적 예술관 사이의 대립이 있었고(이 책 22면 참조), 18세기에는 궁정적 로꼬꼬와 부르주아적 전기 낭만주의 사이에 더 날카로운 적대관계가 있었지만(이 책 216~17면 참조), 그러나 앙시앵레짐 전체를 통해서 보면 근본적으로 동질적인 하나의 예술 취미, 하나의 정통성이 지배했으며 이에 반대하는 사람은 언제나 이단자 혹은 국외자로 간주되었다. 한마디로 여러 예술경향들 간에 진정한 대립관계는 성립할 수 없었던 것이다. 그러나 이제는 지금까지와 달리 동등한 힘을 가진 혹은 적어도 동등한 명망을 누리는 두개의 대등한 그룹이 존재하게 되었다. 서로 경합을 벌이는 이 경향들 중에서 어느 것도 절대적 권위를 가질 수 없었으며, 정신적 엘리트를 독점적으로 또는 압도적으로 지배하지 못했다. 따라서 낭만주의의 승리가 굳어진 다음에도 규범적인 고전주의 취미에 있었던 것과 같은 의미의 표준적인 '낭만적 취미'란 존재하지 않았다. 물론 아무도 낭만주의의 영향권에서 벗어나지는 못했지만 그러나 모든 사람이 낭만주의를 신봉하는 것은 아니었으며, 또한 낭만주의가 승리를 거두는 것과 때를 같이해 이미 그 대표자들의 진영 내부에서 낭만주의 취미에 반대하는 싸움이 시작된 것이다. 여러 취미경향들 사이의 대립은 새로운 예술가들에 대한 일반대중의 편협한 태도와 함께 이제 예술계의 두드러진 특징이 되었다. 부르주아지는 그들이 이해 못하는 일체의 것에 대해 조소와 경멸의 감정을 느꼈고, 마지막에 가서는 새로운 것이면 무엇이든지 원칙적으로 반대하게 되었다. 미학적 정통파와 비정통파의 경계선은 점차 사라지고,

마침내 양자를 구별하는 것조차 그 의미를 상실했다. 이제는 문학 '당파'들만 존재하게 되었고, 문학계에는 일종의 민주주의적 상황이 생겨났다. 사회학적으로 보아 낭만주의의 새로운 점이라면 예술의 정치화라고 할 수 있는데, 이 예술의 정치화는 예술가와 문학가가 정당에 참가하는 것만을 의미할 뿐 아니라 그들이 예술계 내에서도 일종의 정당정치를 한다는 것을 의미한다. "당신은 언젠가는 결국 하나의 의견을 갖지 않을 수 없을 것입니다"라고 당대의 한 절충주의자는 우울한 어조로 말했고,[61] 발자끄는 『잃어버린 환상』(*Les Illusions perdues*)에서 이 상황을 다음과 같이 특징짓고 있다. "왕당파는 낭만주의자들이고 자유주의자는 고전주의자들이다. 만약 당신이 절충주의자라면 당신은 당신 자신의 생각과 인격을 갖지 못할 것이다." 발자끄는 이처럼 의견이 엇갈리는 대논쟁에서 어느 한쪽 편을 들 수밖에 없는 불가피함을 정확히 인식하고 있었지만, 실제 상황은 그가 표현한 것보다 좀더 복잡한 양상을 띠고 있었다.

망명자문학

망명자문학의 가장 중요한 대표자는 샤또브리앙이다. 그는 루쏘, 바이런과 함께 새로운 낭만적 인간의 유형에서 가장 영향력 있는 인물 중의 하나고, 또 그런 인물로서 그는 근대 유럽 문학사에서 실제로 자기 작품의 내적 가치에 비해 훨씬 더 중요한 역할을 수행했다. 그는 어떤 정신적 운동의 단순한 대표자일 뿐이지 그 담당자나 창조자는 아니며, 또한 새로운 체험내용이 아니라 단지 새로운 표현형식으로 그 운동에 기여했을 뿐이다. 루쏘의 쌩프뢰와 괴테의 베르터가 낭만주의 시대의 인간을 엄습한 환멸을 형상화한 최초의 인물들이라면, 샤또브리앙의 르네는 이 환멸이 한걸음 발전한 형태인 절망을 표현하고 있다. 전기 낭만주의의 감상주의

샤또브리앙의 르네가 보여주는 지상에서의 고뇌와 삶에 대한 혐오는 나뽈레옹 몰락 이후 유럽 상류층의 심리상태를 대변한다. 프란츠 루트비히 카텔 「밤 풍경」, 「르네」의 마지막 장면, 1820년경.

와 멜랑꼴리가 혁명 이전 시민계급의 심리상태에 상응한 것이라면, 망명 자문학에서 표현된 지상에서의 고뇌와 삶에 대한 혐오는 혁명 이후 귀족 계급의 기분에 합치하는 것이다. 나뽈레옹의 몰락 이후 범유럽적 현상으로 나타나는 이런 기분은 모든 상류계층의 생활감정을 그대로 표현하고 있다. 루쏘만 하더라도 아직 자기가 왜 불행한가를 알고 있었다. 즉 그는 근대문화에, 자기 내면의 요구와 인습적 사회형태 사이의 부조화에 괴로 워했던 것이다. 그는 비록 실현 가능성은 희박하지만 전적으로 구체적인 상황을 상정해 그 속에서 자기의 고뇌를 치유할 수 있다고 생각했다. 르 네의 우울은 이와 반대로 정의할 수도 치유할 수도 없는 성질의 것이다. 그에게는 모든 현존재가 무의미하게 되어버렸다. 그는 사랑과 공동체를

향한 무한하고 열띤 욕망과 모든 것을 포용하고 모든 것으로부터 포용당하고 싶은 영원한 동경을 느낀다. 하지만 그는 이 동경이 이루어질 수 없고, 설령 모든 소망이 다 이루어진다고 하더라도 자기의 영혼이 만족할 수 없으리라는 것을 너무나 잘 알고 있다. 열망의 대상이 될 만큼 가치있는 것은 아무것도 없으며 일체의 노력과 투쟁은 무익하다. 인생에서 유일하게 의미있는 행동이 있다면 그것은 자살이다. 그렇다면 내부세계와 외부세계, 시적 생활과 산문적 생활의 완전한 분리, 고독, 세계 경멸, 인간 증오, 19세기의 낭만주의적 인간들이 영위한 비현실적이고 추상적이며 절망적일 만큼 이기적인 삶, 그것이 이미 자살인 것이다.

│ 낭만주의 유파들

샤또브리앙, 스딸 부인, 쎄낭꾸르, 꽁스땅, 노디에(C. Nodier, 1780~1844. 비니, 뮈세, 위고와 함께 프랑스 낭만파 운동에서 선구적 역할을 한 작가) 등은 모두 루쏘 편이고 볼떼르에게 격렬한 저항감을 느꼈다. 하지만 그들 대부분은 단지 18세기적 계몽주의에만 저항감을 느낄 뿐 17세기의 계몽주의에는 저항감을 느끼지 않는다. 특히 샤또브리앙이 그의 진보적 예술관을 정치적 보수주의, 즉 왕정주의와 교권주의, 왕권과 교권에 대한 열광과 일치시키는 데 성공할 수 있었던 것은 오직 그 때문이었다. 그리고 라마르띤, 비니, 빅또르 위고(Victor Hugo, 1802~85)가 그처럼 오랫동안 왕정주의에 충실했던 것도 오로지 낭만주의가 18세기의 과거보다는 17세기의 과거에 더 강한 연관성을 느꼈기 때문이다. 그들의 정치관에 처음으로 변화의 조짐이 나타난 것은 겨우 1824년경이다. 이때 최초의 낭만파 동인그룹 쎄나끌(Cénacle)과 아르스날(Arsenal) 쌀롱의 노디에를 중심으로 하는 유명한 써클이 생겨났고, 그리하여 이제 이 운동은 하나의 유파 비슷한 모습을 띠게

되었다. 18세기 프랑스 문학이 발전의 터전으로 삼은 사회적 테두리는 쌀롱, 다시 말해 시인과 미술가, 비평가 들이 상류층 사람들과 함께 귀족이나 대부르주아지의 가정에서 갖곤 하던 정기모임이었다. 그것은 상류사회의 풍습이 분위기를 지배하는 폐쇄된 써클로, 거기서는 비록 사람들이 정신적 대표자의 생활방식에 아무리 많이 양보한다 하더라도 여전히 '사교적' 성격은 그대로 간직하고 있었다. 그러나 이런 쌀롱이 문학에 끼친 영향은, 작가들에게 준 그 모든 자극에도 불구하고 직접적으로 창조적인 것은 아니었다. 쌀롱은 참가자 대부분이 아무런 이의 없이 승복하는 하나의 공개토론회 같은 것으로서 좋은 취미의 학교요 문학적 유행의 운명을 결정하는 역할을 했지만, 그러나 한 그룹이 창조적으로 협동작업을 하기에 적합한 기구는 아니었다. 이에 비해 낭만주의자들의 '쎄나끌'은 무엇보다도 그들이 어느 한 예술가를 중심으로 모였고 또 가장 자유주의적인 쌀롱보다도 훨씬 덜 폐쇄적이었기 때문에, '사교적' 성격이 아주 희박해진 예술친구들의 모임이었다. 여기서는 운동에 참가할 마음이 있는 모든 시인, 미술가, 비평가 들만 환영받은 것이 아니고 일반인 지지자들도 환영받았다. 이와 같은 개방성과 혼종성은 이 운동의 유파적 성격을 약화시키기는 했지만, 통일적인 예술관과 공식 예술 프로그램을 발전시키는 데는 아무런 방해가 되지 않았다. 이제까지의 그룹 형성과 달리 이제 문학생활의 전개방식이 된 이런 써클은 18세기의 프랑스에서처럼 구심점 없는 쌀롱이나 영국에서와 같은 클럽이나 커피하우스가 아니라 한 사람의 시인, 즉 모든 회원이 그를 자신들의 대표라고 생각하고 그의 권위를 절대적으로 인정하는 — 물론 이들 사이에 반드시 뚜렷한 사제관계가 존재했던 것은 아니지만 — 한 사람의 인격을 중심으로 모인 그룹이다. 근대 문학사에서 유파라는 형태가 예술발전에 지배적 역할을 한 것은 이때

가 처음이다. 17세기와 18세기에만 해도 이런 식의 유파는 없었는데, 만약 그 당시 이런 유파가 있었더라면 고전주의의 규범적 문화에 더 잘 맞았을 것이다. 낭만주의는 고전주의와는 반대로 그 예술원칙의 타당성이 문제시되었음에도 불구하고, 아니면 바로 그런 이유 때문에 엄격하게 정립해 가르칠 수 있는 교리적 원칙을 지닌 유파를 발전시켰는지도 모른다. 고전주의 시대에는 프랑스 문학 전체가 하나의 거대한 유파를 형성했고, 프랑스 전체를 하나의 통일적인 취미가 지배했다. 이단자와 반항아 들은 서로가 원자처럼 동떨어진 그룹들이었기 때문에 하나의 공통 프로그램의 테두리 속에 자신들을 묶을 수 없었다. 그러나 이제 프랑스 문학이 서로 세력이 비슷한 두 거대 당파들의 경기장이 되고, 정치계의 모범에 따라 시인들도 정당의 강령 같은 것을 만들고 한 사람의 리더를 갖고자 하는 소망을 갖게 되었을 때, 그리고 마지막으로 새로운 경향의 예술적 목표가 아직 그다지 명확하지 못하고 모순에 차 있어서 이것들을 총괄해 명문화할 필요가 생겼을 때, 문학적 유파의 결성시기가 도래했던 것이다.

낭만주의의 이러한 유파적 성격은, 고전주의 예술이상이 한번도 순수하게 실현되어본 적이 없고 고전주의의 문화이념이 전체적으로는 낭만주의자들에게까지도 지배적 영향력을 행사하고 있으며 또 이미 고전주의의 세계상이 어느정도 낭만적 성격을 띠고 있던 독일에서보다 프랑스에서 훨씬 더 강하게 나타났다. 아무튼 독일에서는 프랑스에서보다 문학계의 당파적 분립이 훨씬 미약했고, 그에 따라 작가들의 유파에 따른 그룹 형성도 훨씬 덜 두드러진 양상을 띠었다. 고전주의와 낭만주의의 대립이 아무런 문제가 되지 않게 된 영국에서는 18세기 후반 이래 이를테면 하나의 낭만주의 문학만 존재했기 때문에 유파에 따른 그룹이 전혀 형성되지 않았고, 또 대표자로서 권위를 가질 만한 인물도 등장하지 않

았다.[62] 물론 프랑스의 쎄나끌들도 단지 공동의 은어(隱語)를 통해 결속된 문학당파의 성격을 띠었을 뿐 밖으로는 음모를 꾸미는 집단이라는, 안으로는 시샘 많은 한 무리의 배우집단이라는 인상을 주었다. 흔히 이런 동인그룹들은 실천보다는 교조적 원칙을 더 중요시하고 자신을 적응시키기보다는 자신을 남과 구별하는 데 더 흥미를 느끼는 호전적 당파 또는 과열된 토론회처럼 보이기도 했다. 그럼에도 불구하고 프랑스와 독일에서 낭만주의 운동은 깊은 공동체 사상과 강한 집단주의 경향성이 두드러진 특징이 된다. 낭만주의자들은 공동으로 철학, 시 창작, 비평, 논쟁 등의 작업을 했으며 우정관계와 애정관계에서 인생의 가장 심오한 의미를 발견했다. 그들은 잡지를 발간하고 연감과 사화집(詞華集)을 출판하며 강연회와 강습회를 개최하고 그들 자신과 서로를 선전했다. 한마디로 그들은, 비록 이 '공생'에의 충동이 그들의 개인주의의 다른 면일 뿐이고 그들의 고독과 사회적 근거 상실에 대한 보상에 불과하다 하더라도, 하나의 공동체 속에서 함께 일하고자 했던 것이다.

프랑스 낭만주의가 단일한 집단으로 통합되는 것은 일반적인 여론이 자유주의로 전환하는 시기와 때를 같이한다. 1824년경 『글로브』(Globe)지는 새로운 어조를 띠기 시작했고, 이와 동시에 '아르스날'에서는 최초의 정규모임을 개최했다. 라마르띤과 위고를 선두로 한 대표적 낭만주의자들은 아직도 교회와 왕실의 충실한 지지자였지만, 그러나 낭만주의는 전적으로 교권주의적·전제주의적이던 종전의 입장은 포기했다. 그런데 이런 변화는 실질적으로 빅또르 위고가 저 유명한 『크롬웰』(Cromwell)의 서문을 쓰면서 "낭만주의는 문학의 자유주의다"라는 원칙을 간단명료하게 선언한 1827년에 가서야 처음으로 일어났다. 이 해에는 쌀롱에서 대표적 낭만주의 화가의 작품들이 대량으로 첫선을 보였는데, 들라크루아

프랑스 낭만주의의 상징으로서
위고는 '낭만주의는 문학의 자유
주의'라고 선언했다. 나다르 「빅
또르 위고」, 1870년경.

빅또르 위고를 중심으로 한 그룹
은 프랑스 낭만주의의 핵이었다.
빅또르 위고 저택에 모인 사람들,
1874~78년경.

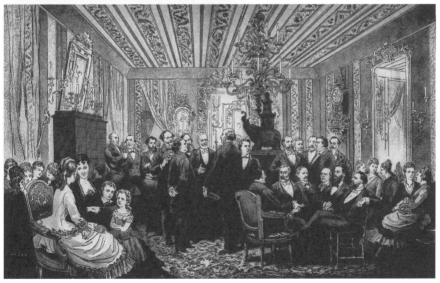

의 작품 12점 외에도 드베랴(E. Devéria)와 루이 불랑제(Louis Boulanger)의 대표작들이 전시되었다. 이제 여기서 사람들은 모든 정신계를 포괄하고 결정적 승리를 거둔 것처럼 보이는 하나의 광범하고 잘 짜인 운동을 마주하게 된다. 낭만파의 태두로 인정된 빅또르 위고를 둘러싼 그룹의 인적 구성을 보아도 이 운동의 보편성이 그대로 반영되어 있다. 작가인 데샹(É. Deschamps), 비니, 쌩뜨뵈브, 알렉상드르 뒤마(Alexandre Dumas), 뮈세, 발자끄, 화가인 들라크루아, 드베랴, 불랑제, 동판화가인 조아노(A. Johannot), 지구(J. Gigoux), 낭뙤유(C. Nanteuil), 조각가인 당제(D. d'Angers) 등이 모두 노트르담 데샹가(街)의 정규 멤버였다. 위고는 1829년 이 써클에서 그의 희곡 『마리옹 들로름』(Marion de Lorme)과 『에르나니』(Hernani)를 낭독했다. 이 그룹은 같은 해에 해체되기는 했지만 그 유파는 존속했다. 유파로서 이 운동은 더욱더 단결, 정화되고, 점점 더 과격하고 분명한 성격을 띠게 되었다. 1829년 노디에의 집을 중심으로 모인 제2의 '쎄나끌'에 이르면 그때까지 반쯤은 고전주의에 몸담고 있던 부류는 완전히 사라지고 그 대신 조형예술가들이 이 써클의 정규 멤버가 된다. 이 운동의 통일적 성격과 점차 하나의 교리가 되어가는 반시민적 경향이 가장 첨예한 형태로 나타나는 것은 마지막 낭만파 '쎄나끌'로서, 그들은 고띠에(T. Gautier), 네르발(Gérard de Nerval)과 그 친구들이 거주하던 두아예네가의 아뜰리에에 모여들었다. 이런 예술가촌은 그 반속물주의 및 '예술을 위한 예술' 원칙과 더불어 근대 보헤미안의 온상이 된다.

보헤미안의 발생

우리가 늘 낭만주의와 결부해 생각하곤 하는 보헤미안적 성격은 처음부터 이 운동의 고유한 특성은 아니었다. 샤또브리앙에서 라마르띤에 이

르기까지 프랑스 낭만주의는 거의 전적으로 귀족 출신들이 대변했다. 그리고 낭만주의는 비록 1824년 이후로는 더이상 왕실과 교회를 일치해서 지지하지는 않았지만, 여전히 다소간 귀족적이고 교권주의적인 성향을 띠고 있었다. 그후 아주 점진적으로 운동의 주도권이 평민인 빅또르 위고, 고띠에, 뒤마 등의 손으로 넘어갔으며, 7월혁명 직전에야 비로소 낭만주의자들 대부분이 그들의 보수적 입장을 바꾼다. 그러나 이러한 평민 인사들의 등장은 정치적 전환을 불러일으킨 원인이라기보다는 오히려 정치적 전환이 일어날 것임을 예고하는 하나의 징후였다. 처음에는 시민 작가들이 귀족들의 보수주의에 적응했으나 이때부터는 반대로 귀족 출신의 샤또브리앙과 라마르띤까지도 반보수주의 입장으로 돌아선다. 샤를 10세(Charles X, 재위 1824~30) 통치하에서 개인 자유의 점진적 제한, 공적 생활에 대한 부당한 종교적 간섭, 신성모독에 대한 사형제도 도입, 국민군과 국민의회 해산, 칙령과 포고에 의한 통치 등은 정신생활의 과격화를 촉진했을 따름이다. 이 조처들은 1815년 이래 이미 명백해진 사실, 즉 왕정복고는 혁명의 결정적 종말을 의미한다는 사실을 더욱 노골화했을 뿐이다. 이때 와서야 비로소 사람들의 마음이 혁명 후의 무관심에서 회복되었다. 샤를 10세가 반혁명 인사들에 바탕을 두고 있던 정부를 어떻게 해서라도 유지하기 위해 점점 더 반동적인 조처를 취하지 않을 수 없었던 것도 바로 이런 인심의 변화 때문이었다. 왕정복고가 실제로 어느 방향으로 나아가고 있는가를 점차 인식하게 된 낭만주의자들은 동시에 자본을 가진 부르주아지가 정권의 가장 강력한 지지세력임을 알게 되었다. 이들 부르주아지는 실제로 이미 재산을 잃고 싸울 능력을 상실한 구귀족계급보다 훨씬 더 강력한 지지기반이었다. 이제 낭만주의자들의 증오와 경멸은 점차 이들 부르주아 계급에게로 향했다. 돈에 굶주리고 옹졸하고 위

선적인 부르주아는 같은 하늘 아래 살 수 없는 원수가 되었고, 이에 비해 가난하고 정직하며 일체의 구속과 인습적 허위에 저항하는 공명정대한 예술가는 인간적 이상의 표본처럼 여겨졌다. 처음부터 낭만주의의 특색이었던, 그리고 18세기 독일에서 이미 나타났던 예술가들의 실제적인 사회·정치생활로부터의 소외라는 그 특색은 이제 어디에서나 예술의 지배적 특징이 된다. 이제 독일뿐 아니라 서유럽 여러 나라에서도 천재적 인간과 평범한 인간, 예술가와 관객, 예술과 사회현실의 간극이 더이상 메울 수 없을 정도로 벌어진다. 보헤미안의 무례함과 후안무치한 언동, 멋모르는 시민들을 당황하게 만들거나 자극하려 드는 그들의 철부지 같은 야심, 자신들을 일상적이고 평범한 인간과 구별짓기 위한 무리한 노력, 기이한 옷차림과 머리 모양과 수염, 고띠에의 붉은 조끼, 꼭 야하다고 할 수는 없는 색깔이지만 그래도 남의 이목을 끄는 가면무도회에서와 같은 그의 친구들의 옷차림, 아무 거리낌 없는 역설적 표현, 과격하고 공격적으로 표현된 이념, 독설과 험담, 야비한 언동, 이 모든 것은 단지 시민사회로부터 자신을 분리하려는 의지의 표현일 뿐이며, 혹은 오히려 기정사실화된 그들의 사회로부터의 고립을 마치 바라던 바이고 환영할 만한 것이라는 듯이 나타내려는 의도의 표현인 것이다.

이들 반항아는 자신들을 '젊은 프랑스'(Jeune-France)라고 불렀는데, 이들의 주된 관심사는 속물들에 대한 증오, 엄격히 규제되고 정신적으로 아무 내용 없는 공허한 삶에 대한 경멸, 전통적이고 인습적인 것, 일체의 가르칠 수 있고 배울 수 있는 것, 모든 성숙하고 안정된 것들에 대한 투쟁이다. 정신적 가치체계는 새로운 범주, 즉 노년을 근본적으로 능가하는 창조적인 힘으로서의 청춘이라는 이념에 의해 더욱 풍요해진다. 이것은 고전주의에서는 물론이고 어느 의미에서는 지금까지의 모든 문화에서 찾

반속물주의와 '예술을 위한 예술'을 주창하는 보헤미안 예술가들은 스스로를 '젊은 프랑스'라
고 불렀다. 올로 윌리엄스의 『보헤미안의 삶』에 실린 삽화 「두아예네가의 모임」, 1913년.

아볼 수 없었던 새로운 이념이다. 물론 세대 간 경쟁과 예술발전의 담당
자로서 젊은 세대의 승리는 이전에도 있어온 바이다. 하지만 청년세대는
그들이 '젊기' 때문에 승리했던 것은 아니다. 일반적으로 사람들은 이들
젊은 세대에 과도한 신뢰보다는 오히려 조심스러운 신중함을 보였던 것
이다. 그러나 낭만주의 이후 사람들은 처음으로 '젊은이들'을 진보의 당
연한 대변자로 생각하는 데 익숙해지고, 또 낭만주의가 고전주의에 승리
를 거두고 난 후부터는 젊은 세대에 대해 기성세대가 가졌던 지금까지의
태도는 근본적으로 잘못된 것이었다고 말하게 되었다.[63] 그런데 청년들
의 이런 결속은 당시 모든 예술장르의 통일이 강조되었던 것과 마찬가지
로 낭만주의가 비예술적 속물들의 세계로부터 벗어나려 했던 경향의 한
징후일 따름이다. 18세기에 문학과 철학의 관련성이 강조되었다면, 이제
문학은 철저한 '예술'로 간주된다.[64] 조형예술가들이 상류 시민계급의
일원으로 대접받기를 원하는 동안 그들은 자기들의 직업이 문인들의 직

업과 동질의 것이라는 점을 강조했었는데, 이제는 반대로 작가 자신들이 부르주아지와 구별되기를 원하고 따라서 그들의 직업이 조형예술가의 직업과 일맥상통한다는 점을 강조하는 것이다.

'예술을 위한 예술'

낭만주의자들의 자기만족과 허영심은 점점 심해져서, 그들은 시인을 일종의 신으로 보던 이전의 유미주의와는 반대로 신을 한 사람의 시인으로 보는 데까지 나아간다. "신이란 세계 최초의 시인에 불과하다"라고 고띠에는 말하고 있다. 물론 '예술을 위한 예술'이라는 이론은 극히 복잡한 현상으로서 한편으로는 자유주의적 태도를, 다른 한편으로는 정적주의적(靜寂主義的)·보수주의적 태도를 보여주지만, 그 기원에서는 부르주아적 가치척도에 대한 반항인 것이다. 고띠에가 예술의 순수한 형식성과 유희적 성격을 강조하고 일체의 이념과 이상으로부터 예술을 해방하려 했다면, 그것은 그렇게 함으로써 무엇보다도 부르주아 생활질서의 지배로부터 예술을 해방하기 위해서였다. 뗀(H. A. Taine, 1828~93. 실증주의를 바탕으로 과학적 비평론을 세운 프랑스의 평론가·철학자)이 언젠가 위고를 깎아내리고 그 대신 뮈세를 추켜올렸을 때 고띠에는 뗀에게 다음과 같이 말했다고 한다. "뗀씨, 당신은 부르주아적 망상에 빠져 있는 것 같아요. 시에서 감정을 요구하다니! 그런 건 조금도 중요한 게 아닙니다. 현란한 언어, 빛의 언어, 리듬과 음악이 충만한 언어, 그것이 시입니다."[65] 고띠에, 스땅달, 메리메(P. Mérimée)의 '예술을 위한 예술' 즉 당대의 지배적 이념에서 해방되려는 그들의 노력, 예술을 자주적 유희로, 보통사람들에겐 금시된 비밀의 천국으로 생각하는 그들의 프로그램에서는 일체의 정치·사회활동을 포기함으로써 성공한 부르주아지로부터 환영받은 이후의 '예술을 위한 예술'

에서보다 부르주아 세계에 대한 반대가 훨씬 더 중요한 역할을 한다. 고띠에와 그의 투쟁동지들이 사회를 도덕의 굴레에 묶어두려는 데 대해 부르주아지와의 협력을 거부했다면, 플로베르, 르꽁뜨 드 릴(Leconte de Lisle, 1818~94. 처음에는 열렬한 공화주의자였다가 후에 고답파로 변모한 시인이자 평론가)과 보들레르는 이와 반대로 자기들의 상아탑 속에 칩거하며 세상사에 더이상 개의치 않음으로써 부르주아지의 이익만 증진했던 것이다.

문학의 정치화

연극의 주도권을 둘러싼 낭만주의의 투쟁, 특히 빅또르 위고의 연극 『에르나니』를 위한 투쟁은 두아예네가 그룹과 보헤미안 및 젊은이들이 수행한 일대 결전이었다. 이 싸움은 결코 낭만주의의 일방적 승리로 끝나지는 않았다. 반대 세력은 하루아침에 사라지지 않았으며, 오랫동안 빠리의 가장 유명한 극장들을 지배하였다. 그러나 낭만주의 운동의 운명은 이미 한 작품의 성공 여부에 달린 문제가 아니었다. 하나의 취미경향으로서 낭만주의는 이미 세상을 지배한 지 오래였던 것이다. 1830년경에 하나의 변화가 있었다면 낭만주의가 완전히 정치화되어 자유주의와 통합되었다는 점뿐이다. 7월혁명 이후 당시의 정신적 대표자들은 소극적 태도에서 벗어나 그중 많은 사람들이 작가 대신 정치가로서의 활동에 뛰어들었다. 심지어 라마르띤과 위고처럼 문학에 충실했던 사람까지도 이전보다 훨씬 더 활발하고 직접적으로 정치적 사건에 관여했다. 위고는 반항아도 아니고 보헤미안도 아니며 부르주아지에 반대하는 낭만주의의 싸움에도 아무 직접적인 관련이 없었다. 오히려 그는 그의 정치적 발전에서 프랑스 부르주아지의 길을 그대로 따라갔다. 처음에 그는 부르봉 왕가의 충실한 지지자였고, 다음에는 7월혁명에 참가해 7월왕정에 헌신적

으로 봉사했으며, 마지막에는 루이 나뽈레옹(Louis Napoleon, 나뽈레옹 3세. 재위 1852~71)의 노력을 지지했고, 대다수 프랑스 부르주아지가 이미 자유주의적·반왕정주의적이 되고 난 다음에야 과격한 공화주의자가 되었다. 그의 나뽈레옹에 대한 관계 역시 이런 일반적 분위기의 변화와 보조를 같이한 데 불과하다. 1825년의 그는 여전히 나뽈레옹의 철저한 반대자로서 그를 기억하는 것조차 저주했지만 1827년에는 태도를 바꾸어 나뽈레옹의 이름과 결부된 프랑스의 영광을 말하기 시작했다. 드디어 그는 보나빠르띠슴(Bonapartisme, 나뽈레옹 숭배 또는 그가 취한 정치형태. 정치적으로는 농민과 도시 중산층을 기반으로 부르주아와 프롤레타리아의 조정자처럼 가장 근대적 독재정치를 가리킨다)의 가장 요란한 대변자가 되었는데, 보나빠르띠슴이라는 것은 천진한 영웅숭배와 감상적 애국주의, 그리고 비록 항상 철저한 사고와 논리를 바탕으로 하지는 않지만 그래도 진실한 자유주의가 서로 어울려 기묘하게 혼합된 운동이었다. 이 운동의 동기가 얼마나 복잡하게 얽혀 있었는가는 다음과 같은 사실, 즉 하이네와 베랑제(P. J. de Béranger, 1780~1857. 프랑스의 시인. 한때 그의 시가 정치가요로 선풍적인 인기를 끌어 8년간 투옥되기도 했으나 나중에 열렬한 나뽈레옹 숭배자로 변모했다)처럼 서로 전혀 다른 생각을 가진 사람들도 그 지지자였다든가, 또 이 운동이 한편으로는 진정한 볼떼르주의자와 계몽주의의 계승자들에 의존하면서도 다른 한편으로는 볼떼르적·반교권주의적·반왕정주의적이면서 동시에 신화를 만들어내기 좋아하는 감상적 소시민계급에 의존하고 있었다는 사실에서 가장 잘 나타난다. 1817~24년에 뚜께(Touquet)라는 유명한 출판업자 단 한 사람이 볼떼르의 저서를 31,000질, 즉 160만권을 판매했다는 사실은[66] 계몽주의의 부활을 말해주는 가장 뚜렷한 증거이고 중산층이 책 구입자의 중요한 비중을 차지하고 있다는 증명일 것이다. 볼떼르의 전집을 사고, 또 비록 내용적·예술적으로 그렇게

수준 높은 것은 아니지만 그래도 자유주의 색채가 강한 베랑제의 노래를 부르는 것은 당시 중산층이 가진 특성의 일부였다. 어디에서나 이 노래가 들리고 그 후렴이 모든 사람들 귀에 울렸으므로, 이미 지적된 바 있지만 이 노래들은 당대의 다른 어떤 정신적 산물보다 부르봉 왕가의 위신을 추락시키는 데 더 큰 공헌을 했다. 물론 시민계급은 그전에도 그들 나름의 노래를 가지고 있었다. 연회석에서 부르는 노래와 춤출 때 부르는 노래, 애국가요나 정치가요, 사적인 노래나 속된 유행가 등이 그것으로, 이 노래들은 어느 모로 보나 베랑제의 노래보다 더 주목할 만한 것이 아니었다. 그러나 그것들은 '문학'의 영역 밖에서 명맥을 유지했고, 교양있는 계층의 시인들에게는 아무런 깊은 영향도 끼치지 못했다. 혁명은 원래부터 이런 민중적 장르의 노래들을 풍성하게 탄생시켰을 뿐만 아니라, 이 노래에 표현된 민중의 취미가 까다로운 독자층의 문학에까지 침투하도록 촉진했다. 빅또르 위고의 작가로서의 발전은 문학이 이런 영향을 어떻게 수용했는가에 대한 가장 좋은 예로서, 그와 결부된 이점과 결점을 가장 뚜렷이 보여준다. 후기 낭만주의의 애국시들은 마치 대중연극 없이 낭만주의 연극을 생각할 수 없듯이, 베랑제의 노래 없이는 상상도 할 수 없다. 빅또르 위고는 시인으로서도 부르주아지의 길을 걸어갔다. 그의 서정적 스타일은 혁명시대 민중의 취미와 제2제정 시대(1852~70)의 격정적이고 화려하며 준(準)바로끄적인 예술관 사이를 왔다 갔다 했다. 위고는 그의 문학을 둘러싸고 벌어진 싸움에도 불구하고 결코 혁명정신의 소유자는 아니었다. 그는 낭만주의를 문학의 자유주의라고 정의했지만, 이런 생각은 새로운 것이 아니라 이미 스땅달에게서도 발견되는 것이다. 위고의 예술관과 지배적 부르주아지의 취미 사이에는 날이 갈수록 더욱 완벽한 일치가 이루어졌다. 양자는 결국 거대하고 장대한 것의 찬양에서 만나게

되는데, 그것은 실제로는 위고의 예술관이나 부르주아지의 취미와는 거리가 멀었다. 또 양자는 과장되고 시끄러우며 과도한 감정에 대한 편애로 발전했는데, 이런 점은 로스땅(E. E. A. Rostand) 같은 시인에게 아직 그 여운을 남기고 있다.

| 연극을 위한 투쟁

낭만주의 혁명의 가장 중요한 성과는 시적 언어의 혁신이다. 프랑스의 문학언어는 17세기와 18세기를 지나는 동안 허용되는 표현방식과 정확하다고 인정되는 스타일을 너무 엄격하게 규제했기 때문에 점차 빈약하고 무미건조해졌다. 일상적이거나 전문적이거나 예스럽고 방언처럼 들리는 모든 것은 금기였다. 단순하고 자연스러우며 일상 대화에 많이 쓰이는 표현들은 고상하고 세련된 '시적' 어휘나 기교적인 풀어쓰기로 대체해야 했다. 예컨대 '병사'와 '말'을 '용사(勇士)'와 '준마(駿馬)'라고 말했고 '물'과 '폭풍'은 꼭 '습한 원소'와 '원소들의 노여움' 등으로 표현해야만 했다. 『에르나니』를 둘러싼 싸움은 잘 알려진 대로 "밤 12시입니까?"(Est-il minuit?) ── "곧 자정이 될 겁니다"(Minuit bientôt)라는 대목을 두고 일어났다. 이 부분이 너무 평범하고 직접적이며 단순하게 들렸던 것이다. 스땅달에 의하면 저 물음에 대한 대답은 다음과 같이 나왔어야 했다. "…시간은/곧 그의 최후의 처소에 도달할 것입니다." 그러나 고전주의 양식의 옹호자들은 쟁점이 어디 있는가를 아주 정확히 알고 있었다. 빅또르 위고의 언어에는 실제로는 새로울 게 아무것도 없었다. 그것은 사실 거리의 극장에서도 들을 수 있는 말이었다. 고전주의자들이 관심을 두었던 것은 단지 문학적 연극의 '순수성'이었을 뿐 거리의 극장이나 대중의 오락에는 관심이 없었다. 수준 높은 연극과 세련된 문학이 있던 동안에 사람들은 거

언어의 혁신은 낭만주의의 가장 큰 성과
였다. 기교적 언어 대신 일상의 언어를
쓴 위고의 『에르나니』는 큰 논란을 일으
켰다. 장 자끄 그랑빌 「1830년 에르나니
초연에서 벌어진 소동」, 1830년.

리의 유흥을 무시하고 지나갈 수 있었지만, 그러나 일단 사람들이 떼아트
르 프랑세(Théâtre Français, 국립극장 꼬메디 프랑세즈Comédie Française의 정식 명칭) 무
대에서조차 아무 거리낌 없이 자연스럽게 얘기할 수 있게 되면 여러 문
화·사회계층들 사이의 뚜렷한 구별은 더이상 존재하지 않게 되는 것이
었다. 꼬르네유 이래 비극은 대표적인 문학장르로 인정되어왔다. 한 작가
가 처음 데뷔할 때도 비극작품을 가지고 문단에 나오고, 명성의 정점에
도달하는 것도 비극작가로서였다. 비극과 문학적 연극은 정신적 엘리트
의 전문영역이었다. 이 전문영역이 침해되지 않는 동안에 문인들은 '위
대한 세기'의 계승자라는 느낌을 가질 수 있었다. 그러나 이제 문제가 된
것은 고전비극의 심리적·도덕적 문제에는 무관심하고 그 대신 흥분된 액
션과 회화적 장면, 기발한 성격과 극단적인 감정묘사에 치중하는 민중극
장에 바탕을 둔 연극이 문학적 연극을 침해하는 일이었다. 연극의 운명은

일상 대화의 공동관심사였다. 양 진영의 사람들은 문제의 초점은 누가 주도권을 쟁취하는가에 있다는 것을 너무나 잘 알고 있었다. 빅또르 위고는 타고난 연극적 기질과 연극에 대한 열정, 큰소리치고 과시하기 좋아하는 성격과 대중적인 것, 세속적인 것, 효과적인 것에 대한 감수성 덕분에, 주도권 싸움에서 비록 주도적 역할을 하지는 못했지만 타고난 대변자는 될 수 있었다.

낭만주의가 대두할 당시 이미 연극계의 사정은 대단히 복잡한 양상을 띠고 있었다. 고대 익살극, 중세 광대극, 꼬메디아 델라르떼(commedia dell'arte)의 계승자로서의 민중극은 17,18세기에는 문학적 연극에 의해 밀려났다. 그러나 혁명기간 동안에 민중적 작품들은 새로운 자극을 받아 문학적 연극에 상당한 영향을 받은 극형식을 가지고 다시 빠리 연극계 일각을 장악하게 된다. 물론 꼬메디 프랑세즈와 오데옹(Odéon, 제2국립극장)에서는 여전히 꼬르네유, 라신, 몰리에르의 비극과 희극, 그리고 고전 전통과 궁정 취미에 적응했거나 아니면 시민극의 문학적 관점을 고수하던 작가들의 작품들을 공연했다. 거리의 극장, 예컨대 짐나즈(Gymnase), 보드빌(Vaudeville), 앙비귀꼬미끄(Ambigu-Comique), 게떼(Gaieté), 바리에떼(Variétés), 누보떼(Nouveauté) 등에서는 이와 반대로 광범한 사회계층의 취미와 교양 수준에 맞는 작품들을 공연했다. 당시의 여러 기록으로 혁명기간과 혁명 직후 연극 관객층의 변화를 상세히 알 수 있는데, 이 기록들은 당시 빠리의 극장을 메우던 사회계층이 교양이 부족하고 예술 감상능력이 낮았다는 사실을 강조하고 있다. 새로운 관객층은 대부분 군인, 노동자, 상점 점원, 젊은이 무리로 구성되었는데, 한 기록에 의하면 이들의 3분의 1은 글을 쓸 줄 모르는 사람들이었다고 한다.[67] 이들 새로운 관객층은 거리의 대중극장을 지배했을 뿐 아니라 동시에 고상한 문학적 연극의 존재마저 위협

빠리의 극장은 고전적 작품과 민중적 작품을 공연하는 극장으로
양분되었다. 앙뚜안 뫼니에 「떼아트르 프랑세 내부」(위), 18세기 말;
루이 레오뽈 부아이 「떼아트르 앙비귀꼬미끄 무료관람일의 관객들」(아래), 1819년.

했는데, 왜냐하면 더 좋은 관객들을 거리의 극장에 빼앗김으로써 꼬메디 프랑세즈와 오데옹의 배우들은 텅 빈 객석을 앞에 놓고 연극을 하는 상황에까지 이르렀기 때문이다.[68]

| 혁명시대의 연극계

제1제정과 왕정복고, 7월왕정 시대에 빠리의 극장에서 공연된 작품 목록을 보면 다음과 같은 장르가 주종을 이루고 있다. (1) 순문학 장르의 대표 격으로서 꼬메디 프랑세즈와 오데옹을 위해 씌어진 5막 운문희극(comédie en 5 actes et en vers). 예컨대 뒤시스(J. F. Ducis)의 『오뗄로』(Othello)가 여기에 속한다. (2) 산문풍속희극(comédie de mœurs en prose), 즉 시민극의 계승자로서 그렇게 높은 위치를 점하지는 않지만 일류극장에서 상연될 정도로는 신망을 받던 풍속극. 예컨대 스크리브(E. Scribe)의 『정략결혼』(Mariage d'argent)이 여기에 속한다. (3) 산문극(drame en prose), 즉 동일한 시민극에서 나왔지만 앞서 말한 풍속극보다는 미적 수준이 낮은 인정(人情)비극. 예컨대 부이(J. N. Bouilly)의 『수도원장과 칼』(L'Abbé et l'épée)이 여기에 속한다. (4) 역사적 사건과 인물을 모범적인 예로서가 아니라 진기한 것으로 취급하고 천편일률적인 무대 진행보다 오히려 화려한 장면을 병렬시키는 역사희극(comédie historique). 이런 예는 무수히 많고 다양하다. 메리메의 『크롬웰』부터 비떼(L. Vitet)의 『바리까드』(Barricades)에 이르는 모든 극작이 여기에 속한다. 뒤마의 『앙리 3세』(Henri III)도 그 근원은 이 장르에서 비롯된다. (5) 보드빌(vaudeville), 즉 가요극, 더 정확히 말하면 오페레타의 직접적 선행형태의 하나로서 중간중간 노래가 삽입된 희극. 스크리브와 그의 조력자들의 작품 대부분이 이 범주에 속한다. (6) 멜로드라마(mélodrame), 즉 보드빌 같은 경쾌한 음악 삽입과, 특히 인정비극이나 역사극처럼 질이 좀

떨어지는 장르에서 보는 바와 같은 진지하고 때로 비극적인 사건 진행이 뒤섞인 혼합형식.

　민중적 성격을 지닌 장르, 그중에서도 특히 다섯번째와 여섯번째 장르에서 엄청난 양의 작품이 쏟아져나오고 이로 인해 문학적 연극이 몰려난 데 대한 설명으로서, 우리는 물론 혁명이 광범한 계층에 연극의 문호를 개방했고 그래서 이 계층들이 상연작의 성패를 좌우했다는 사실을 들 수 있겠지만, 이보다 더 중요한 요인으로는 검열제도가 상연될 레퍼토리를 선정하는 데 결정적 영향력을 미쳤다는 사실을 들어야 할 것이다. 나뽈레옹과 왕정복고의 검열은 현실문제와 지배계급의 도덕풍속이 수준 높은 문학적 드라마에서 묘사, 토의되는 것을 금지했다. 이에 비하면 익살극, 가요극, 멜로드라마 등은 더 많은 자유를 누릴 수 있었는데, 사람들이 이런 장르는 덜 심각하게 생각했고, 관심을 기울일 만한 가치가 없는 것으로 간주했기 때문이다. 지배계급의 도덕과 사회상황에 대한 가차없는 묘사는 꼬메디 프랑세즈에서는 허용되지 않았지만 그러나 거리 극장에서는 아무런 방해도 받지 않고 그대로 묵인되었다.

　이런 극장이 극작가뿐만 아니라 관객으로부터도 매력을 끌 수 있었던 것은 바로 그 점 때문이었다.[69] 발전사적으로 보아 이 시대의 가장 중요하고 가장 흥미있는 연극형식은 가요극과 멜로드라마이다. 이들 장르는 근대 연극사의 실질적인 전환을 대변하는 것으로서, 고전주의 연극장르와 낭만주의 연극장르 사이의 과도기를 이룬다. 이들 장르를 통해 연극은 오락성과 활기, 관객에게 직접 호소하는 감각성과 구체성을 다시 획득했다. 멜로드라마는 이 두 장르 중에서도 더욱 복잡한 구조와 더욱 분화된 계보를 지녔다. 멜로드라마의 수많은 선행형태 중 하나는 음악을 동반하는 독백극이다. 혼합형식의 원형이라고 할 수 있는 이 독백극은 오늘날에

무언극은 현대 멜로드라마의 가장 중요한 선구적 형태이다. 보헤미아 출신의 전설적인
프랑스 무언극 배우 장 드뷔로가 삐에로 분장을 하고 극장에서 공연하는 모습. 19세기.

도 아마추어 연극 프로그램에서 볼 수 있는데, 이 독백극의 최초의 유명
한 예는 루쏘의 『삐그말리옹』(*Pygmalion*, 1775)이다. 여기에서 출발해 음악을
동반하는 극적 연출 —— 이런 형식 자체는 아주 오래된 것이다 —— 이 부활
하게 된다. 기술적으로 훨씬 더 창의력이 풍부했던 또 하나의 멜로드라
마의 원천은 쇼세(N. de La Chaussée), 디드로, 메르시에, 쓰덴(M. J. Sedaine) 등
의 시민극인데, 이 시민극은 혁명 이후 그 애상적이고 설교적인 성격 때
문에 하층계급에게 인기가 있었다. 그러나 무엇보다도 가장 중요한 선행
형태는 무언극(팬터마임pantomime)이다. 이른바 '역사적·로마네스끄적 팬
터마임'이라고 불리는 이 무언극은 18세기의 마지막 3분의 1에 해당하는
시기에 처음으로 생겨났다. 그것은 처음에는 『헤라클레스와 옴팔레』『잠
자는 미녀』『철가면』같이 신화적이고 동화적인 주제를 다루었지만 나중
에는 『오슈 장군의 전투』(*Bataille du Général Hoche*) 같은 동시대의 주제에도 손

을 댔다. 이 무언극은 유기적 관련이나 연극적 전개 없이 대부분 급격히 움직이는 사건들이 연속되는 여러 장면들로 구성되어 있고, 이 장면들은 유령과 귀신, 지하감옥과 무덤 같은 신비스럽고 기이한 요소들이 결정적 역할을 하는 상황들을 즐겨 묘사한다. 각 장면들 사이에는 점차 설명하는 식의 간단한 서술이나 대화가 삽입되었는데, 무언극은 이런 식으로 해서 혁명기간과 혁명 이후 기간 동안에 '대화 팬터마임'(pantomimes dialogué)이라는 이상한 형식으로 발전했고, 마지막에 가서는 '쇼를 동반한 멜로드라마'(mélodrame à grand spectacle)가 되었는데, 이 멜로드라마는 또다시 점차 그 쇼적 성격과 음악적 요소를 상실함으로써 19세기 연극사에서 가장 중요한 음모극으로 발전하게 된다. 이러한 변천 속에서 멜로드라마는 래드클리프 부인(Ann Radcliffe, 1764~1823. 고딕 소설을 개척한 영국 작가)과 그의 모방자들의 공포소설에서 가장 중요한 영향을 받았다. 멜로드라마의 그랑기뇰(grand guignol, 살인과 폭동 등을 소재로 에로틱하고 그로떼스끄한 공포를 다룬 연극. 19세기말 빠리에서 유행했다. 그런 연극의 전문극장 이름이기도 하다) 같은 효과뿐만 아니라 그 범죄소설적 수법도 이런 공포소설에서 비롯한 것이다.

| 멜로드라마

물론 이 모든 영향이 멜로드라마 형식의 핵심을 변화시키고 풍부하게 하는 특징을 낳기는 했지만, 그 형식의 핵심 자체는 여전히 고전연극의 극적 갈등이다. 멜로드라마는 대중화된 비극 혹은 타락한 비극에 불과하다고 말할 수 있다. 이 장르의 주요 대표자인 삑세레꾸르(R. C. G. de Pixéréourt, 1773~1844)는 그의 작품이 민중극장과 깊은 관련을 맺고 있음을 완전히 의식하고 있었지만, 멜로드라마와 무언극 사이에 본질적 공통성과 역사적 연속성이 있다고 상정한 점만은 잘못 생각한 것이다.[70] 그는

중세 신비극, 전원극, 몰리에르의 작품 들과 무언극 사이의 상관관계를 제대로 인식했지만, 무언극의 순수한 민중적 성격과 도시의 광범한 계층의 저변까지 확대된 문학적 연극의 파생적 성격 사이에는 근본적 차이점이 있다는 것을 간과하였다. 멜로드라마는 결코 자연발생적이고 소박한 예술이 아니라 오히려 오랜 기간 의식적인 발전을 통해 획득한 ─ 물론 그것이 고전적 형식의 심리적 섬세함과 시적 아름다움을 결여한 조잡한 형태를 보여주긴 하지만 ─ 비극의 기교적 형식원리를 따르고 있는 것이다. 순수하게 형식적인 입장에서 보면 멜로드라마는 우리가 상상할 수 있는 것 중에서 가장 인습적·도식적이고 인위적인 장르, 즉 새롭고 자발적이며 자연주의 요소들이 거의 들어갈 여지가 없는 하나의 공식(公式)과 같은 장르다. 그 구성은 엄격히 세 부분으로 나뉘는데, 처음에는 갈등 상황이 전개되다가 중간에 충돌이 있고 마지막에 가서는 권선징악이라는 대단원의 막이 내리는 것이다. 요컨대 사건의 진행이 매우 일목요연하고 경제적이다. 그리고 여기에는 성격에 대한 구성의 우위, 상투적 인물 즉 주인공과 죄 없이 박해받는 여인 및 악한과 희극적 인물이 등장하고,[71] 또 사건의 맹목적이고 무자비한 숙명성과 강한 도덕성이 강조되어 나타나는데, 이 도덕성은 권선징악을 겨냥한 진부하고 회유적인 경향 때문에 비극의 윤리적 성격과는 일치하지 않지만, 비극의 윤리적 성격이 지니는 극단적이지만 고상한 비장감과는 서로 통하는 바가 있다. 멜로드라마가 비극에 의존하고 있음이 드러나는 것은 무엇보다도 그것이 삼일치의 법칙(연극의 실제성을 무대의 실제성에 한정하여 공연 시간과 극중 시간, 공연 장소와 극중 장소, 실제 행위와 극중 행위의 일치를 주장한 연극미학. 르네상스 이후 18세기까지 고전주의 연극에서 주요하게 활용했다)을 준수하거나 적어도 이를 고려하는 경향을 보인다는 점이다. 삑세레꾸르는 막과 막 사이에 장소가 변경되는 것을 허용했는

데, 그러나 이때의 도약은 보기 무리할 정도는 아니었다. 한 막 안에서의 장소 이동을 처음 도입한 것은 그의 작품 『무모한 샤를』(*Charles le Téméraire*, 1814)에서다. 그는 이 점에 대해 한 주석에서 다음과 같이 변명하는데, 그 문구는 그의 고전주의 성향을 매우 특징적으로 드러내준다. 즉 "내가 이처럼 규칙을 어긴 것은 이번이 처음이다"라고 그는 단언하는 것이다. 일반적으로 보면 픽세레꾸르는 시간의 통일성도 지켰는데, 그의 작품에서는 대체로 24시간 이내에 모든 일이 일어난다. 1818년에야 처음으로 그는 『유형자의 딸, 또는 2시간에 8개월』(*Fille de l'exilé ou huit mois en deux heures*)이라는 작품에서 새로운 방법을 사용하는데, 이때에도 그는 이에 대해 변명하고 있다.[72] 멜로드라마의 이런 특징들과는 반대로 자연주의적이고 평범한 일상의 장면이나 그런 장면들의 느슨한 연속으로 구성된 무언극은 일정한 도식으로 환원되는 상투적인 줄거리, 전형적인 혹은 예외적인 성격의 인물, 엄격한 도덕률, 그리고 일상 대화와 구별되는 이상화된 양식 등을 전혀 갖고 있지 않다. 멜로드라마가 무언극과 공통점이 있다면 그것은 다만 장면의 활발한 움직임, 너무 생경한 효과, 수단의 무분별한 선택, 모티프의 대중성 등일 뿐이고 그밖에는 엄격하게 고전비극의 양식이상을 준수하고 있다. 어떤 형식이 엄격하게 관습을 따른다고 해서 그 자체가 곧 더욱 높은 목적을 추구하고 있다는 증거는 아니다.

무언극의 근대적 변종은 멜로드라마가 아니라 보드빌이다. 보드빌은 분리된 여러 장면으로 나뉘는 삽화적 구성, 사이사이에 나오는 노래, 일상생활에서 취한 민중적 유형의 인물들, 신선하고 통쾌하며 즉흥적으로 보이는 스타일로 인해, 비록 문학 장르들의 영향을 받기는 했어도 멜로드라마보다는 훨씬 더 민중극의 전통에 가까이 서 있다. 이 장르는 1815~48년에 유례없는 발전을 이루었는데, 스크리브의 수많은 희극 외

에도 가볍고 재미있는 무수히 많은 각종 소품들이 여기에 속한다. 이 장르의 엄청난 생산규모와 성공에 문인들이 얼마나 놀랐는가 하는 것은 현대의 영화가 거둔 엄청난 성공에 대해 어떤 반응이 나왔는지를 기억해보면 충분히 상상할 수 있을 것이다. 비극이 이미 오래전에 생기를 잃은 것처럼 희극 역시 혁명기간 동안에 완전히 쇠퇴해 있었다. 그리고 멜로드라마가 타락하고 조잡해진 비극의 형식이었던 것처럼 보드빌 역시 타락하고 조잡해진 희극의 한 형식으로 등장한 것이었다. 그러나 보드빌과 멜로드라마는 결코 연극의 종말이 아니라 반대로 연극의 혁신을 의미했다. 왜냐하면 위고의『에르나니』와 뒤마의『앙또니』(Antony) 같은 낭만주의 연극은 '갑자기 성공한 멜로드라마'(mélodrame parvenu) 이외의 아무것도 아니었으며, 오지에(É. Augier), 싸르두(V. Sardou), 뒤마 2세의 근대 풍속극 또한 보드빌의 변종에 불과했기 때문이다.[73]

뻭세레꾸르는 1798년부터 1814년 사이에 무려 약 120여편의 극을 썼는데, 그중 상당수 작품은 수천회나 상연되기도 했다. 멜로드라마는 30년 동안 줄곧 빠리의 연극계를 지배했는데, 관객의 미적 수준이 높아지기 시작하고 작품의 미숙함, 논리의 결핍, 충분치 않은 동기부여와 부자연스런 언어들이 점점 더 관중들에게 어색하게 느껴지면서 비로소 그 인기가 수그러들었다. 그러나 낭만주의자들은 멜로드라마에 약했는데, 그것은 그들이 보수적 교양계층에 적대적 입장을 취했기 때문만이 아니라 그들이 좀더 편견이 적었던 관계로 비문학적이고 순수하게 연극적인 이 장르의 특성을 더 많이 이해했기 때문이기도 하다. 노디에는 즉시 멜로드라마의 열광적 지지자라고 자처하면서 그것을 "우리 시대에 걸맞은 유일한 대중비극"이라고 불렀다.[74] 그리고 뿔 라크루아(Paul Lacroix, 1806~84. 프랑스의 문학사가, 소설가)는 뻭세레꾸르가 보마르셰, 디드로, 쓰덴, 메르시에에 의해 시

작된 과정을 마무리한 최초의 극작가라고 규정했다.[75] 일찍이 없던 성공, 공식 써클의 저항, 그리고 멜로드라마적 효과와 강렬한 색채, 극단적 상황, 격렬한 악센트 등에 대한 낭만주의자들의 편애, 이 모든 것이 민중극의 가장 특징적인 요소들이 많은 부분 낭만주의 연극에 그대로 보존되는 데 기여했다. 그러나 낭만주의는 처음부터 그 자신이 지니고 있던 것, 전기 낭만주의와 질풍노도에서 이미 그 맹아가 싹트고 있었던 것, 그리고 한편으로는 영국의 공포소설에서 다른 한편으로는 독일의 공포소설, 도적소설, 기사소설에서 연극으로 옮겨진 것만을 멜로드라마로부터 물려받았을 뿐이다. 특히 낭만주의 연극과 멜로드라마의 공통점은 날카로운 갈등과 격렬한 충돌, 복잡하게 엉켜 있고 모험적이며 무서울 정도로 난폭한 사건 진행이다. 그밖에도 기적과 우연의 지배, 대체로 아무런 동기 없는 갑작스러운 반전과 변화, 생각지도 않은 만남과 뜻밖의 인사, 긴장과 이완의 끊임없는 교차, 폭력적이고 잔인한 책략의 농간, 무시무시하고 기이하며 악마적인 것을 통해 억지로 관중을 압도하는 수법, 사건 전개를 위한 뻔히 들여다보이는 기계적 수단, 음모와 배신, 변장과 기만, 술책과 함정에 빠트리기, 그리고 이것이 없었다면 낭만주의 연극을 생각할 수도 없었을 무대효과와 소도구, 즉 체포와 유괴, 납치와 구출, 탈출기도와 암살, 시체와 관, 감옥과 무덤 구덩이, 성탑과 지하감옥, 단도, 칼, 독약이 든 병, 반지, 부적과 대대로 내려온 가보, 편지 가로채기, 유언장의 분실, 비밀 계약문서의 도난 ― 이 모든 것이 공통으로 들어 있다. 확실히 낭만주의는 그다지 까다로웠던 것은 아니지만, 고전주의의 취미기준이 얼마나 편협하고 결국 별로 중요하지 않게 되었는가를 알자면, 19세기의 가장 위대하고 그 취미에 있어서 가장 문제적이었던 작가 발자끄만 생각해봐도 된다.

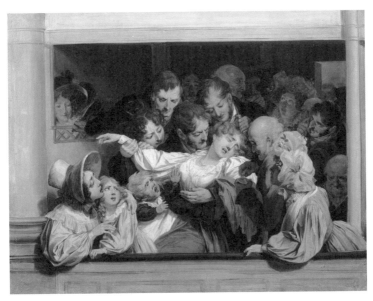

낭만주의 연극과 멜로드라마는 많은 친연성을 갖는데, 첨예한 갈등과 격렬한 충돌,
모험적인 사건 전개 등에서 특히 그렇다. 루이 레오뽈 부아이 「멜로드라마의 효과」, 1830년.

　　그러나 연극이 대중적 취미의 방향으로 발전하고 있다는 것은 멜로드라마가 존재한다는 단순한 사실에서뿐만 아니라 삑세레꾸르가 그의 정신적 생산품을 아무런 양심의 거리낌도 없이 판 당당한 태도에서도 나타난다. 그는 낭만주의자의 작품들을 조악하고 거짓되며 부도덕하고 위험스럽다고 간주했으며, 점잖은 체하는 그의 경쟁상대들이 자기처럼 그렇게 뜨거운 심장과 도덕적 책임감을 지니고 있지 않다고 깊이 확신하고 있었다.[76] 이 점과 관련해 파게(É. Faguet)가 훌륭하고 성공적인 통속물을 만들기 위해서는 통속물에 대한 믿음이 있어야 한다고 한 것은 옳은 말이다. 예컨대 데느리(A. d'Ennery)는 삑세레꾸르보다 더 훌륭한 작가이고 더 재능있는 사람이지만, 아무런 확신 없이 오로지 돈을 벌기 위해서만 멜

로드라마를 썼기 때문에 한번도 좋은 멜로드라마를 쓰는 데 성공하지 못했다.[77] 반면에 쀅세레꾸르는 자기의 사명을 완수해야 한다는 믿음에 차 있었으며 낭만주의 연극의 생성에는 간여할 생각이 전혀 없었다. 그러나 낭만주의자들이 실제 연극과 광범한 관객층의 접촉에 대해 눈을 뜬 것은 무엇보다도 그 덕분이었다. 낭만주의자들이 '잘 만들어진 각본'(pièce bien faite)의 성립과정에서 했던 역할도 쀅세레꾸르에게 힘입고 있으며, 19세기 전체를 통해 활기차고 민중적인 연극이 부활한 것도 그에게 힘입고 있는데, 19세기의 이런 민중적 연극은 17세기와 18세기 연극에 비해 무작위적이고 때로 저속하기도 했지만 그러나 연극이 단순한 문학으로 승화하는 것을 방지하는 역할을 했다. 문학적 요소가 연극에서 영향력을 행사할 때마다 그 오락적 성격, 무대효과와 감각적 구체성이 위축될 위험에 처하는 것은 19세기의 운명의 일부였다. 이미 낭만주의에서도 이 두 요소는 서로 갈등을 일으키고 있어서, 그 대립이 무대의 성공을 방해하거나 아니면 희곡작품으로서의 문학적 완성을 방해했다. 알렉상드르 뒤마가 견실하고 무대적인 연극에 마음을 두었다면 빅또르 위고는 언어적으로 압도하는 극시 쪽으로 기울었고, 그들의 후계자들 역시 두 방향 중에서 어느 한쪽을 선택해야만 하는 위치에 놓이게 되었다. 입센에 이르러서야 비로소 두 대립적 경향은 잠정적이나마 조화된 균형을 찾는다.

영국의 낭만주의

영국에서는 이미 17세기에 정치혁명이 있었고, 다음 세기에는 산업혁명과 예술혁명이 일어났다. 프랑스에서 고전주의와 낭만주의 사이의 대논쟁이 벌어지던 시기에 영국에서는 이미 고전주의 전통이라곤 거의 찾아볼 수 없게 되었다. 영국 낭만주의는 프랑스 낭만주의보다 더 지속적

이고 더 일관성 있게 발전했고, 독자층으로부터도 훨씬 적은 저항을 받았다. 정치적인 면에서도 영국 낭만주의는 프랑스 낭만주의보다 더 통일적인 양상을 보여주었다. 영국 낭만주의는 처음에는 완전히 자유주의적이고 혁명에 대해서도 매우 호의적이었으나 반나뽈레옹전쟁으로 말미암아 비로소 보수주의자들과 서로 협조관계를 맺게 되었다. 그러다가 나뽈레옹이 실각한 뒤에야 다시 자유주의는 낭만주의의 지배적 요소가 되었는데, 물론 초기의 단일한 성격은 다시 찾아볼 수 없게 되었다. 사람들은 프랑스혁명과 나뽈레옹의 지배를 통해 얻은 '교훈'을 쉽사리 잊으려 들지 않았고 또 왕년의 자유주의자들, 그중에서도 특히 호반파 시인들 (the Lake School, 18세기 말 19세기 초에 영국 북부의 호수지방에 살며 서정적인 시를 쓴 낭만파 시인들 워즈워스, 콜리지 등을 가리킨다)은 계속 그들의 반혁명적 입장을 고수했다. 월터 스콧(Walter Scott, 1771~1832)이 시종일관 토리당이었다면 고드윈(W. Godwin), 셸리, 리헌트(J. H. Leigh Hunt)와 바이런은 젊은 세대의 지배적 풍조인 급진주의를 대표했다. 프랑스 낭만주의가 정치혁명에 대한 보수층의 반동으로 생겨났다면, 영국 낭만주의는 근본적으로 산업혁명에 대한 자유주의자들의 반동으로 생겨났다. 영국에서는 전기 낭만주의에 대한 낭만주의의 관계가, 혁명기간의 고전주의 때문에 이 두 운동 사이의 연속성이 완전히 단절된 프랑스에서보다 훨씬 더 밀접했다. 영국의 경우 낭만주의와 완성단계에 이른 산업혁명 사이에는 전기 낭만주의와 산업화 준비단계에 있던 사회 사이에 있던 것과 동일한 관계가 존재했다. 골드스미스의 『황폐한 마을』(Deserted Village) 같은 작품과 블레이크가 말하는 '악마의 공장'(Satanic Mills), 셸리의 '절망의 시절'(Age of Despair) 등에는 전체적으로 보아 동일한 기분이 표현되어 있다. 공업도시의 황량함과 비참 없이는 그들의 염세주의를 생각할 수 없는 것처럼, 낭만주의자들의 자연예찬 또

무르익은 산업혁명의 비인간화에
대한 반동으로 생겨난 영국 낭만
주의는 인간 노동의 상품화가 무엇
인지 정확히 인식하고 있었다. 윌
리엄 리행키가 그린 골드스미스의
『황폐한 마을』 삽화(위), 1909년; 윌
리엄 블레이크가 에칭으로 삽화를
그려 출간한 『밀턴 시집』에서 '악마
의 방앗간(공장)'을 언급한 부분(아
래), 1811년경.

한 전원에서 유리된 도시의 존재 없이는 상상할 수 없다. 그들은 무슨 일이 벌어지고 있는지 완전히 의식하고 있었고, 인간의 노동이 단순한 상품으로 전화된다는 것이 무엇을 뜻하는지 정확히 보고 있었다. 싸우디(R. Southey)와 콜리지는 주기적인 실업 속에서 통제되지 않는 자본주의 생산의 필연적 결과를 인식했고, 또 콜리지는 이미 노동의 새로운 해석에 부응해서 어느 쪽도 사고팔 권리가 없는 "노동자의 건강과 생명 및 안녕"을 고용주와 노동자가 사고팔고 있다는 사실을 강조하고 있다.[78]

　나뽈레옹전쟁이 끝난 후 영국은 결코 피폐해진 것은 아니지만 그래도 상당히 약화되고 정신적으로 혼미한 상태에 빠졌다. 즉 영국은 시민계급이 자기 존재의 근거가 문제시되고 있다고 느낄 만한 그런 상황에 처했다. 이 과정의 담당자는 셸리, 키츠, 바이런 같은 좀더 젊은 세대의 낭만주의자들이었다. 그들의 비타협적인 휴머니즘은 착취와 억압의 정치에 대한 반항으로 나타났으며 그들의 반인습적인 생활태도, 공격적인 무신론, 도덕적으로 편견 없는 태도 등도 착취와 억압의 수단을 장악한 계급에 대한 투쟁의 여러 형태들이었다. 영국 낭만주의는 워즈워스와 스콧 같은 보수적인 대표자들에게까지도 문학을 대중화하는 일종의 민주적인 운동이었다. 특히 시적 언어를 일상생활 언어에 접근시키려던 워즈워스의 목표는 — 그가 구사하는 '자연스러운' 시적 용어가 실제로는 그가 그 기교성 때문에 배격하는 과거의 문학용어와 마찬가지로 전제가 없는 것도 아니고 자연발생적인 것도 아니긴 하지만 — 이러한 민중적 경향의 특징적 본보기이다. 그의 시적 용어가 과거의 문학용어보다 덜 학문적이라면 그 대신 그의 주관적·심리적 진제는 그럴수록 더욱 복잡한 것이다. 그리고 자신과 자신의 정신적 발전과정을 호메로스의 서사시만 한 길이의 시로 묘사하려던 시도로 볼 때 그것은 종래 문학의 객관성과 비교해 분

명히 하나의 혁명적 실험이라 할 수 있으며, 또 가령 괴테의 『시와 진실』(*Dichtung und Wahrheit*)이 그렇듯이 새로운 주관주의의 전형이라 할 만하지만, 그러나 그런 시도의 '민중적 성격'이나 '자연스러움'은 너무나도 의심스러운 것이다. 매슈 아널드(Matthew Arnold, 1822~88. 빅토리아 시대의 대표적인 평론가)는 워즈워스에 관한 에세이에서 이 시인의 몇가지 불충분한 점들을 논하면서, 셰익스피어조차 시원찮은 대목을 포함하고 있는 것은 물론이지만, 우리가 극장에서 셰익스피어를 만나 그런 점들을 따져묻는다면 그는 틀림없이 자기도 그것을 완전히 알고 있노라고 대답하면서 "가끔씩 실수를 좀 하더라도 무엇이 그렇게 대수냐?" 하고 웃으면서 덧붙이리라고 언급한 바 있다. 그런데 이와 반대로 근대 시인들에게 있어 자신의 자아에 대한 집중은 모든 개인적 발언의 고지식한 과대평가와 결부되어 있다. 다시 말하면 그것은 아무리 하찮은 디테일도 표현상의 가치에 따라 평가하며, 과거의 시인들이 자연스럽게 시구가 흘러나오도록 했던 그 무심한 마음을 상실해버린 사태와 관련된 것이다.

18세기 사람들은 시가 사상의 표현이라고 생각했다. 그리고 시적 형상의 의미와 목적은 어떤 이념적 내용의 설명이요 해설이었다. 낭만주의 문학에서는 이와 반대로 시적 형상은 이념의 결과가 아니라 원천이다.[79] 비유가 스스로 생산적이 됨으로써 우리는 마치 언어가 그 자체로 독립해서 그 자체를 위해 시를 짓는 것 같은 느낌을 갖는다. 낭만주의자들은 짐짓 아무런 저항 없이 자신을 언어에 내맡김으로써 그들의 반합리주의적 예술관을 표현하고 있다. 콜리지의 『쿠블라 칸』(*Kubla Khan*, 낮잠을 자다가 꿈에서 본 환상을 바탕으로 썼다는 미완성의 시)의 성립은 극단적인 경우일지 모르지만, 아무튼 하나의 징후적 현상이었다. 낭만주의자들은 세계에 널리 퍼져 있는 초감성적인 영혼을 시적 영감의 원천으로 믿고 그것을 언어의 자발적

인 창조력과 동일시했다. 그들은 자신을 이런 영적인 힘에 지배받도록 내버려두는 것을 최고 예술가의 증거로 생각했다. 물론 플라톤(Platon)도 이미 시인의 '열광'에 대해서, 시인의 신적 영감에 대해서 말한 적이 있다. 그리고 시인과 예술가가 일종의 사제(司祭)처럼 보이기를 원할 때마다 영감에 대한 믿음이 생겨나곤 했었다. 그러나 영감이라는 것을 스스로 타오르는 불꽃으로, 시인 자신의 영혼 속에 그 원천을 갖고 있는 빛으로 생각하기는 이때가 처음이다. 여기서는 영감의 신적 기원이라는 것이 내용적 특성이 아니라 순수한 형식적 특성이다. 본래부터 영혼 속에 존재하지 않던 것이 영감을 통해서 영혼 속으로 들어오는 것은 아무것도 없었다. 따라서 두 원칙, 즉 신적 원칙과 시인적·개인적 원칙은 손상 없이 유지되며, 그리하여 시인은 자기 자신의 신이 되었다.

| 셸리

셸리의 도취적 범신론은 이러한 자기신격화의 대표적인 예이다. 여기서는 자신을 망각하는 경건한 신앙심의 흔적도, 그리고 더욱 높은 존재 앞에서 자기를 포기하고 소멸시키려는 마음의 준비도 찾아볼 수 없다. 우주 속에 자신을 몰입시킨다는 것은 여기에서는 지배하고자 하는 욕망이지 흔쾌히 지배당하겠다는 마음이 아니다. 시와 시인이 통치하는 세계는 더욱 높고 순수하며 신적인 세계로 간주되고, 신적인 것 그 자체도 시에서 나온 기준 이외의 어떤 다른 기준을 가지고 있지 않다. 셸리의 세계상은 실상 전적으로 프리드리히 슐레겔과 독일 낭만주의가 생각했던 것과 같은 신화에 근거하는 것이 사실이지만, 셸리 자신조차도 이런 신화를 믿은 것은 결코 아니었다. 여기서는 비유에 의해 신화가 되는 것이지, 그리스인들에게서처럼 신화가 비유가 되는 것은 아니다. 그러나 이런 신화화

셸리의 시대에 이르러 시인은 영혼 속에 영감을 지닌 신적 존재가 되었다. 우주 속에 자신을 몰입시키는 것은 곧 우주를 지배하려는 욕망의 표현이다. 윌리엄 터너 「눈보라: 항구 어귀에서 표류하는 증기선」, 1842년.

도 일상적이고 평범하며 영혼을 상실한 현실에서 도피하기 위한 수단, 즉 자기 영혼의 깊은 곳과 감수성에 도달하려는 교량에 지나지 않는다. 그 것은 시인에게 있어 자기 자신에게로 가기 위한 수단일 뿐인 것이다. 고 대의 신화가 현실에 대한 공감과 현실과의 유대에서 생겨났다면, 낭만주 의의 신화는 현실의 폐허에서 어느정도 현실의 대용물로서 생겨난 것이 다. 셸리의 우주적 환상은 선과 악 두 원리의 거대한 투쟁이 세계를 가득 채우고 있다는 생각을 중심으로 움직이는 것으로, 그것은 시인의 가장 심 오하고 가장 결정적인 체험을 이루는 정치적 대립을 기념비적으로 표현 한 것이었다. 그의 무신론은 이미 지적되어온 것처럼 신의 부정이라기보 다 오히려 신에 대한 반항이다. 다시 말해 그는 압제자와 폭군에 대항해 투쟁하고 있는 것이다.[80] 셸리는 타고난 반항아로서 일체의 정통적인 것, 제도적인 것, 인습적인 것을 폭군적 의지의 실현으로 보았으며, 억압, 착 취, 폭력, 우둔, 추악, 허위, 왕후, 지배계급, 교회는 성서의 신과 함께 단 하나의 결집된 권력을 형성하고 있다고 생각했다. 이 개념의 추상적이 고 막연한 성격은 독일 시인과 영국 시인 들이 얼마나 서로 근접해 있는 가를 뚜렷하게 보여준다. 반혁명적 히스테리는 18세기의 영국 작가들만 해도 그 속에서 자유롭게 자신을 펼칠 수 있었던 정신적 분위기를 완전 히 망쳐놓았다. 이 시기 정신의 표현들은 이전의 영국 문학에서는 찾아볼 수 없던 비현실적·세계소외적·세계부정적 특징을 띠고 있다. 셸리 세대 의 가장 재능있는 시인들은 세상 사람들에게 전혀 인정받지 못했다.[81] 따 라서 그들은 고향을 잃어버린 이방인이라는 느낌을 갖게 되었고, 낯선 곳 에서 구원을 찾았다. 이 세대는 독일과 러시아에서 그랬던 것처럼 영국에 서도 몰락의 운명을 겪어야만 했다. 셸리와 키츠는 횔덜린과 클라이스트, 혹은 뿌시낀과 레르몬또프가 그랬던 것처럼 자기 시대로부터 사정없이

모욕을 당했다. 이데올로기적으로 보더라도 그 결과는 어디에서나 마찬가지로서, 독일의 이상주의, 프랑스의 '예술을 위한 예술', 영국의 유미주의 등이 모두 그것이다. 어디에서나 투쟁은 현실에 대한 외면과 기성 사회구조의 변혁에 대한 단념으로 끝났다. 키츠의 경우 이 유미주의는 이미 깊은 우울, 아름다움에 대한 깊은 비애와 결부되는데, 이때의 아름다움이란 생활이 아니라 생활과 현실의 부정으로서, 현실은 미에 심취한 시인과는 영원히 분리되어 있으며, 마치 성자와 영웅과 연인처럼, 그리고 모든 직접적인 것, 자연적인 것, 자연발생적인 것처럼 시인으로서는 도달할 수 없는 것으로 남아 있다. 이것은 플로베르의 체념적 태도, 즉 시란 삶을 희생한 댓가라는 사실을 이미 정확하게 알고 있던 최후의 위대한 낭만주의자 플로베르의 체념을 예고하는 것이었다.

바이런의 주인공

모든 유명한 낭만주의자들 중에서 동시대인들에게 가장 깊고 광범위하게 영향을 끼친 사람은 바이런이다. 그러나 그렇다고 그가 이들 중에서 가장 독창적이었던 것은 아니다. 그는 다만 새로운 낭만주의적 인격이상을 표현하는 데 가장 성공한 시인일 따름이다. 그의 문학의 근간을 이루는 두 요소, 즉 '세기병'(世紀病, mal du siècle)과 운명에 의해 특징지어진 고독하고 고고한 주인공도 본래는 그의 정신적 재산이 아니다. 바이런이 느낀 지상에서의 고뇌는 샤또브리앙과 프랑스 망명자문학에서 유래한 것이고, 바이런 작품들의 주인공은 그 근원이 쌩프뢰과 베르터로 거슬러 올라간다. 개인의 도덕적 요구와 사회 인습의 충돌은 이미 루쏘와 괴테에게서도 새로운 인간의 특징적 성격에 속했고, 영원히 고향을 잃어버린 실향자 혹은 영원히 비사회적이 되어야 할 운명을 지닌 인간으로서의 주인

공의 묘사도 쎄낭꾸르와 꽁스땅에게서 이미 보인다. 그러나 이 작가들에게서는 주인공의 비사회적 본질이 아직도 약간의 죄책감과 결부되어 있고 사회에 대해서도 복잡하고 양면적인 관계를 나타냈다면, 바이런에 이르면 주인공의 비사회적 본질은 아무런 양심의 거리낌 없는 공공연한 반항으로, 자기 주위 세계에 대해 자신을 정당화하기도 하고 달래기도 하며 때로는 자신을 가련하게 여기는 일종의 고발이 되는 것이다. 바이런은 낭만주의의 생의 문제를 표면화하고 하찮게 만든다. 그는 자기 시대의 정신적 분열을 하나의 사회적 유행으로 만들어내는 것이다. 그를 통해 낭만적 불만과 목적 상실은 일종의 돌림병, 곧 '세기병'이 된다. 고립되었다는 감정은 원한에 찬 고독의 예찬으로 발전하고, 옛 이상에 대한 믿음의 상실은 무정부주의적인 개인주의를 낳으며, 삶에 대한 짜증과 권태는 삶과 죽음에 대한 희롱이 되는 것이다. 바이런은 자기 세대의 저주스러운 삶에 유혹적인 매력을 부여하고 자기 작품의 주인공을 그들의 상처를 거리낌 없이 드러내 보이는 노출증 환자, 공공연히 죄와 오욕을 짊어지고 있다고 자처하는 마조히스트, 그리고 자기비난과 양심의 가책에 괴로워하면서 착한 일이든 악한 일이든 자신이 그 일의 정신적 담당자임을 과시하는 고행자로 만들었다.

바이런의 주인공, 기사소설의 주인공만큼 인기있고 거의 그만큼 생명력이 끈질긴 이 편력기사의 후계자는 19세기 문학 전반을 지배했고, 오늘날의 범죄영화와 갱영화에서도 여전히 활약상을 보이고 있다. 이 인간형의 몇몇 특징은 대단히 오래된 것으로, 적어도 삐까레스끄소설만큼 긴 역사를 가지고 있다. 삐까레스끄소설에는 이미 사회에 대해 싸움을 선언하여 강하고 돈 많은 자에게는 대담한 적이지만 약하고 가난한 자에게는 친구이자 자선가로 나타나는 무법자들이 등장하기 때문이다. 이 인물들

은 겉으로는 거칠고 비정하게 보이지만 알고 보면 성실하고 관대한 사람, 한마디로 사회가 그렇게 만들었을 뿐인 그런 사람들이다. 에스빠냐 삐까레스끄소설의 주인공 라사리요 데또르메스(Lazarillo de Tormes, 1553년에 출판된 작자 미상의 동명소설 주인공)에서 미국 영화배우 험프리 보가트(Humphrey Bogart)에 이르는 과정에서 바이런의 주인공은 단지 하나의 중간단계일 뿐이다. 바이런 이전에도 악한은 드높은 곳의 별을 향해 나아가는 쉴 줄 모르는 방랑자였고, 인간들 사이에서 그의 잃어버린 행복을 구하지만 끝내 발견하지 못하는 영원한 이방인이었으며, 지상으로 쫓겨난 천사의 자만심을 갖고 운명을 감내해가는 쓰디쓴 인간혐오자들이었던 것이다. 이런 인물들은 이미 루쏘와 샤또브리앙에게서도 나타나는데, 바이런이 묘사한 인물에 새로운 점이 있다면 단지 그 마신적(魔神的)·자기도취적인 특징뿐이다. 바이런이 문학에 도입한 낭만주의적 주인공은 신비로운 남자로서, 과거에 엄청난 죄나 숙명적 오류 혹은 다시 돌이킬 수 없는 실수를 간직하고 있다. 그는 사회에서 추방된 사람이고, 누구나 그가 그런 사람이라고 느낀다. 하지만 아무도 시간의 베일 뒤에 무엇이 숨겨져 있는가를 알지 못하고 그 자신도 그 베일을 열어 보이지 않는다. 그는 마치 왕이 외투를 입듯이 과거라는 비밀 속에서 어슬렁거리는데, 이때의 그는 고독하고 과묵하며 좀처럼 접근하기 힘들다. 숙명적 파멸과 타락은 모두 그로부터 파생한다. 그는 자기 자신에게 무자비하며 남들에게 냉혹하다. 그는 용서라는 것을 알지 못하며 신에게서든 인간에게서든 은총을 구하지 않는다. 그는 아무것도 유감스러워하거나 후회하지 않으며, 자기의 불행한 삶에도 불구하고 지금까지 그래왔고 이미 일어났던 일 이외의 다른 어떤 것도 가지려 하거나 하려 하지 않는다. 그는 거칠고 난폭하지만 지체 높은 집안 출신이고, 그의 모습은 엄격하고 냉혹하지만 고상하고 아름답다. 그

에게서는 독특한 매력이 흘러넘쳐서, 어떤 여자도 이 매력에는 저항할 수 없고 남자들도 누구나 그 매력에 호의 아니면 적의를 가지고 반응할 수밖에 없다. 그는 운명에 쫓기는 사람이며 다른 사람에게도 그들의 운명을 좌우하는 인간으로 보인다. 그러니까 그는 근대문학에 나타나는 불가항력적이고 숙명적인 연애 주인공의 원형일 뿐만 아니라 어느 의미에서는 메리메의 까르멘(Carmen)에서 할리우드의 요부에 이르는 악마적 여성의 원형이라고 할 수 있다.

비록 바이런이 무엇에 홀려 눈이 멀고 자기 자신과 자기와 접촉하는 모든 사람을 파멸의 구렁텅이로 빠트리는 '마력적 인물'을 처음으로 발견한 것은 아니라 하더라도, 아무튼 그는 그러한 마력적 주인공을 매우 '흥미로운' 인물의 전형으로 만들어냈다. 바이런은 이 인물에 멋지고 매력적인 특징을 부여했는데, 이런 특징은 바이런 이후의 인물들에도 항상 따라다닌다. 그리고 그는 그의 주인공을 비도덕가 혹은 냉소가로 만드는데, 이 인물은 그 냉소주의에도 불구하고가 아니라 바로 그 냉소주의 때문에 저항할 수 없는 힘을 발산한다. '지상으로 쫓겨난 천사'라는 관념은 마법적인 세계관이 해체되고 그 대신 새로운 신앙을 획득하려는 낭만주의의 세계에서 보면 엄청난 매력을 갖는 것이었다. 사람들은 신을 배신했다는 죄책감을 갖고 있었다. 그러나 동시에, 아무튼 이미 저주받았다면 악마 같은 존재가 되고자 하는 마음을 갖고 있었다. 천사 같은 고결함을 추구하던 라마르띤과 비니까지도 종국적으로는 악마주의자가 되었고 셸리와 바이런, 고띠에와 뮈세, 레오빠르디와 하이네의 추종자가 되었다.[82] 이 악마주의는 그 근원이 낭만주의적 생활태도의 모순에 있으며 의심할 나위 없이 종교적 불만의 감정에서 나온 것이지만, 그러나 바이런에게서는 무엇보다도 시민계급이 존중해 마지않던 성스러운 것에

바이런은 혁명적 신념을 지닌 시인이었지만 마음의 평형을 잃은 상태에서 '머리에 포도잎을 꽃고' 생을 마감했다. 조제프 드니 오드바르 「바이런의 죽음」, 1826년경.

대한 조소로 변했다. 시민계급에 대한 프랑스 보헤미안의 혐오감과 바이런의 태도 사이의 차이점은 고띠에와 그의 친구들의 평민적 반인습주의가 밑으로부터의 공격인 데 비해, 바이런의 반도덕주의는 위로부터의 공격이라는 점에 있다. 좀 중요하다고 생각되는 그의 발언들을 보면 그의 자유주의 이념과 결부된 속물주의가 그대로 드러나며, 또 그에 관한 모든 기록에는 사회적으로는 이미 뿌리가 흔들리고 있으면서도 신분상의 체면은 유지하고 있는 귀족의 모습이 그대로 나타나 있다. 특히 그의 후기작품에 나타나는, 자신을 파문하려던 귀족계급에 대한 히스테리에 가까운 격정을 보면 그가 얼마나 깊이 이 계급과 연관을 맺고 있으며 또 모든 것에도 불구하고 귀족계급의 권위와 매력이 그를 여전히 사로잡고 있었다는 것을 알 수 있다.[83] 헤벨은 "죽음이란 논증이 아니다"라고 어디에선가 말한 적이 있다. 아무튼 바이런은 그의 영웅적 죽음으로 아무것도 증명하지 못했다. 시인으로서의 혁명적 신념에도 불구하고 그의 죽음은 결코 그에게 적합한 죽음은 아니었다. 바이런은 '마음의 평형

을 상실한 상태'에서 자살한 셈이고, 입센의 여주인공 헤다 가블러(Hedda Gabler)가 그렇게 죽기를 원했던 것처럼 '머리에 포도잎을 꽂고' 죽었던 것이다.

| 바이런

바이런이 언제나 고전주의 예술관을 가졌다고 자처했고, 그가 가장 좋아한 시인이 포프였다는 사실은 그의 귀족주의 성향과 관련되어 있다. 그는 워즈워스를 냉철, 엄숙하고 산문적이며 장중한 어조 때문에 싫어했고, 키츠는 '상스럽다'는 이유로 경멸했다. 바이런의 오연하고 조롱하는 정신이나 그의 작품들의 유희적 형식, 특히 『돈주안』(Don Juan)의 아무런 격식 없는 대화식 어조 등도 이 고전주의적 예술이상의 다른 형태에 지나지 않는다. 그럼에도 불구하고 그의 매끄러운 문체와 워즈워스의 '자연스러운' 시적 용어 사이에는 상관관계가 작용하고 있음이 확실하다. 다시 말해 두 사람의 문체는 17세기와 18세기의 지나치게 과장된 감성적·수사적 표현방식에 대한 반동을 말해주는 징후인 것이다. 그 공동의 목적은 언어의 한층 큰 유연성이었고, 바이런이 동시대인을 가장 매료시킨 것도 바로 이 유려하고 즉흥적인 듯한 스타일의 대가로서다. 뿌시낀의 경쾌한 우미(優美)와 뮈세의 우아함은 아마 바이런의 이 새로운 어조 없이는 생각할 수 없을 것이다. 『돈주안』은 그 어조로 익살스럽고 대담한 시사적 풍자시의 모범이 되었을 뿐만 아니라 또한 근대의 모든 신문소설투(feuilletonism)의 기원이 되었다.[84] 바이런의 최초의 독자들은 귀족계급과 대부르주아지에 속한 사람들이었을지 모르나, 그의 진짜 독자층은 불만과 반감에 차 있던 낭만적 시민계급 출신 사람들 — 이들은 스스로를 사회로부터 완전히 잘못 인정받고 있는 나뽈레옹 같은 사람이라고 생각했

다 ― 로 구성되어 있었다. 바이런의 주인공들은 실의에 빠진 젊은이든 실연해서 상심한 소녀든 누구나 자신을 이 주인공과 동일시하도록 그려져 있다. 바이런이 성공을 거둔 가장 큰 이유는 이처럼 그가 독자들로 하여금 주인공과 내면적으로 은밀한 관계를 맺도록 고무한 데 있다. 물론 바이런은 이미 루쏘와 리처드슨에게서 나타났던 이런 경향을 계승한 데 불과하다. 독자와 주인공 간의 내면적 관계가 심화됨에 따라 작자의 신변에 대한 관심도 부쩍 늘어났다. 이런 경향 또한 루쏘와 리처드슨의 시대에도 있었지만, 그러나 시인의 사생활은 낭만주의까지만 해도 대체로 공적으로는 알려지지 않았었다. 바이런이 자기선전을 하기 시작하면서부터 처음으로 시인은 독자층의 '인기인'이 되었고, 독자들, 특히 여성 독자들과 작가 사이에는 어느 면에서는 정신분석가와 환자 사이, 다른 면에서는 영화 스타와 팬들 사이에서 보는 것 같은 독특한 관계가 생겨났다.

| 월터 스콧

바이런이 유럽 문학에서 주도적 역할을 한 첫번째 영국 작가라면 월터 스콧은 그 두번째 작가다. 괴테가 '세계문학'이라고 이해했던 바는 이 두 작가를 통해 완전히 현실화되었다. 그들의 유파는 전문학계를 포괄했고 최대의 권위를 누렸으며 새로운 형식과 가치를 도입했고, 또 유럽 각국이 서로 활발하게 정신적 교류를 하게 함으로써 새로운 후진들을 대거 배출해 흔히는 이들 후진이 그들의 선배를 능가하는 결과를 낳기까지 했다. 이 유파의 영향력의 폭과 생산성이 어땠는가를 알아보려면 뿌시낀과 발자끄를 생각해보는 것만으로도 충분하다. 바이런 유행은 아마 스콧의 그것보다 더 두드러지고 더 격렬했을지 모르지만, "이 세상에서 가장 성공한 작가"로 불리던[85] 월터 스콧의 영향은 더 돈독하고 더 깊었

다. 현대의 대표적 문학장르인 자연주의 소설의 부흥과 이와 연관된 새로운 독자층의 재편은 바로 그에게서 비롯했다. 영국에서 독자의 수효는 18세기 초기부터 계속 증가일로였다. 이 성장과정은 세 단계로 나누어 생각할 수 있는데, 첫번째 단계는 1710년경을 전후해 새로운 잡지가 생겨나서 1750년경 소설문학에서 그 절정을 이루는 시기이고, 두번째 단계는 1770~1800년에 이르는 사이비 역사·공포소설의 시기이고, 마지막 단계가 바로 월터 스콧에서 시작하는 현대 자연주의 소설의 시기다. 이 세 시기는 그때마다 상당한 정도로 독자수를 증가시켰다. 첫번째 단계에서는 지금까지 전혀 책을 읽지 않거나 아니면 읽더라도 기껏해야 일반적인 종교서적을 읽던 시민계급의 일부분을 세속문학의 편으로 끌어들이는 데 처음으로 성공했고, 두번째 단계에서는 이 독자층이 돈 많은 부르주아지를 중심으로 하는(그것도 주로 부인들을 중심으로 하는) 넓은 써클로 확대되었으며, 세번째 단계에서는 소설에서 오락뿐만 아니라 교훈을 찾던 중류 혹은 하류 부르주아지의 사회계층이 독자층에 가세했다. 월터 스콧은 18세기 대소설가들의 더욱 세련된 표현수단을 이용해 공포소설에서 대중적 인기를 얻는 데 성공했다. 그는 그때까지 오로지 상류계급의 전용 읽을거리였던 봉건적 과거의 묘사를 대중화했고,[86] 동시에 사이비 역사·공포소설을 실질적 의미의 문학적 수준으로 끌어올렸다.

스몰렛은 18세기 최후의 대소설가이다. 시민계급의 정치적·사회적 업적에 상응하는 영국 소설의 놀라운 발전은 1770년을 전후한 시기에 정지 상태에 이른다. 독자층의 급작스러운 증가는 전반적 수준을 급격히 떨어뜨렸다. 훌륭한 작가의 수보다는 수요가 훨씬 더 많았고, 또 쓴 작품에 대해서는 어떠한 경우에도 보수가 지불되었기 때문에 아무런 선별 없이 마구 책이 쏟아져 나왔다. 대여도서관의 급격한 수요의 증가는 작품의 생산

갑작스럽게 늘어난 독자대중이 선호한 소설은 주로 쎈세이셔널한 것이었다.
M. G. 루이스의 고딕소설 『수도승』을 읽는 부인들을 그린 제임스 길레이의 「경이로운 이야기」, 1802년.

속도는 물론이고 작품의 질도 결정했다. 독자들이 가장 많이 찾은 소재는 공포소설 외에 그날그날의 스캔들을 취급한 얘기, 유명한 '사건'을 소재로 한 소설, 허구적이거나 반(半) 허구적인 전기문학, 여행기와 회고록, 요컨대 쎈세이셔널한 문학의 흔한 여러 장르들이었다. 그 결과 교양있는 계층들 사이에서는 소설을 폄하해서 얘기하는 풍조가 일기 시작했는데, 이는 지금까지 없던 일이다.[87] 소설의 위신은 스콧에 의해 비로소 회생했는데, 그것도 그의 소설이 무엇보다도 지적 엘리트의 역사주의와 과학주의에 상응하는 묘사방식을 사용했기 때문이다. 다시 말해 스콧은 그때그때의 역사적 상황에 근본적으로 충실한 상(像)을 묘사하려고 노력했을 뿐만 아니라, 동시에 묘사의 과학적 신빙성을 밑받침하기 위해 소설에 서

문, 주석, 부록 등을 삽입하기도 했다. 월터 스콧을 역사소설의 실질적 원조라고 볼 수는 없지만, 그가 이전에는 결코 존재하지 않았던 사회소설의 창시자인 것만은 의심할 여지가 없다. 마리보, 프레보, 라끌로, 샤또브리앙 같은 18세기의 프랑스 소설가들도 심리소설의 발전에 커다란 기여를 했지만, 그 소설의 주인공들은 아직 사회학적 진공상태에 놓여 있거나 그들의 성격 형성에 근본적으로 아무런 역할도 하지 못하는 사회 환경 속에서 묘사되고 있는 것이다. 18세기의 영국 소설도 단지 인간관계를 이전보다 더 강조하고 있다는 점에서만 '사회소설'이라고 불릴 수 있다. 즉 등장인물의 계급적 차이나 성격 형성의 사회적 인과관계는 여기서도 아직 고려되고 있지 않다. 이에 반해 월터 스콧이 그리는 인물들은 언제나 그들의 사회적 출신성분을 말해주는 특징들을 지니고 있다.[88] 그리고 스콧은 그의 얘기의 사회적 배경을 전체적으로 올바르게 묘사하고 있기 때문에 그의 보수적 정치관에도 불구하고 자유주의와 진보의 투사인 것이다.[89] 그가 비록 정치적으로는 혁명에 반대하는 입장을 취했지만, 그의 사회학적 방법은 이러한 역사의 변화 없이는 생각할 수 없을 것이다. 왜냐하면 혁명을 통해 처음으로 계급적 차이에 대한 인식이 싹트기 시작했고, 또 혁명은 양심적 예술가들에게 현실을 계급적 차이에 상응해서 묘사하도록 하는 과업을 부과했기 때문이다. 아무튼 보수적인 스콧이 작가로서는 과격한 바이런보다 더 깊이 혁명과 결부되어 있다. 그러나 다른 한편으로는 보수적 생각을 가진 사람을 진보의 유용한 도구로 만드는 예술의 간계, 즉 엥겔스(F. Engels)가 말하는 '리얼리즘의 승리'를 과대평가해서는 안된다. '민중'에 대한 이해와 열광은 스콧에게서는 대부분 단지 하나의 모호한 제스처에 지나지 않고, 하층계급에 대한 묘사는 대체로 인습적이고 도식적이다. 그러나 스콧의 보수주의는 적어도 환멸과 급격한 심경

변화의 표현인 워즈워스와 콜리지의 반혁명주의보다는 덜 공격적이다. 스콧은 반동적 낭만주의가 그렇듯이 일반적으로 중세 기사제도에 열광하고 그 몰락을 아쉬워하지만, 다른 한편으로는 뿌시낀과 하이네처럼 낭만주의적 열광을 비판하기도 하는 것이다. 스콧은 마치 뿌시낀이 오네긴 (Onegin, 뿌시낀의 대표작 『예브게니 오네긴』의 주인공)의 허식을 두고 그랬던 것처럼 사자왕 리처드가 "근사하기는 하지만 무용한 전설상의 기사"에[90] 지나지 않는다는 사실을 명철한 안목으로 인식하고 있다.

| 낭만주의와 자연주의

낭만주의 회화 최초의 위대한 화가이자 동시에 최고 대표자인 들라크루아는 이미 낭만주의를 반대하고 그것을 극복하려던 사람들 중 한 사람이다. 낭만주의가 전기 낭만주의의 연속일 뿐만 아니라 모순적·양면적 성격을 지니고 있음에도 불구하고 결코 19세기처럼 분열되어 있지 않다는 점에서 근본적으로 18세기적인 운동이라면, 들라크루아는 이미 19세기를 대표하고 있다. 18세기가 독단적이었다면 ― 심지어 18세기 낭만주의에서도 이런 독단론의 기미가 엿보인다 ― 19세기는 회의적이고 불가지론적이다. 18세기 사람들은 일체의 것으로부터, 심지어 그들의 주정주의와 비합리주의로부터도 명확히 정의할 수 있는 원칙이나 세계관을 추출해내고자 했다. 그들은 체계론자이자 철학자이고 개혁가이며, 어떤 문제에 대해서도 찬반의 태도를 명백히 했다. 물론 그들은 같은 사물에 대해서 이렇게 저렇게 견해를 바꾸기도 했지만 어쨌든 사물에 대한 자신의 입장만은 분명히 했고, 원칙을 준수했으며, 생활과 세계를 개선하려는 계획에 의거해서 그들의 삶을 꾸려나갔다. 이에 반해 19세기의 정신적 대표자들은 체계와 계획에 대한 신념을 상실했으며, 예술의 의미와 목적을 인

생에 대한 수동적인 몰입에서, 생의 리듬을 파악하는 데서, 현존재의 분위기와 기분을 보존하는 가운데서 찾는다. 또한 그들의 신념은 비합리적·본능적인 삶의 긍정에, 그들의 도덕은 현실의 체념적 수용에 있는 것이다. 그들은 현실을 통제하는 것도 극복하는 것도 원하지 않고, 다만 현실을 체험하고 그 체험을 가능한 한 직접적으로 충실하고 완벽하게 재현하려고 할 뿐이다. 그들은 눈앞의 현실과 삶, 주위 사람들과 주변 세계, 체험과 추억이라는 것들이 시시각각 흘러가 영원히 사라져 없어진다는 제어할 수 없는 느낌을 갖고 있다. 그들에게 있어 미술은 이런 '잃어버린 시간' 즉 붙잡을 수 없고 언제나 그저 스쳐지나가버리기만 하는 삶을 추적하기 위한 것이었다. 철저한 자연주의의 시대란 현실을 완전히 장악하고 있다고 확신하는 시대가 아니라 현실을 잃어버릴까 두려워하는 시대다. 따라서 자연주의의 고전적 세기는 바로 19세기인 것이다.

| 들라크루아와 컨스터블

들라크루아와 존 컨스터블(John Constable, 1776~1837)은 새로운 세기의 문턱에 서 있는 사람들이다. 그들은 한편으로는 아직도 정신적 표현을 추구하는 낭만주의적 표현주의자들이고, 다른 한편으로는 지나가버리는 대상을 붙잡아두려고 노력하며 현실의 완전한 등가물을 믿지 않는 인상주의자들이다. 두 사람 중에서 더 낭만주의적인 예술가는 들라크루아다. 들라크루아를 컨스터블과 비교해보면 우리는 고전주의와 낭만주의를 연결해서 이 두 양식의 발전사적 통일을 이루게 하는 것이 무엇이며, 또 무엇이 이 두 양식을 자연주의와 구별해주는가를 가장 명확히 알 수 있다. 자연주의에 반해 고전주의와 낭만주의가 갖는 공통점은 이 두 양식이 현존재와 인간을 실제보다 훨씬 크게 설정하고 여기에 웅대한 비극적·영웅적

면모와 정열적인 감상적 표현을 부여하고 있다는 점이다. 이런 특징은 들라크루아에게는 아직 남아 있지만 컨스터블과 19세기 자연주의에 오면 완전히 자취를 감춘다. 이 예술관은 다음과 같은 사실, 즉 들라크루아에게는 인간이 아직도 자기 주위 세계의 중심에 서 있는 반면, 컨스터블에게 인간은 여러 사물들 중의 한 사물이 되며 또 인간이 물질적 삶의 환경 속에 융해되고 있다는 사실에서도 나타나 있다. 컨스터블이 비록 자기 시대의 가장 위대한 화가는 아닐지 몰라도 가장 진보적인 화가였던 이유가 바로 여기에 있다. 그러나 인간이 예술의 중심에서 밀려나고 물체적 세계가 인간의 자리를 대신 차지하자, 회화는 새로운 내용을 획득할 뿐 아니라 점점 더 기술적이고 순전히 형식적인 문제의 해결에 의존하게 된다. 묘사대상은 점차 모든 미적 가치와 예술적 관심을 잃고, 그리하여 예술은 일찍이 유례가 없었을 만큼 형식주의적으로 변한다. 무엇을 그리는가는 이제 전혀 중요하지 않고 오직 어떻게 그려졌는가만이 문제가 된다. 이런 모티프에 대한 무관심은 가장 유희적이었던 매너리즘에서도 찾아볼 수 없는 것이었다. 양배추의 윗부분과 성모 마리아의 머리가 예술적 제재로서 동일한 가치가 있다고 생각된 적은 한번도 없었다. 회화적인 것이 회화 본래의 내용을 이루게 되는 이 시기에 와서야 처음으로 상이한 대상과 장르 사이에 있던 과거의 아카데믹한 위계질서가 없어지는 것이다. 이미 들라크루아에 오면 문학에 대한 그의 깊은 관련에도 불구하고 문학적 모티프는 회화적 묘사의 내용이 되지 못하고 단지 그 동기에 불과한 것이 된다. 그는 문학적인 것을 회화의 목적으로 삼기를 거부하고 문학 이념 대신에 무엇인가 독자적인 것, 비합리적인 것, 음악과 유사한 것들을 표현하려고 노력했다.[91]

회화의 관심이 인간에서 자연으로 옮아간 것은 그 근원이 새로운 세대

들라크루아에게 인간은 세계의 중심이지만 컨스터블에게 인간은 여러 사물 중의 하나다.
외젠 들라크루아 「민중을 이끄는 자유의 여신」(위), 1830년; 존 컨스터블 「건초마차」(아래), 1821년.

의 자기신뢰가 뒤흔들리고 방향감각이 상실되었으며 사회의식이 불투명해졌다는 사실에도 있겠지만, 무엇보다도 비인간화된 자연과학적 세계관이 승리를 거두었다는 사실에 있다. 컨스터블은 들라크루아보다도 더 쉽게 고전적·낭만적 인간주의를 극복했고, 들라크루아가 근본적으로 일관되게 '역사화가'로 머물렀다면 컨스터블은 최초의 현대적 풍경화가가 되었다. 그러나 회화의 문제에 대한 과학적 태도 및 환각보다 시각을 우위에 두는 태도에서 그들은 똑같은 정도로 새로운 세기의 정신을 체현하고 있다. 프랑스에서 바또로부터 시작되었다가 18세기 고전주의에 의해 중단된 '회화적' 양식의 발전은 들라크루아에 의해 다시 계승되었다. 루벤스는 프랑스 회화에 두번째로 혁명을 일으켰다. 비합리적·반고전주의적 감각주의가 또다시 루벤스로부터 시작되었던 것이다. "그림은 무엇보다도 사람의 눈을 즐겁게 해주어야 한다"(Le premier mérite d'un tableau est d'être une fête pour l'œil)라는 들라크루아의 말은 바또의 메시지이기도 했으며, 인상주의가 끝날 때까지 회화의 최고 진리가 되었다. 형식의 떨리는 듯한 운동, 선과 색의 움직임, 물체의 바로끄적 약동, 주요 특징색의 그것을 이루는 성분으로의 분해, 이 모든 것은 낭만주의와 자연주의를 하나로 묶어 고전주의와 대립되게 한 감각주의의 수단에 지나지 않는다.

들라크루아는 어느 의미에서는 아직 '세기병'의 희생자였다. 그는 심한 우울증에 괴로워했고, 공허와 목표 상실의 감정을 알고 있었으며, 무엇이라고 꼬집어 얘기할 수도 치유할 수도 없는 인생의 권태와 싸웠다. 그는 우울증 환자였고 언제나 불만에 차 있었으며 영원히 미완성인 사람이었다. 제리꼬가 런던에서 빠져들었던 기분, 즉 그가 집에 보내는 편지에 썼던 "내가 무슨 일을 하더라도 그것 아닌 다른 일을 했으면 좋았을걸" 같은 기분이 들라크루아의 전생애를 괴롭혔다.[92] 그는 아무리 잔

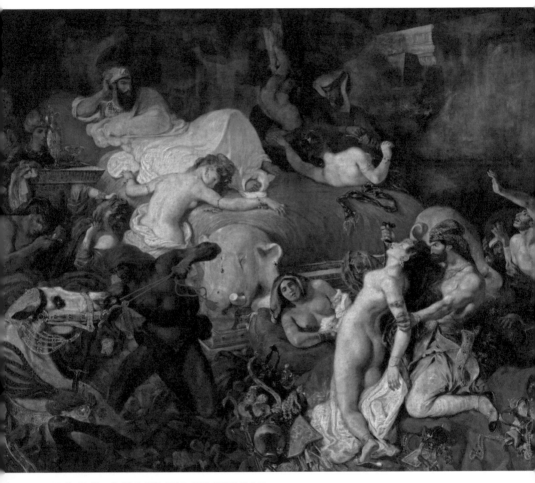

들라크루아는 세기병의 희생자였다. 어떤 잔인한 유혹도
낯설지 않을 만큼 그는 낭만주의의 생활감정에 깊이 빠
져 있었다. 외젠 들라크루아 「사르다나팔루스의 죽음」,
1827년.

인한 유혹조차 결코 낯설지 않을 만큼 아직 낭만주의의 생활감정에 깊이 뿌리박고 있었다. 그의 관념세계에서 낭만주의의 연극적 악마주의와 몰로키즘(molochism, 잔혹 취향. 몰록은 잔인한 희생을 요구하는 고대 셈족이 섬기던 신이다)이 얼마나 큰 비중을 차지하는가를 알자면 「사르다나팔루스의 죽음」(1827) 같은 작품을 상기해보는 것만으로도 충분하다. 그러나 그는 삶의 태도로서의 낭만주의에는 반대했고, 낭만주의의 대표자들도 상당한 조건을 붙여서 인정했으며, 예술경향으로서 낭만주의를 긍정한 것은 무엇보다도 낭만주의의 광범위한 모티프 때문이었다. 전통적인 로마 여행 대신에 동양 여행을 한 것처럼, 들라크루아는 회화의 자료로서도 고대의 고전작가들 대신에 낭만주의 전후의 시인들, 즉 단떼와 셰익스피어, 바이런과 괴테를 활용했다. 그가 자신을 셰퍼(A. Scheffer)와 루이 불랑제, 드깡(A. G. Decamps)과 들라로슈(P. Delaroche)와 결부시킨 것도 단지 이러한 테마상의 흥미 때문이었다. 그는 샤또브리앙, 라마르띤, 슈베르트(F. P. Schubert) 같은 음풍농월식 낭만주의와 구제불능의 몽상가들(물론 이런 이름의 나열에는 다소 자의적인 면이 있다)을 증오했다.[93] 들라크루아 자신은 낭만주의자로 불리는 것을 추호도 원치 않았고, 낭만파의 대가로 여겨지는 데에 항의하였다. 그밖에 그는 제자를 교육하는 일에 일말의 흥미도 갖지 않았으며, 일반인들이 참관할 수 있는 아뜰리에를 한번도 열어본 적이 없었다. 기껏해야 그는 몇사람의 조수를 썼을 뿐 제자라고는 한 사람도 받아들이지 않았다.[94] 이제 프랑스 화단에서는 다비드 유파에 상응할 만한 것은 찾아볼 수 없게 되었고 화단의 총수 자리도 비어 있었다. 예술의 목표가 너무 개인화하고 예술의 가치를 재는 기준도 너무 복잡해짐으로써 옛날과 같은 의미의 유파는 이제 생겨나기 어렵게 되었다.[95]

들라크루아의 반낭만주의적 감정은 보헤미안에 대한 그의 혐오에도

들라크루아는 예술경향으로서의 낭만주의를 긍정하면서 낭만주의 전후 시인들을 모티프로 활용했다. 들라크루아 「단떼의 배」(위), 1822년; 이러한 모티프는 셰퍼 등과 연결된다. 아리 셰퍼 「단떼와 베르길리우스 앞에 나타난 빠올로와 프란체스까의 유령」(아래), 1835년.

나타나 있다. 루벤스는 예술적으로뿐만 아니라 인간적으로도 그의 모범이었으며, 들라크루아는 그 자신 루벤스와 르네상스의 위대한 예술가 이래 최고의 정신문화를 제후 같은 생활양식과 결합시킨 최초이자 아마 유일한 화가일 것이다.[96] 그의 영주 같은 취향은 그로 하여금 일체의 자기폭로주의나 현학주의를 매우 싫어하도록 만들었다. 그가 보헤미안으로부터 받은 단 하나의 정신적 유산이 있다면 그것은 관중에 대한 경멸이었다. 그는 나이 스물여섯에 이미 유명한 화가가 되었다. 그러나 한 세대의 시간이 지난 후에도 여전히 그는 "짐승에 내맡겨져 갈가리 찢긴 30년이었다"라고 쓰고 있다. 그는 친구와 숭배자, 후원자를 갖고 있었고 국가로부터 작품을 의뢰받았지만, 관객으로부터는 한번도 이해와 사랑을 받지 못했다. 그가 세상으로부터 받았던 인정에는 일체의 따뜻함이 결여되어 있었다. 그는 외톨이이자 고독한 사람이었는데, 그것도 낭만주의자들이 일반적으로 그랬던 것보다 훨씬 더 엄격한 의미에서 그랬다. 그가 아무런 유보 없이 인정하고 사랑했던 유일한 동시대인은 쇼팽(F. F. Chopin)이었다. 위고와 뮈세, 스땅달과 메리메도 그와는 각별히 가까운 사이가 못되었고, 조르주 쌍드(George Sande)는 그렇게 진지하게 생각하지 않았으며, 생활에 불성실한 고띠에를 혐오했고, 발자끄는 신경에 거슬리는 존재였다.[97] 그에게 있어 음악이 차지한 커다란 의의, 즉 쇼팽 찬미에 최대의 기여를 한 음악의 중요성을 보면 음악이 새로운 예술의 위계질서에서 차지하는 비중이 어느 정도인가를 능히 짐작할 수 있다. 음악은 최고의 낭만주의 예술이고, 쇼팽은 낭만주의자들 중에서도 가장 낭만적인 예술가이다. 쇼팽에 대한 그의 애정 넘치는 관계를 보면 낭만주의에 대한 들라크루아의 내면적 관계가 가장 직접적으로 드러난다. 그러나 다른 음악의 대가들에 대한 그의 판단은 낭만주의에 대한 그의 감정이 일관성이 없음을

보여준다. 예컨대 그는 모차르트는 언제나 최대의 경탄을 가지고 평하면서도 베토벤은 너무 자의적이고 낭만적이라고 생각한다. 들라크루아는 음악에서는 고전주의적 취향을 가지고 있었다.[98] 그는 쇼팽의 천편일률적인 감상주의는 전혀 개의치 않았지만, 자기와 훨씬 더 가깝다고 할 수 있는 예술가인 베토벤의 '자유분방함'에 대해서는 얼떨떨하고 당황스러워했던 것이다.

| 음악에서의 낭만주의

고전주의와 전기 낭만주의가 형식적 통일의 원칙과 끝을 향해 일관성 있게 상승하는 음악적 효과를 나타낸다는 의미에서 음악에서의 낭만주의는 고전주의뿐만 아니라 전기 낭만주의와도 대립을 이룬다. 극적 절정을 바탕으로 삼는 음악형식의 집약적 구성은 낭만주의에서 해체되고 그 대신 옛 음악의 누가적 작곡방법이 다시 통용된다. 소나타 형식은 붕괴하고 그 대신 덜 엄격하고 덜 도식적인 여러 형식들, 예컨대 환상곡과 광시곡(랩소디rhapsody), 아라베스끄와 연습곡, 간주곡과 즉흥곡 그리고 즉흥연주와 변주곡 같은 서정적이고 묘사적이며 규모가 작은 장르로 점차 대체되었다. 꽤 규모가 큰 작품들도 흔히 구성상으로 보아 연극의 막이 아니라 레뷰(revue, 19세기 빠리에서 유행한 노래, 춤, 음악을 엮은 경쾌한 풍자희극)의 장(場)에 해당하는 작은 형태들의 조합으로 이루어져 있다. 고전적 소나타와 교향곡이 소규모의 세계, 즉 소우주였다면, 예컨대 슈만(R. A. Schumann)의 「사육제」(Carnaval op. 9)와 리스트(F. Liszt)의 「순례의 해」(Années de pélerinage)처럼 음악적 그림이 연속된 악곡은 마치 화가의 스케치북과 같은 것이다. 이 곡들은 군데군데 뛰어난 서정적·인상주의적인 부분들을 포함하고 있을지는 모르지만, 총체성과 유기적 통일성의 인상을 주려는 노력은 처음부

교향시가 교향곡을 대체한 것은 세계를 총체적으로 표현하기를 포기한 의식의 산물이다. 안드레아스 가이거 「베를리오즈의 오케스트라 공연을 대포소리에 빗댄 풍자화」, 1846년.

터 포기하고 있다. 베를리오즈(H. Berlioz), 리스트, 림스끼꼬르사꼬프(N. A. Rimsky Korsakov), 스메따나(B. Smetana) 등의 음악가에게서 보이는 교향곡을 밀어낸 교향시에 대한 편애는 무엇보다도 세계를 전체로서 표현할 능력이 없다는, 혹은 그렇게 할 마음의 각오가 되어 있지 않다는 징표다. 그런데 이런 형식의 변화는 작곡가들의 문학적 기호와 표제음악에 대한 편견과도 밀접하게 관련되어 있다. 당시 문화의 모든 분야에서 찾아볼 수 있었던 형식의 혼합은 음악에서도 나타나는데, 그것은 무엇보다 낭만주의 작곡가들이 동시에 매우 재능있고 중요한 작가였다는 사실에서 두드러지게 드러난다. 구성의 이완은 이 시대의 회화와 문학에서도 보이지만, 형식의 해체가 음악에서만큼 그렇게 급속도로, 그렇게 광범위하게 진행되지는 않았다. 이런 차이가 생겨난 이유는 부분적으로는 순환적 · '중세적' 구성이 다른 예술장르에서는 이미 오래전에 극복되었지만 음악에서는 그와 반대로 18세기 중엽까지 지배적이었고, 바흐가 죽은 뒤에야 비로

소 형식의 통일에 의해 밀려나기 시작했다는 사실에 있다. 따라서 예컨대 형식의 통일은 완전히 구식이라고 생각되던 회화에서보다 음악에서 형식의 통일 전통을 되살리는 것이 훨씬 더 쉬웠다. 그러나 낭만주의의 옛 음악에 대한 역사적 관심과 부활한 바흐의 명성은 엄격한 소나타 형식의 붕괴에 제한적인 역할을 했을 뿐이고, 이 붕괴과정의 실질적 원인은 사회적 여건의 변화에 따른 취미의 변천에서 찾아야 한다.

낭만주의는 18세기 후반부터 시작된 발전이 그 완성에 이른다. 음악이 시민계급의 독점적 소유물이 된 것이다. 오케스트라만 성이나 궁정의 연회장에서 시민계급으로 가득 찬 연주회장으로 옮겨진 것이 아니라 실내악도 귀족의 쌀롱 대신에 시민 가정의 거실에서 새로운 보금자리를 찾았다. 그러나 음악행사에서 점차 더 큰 몫을 차지하게 된 더욱 광범한 사회계층은 이제 더 가볍고 덜 복잡한 음악을 요구했다. 이런 요구는 처음부터 더 짧고 재미있으며 더 변화가 많은 음악형식들의 형성을 촉진했지만, 그러나 동시에 진지한 음악과 오락음악의 분리라는 결과를 낳았다. 지금까지는 오락적 목적에 봉사했던 작곡방법이 다른 목적을 위한 작곡방법과 질적으로 차이가 나지는 않았다. 물론 개개 작품들 간에는 질적인 면에서 상당한 차이가 있었지만, 그러나 그 차이는 결코 개개 작품이 추구하는 목적이 달랐기 때문은 아니었다. 널리 알려진 대로 바흐와 헨델(G. F. Händel) 바로 다음 세대의 음악가들도 자신들의 즐거움을 위한 작곡과 청중을 위한 작곡을 구분했지만, 이제는 청중 자체가 여러 상이한 범주로 나뉘게 되었다. 슈베르트와 슈만의 작품에서 이미 이런 구분이 가능하고,[99] 쇼팽과 리스트에서는 음악적 소양이 깊지 못한 청중을 위한 고려가 이를테면 그들의 전작품에 영향을 미치고 있으며, 베를리오즈와 바그너에 이르면 이러한 고려는 흔히 눈에 두드러질 정도의 교태로까지 발전하

는 것이다. 슈베르트가 자신은 '명랑한' 음악을 알지 못한다고 선언했을 때 그 발언은 마치 그가 그의 음악이 경박하다는 비난을 처음부터 봉쇄하기 위해 애쓰는 듯한 목소리로 들리는데, 왜냐하면 낭만주의 이후로는 일체의 명랑쾌활함이 피상적이고 경박한 성격을 띠었기 때문이다. 모차르트 음악에서도 아직 볼 수 있던 명랑한 경쾌함과 심오함의 결합, 넘쳐흐를 듯한 유희성과 전존재를 정화하는 지고지순의 윤리성의 결합은 이제 사라지고, 이때부터는 일체의 심각하고 고상한 것들은 어둡고 침울한 모습을 띠게 된다. 18세기가 지나는 동안 없어져버린 것이 무엇인가를 알려면 낭만주의 음악의 안간힘을 다한 표현주의를 일체의 신비주의에서 해방된 명랑하고 분명한 모차르트의 인간성과 비교해보는 것으로도 충분할 것이다.

낭만주의 음악가들이 청중들에게 많은 것을 양보하자 그들의 음악적 표현도 매우 대담해지고 자의적이 되었다. 작곡은 점점 더 어려워졌는데, 기술적인 면과 정신적인 면에서 모두 그랬다. 그러니까 이런 작곡은 더이상 시민계급의 아마추어들이 연주할 것을 염두에 두고 씌어지지 않았다. 베토벤의 후기 실내악곡과 피아노곡 들도 이미 전문가만이 연주할 수 있는 것이었고, 음악적 소양이 높은 청중들만이 제대로 감상할 수 있는 것이었다. 낭만주의 음악가들에게는 무엇보다도 연주의 기술적 어려움이 더욱 증가했다. 베버(C. M. F. Weber), 슈만, 쇼팽, 리스트는 명연주가들을 위해 작곡했다. 그들이 연주가들에게 기대한 기술적 숙련은 이중의 기능을 가지고 있는데, 하나는 음악 연주를 전문가에게만 한정하는 것이고 다른 하나는 문외한들에게 겁을 주는 것이다. 빠가니니(N. Paganini)를 원형으로 하는 거장 작곡가의 경우 현란한 작곡방식은 청중을 당혹시키는 것 이외의 어떤 다른 목적도 가지고 있지 않지만, 그러나 진정한 거장의 경우에

이런 기술적 어려움은 내면의 어려움과 복잡성의 표현이다. 아마추어와 거장 사이의 간극의 심화, 오락음악과 순수음악 사이에 놓인 심연의 확대, 이 양자의 발전경향은 음악의 고전적 장르를 해체하는 결과를 초래했다. 대가 스타일의 작곡방법은 어쩔 수 없이 크고 무거운 형식들을 해체했는데, 화려하고 역동적인 작곡방법은 비교적 짧고 섬광처럼 번득이며 예각화될 수밖에 없기 때문이다. 그러나 사고와 감정의 승화에 바탕을 둔 내용적으로 어렵고 개인적으로 분화된 표현양식도 비교적 긴 보편적·전형적 형식들의 붕괴를 촉진했다.

이 형식 해체에 대처한 음악 고유의 성향, 예컨대 내용의 비합리성과 표현수단의 독자적 과시 등을 보면 왜 음악이 근대 예술장르 중에서도 으뜸가는 위치를 차지하게 되었는가를 알 수 있다. 고전주의에서 문학이 주도적인 예술이었다면 초기 낭만주의는 부분적으로 회화에 근거를 두었다. 그러나 후기 낭만주의는 완전히 음악에 의존하고 있다. 고띠에게 있어서는 아직도 회화가 예술의 이상이었다면, 들라크루아에 와서는 이미 음악이 가장 깊은 예술적 체험의 원천이 된다.[100] 이런 발전과정은 쇼펜하우어(A. Schopenhauer)의 철학에 오면서 절정에 이르고, 낭만주의는 음악 속에서 최대의 성공을 거둔다. 베버, 마이어베어(G. Meyerbeer), 쇼팽, 리스트, 바그너의 명성은 전유럽을 진동시켜서 가장 인기있는 시인의 성공을 훨씬 능가했다. 음악은 19세기가 끝나기까지 계속 낭만주의적이었는데, 그것도 다른 예술장르보다 훨씬 더 철저하게 낭만주의적이었다. 그리고 19세기가 예술의 진수를 바로 음악에서 체험하고 있다는 사실은 이 세기가 얼마나 깊이 음악과 연루되어 있는가를 가장 명백히 보여주는 것이다. 바그너의 음악을 통해 처음으로 예술적인 것의 의미를 깨닫게 되었다는 토마스 만의 고백은 지극히 상징적이다. 19세기 말의 세기 전환기에도

예술의 진수는 여전히 '피, 관능, 죽음', 즉 감각의 도취와 이성의 공중곡
예였다. 낭만주의 정신에 대한 19세기의 투쟁은 결판이 나지 않은 채 남
아 있었으며, 새로운 세기에 가서야 어떤 결말에 이르렀던 것이다.

주

—

도판 목록

—

찾아보기

주

제1장

1) Paul Hazard, *La Crise de la conscience européenne*, I, 1935, I~V면.

2) Joseph Bédier / Paul Hazard, *Histoire de la littérature française*, II, 1924, 31~32면 참조.

3) Germain Martin, *La Grande Industrie en France Sous le Règne de Louis XV*, 1900, 15면.

4) F. Funck-Brentano, *L'Ancien Régime*, 1926, 299~300면.

5) Alexis de Tocqueville, *L'Ancien Régime et la Révolution*, 1859(4판), 171면.

6) Henri Sée, *La France économique et sociale au 18ᵉ siècle*, 1933, 83면.

7) Albert Mathiez, *La Révolution française*, I, 1922, 8면.

8) Karl Kautsky, *Die Klassengegensätze im Zeitalter der französischen Revolution*, 1923, 14면.

9) Franz Schnabel, "Das XVIII. Jahrhundert in Europa," *Propyläen Weltgeschichte*, VI, 1931, 277면.

10) Joseph Aynard, *La Bourgeoisie française*, 1934, 462면.

11) F. Strowski, *La Sagesse française*, 1925, 20면.

12) J. Aynard, 앞의 책 350면.

13) 같은 책 422면.

14) André Fontaine, *Les Doctrines d'art en France*, 1909, 170면.

15) Pierre Marcel, *La peinture française au début du 18ᵉ siècle*, 1906, 25~26면.

16) Louis Réau, *Histoire de la peinture française au 18ᵉ siècle*, I, 1925, X면.

17) Louis Hourticq, *La Peinture française au 18ᵉ siècle*, 1939, 15면.

18) Wilhelm von Christ, "Geschichte der griechischen Literatur," I. von Müller, *Handbuch der klassischen Altertumswissenschaft*, VII, 2/1, 1920, 183면.

19) Francesco Macrì-Leone, *La bucolica latina nella letteratura italiana del sec. XIV*, 1889, 15면; Walter W. Greg, *Pastoral Poetry and Pastoral Drama*, 1906, 13~14면.

20) T. R. Glover, *Virgil*, 1942(7판), 3~4면.

21) M. Schanz / C. Hosius, "Geschichte der römischen Literatur," von Müller, *Handbuch der klassischen Altertumswissenschaft*, II, 1935, 285면.

22) W. W. Greg, 앞의 책 66면.

23) J. Huizinga, *The Waning of the Middle Ages*, 1924, 120면.

24) M. Fauriel, *Histoire de la poésie provençale*, II, 1846, 91~92면.

25) Mussia Eisenstadt, *Watteaus Fêtes galantes*, 1930, 98면.

26) G. Lanson, *Histoire de la littérature française*, 1909(11판), 373~74면.

27) Albert Dresdner, "Von Giorgione zum Rokoko," *Preußische Jahrbücher*, vol. 140, 1910; Werner Weisbach, "Et in Arcadia ego," *Die Antike*, VI, 1930, 140면 등 참조.

28) Boileau, *L'Art poétique*, III, 119행 이하.

29) P. Marcel, 앞의 책 299면.

30) Nikolaus Pevsner, *Academies of Art*, 1940, 108면.

31) G. Lanson, 앞의 책 374면.

32) Petit de Julleville, *Histoire de la littérature française*, IV, 1897, 419면 참조.

33) 같은 책 IV, 495면; V, 1898, 550면.

34) Émile Faguet, *Dix-huitième siècle*, 1890, 123면.

35) Arthur Elösser, *Das bürgerliche Drama*, 1898, 65면.

36) Diderot, *Œuvres*, VIII, 1821, 243면.

37) Paul Mantoux, *La Révolution industrielle au 18ᵉ siècle*, 1906, 78면.

38) *The English Revolution*, 1640, Three essays, edited by Christopher Hill, 1940, 9면.

39) R. H. Gretton, *The English Middle Class*, 1917, 209면.

40) W. Warde Fowler, *Social Life at Rome in the Age of Cicero*, 1922, 26면 이하; J. L. and B. Hammond, *The Village Labourer (1760~1832)*, 1920, 306~07면.

41) Alexis de Tocqueville, 앞의 책 146면; J. Aynard, 앞의 책 341면.

42) G. Lefèbvre / G. Guyot / Ph. Sagnac, *La Révolution française*, 1930, 21면.

43) A. de Tocqueville, 앞의 책 174~75면.

44) Herbert Schöffler, *Protestantismus und Literatur*, 1922, 181면.

45) Alexandre Beljame, *Le Public et les hommes de lettres en Angleterre au 18ᵉ siècle*, 1881, 122면.

46) H. Schöffler, 앞의 책 187~88면.

47) 같은 책 192면.

48) 같은 책 59, 151면 이하 및 여러 곳.

49) A. S. Collins, *The Profession of Letters*, 1928, 38면.

50) G. M. Trevelyan, *English Social History*, 1944, 338면.

51) A. Beljame, 앞의 책 236, 350면.

52) Leslie Stephen, *English Literature and Society in the 18th Century*, 1940, 42면.

53) A. Beljame, 앞의 책 229~32면.

54) 같은 책 368면.

55) A. S. Collins, *Authorship in the Days of Johnson*, 1927, 161면.

56) Levin L. Schücking, *The Sociology of Literary Taste*, 1944, 14면.

57) A. S. Collins, 앞의 책 269~70면.

58) L. Stephen, 앞의 책 148면; George Sampson, *The Concise Cambridge History of Literature*, 1942, 508면.

59) F. Gaiffe, *Le Drame en France au 18ᵉ siècle*, 1910, 80면에서 재인용.

60) L. L. Schücking, 앞의 책 62면 이하.

61) J. L. and B. Hammond, *The Rise of Modern Industry*, 1944(6판), 39면.

62) J. L. and B. Hammond, *The Town Labourer (1760~1832)*, 1925, 37면 이하.

63) P. Mantoux, 앞의 책 376면 이하; John A. Hobson, *The Evolution of Modern Capitalism*, 1930, 62면.

64) Werner Sombart, *Der moderne Kapitalismus*, II/1, 1924(6판); Otto Hintze, "Der

moderne Kapitalismus als historisches Individuum," *Historische Zeitschrift*, vol. 139, 1929, 478면도 참조.

65) Lewis Mumford, *Technics and Civilization*, 1934, 176~77면 참조.

66) Arnold Toynbee, *Lectures on the Industrial Revolution of the 18th Century in England*, 1908, 64면.

67) Leo Balet / E. Gerhard, *Die Verbürgerlichung der deutschen Kunst, Literatur und Musik im 18. Jahrhundert*, 1936, 116~17면.

68) Daniel Mornet, *La Nouvelle Héloïse de J.-J. Rousseau*, 1943, 43~44면.

69) Oswald Spengler, *Der Untergang des Abendlandes*, I, 1918, 362~63면.

70) Geoffrey Webb, "Architecture and Garden," *Johnson's England*, edited by A. S. Turberville, 1933, 118면.

71) W. L. Phelps, *The Beginnings of the English Romantic Movement*, 1893, 110~11면.

72) Joseph Texte, *J.-J. Rousseau and the Cosmopolitan Spirit in Literature*, 1899, 152면.

73) H. Schöffler, 앞의 책 180면.

74) W. L. Cross, *The Development of the English Novel*, 1899, 38면; H. Schöffler, 앞의 책 168면.

75) Q. D. Leavis, *Fiction and the Reading Public*, 1932, 138면 참조.

76) W. L. Cross, 앞의 책 33면.

77) Diderot, "De la poésie dramatique," J. Assézat, ed., *Œuvres complètes*, VII, 1875~77, 371면.

78) Irving Babbitt, *Rousseau and Romanticism*, 1919, 75면 이하 참조.

79) Jean Luc, *Diderot*, 1938, 34~35면 참조.

80) J. S. Petri, *Anleitung zur praktischen Musik*, 1782, 104면(Hans Joachim Moser, *Geschichte der deutschen Musik*, II/1, 1922, 309면에서 재인용).

81) 한 악장 내에서의 주제와 무드의 단일성에 대해서는 Hugo Riemann, *Handbuch der Musikgeschichte*, II/3, 132~33면 참조.

82) '반복형'과 '완결형'의 대립에 대해서는 Wilhelm Fischer, "Zur Entwicklung des Wiener klassischen Stils," *Beihefte der Denkmäler der Tonkunst in Österreich*, III, 1915, 29면 이하 참조. 푸가 형식과 소나타 형식의 대립에 대해서는 August Hahn, *Von zwei*

Welten der Musik, 1920 참조.

83) H. J. Moser, 앞의 책 314~15면.

84) L. Balet / E. Gerhard, 앞의 책 403면.

85) H. J. Moser, 앞의 책 312면.

제2장

1) George Lillo, *The London Merchant or the History of George Barnwell*, IV/2, 1731.

2) Leslie Stephen, *English Literature and Society in the 18th Century*, 1940, 66면.

3) Mercier, *Du Théâtre ou Nouvel essai sur l'art dramatique*, 1773 (F. Gaiffe, *Le Drame en France au 18ᵉ siècle*, 1910, 91면에서 재인용).

4) Clara Stockmeyer, *Soziale Probleme im Drama des Sturmes und Dranges*, 1922, 68면.

5) Beaumarchais, *Essai sur le genre dramatique sérieux*, 1767.

6) J.-J. Rousseau, *La Nouvelle Héloïse*, II, Lettre XVII.

7) Diderot, "Entretiens sur le Fils naturel," J. Assézat, ed., *Œuvres complètes*, VII, 1875~77, 150면.

8) Georg Lukács, "Zur Soziologie des modernen Dramas," *Archiv für Sozial-wissenschaft und Sozialpolitik*, vol. 38, 1914, 330면 이하.

9) Arthur Elösser, *Das bürgerliche Drama*, 1898, 13면; Poul Ernst, *Ein Credo*, I, 1912, 102면.

10) G. Lukács, 앞의 글 343면 참조.

11) A. Elösser, 앞의 책 215면.

12) Fritz Brüggemann, "Der Kampf um die bürgerliche Welt und Lebensanschauung in der deutschen Literatur des 18. Jahrhunderts," *Deutsche Vierteljahrsschrift für Literaturwissenschaft und Geistesgeschichte*, III/1, 1925.

13) Karl Biedermann, *Deutschland im 18. Jahrhundert*, I, 1880(2판), 276면 이하.

14) Werner Sombart, *Der Bourgeois*, 1913, 183~84면.

15) Jacques Bainville, *Histoire de deux peuples*, 1933, 35면.

16) Geoffrey Barraclough, *Factors in German History*, 1946, 68면 참조.

17) 철학자 볼프(Wolf)에게 보낸 만토이펠(Manteuffel) 백작의 편지에서(K. Biedermann, 앞의

책 II/1, 140면에서 재인용).

18) 같은 책 23면.

19) 같은 책 134면.

20) W. H. Bruford, *Germany in the 18th Century*, 1935, 310~11면.

21) Wilhelm Dilthey, *Leben Schleiermachers*, I, 1870, 183면 이하; *Das Erlebnis und die Dichtung*, 1910, 29면.

22) W. Dilthey, *Das Erlebnis und die Dichtung*, 30면.

23) Johann Goldfriedrich, *Geschichte des deutschen Buchhandels*, III, 1908~09, 118면 이하.

24) G. Lukács, "Fortschritt und Reaktion in der deutschen Literatur," *Internationale Literatur*, XV, no. 8/9, 1945, 89면 참조.

25) Franz Mehring, *Die Lessing-Legende*, 1893, 371면.

26) Karl Mannheim, "Das konservative Denken," *Archiv für Sozial-wissenschaft und Sozialpolitik*, vol. 57, 1927, 91면 참조.

27) Alexis de Tocqueville, *L'Ancien régime et la Révolution*, 1859(4판), 247~48면; K. Mannheim, 앞의 글도 참조.

28) Christian Friedrich Weiser, *Shaftesbury und das deutsche Geistesleben*, 1916, ix, xii면.

29) Rudolf Unger, *Hamann und die Aufklärung*, I, 1925(2판), 327~28면 참조.

30) B. Schweitzer, *Der bildende Künstler und der Begriff des Künstlerischen in der Antike*, 1925, 130면; A. Stange, "Die Bedeutung des subjektivistischen Individualismus für die europäische Kunst von 1750~1850," *Deutsche Vierteljahrsschrift für Literaturwissenschaft und Geistesgeschichte*, vol. IX, no. 1, 94면 등 참조.

31) Leo Balet / E. Gerhard, *Die Verbürgerlichung der deutschen Kunst, Literatur und Musik im 18. Jahrhundert*, 1936, 228면.

32) J. G. Hamann, *Leben und Schriften von C. H. Gildenmeister*, V, 1857~73, 228면.

33) K. Mannheim, 앞의 글 470면.

34) Friedrich Meusel, *Edmund Burke und die französische Revolution*, 1913, 127~28면.

35) Hans Weil, *Die Entstehung des deutschen Bildungsprinzips*, 1930, 75면.

36) Julius Petersen, *Die Wesensbestimmung der deutschen Romantik*, 1926, 59면.

37) H. A. Korff, "Die erste Generation der Goethezeit," *Zeitschrift für Deutschkunde*, vol. 42,

1928, 641면.

38) Viktor Hehn, *Gedanken über Goethe*, 1887, 65면.

39) 같은 책 74면.

40) 같은 책 89면.

41) Heine, *Die romantische Schule*, I, 1833.

42) Thomas Mann, *Goethe als Repräsentant des bürgerlichen Zeitalters*, 1932, 46면.

43) Alfred Nollau, *Das literarische Publikum des jungen Goethe*, 1935, 4면 참조.

44) Georg Keferstein, *Bürgertum und Bürgerlichkeit bei Goethe*, 1933, 90~91면.

45) 같은 책 174~75면 참조.

46) H. A. Korff, *Geist der Goethezeit*, II, 1930, 353면; Ludwig W. Kahn, *Social Ideals in German Literature* (*1770~1830*), 1938, 32~34면 등 참조.

47) Fritz Strich, *Goethe und die Weltliteratur*, 1946, 44면 참조.

제3장

1) 예컨대 Wilhelm Hausenstein, *Der nackte Mensch*, 1913, 151면; F. Antal, "Reflections on Classicism and Romanticism," *The Burlington Magazine*, vol. 66, 1935, 161면에서와 같다.

2) A. Pope, *Essay on Man*, I, 233행 이하.

3) A. Heinrich Wölfflin, *Kunstgeschichtliche Grundbegriffe*, 1927(7판), 252면; Hans Rose, *Spätbarock*, 1922, 13면.

4) H. Wölfflin, 앞의 책 35면 참조.

5) Carl Justi, *Winckelmann und seine Zeitgenossen*, III, 1923(3판), 272면.

6) Maurice Dreyfous, *Les arts et les artistes pendant la période révolutionnaire*, 1906, 152면.

7) Albert Dresdner, *Die Entstehung der Kunstkritik*, 1915, 229~30면.

8) Walter Friedländer, *Hauptströmungen der französischen Malerei von David bis Cézanne*, I, 1930, 8면.

9) François Benoit, *L'Art français sous la Révolution et l'Empire*, 1897, 3면.

10) 같은 책 4~5면.

11) Jules David, *Le Peintre David*, 1880, 117면.

12) Edmond et Jules Goncourt, *Histoire de la société française pendant la Révolution*, 1880, 346면.

13) Louis Madelin, *La Révolution*, 1911, 490면 이하.

14) George Plekhanov, *Art and Society*, 1937, 20면; Louis Hourticq, *La Peinture française au 18ᵉ siècle*, 1939, 145면 이하; Albert Thibaudet, *Histoire de la littérature française de 1789 à nos jours*, 1936, 5면.

15) J. David, 앞의 책 57면.

16) Karl Marx, *Der 18. Brumaire des Louis Napoleon*, 1852.

17) Louis Hautecœur, "Les Origines du Romantisme," *Le Romantisme et l'art*, 1928, 18면.

18) Léon Rosenthal, *La Peinture romantique*, 1903, 25~26면.

19) F. Benoit, 앞의 책 171면.

20) Louis Madelin, *La contre-Révolution sous la Révolution*, 1935, 329면.

21) 같은 책 162, 175면.

22) Jules Renouvier, *Histoire de l'art pendant la Révolution*, 1863, 31면.

23) Joseph Aynard, *La Bourgeoisie française*, 1934, 396면.

24) Étienne Fajon, "The Working Class in the Revolution of 1789," *Essays on the French Revolution*, ed. by T. A. Jackson, 1945, 121면 참조.

25) Petit de Julleville, *Histoire de la littérature française*, VII, 110면.

26) Henri Peyre, *Le Classicisme français*, 1942, 37면.

27) A. Dresdner, 앞의 책 128면.

28) 같은 책 128~29면.

29) André Fontaine, *Les Doctrines d'art en France*, 1909, 186면; F. Benoit, 앞의 책 133면.

30) A. Dresdner, 앞의 책 180면.

31) 같은 책 150면.

32) Joseph Billiet, "The French Revolution and the Fine Arts," *Essays on the French Revolution*, ed. by T. A. Jackson, 앞의 책 203면.

33) F. Benoit, 앞의 책 180면.

34) M. Dreyfous, 앞의 책 155면.

35) F. Benoit, 앞의 책 132면.

36) 같은 책 134면.

37) F. L. Lucas, *The Decline and Fall of the Romantic Ideal*, 1937, 36면에서 재인용.

38) '획기적 의식' 개념에 대해서는 Karl Jaspers, *Die geistige Situation der Zeit*, 1932(3판), 7면 이하 참조.

39) G. Lanson, *Histoire de la littérature française*, 1909(11판), 943면.

40) Marcel Proust, *Pastiches et mélanges*, 1919, 267면.

41) J. Aynard, "Comment définir le romantisme?," *Revue de littérature comparée*, vol. V, 1925, 653면.

42) F. Benoit, 앞의 책 62~63면.

43) Albert Pötzsch, *Studien zur frühromantischen Politik und Geschichtsauffassung*, 1907, 62~63면 참조.

44) Ortega y Gasset, "History as a System" (Essays presented to Ernst Cassirer), *Philosophy and History*, edited by R. Klibansky / J. H. Paton, 1936, 313면.

45) Emil Lask, *Fichtes Idealismus und die Geschichte*, 1902, 56면 이하, 83면 이하; Erich Rothacker, Einleitung in die Geschichtswissenschaften, 1920, 116~18면도 참조.

46) Arnold Ruge, "Die Wahre Romantik," in *Gesamrnelte Schriften*, III, 134면(Carl Schmitt, *Politische Romantik*, 1925(2판), 35면에서 재인용·).

47) Konrad Lange, *Das Wesen der Kunst*, 1901.

48) Coleridge, *Biographia Literaria*, ch. 14.

49) Albert Salomon, "Bürgerlicher und kapitalistischer Geist," *Die Gesellschaft*, IV, 1927, 552면 참조.

50) Louis Maigron, *Le Romantisme et les mœurs*, 1910, V면.

51) Ricarda Huch, *Ausbreitung und Verfall der Romantik*, 1908(2판), 349면에서 재인용.

52) Erwin Kirchner, *Die Philosophie der Romantik*, 1906, 42~43면.

53) Diderot, *Paradoxe sur le comédien*.

54) C. Schmitt, *Politische Romantik*, 1925(2판), 24면 이하, 120면 이하, 148~49면.

55) A. Pötzsch, 앞의 책 17면 참조.

56) Fritz Strich, "Die Romantik als europäische Bewegung," *Wölfflin-Festschrift*, 1924, 54면.

57) Georg Brandes, *Hauptströmungen der Literatur des 19. Jahrhunderts*, I, 1924, 13면 이하.

58) Ernst Troeltsch, "Die Restaurationsepoche am Anfang des 19. Jahrhunderts," *Vorträge der Baltischen Lit. Ges.*, 1913, 49면 참조.

59) Charles-Marc des Granges, *La Presse littéraire sous la Restauration*, 1907, 44면.

60) Albert Thibaudet, *Histoire de la littérature française de 1789 à nos jours*, 1936, 107면.

61) Pierre Moreau, *Le Classicisme des romantiques*, 1932, 132면.

62) Henry A. Beers, *A History of English Romanticism in the 19th Century*, 1902, 173면.

63) A. Thibaudet, 앞의 책 121면.

64) G. Brandes, 앞의 책 III, 9면.

65) 같은 책 225면.

66) 같은 책 II, 224면.

67) Grimod de la Reynière in *Le Censeur dramatique*, I, 1797.

68) Maurice Albert, *Les Théâtres des Boulevards (1789~1848)*, 1902.

69) Ch.-M. des Granges, *La Comédie et les mœurs sous la Restauration et la Monarchie de Juillet*, 1904, 35~41, 43~46, 53~54면.

70) W. J. Hartog, *Guilbert de Pixerécourt*, 1913, 52~54면.

71) Paul Ginisty, *Le Mélodrame*, 1910, 14면.

72) Alexander Lacey, *Pixerécourt and the French Romantic Drama*, 1928, 22~23면.

73) Émile Faguet, *Propos de théâtre*, II, 1905, 299면 이하.

74) W. J. Hartog, 앞의 책 51면.

75) 같은 곳.

76) René Charles Guilbert de Pixerécourt, *Dernières réflexions sur le mélodrame*, 1843(W. J. Hartog, 앞의 책 231~32면에서 재인용).

77) É. Faguet, 앞의 책 318면.

78) Alfred Cobban, *Edmund Burke and the Revolt against the 18th Century*, 1929, 208~09, 215면.

79) C. Day Lewis, *The Poetic Image*, 1947, 54면.

80) H. N. Brailsford, *Shelley, Godwin and Their Circle*, 1913, 226면.

81) Francis Thompson, *Shelley*, 1909, 41면.

82) F. Strich, *Die Romantik als europäische Bewegung*, 54면 참조.

83) H. Y. C. Grierson, *The Background of English Literature*, 1925, 167~68면.

84) Julius Bab, *Fortinbras oder der Kampf des 19. Jahrhunderts mit dem Geist der Romantik*, 1914, 38면.

85) W. P. Ker, *Collected Essays*, I, 1925, 164면.

86) H. A. Beers, 앞의 책 2면.

87) J. M. S. Tompkins, *The Popular Novel in England (1770~1800)*, 1932, 3~4면.

88) Louis Maigron, *Le Roman historique à l'époque du romantisme*, 1898, 90면.

89) Georg Lukács, "Walter Scott and the Historical Novel," *The International Literature*, no. 12, 1938, 80면.

90) W. Scott, *Ivanhoe*, ch. XLI.

91) Léon Rosenthal, *La Peinture romantique*, 1903, 205~06면.

92) Delacroix, *Journal*, 1824년 4월 26일자.

93) 같은 책 1850년 2월 14일자.

94) L. Rosenthal, 앞의 책 202~03면.

95) Paul Jamot, "Delacroix," *Le Romantisme et l'art*, 1928, 116면.

96) 같은 책 120면.

97) 같은 책 100~01면.

98) André Joubin, *Journal de Delacroix*, I, 1932, 284~85면.

99) Alfred Einstein, *Music in the Romantic Era*, 1947, 39면.

100) Delacroix, *Journal*, 여러 곳, 특히 1855년 1월 30일자.

제1장

장 밥띠스뜨 그뢰즈Jean Baptiste Greuze 「마을의 신부」, 1761년, 캔버스에 유화, 92×
117cm, 빠리 루브르 박물관.

안톤 라파엘 멩스Anton Raphael Mengs 「빙켈만 초상」, 1777년경, 캔버스에 유화, 63.5×
49.2cm, 뉴욕 메트로폴리탄 박물관.

필리베르 루이 드뷔꾸르Philibert Louis Debucourt 「빨레루아얄 회랑의 산책」, 1787년, 에
칭, 29.2×55.9cm, 빠리 까르나발레 미술관.

가브리엘 르모니에A. C. Gabriel Lemonnier 「1755년 조프랭 부인의 쌀롱」, 1812년, 캔버
스에 유화, 126×195cm, 뢰유 샤또 드말메종 국립미술관.

앙뚜안 꾸아뻴Antoine Coypel 「전능하신 하느님」, 1709년, 프레스꼬, 베르사유 궁 왕실
예배당 천장화.

앙뚜안 꾸아뻴 「라무르 후작부인의 초상」, 1732~35년경, 종이에 파스텔, 73×59cm, 매사
추세츠 우스터 미술관.

앙뚜안 꾸아뻴 「금석학 아까데미 기념주화」, 1706년, 구리, 지름 3cm, 빠리 프랑스 학사원
도서관.

니꼴라 라르질리에르Nicolas de Largillière 「장교 에르뀔레의 초상」, 1727년, 캔버스에 유

화, 137.8×105.4cm, 뉴욕 메트로폴리탄 박물관.

장 앙뚜안 바또JeanAntoine Watteau 「삐에로 질」, 1718~19년경, 캔버스에 유화, 185×150cm, 빠리 루브르 박물관.

장 앙뚜안 바또「끼떼라 섬 순례」, 1717년, 캔버스에 유화, 129×194cm, 빠리 루브르 박물관.

베르길리우스 필사본『베르길리우스 로마누스』*Vergilius Romanus* 가운데『목가』, 5세기 제작.

태피스트리「쎌라동의 편지를 훔치는 레오니드」, 뒤르페의 『아스트레』의 한 장면, 1632년, 3.32×3.12m, 브루게 그로닝게 미술관.

귀스따브 스탈Gustave Staal『마리안의 일생』삽화, 1865년, 그라비어 인쇄.

니꼴라 삐노Nicolas Pineau 오뗄드바랭주비유의 방, 1735년. 뉴욕 메트로폴리탄 박물관.

조르주 라뚜르Georges La Tour「사기도박꾼」, 1635년, 캔버스에 유화, 106×146cm, 빠리 루브르 박물관.

장 오노레 프라고나르 Jean Honoré Fragonard 「그네」, 1767년, 캔버스에 유화, 81×64.2cm, 런던 월리스 컬렉션.

프랑수아 부셰François Boucher「판과 시링크스」, 1759년, 캔버스에 유화, 32.4×41.9cm, 런던 국립미술관.

장 밥띠스뜨 그뢰즈「깨어진 물병」, 1771년, 캔버스에 유화, 110×85cm, 빠리 루브르 박물관.

삐에르 프랑수아 마르띠네즈Pierre François Martenasie「판과 시링크스」, 1759~71년, 에칭, 36×43.5cm, 런던 대영박물관.

프랑수아 부셰「아침식사」, 1739년, 캔버스에 유화, 81.5×61.5cm, 빠리 루브르 박물관.

장 밥띠스뜨 그뢰즈「벌받은 아들」, 1778년, 캔버스에 유화, 130×163cm, 빠리 루브르 박물관.

장 밥띠스뜨 씨메옹 샤르댕 Jean Baptiste Siméon Chardin 「시장에서 돌아와서」, 1739년, 캔버스에 유화, 38×47cm, 빠리 루브르 박물관.

윌리엄 호가스William Hogarth '선거' 연작 중에서 「선거 유세: 여관주인에게 뇌물을 주는 토리당과 휘그당 브로커들」, 1754년, 캔버스에 유화, 101.6×127cm, 런던 존손 미술관.

루돌프 애커먼Rudolph Ackermann「핀즈베리 스퀘어의 래킹턴 서점」, 1809년 런던에서 인쇄, 런던 대영도서관.

알렉산더 프랭크 라이던Alexander Frank Lydon「로빈슨 크루소우가 프라이데이를 식인 종으로부터 구출하다」, 대니얼 디포우『로빈슨 크루소우』*Robinson Crusoe* (London: Groombridge and Sons 1865)의 삽화.

루이스 존 레드Louis John Rhead「휴이넘의 나라에 등장하는 야후」, 스위프트의『걸리버 여행기』*Gulliver's Travels* 삽화, 19세기 말~20세기 초, 펜·잉크로 드로잉, 뉴욕 메트로폴리탄 박물관.

토머스 롤런드슨Thomas Rowlandson「원고를 들고 온 저자와 거만한 출판업자」, 1784년, 종이에 흑연·수채화, 26.4×32.1cm, 뉴헤이븐 예일대학교 영국미술센터.

윌리엄 호가스 '근면과 나태' 연작 중에서「자신의 베틀 앞에 있는 소년 견습공들」, 1747년, 에칭.

윌리엄 호가스 '근면과 나태' 연작 중에서「타이번에서 처형당하는 나태한 견습공」, 1747년, 에칭.

프란시스꼬 고야Francisco José de Goya「정신병원 마당」, 1794년경, 주석판에 유화, 43.5×32.4cm, 댈러스 메도스 미술관.

윌리엄 호가스 '유행하는 결혼' 연작 중에서「결혼 직후」, 1743년경, 캔버스에 유화, 69.9×90.8cm, 런던 국립미술관.

조지프 하이모어Joseph Highmore '패멀라' 연작 중에서「패멀라의 결혼」, 1743~44년, 캔버스에 유화, 62.8×76cm, 런던 테이트 미술관.

장 자끄 루쏘『신 엘로이즈』*La Nouvelle Héloïse* (Neufchâtel/Paris: Duchesne 1764), 리옹 시립도서관.

헤르만 카울바흐Hermann Kaulbach·테오도르 크네징Theodor Knesing「1747년 5월 8일 포츠담의 프리드리히 궁정에서 연주하는 바흐」, 1870년, 목판화에 채색.

「1740년경의 예나 음악협회 공개연주회」, 수채화, 12.4×16.6cm, 함부르크 미술공예박물관.

제2장

「공개처형 직전의 조지 반웰과 쎄라 밀우드」, 조지 릴로의『런던의 상인』의 한 장면,
1770년, 런던 대영도서관.

요한 게오르크 치제니스Johann Georg Ziesenis 「디드로의 희곡『한 집안의 아버지』Le
Père de famille의 꼬메디 프랑세즈 상연 모습」, 18세기, 수채화.

하인리히 로소Heinrich Lossow 「페르디난트 폰발터와 밀포드 부인」, 실러 원작 베르디 오
페라 「간계와 사랑」 2막 3장, 1881년, 목판화.

알퐁스 드뇌빌Alphonse de Neuville·샤를 모랑Charles Maurand 「칼을 뽑은 돈카를로스」,
실러 원작 베르디 오페라 「돈카를로스」 3막 9장, 1869년경, 그라비어 인쇄, 24.5×
37cm, 빠리 국립도서관.

페터르 스니어르스Peter Snayers 「1622 빔펜 전투」, 1650년경, 캔버스에 유화, 118×
195.6cm, 암스테르담 레이크스 미술관.

까날레또Canaletto (Giovanni Antonio Canal) 「뮌헨 님펜부르크 궁정」, 1761년경, 캔버스에
유화, 68.4×119.8cm, 워싱턴 DC 국립미술관.

조반니 바띠스따 띠에뽈로Giovanni Battista Tiepolo 뷔르츠부르크 궁 황제의 방 천장화,
1751년, 프레스꼬, 바이에른 뷔르츠부르크.

게오르크 마뛰이스 조이터Georg Matthäus Seutter·토비아스 콘라트 로터Tobias Conrad
Lotter 「가장 화려하고 막강한 수도 베를린」, 1738년, 56.8×49.0cm, 1:8000 지도, 브로
츠와프 대학교 디지털도서관.

모리츠 다니엘 오펜하임Moritz Daniel Oppenheim 「멘델스존을 방문한 라바터와 레싱」,
1856년, 캔버스에 유화, 71×60cm, 캘리포니아 버클리대학교 유대 미술과 생활 매그
니스 컬렉션.

한스 발둥 그린Hans Baldung Grien 「마녀들의 연회」, 1510년, 목판화, 37.9×26cm, 뉘른
베르크 게르만 국립박물관.

독일화파 「11개의 머리와 날개가 달린 괴물」, 18세기 초, 패널에 유화, 48×39.5cm.

카스파르 다비트 프리드리히Caspar David Friedrich 「안개 바다의 방랑자」, 1817~18년
경, 캔버스에 유화, 94.8×74.8cm, 함부르크 미술관.

요한 하인리히 빌헬름 티슈바인Johann Heinrich Wilhelm Tischbein 「로마에서 방 창가
에 기댄 괴테」, 1787년, 수채화, 41.5×26.6cm, 프랑크푸르트 괴테 생가.

게오르크 멜키오르 크라우스Georg Melchior Kraus「바이마르 비툼 궁전에서 안나 아말
리아 공작부인의 모임에 참여한 괴테」, 1795년경, 수채화, 32×43cm, 바이마르 국립괴
테박물관.

제3장

끌로드 로랭Claude Le Lorrain「이집트로의 피신」, 1661년, 캔버스에 유화, 116×159.6cm,
쌍뜨빼쩨르부르그 예르미따시 미술관.

오귀스뜨 띨리Auguste Tilly「고메스의 죽음」, 꼬르네유 원작 쥘 마세네의 오페라「르시
드」2막 3장, 1885년 12월 5일, 석판화.

샤를 앙드레 방로Charles André van Loo「아르테미스의 휴식」, 1732~33년경, 캔버스에
유화, 65×81.5cm, 쌍뜨빼쩨르부르그 예르미따시 미술관.

조슈아 레이놀즈Joshua Reynolds「쎄라 캠벨의 초상」, 1777~78년경, 캔버스에 유화,
127×101cm, 뉴헤이븐 예일대학교 영국미술센터.

조제프 마리 비엥Joseph Marie Vien「큐피드를 파는 상인」, 1763년, 캔버스에 유화, 117×
140cm, 퐁뗀블로 성 국립박물관.

에띠엔 모리스 팔꼬네Étienne Maurice Falconet「앉아 있는 큐피드」, 1757년, 대리석, 높
이 48cm, 빠리 루브르 박물관.

뽐뻬오 지롤라모 바또니Pompeo Girolamo Batoni「젊은 남자의 초상」, 1760~65년경, 캔
버스에 유화, 246.7×175.9cm, 뉴욕 메트로폴리탄 박물관.

벤저민 웨스트Benjamin West「게르마니쿠스의 유골을 안고 브린디시움에 내리는 아그
리피나」, 1768년, 캔버스에 유화, 164×240cm, 뉴헤이븐 예일대학교 미술관.

조반니 바띠스따 삐라네시Giovanni Battista Piranesi「아뻬아 가도와 아르데아띠나 가도」,
1756년, 에칭, 삐라네시『고대 로마』*Le Antichita Romane* (Paris 1835)에 수록.

조반니 빠올로 빠니니Giovanni Paolo Panini「로마 빤떼온 내부」, 1734년경, 캔버스에 유
화, 128×99cm, 워싱턴 DC 국립미술관.

자끄 루이 다비드Jacques Louis David「호라티우스 형제의 맹세」, 1785년, 캔버스에 유화,
330×425cm, 빠리 루브르 박물관.

삐에뜨로 안또니오 마르띠니Pietro Antonio Martini「1785년 빠리 쌀롱전」, 1785년, 에칭,

27.6×48.6cm, 뉴욕 메트로폴리탄 박물관.

자끄 루이 다비드「브루투스」, 1789년, 캔버스에 유화, 323×422cm, 빠리 루브르 박물관.

자끄 루이 다비드「테니스장의 선서」, 1791년, 캔버스에 유화, 66×101cm, 베르사유 국립 박물관.

자끄 루이 다비드「마라의 죽음」, 1793년, 캔버스에 유화, 165×128cm, 브뤼셀 왕립미술관.

자끄 루이 다비드「사비니 여자들의 중재」, 1796~99년, 캔버스에 유화, 385×522cm, 빠리 루브르 박물관.

자끄 루이 다비드「대관식」, 1805~08년, 캔버스에 유화, 6.21×9.79m, 빠리 루브르 박물관.

자끄 루이 다비드「사포」, 1809년, 캔버스에 유화, 225×262cm, 쌍뜨뻬쩨르부르그 예르미따시 미술관.

앙뚜안 장 그로Antoine Jean Gros「자파의 페스트 격리소를 방문한 나뽈레옹」, 1804년, 캔버스에 유화, 715×523cm, 빠리 루브르 박물관.

쎄뮤얼 모스Samuel Morse「루브르의 갤러리」, 1831~33년, 캔버스에 유화, 187.3×274.3cm, 테라 미국예술재단.

카를 프리드리히 싱켈Karl Friedrich Schinkel「임페리얼 궁의 고딕 성당」, 1815년, 캔버스에 유화, 94×140cm, 베를린 국립미술관.

리자 클라이네르트Lisa Kleinert「조피의 초상」, 18세기 후반, 바이센펠스 궁전박물관.

요한 하인리히 퓌슬리Johann Heinrich Füssli「악몽」, 1790~91년, 캔버스에 유화, 77×64cm, 프랑크푸르트 괴테박물관.

루이 레오뽈 부아이Louis Léopold Boilly「루브르 미술관에 걸리는 다비드의「대관식」을 구경하는 시민들」, 1810년, 캔버스에 유화, 61.6×82.6cm, 뉴욕 메트로폴리탄 박물관.

프란츠 루트비히 카텔Franz Ludwig Catel「밤 풍경」, 샤또브리앙의『르네』마지막 장면, 1820년경, 캔버스에 유화, 62.8×73.8cm, 코펜하겐 토르발센 미술관.

나다르「빅또르 위고」, 1870년경, 우드베리타이프, 35.8×25.6cm, 뉴욕 현대미술관.

「두아예네가의 모임」, 올로 윌리엄스Orlo Williams『보헤미안의 삶』Vie de Bohème (London: Ballantyne Press 1913)의 삽화.

장 자끄 그랑빌Jean Jacques Grandville「1830년 에르나니 초연에서 벌어진 소동」, 1830년, 석판화, 25×18cm, 빠리 빅또르 위고 박물관.

앙뚜안 뫼니에Antoine Meunier「떼아트르 프랑세 내부」, 18세기 말, 펜·잉크로 드로잉 및

수채화, 17.4×24cm, 빠리 국립도서관.

루이 레오뽈 부아이 「떼아트르 앙비귀꼬미끄 무료관람일의 관객들」, 1819년, 캔버스에 유화, 66×80cm, 빠리 루브르 박물관.

루이 레오뽈 부아이 「멜로드라마의 효과」, 1830년, 35.5×41.7cm, 베르사유 랑비네 박물관.

윌리엄 리행키William LeeHankey, 올리버 골드스미스의 『황폐한 마을』*The Deserted Village* (London : Constable & Company 1909)의 삽화.

윌리엄 블레이크William Blake 「악마의 방앗간」, 블레이크가 삽화를 그려 출간한 『밀턴 시집』*Milton a Poem*에 수록, 1811년경, 16.1×11.4cm, 에칭, 뉴욕 공공도서관.

윌리엄 터너William Turner 「눈보라: 항구 어귀에서 표류하는 증기선」, 1842년, 캔버스에 유화, 91.5×122cm, 런던 테이트 미술관.

조제프 드니 오드바르Joseph Denis Odevaere 「바이런의 죽음」, 1826년경, 캔버스에 유화, 166×234.5cm, 브루게 그뢰닝게 미술관.

제임스 길레이 James Gillray · 해나 험프리Hannah Humphrey 「경이로운 이야기!」, 1802년 2월 1일 인쇄, 에칭에 채색, 25.3cm×35.6cm, 런던 국립초상화미술관.

외젠 들라크루아Eugène Victor Delacroix 「민중을 이끄는 자유의 여신」, 1830년, 캔버스 에 유화, 260×325cm, 빠리 루브르 박물관.

존 컨스터블John Constable 「건초마차」, 1821년, 캔버스에 유화, 130×185cm, 런던 국립 미술관.

외젠 들라크루아 「사르다나팔루스의 죽음」, 1827년, 캔버스에 유화, 392×496cm, 빠리 루브르 박물관.

외젠 들라크루아 「단떼의 배」, 1822년, 캔버스에 유화, 189×246cm, 빠리 루브르 박물관.

아리 셰퍼Ary Scheffer 「단떼와 베르길리우스 앞에 나타난 빠올로와 프란체스까의 유령」, 1835년, 캔버스에 유화, 172.7×238.8cm, 런던 월리스 컬렉션.

안드레아스 가이거Andreas Geiger · 조지프 캐예턴 Joseph Cajetan 「베를리오즈의 오케스 트라 공연을 대포소리에 빗댄 풍자화」, 1846년, 그라비어 인쇄, 빠리 오페라 도서관박 물관.

찾아보기

개정2판

문학과 예술의 사회사 3
로꼬꼬·고전주의·낭만주의

초판 1쇄 발행/1981년 4월 5일
초판 21쇄 발행/1998년 8월 10일
개정1판 1쇄 발행/1999년 3월 5일
개정1판 31쇄 발행/2015년 11월 29일
개정2판 1쇄 발행/2016년 2월 15일
개정2판 10쇄 발행/2024년 3월 29일

지은이/아르놀트 하우저
옮긴이/염무웅·반성완
펴낸이/염종선
책임편집/정편집실·김유경
조판/박아경
펴낸곳/(주)창비
등록/1986년 8월 5일 제85호
주소/10881 경기도 파주시 회동길 184
전화/031-955-3333
팩시밀리/영업 031-955-3399 편집 031-955-3400
홈페이지/www.changbi.com
전자우편/human@changbi.com

한국어판 ⓒ (주)창비 2016
ISBN 978-89-364-8345-6 03600
 978-89-364-7967-1 (전4권 세트)

＊ 책값은 뒤표지에 표시되어 있습니다.